L'ART
DE
DÉCORER LES TISSUS

L'ART
DE
DÉCORER LES TISSUS

D'APRÈS LES COLLECTIONS

DU MUSÉE HISTORIQUE DE LA CHAMBRE DE COMMERCE DE LYON

PAR

RAYMOND COX

OUVRAGE PUBLIÉ SOUS LE PATRONAGE DE

LA CHAMBRE DE COMMERCE DE LYON

PAR LA SOCIÉTÉ ANONYME DE PUBLICATIONS PÉRIODIQUES

PARIS	LYON
P. MOUILLOT, 43, Quai Voltaire	A. REY ET Cie, 4, Rue Gentil

1900

L'ART
DE
DÉCORER LES TISSUS

L<small>E</small> classement méthodique des collections du *Musée historique des tissus de la Chambre de Commerce de Lyon* forme une série chronologique non interrompue. Un enseignement du plus haut intérêt s'en dégage. C'est une histoire presque sans lacunes de *l'art de décorer les tissus*, depuis les premiers siècles de notre ère jusqu'à nos jours. En tirer un livre qui serait en même temps un guide pour la jeune génération et un recueil précieux de beaux spécimens pour les industriels et les artistes nous a paru s'imposer. Encouragés par nos maîtres, nous nous sommes décidés à l'entreprendre. Grâce à l'accueil bienveillant de M^r Edouard Aynard, député du Rhône, alors président de la Chambre de commerce de Lyon, nous avons pu réaliser notre projet. Nous savions que c'était à son érudition délicate autant qu'à l'élévation de son esprit, qui voit grand et beau, que l'industrie artistique de Lyon devait l'organisation actuelle de son Musée. Qu'il nous permette de lui exprimer ici notre bien sincère gratitude.

Nous tenons également à remercier de suite MM. Puvis de Chavannes et Luc-Olivier Merson. Nous leur avions soumis le plan de notre ouvrage et ils nous ont fait le grand honneur de nous recommander à M^r le président de la Chambre de commerce de Lyon. Depuis, leurs bons conseils ne nous ont pas manqué. Puvis de Chavannes est mort, notre reconnaissance reste liée à nos sentiments de profonde admiration. Notre respectueuse affection pour M^r L.-O. Merson date de loin. Nous sommes heureux d'avoir l'occasion de dire quel ami dévoué nous avons toujours trouvé dans le meilleur des maîtres. Du fond du cœur nous le remercions.

Mais pendant toute la durée de notre travail, journellement, nous avons eu la bonne fortune de rencontrer une bienveillance toute particulière, celle de M^r Antonin Terme, l'érudit directeur du Musée. Puisse-t-il retrouver dans ces pages le résultat de nos longues causeries. Le Musée, grâce à la sollicitude éclairée, à la méthode savante, avec lesquelles il a classé les collections, est devenu un modèle de ce que devraient être, semble-t-il, les institutions similaires, où l'art et l'industrie viennent retremper leur inspiration dans l'étude du passé.

C'est aux artistes, et surtout aux industriels d'art, que nous nous adressons. Notre but est de leur

faire connaître de beaux modèles et de les aider ainsi à en créer à leur tour. Dans notre livre nous suivons scrupuleusement l'ordre chronologique adopté par M' A. Terme.

<center>*_**</center>

Pour faciliter l'étude, nous croyons devoir présenter quelques réflexions d'un caractère très général, et en premier lieu sur les aspirations propres au génie oriental et au génie occidental. C'est en effet de leur contact, favorisé par les efforts de la conquête et de l'extension commerciale, que naîtront les différents styles. Si notre curiosité de tout ce qui vient de loin a servi notre art, ce qui est incontestable et de toutes les époques, elle a le danger de nous faire croire, par le mirage de la nouveauté, à la possibilité de l'imitation. Nos instincts et ceux des races exotiques diffèrent essentiellement; nous voudrions en montrer l'incompatibilité et signaler l'échec qui proviendrait d'une inspiration trop directe sans adaptation à nos propres aspirations. Le n° 1 de la Pl. CI et le n° 1 de la Pl. CVIII comprennent à peu près les mêmes éléments décoratifs. Tous les deux sont manifestement d'inspiration chinoise; mais l'artiste, dans le second, a su assimiler au goût français la formule exotique jusqu'à la faire oublier. Dans le premier, l'imitation trop servile donne un résultat étrange, n'ayant ni le charme mystérieux des compositions d'Extrême-Orient, ni la forme particulière à notre génie national.

<center>*_**</center>

La caractéristique du génie occidental nous est révélée par les Grecs. Leur art, plein de bon sens pratique, cherchait dans la proportion harmonieuse des lignes son effet décoratif. L'ornement, toujours légitimé par la destination, n'apparait que pour embellir l'utile.

Au contraire, les caprices de l'imagination, joints toutefois à une observation pénétrante de la nature, semblent guider les Orientaux. Chez eux l'architecture et le vêtement même ne sont que des supports à l'ornement qui devient ici le motif principal. L'objectif de l'artiste est d'étonner par des manifestations imprévues et mystérieuses.

L'Occidental a cherché à se vêtir et à s'abriter d'abord ; l'ornement est venu après ; et ce n'est pas seulement là une question de climat. Son instinct le pousse à raisonner indéfiniment son sort pour l'améliorer. L'Oriental, fataliste par nature, l'accepte sans le discuter. Le premier craint la mort, le second la méprise. Nos plus beaux édifices sont, en général, l'œuvre de plusieurs générations. Chacune s'efforce de compléter l'ensemble, non sans y mettre son cachet particulier, répondant d'ailleurs à des besoins nouveaux. Il n'en est pas ainsi pour les monuments d'Orient. Ce n'est pas un des moindres étonnements des voyageurs que de rencontrer complétement isolés, inachevés et abandonnés, de véritables palais. Les successeurs de ceux qui les avaient entrepris les ont laissés ainsi, pour recommencer ailleurs suivant leur caprice.

<center>*_**</center>

A l'origine, l'ornement est presque toujours symbolique ; la matière employée ne compte souvent pour rien dans sa valeur. Il la tire alors du sens attaché à sa forme, résultant elle-même de sa destination. Peu à peu, s'éloignant de son point de départ, cet ornement devient courant, et tombe dans le domaine commun. C'est ce qui explique comment nous retrouvons, loin du pays qui les a conçus et longtemps après leur première manifestation, des motifs décoratifs que nous imputerons à l'art d'une époque qui n'est pas celle de leur exécution. Nous nous heurtons en effet à deux genres d'archéologie, l'archéologie de l'art et l'archéologie de l'exécution industrielle.

Nous voulons signaler également cette autre vérité. Autrefois, en Orient comme en Occident, les artistes étaient des croyants. Ils travaillaient dans un but bien défini avec un programme imposé. Aujourd'hui l'invention décorative relève du producteur seul. C'est dans les besoins de ses contemporains qu'il devra chercher le principe de ses conceptions. Dans l'art industriel surtout, la destination devra préoccuper sa pensée. On ne conçoit pas, pour ne citer qu'un exemple, une robe de deuil ornée du même dessin qu'une robe de fête. L'inspiration symbolique ayant abandonné l'artiste, l'étude constante de la nature fera sa force. Mais ce serait une folie de sa part de se refuser le bénéfice de l'expérience des siècles. Aussi est-il indispensable qu'il approfondisse les beaux modèles que lui ont légués ses devanciers. Leur connaissance sera son plus merveilleux outil, qu'il s'agisse de la composition ou de l'exécution de ses créations. C'est pour cette raison que, soucieux de conserver à son industrie de la soie la place d'honneur qu'elle doit occuper, la Chambre de Commerce de Lyon a rassemblé ses merveilleuses collections, et les a mises à la disposition des travailleurs. Cette éducation par les yeux complète admirablement l'enseignement donné, à Lyon, dans les écoles d'art que la Chambre de Commerce subventionne. Le Musée a été inauguré le 6 mars 1864, sous le nom de Musée d'Art et d'Industrie. Il comprenait alors non seulement des échantillons de soieries, mais toute espèce de matériaux pouvant développer le sens esthétique et servir l'inspiration des dessinateurs de fabrique et des fabricants. M' Jourdeuil, puis M' Brossard, furent successivement conservateurs du nouveau Musée. En 1885, M' Antonin Terme succédait à M' Brossard décédé, avec le titre de directeur.

Sa profonde expérience des choses d'Art, dont il était depuis longtemps l'apôtre fervent, devait donner un intérêt tout particulier à une organisation plus savante des collections.

Avec un pareil collaborateur, la Chambre de Commerce put songer à transformer le Musée et à l'appliquer à un but unique, c'est-à-dire la Collection des tissus, ne pouvant, vu l'état des locaux et des ressources, poursuivre la formation du Musée général d'Art industriel, qui avait été l'idée première des fondateurs. Elle résolut de spécialiser l'institution afin d'arriver à en faire, ce à quoi elle a réussi, le premier Musée du monde en ce genre. Des travaux d'aménagement considérables furent décidés en 1890. Après une fermeture de plus de neuf mois, le 28 mai 1891 on inaugurait solennellement les nouvelles salles. L'institution prit alors le nom de *Musée historique des Tissus de la Chambre de Commerce de Lyon*.

Il y a au Musée plus de 300.000 échantillons de tissus. Il est bien évident que nous avons dû faire un choix. Nous avons pris ceux qui nous ont paru les plus intéressants à reproduire pour donner à notre livre sa forme didactique.

Pour l'art qui nous occupe spécialement, *l'Art de décorer les tissus*, on s'accorde à diviser notre ère en quatre grandes périodes : Byzantine, Arabe, Italienne, Française. A Byzance jusqu'au VII° Siècle, en Orient jusqu'au XII°, en Italie jusqu'au XVI°, en France à partir du XVII°, la prépondérance est affirmée par la splendeur d'œuvres géniales, dont l'influence est évidente, de près ou de loin, dans la production des autres pays à la même époque. L'histoire nous en donne la raison.

PÉRIODE BYZANTINE. — Au commencement de notre ère, l'empire romain a reculé ses frontières aux plus extrêmes limites. De toutes parts affluent des richesses, dont la conséquence immédiate est d'accroître les besoins de luxe. La plus raffinée de ses provinces, la Grèce, est le centre des productions artistiques. Byzance, par sa situation aux portes de l'Orient, est le grand entrepôt de tous les produits nés de l'imagination ornementale des Orientaux. Comme nous le disions plus haut, le génie grec se préoccupait surtout de l'harmonie des lignes, tandis que l'Orient était la véritable patrie du détail décoratif. L'art que nous étudions étant évidemment un art de détail, il devait subir son influence. Nous constatons même, par la suite, que l'Orient et l'Extrême-Orient fournissent à l'Occident les nou-

IIIe Siècle, l'art byzantin à partir du IVe, apparaissent dans leurs compositions, isolés ou mêlés aux formules décoratives qui leur sont propres.

Sous la dynastie sassanide, les Perses rivalisaient de luxe avec leurs voisins de l'Inde et de l'empire romain. Travaillant pour eux, les Coptes s'inspirèrent également de leur art particulier et de celui des Arabes, au moment du triomphe de l'Islam. Aussi croyons-nous pouvoir, dans les tissus coptes, diviser notre étude de la période byzantine en quatre parties : Inspiration antique, byzantine, persane, arabe.

Disons de suite que jusqu'au VIe Siècle, les étoffes coptes ne contiennent pas de soie, ou du moins n'en contiennent qu'à l'état de broderie. En réalité, le précieux textile était connu, mais la Chine seule possédait le secret de son origine. Les Parthes, pour lesquels le commerce des soieries était une source considérable de gain, en fermaient soigneusement la route. Dans la seconde moitié du IIIe Siècle pourtant, une mission officielle partit de Rome, en ambassade, passa par les ports de sa colonie égyptienne et par le golfe Persique, fit le voyage par mer, et des relations directes s'établirent entre les deux empires.

Les Chinois expédiaient la soie tout ouvrée en uni ; le prix élevé de la matière première fit qu'on effila les tissus importés, pour en fabriquer d'autres extrêmement légers, qu'on vendait au poids de l'or.

Au VIe Siècle seulement, une princesse chinoise, fiancée à un roi du Khotan, emporte par fraude dans sa nouvelle patrie des œufs de vers à soie du mûrier. L'Asie occidentale apprend ainsi le secret connu depuis quatre mille ans de l'autre côté de l'Himalaya. Sous Justinien, à son tour, Constantinople l'apprend de deux moines persans.

L'art copte, proprement dit, apparaît dans ces compositions très simples d'exécution et de coloration, où sur un fond de laine brune, noire ou pourpre, un fil de lin écru trace des zigzags capricieux, spirales, rinceaux, entrelacs, festons, etc., etc., remarquables de netteté et de fantaisie. Jusqu'au VIe Siècle, la laine, le coton, le lin entrent seuls dans la fabrication de ces tissus. Des expériences faites aux Gobelins sous la direction de Mr Gerspach nous prouvent que le métier employé avait une grande analogie avec celui dont se servent nos tapissiers, d'où cette dénomination de Gobelins-Coptes généralement adoptée depuis.

Jusqu'à Constantin (IVe Siècle), la composition s'inspirant de l'antique, lui emprunte ses formes architecturales et sa symbolique païenne. En général, le sujet principal : portraits, animaux, feuillages, etc., est renfermé dans une forme géométrique, carré, cercle, losange, donnant lieu, elle-même, à un encadrement symétrique où reparaît souvent l'art copte proprement dit. Une grande correction de dessin, une sobriété extrême de couleurs caractérisent cette époque. Les sujets sont empruntés à la religion gréco-romaine, ou rappellent les combats du cirque, la chasse ou la guerre. Rarement le motif principal est à retour.

L'inspiration antique puisait dans son Olympe de quoi représenter toutes les idées, sans recourir au dieu lui-même; l'animal, la fleur qui lui étaient consacrés, étaient autant de ressources décoratives pour l'artiste ayant à exprimer l'idée à laquelle le dieu présidait. Au IVe Siècle, quand avec Constantin les chrétiens purent afficher leurs croyances, nous voyons apparaître dans les productions coptes les symboles chrétiens, les sujets tirés de l'Ancien et du Nouveau Testament, et aussi, certaines formules prises au pays d'où venait la religion nouvelle. En même temps, le goût byzantin fournit sa riche palette tandis que le dessin perd de la correction qu'il devait à l'antique. La forme architecturale reste à peu près la même ; le motif principal est généralement à retour.

Nous croyons nécessaire, pour nous expliquer et préciser davantage, de signaler certaines remarques qui nous ont guidés. Nous n'avons pas trouvé, dans les tissus à dessin correct et à coloration sobre, un signe quelconque rappelant le christianisme, mais bien plutôt des compositions se rapprochant de celles si connues, si pures de lignes, des vases gréco-romains, toujours ton sur ton. Avec les symboles chrétiens coïncide l'apparition de la couleur. Les figures d'empereurs sont nymbées d'après

l'ordonnance de Constantin. L'aigle byzantine porte la croix. La richesse de la tache colorée, au détriment de la pureté du dessin, est évidemment une recherche des artistes byzantins ; leurs mosaïques, leurs métaux, en sont la preuve. Les tisserands coptes s'en imprègnent à tel point que, vers le VII^e Siècle, leur couleur est éclatante, leur dessin barbare. A cette époque, également, une interprétation fâcheuse du règlement des arts du concile de Nicée contribue à arrêter le premier essor d'art chrétien occidental : « *La disposition des images n'est pas de l'invention des peintres, c'est une législation et une tradition approuvée par l'Église catholique, et cette tradition ne vient pas du peintre, la pratique seule est son affaire, mais de l'ordre et de l'intention des Saints Pères qui l'ont établie.* »

L'art byzantin proprement dit s'immobilise dans la tradition et trouve un asile dans les monastères, au mont Athos particulièrement.

Les Coptes, en travaillant pour leurs clients de Perse et s'inspirant de leur art, corrigent leur dessin tout en conservant l'éclat de la palette byzantine. Deux éléments particuliers et nouveaux, souvenirs de l'antique religion des Perses, entrent dans la composition décorative : l'autel du feu (le Pyrée) et l'arbre de vie (le Homa); en général, dans toute composition décorative d'inspiration sassanide, le sujet est à retour de chaque côté de l'une ou de l'autre de ces figures symboliques. Le sujet lui-même rappelle la chasse ou la guerre : cavaliers armés de l'arc ou de la lance ; à leurs pieds des animaux, lions, tigres, léopards, guépards, lévriers, etc. ; aigles, perroquets, paons, colombes, etc., toujours deux par deux et se contresemblant. Le tout est renfermé dans cette même figure géométrique, cercle le plus souvent, dont la décoration devient plus simple. Signalons en même temps dans la représentation des animaux une particularité distinctive. Nous voulons parler de cette recherche de stylisation, souvent fantaisiste à l'extrême, de l'être animé. Le Grec, dans sa logique amoureuse de la forme vraie, en écrit l'anatomie sans en rien dissimuler. Les chevaux du Parthénon sont nus, justes d'allure et de dessin ; pas un détail que ne légitime la construction scientifique de l'animal. Si nous considérons au contraire les lionnes du palais de Darius, l'animal, tout aussi juste pourtant de silhouette, est comme habillé d'ornements. Il semblerait que l'artiste ait voulu rendre cet effet de moire produit par la lumière sur le poil luisant des bêtes. Poussant plus loin la fantaisie représentative, le Perse donne à cette moire des formes de rinceaux; la cuisse se termine en volute se dessinant sur le flanc; la crinière s'étage en boucles symétriques ; au cou, aux jarrets flottent des rubans plissés, souvenir de l'art assyrien. Dans la figure humaine habillée, le costume dissimule la forme ; cheveux et barbe sont frisés et tressés; tandis que chez les Grecs la draperie accusait la forme, les cheveux et la barbe conservant leur ondulation naturelle.

Peu à peu, sous la domination musulmane, l'Antique, le Byzantin, l'art Sassanide et l'art Arabe se pénètrent de plus en plus intimement dans les productions coptes. Les récentes fouilles de Damiette nous en offrent d'étonnants spécimens remontant à l'époque des Croisades.

DU BYZANTIN AU MOYEN AGE

Période Arabe

La période arabe tout en étant la plus mystérieuse au point de vue historique, est certainement la plus riche d'invention ornementale. Le Moyen Age et la Renaissance y puiseront abondamment, presque exclusivement. Assigner une date précise aux nouvelles formules est impossible ; nous n'avons jamais eu l'intention, d'ailleurs, de faire de l'archéologie dans cet ouvrage. Nous noterons simplement quelques réflexions comparatives entre cette période et la précédente. Les côtés caractéristiques de

celles-ci étaient la division architecturale et la symétrie dans la composition; l'art arabe tendra à les supprimer. Il répétera en le juxtaposant le motif décoratif, sans cette liaison de lignes régulières dont le byzantin l'encadrait. Suivant son instinct particulier, il dissimule la forme. Le sujet formant rapport chevauche sur le voisin. Même quand le décor sera géométrique, comme chez les Maures d'Espagne, les lignes s'enchevêtreront les unes dans les autres avec un parti pris savant dont la clé est parfois un problème difficile à résoudre.

La Perse, voisine de pays où la civilisation avait fait son œuvre avec toutes les conséquences de luxe de la prospérité, prospère elle-même au moment du triomphe du Croissant, semble le lieu d'origine de l'art arabe. Jusqu'au xiv^e Siècle, il s'étendra génial de l'Himalaya à l'Atlantique. De l'Asie Mineure, de l'Afrique Septentrionale, il pénétrera en Europe par la Sicile et l'Espagne à la suite des armées du Prophète.

De même que les tissus coptes nous ont facilité l'étude de l'art byzantin, les tissus palermitains et hispano-moresques nous fourniront de précieux renseignements sur la période arabe. Les collections acquises du chanoine Bock y suffiraient au Musée, nous permettant des observations intéressantes du viii^e au xii^e Siècle, nous instruisant de façon plus précise à partir de cette époque.

Les mêmes éléments entrent dans la composition : personnages, animaux, fleurs, etc., mais les Orientaux leur font jouer un rôle particulier. L'être animé n'a plus cette forme d'activité que lui donnait le Byzantin. Au lieu de portraits, de scènes vécues de chasse, de guerre, de cirque, dans lesquelles il apparaissait, il semble maintenant employé à la représentation d'idées. L'aigle, le lion, figurent la force, la puissance; le paon, la richesse; la colombe, la douceur, etc., etc. C'est le langage symbolique de l'Orient. Fréquemment même nous rencontrerons des formules représentatives empruntées aux religions de l'Inde et de la Chine, telle l'idée du ciel figurée par un nuage en forme de ruban dentelé (Pl. XVI, n^{os} 1, 5), la lutte du bien et du mal figurée par le phénix terrassant le dragon (Pl. XLVII), etc.

De son côté, la flore s'allonge, s'éloignant de la nature, déchiquetée, festonnée d'un dessin souvent mince, effilé, dont les lignes s'enveloppent et se pénètrent.

Nous parlons là, bien entendu, de l'art arabe en pleine maturité d'expression, affranchi de l'influence byzantine, vers le xii^e Siècle. Pendant les trois ou quatre siècles qui précèdent, les deux tendances se mêlent. Nous retrouvons longtemps encore ces animaux affrontés de chaque côté du Homa ou du Pyrée dans des formes rocés ou non (Pl. VI, n° 8 ; Pl. XX, n^{os} 1 et 2). Avant le xii^e Siècle, le tissu est lourdement exécuté; on devait se servir d'un métier à la tire très primitif, très près de celui du tapissier. Le dessin est toujours fait par la trame. Les dimensions en sont restreintes. Le taffetas et le sergé sont surtout employés. Le tissu lui-même est un lancé croisé. Souvent le coton est mélangé à la soie, par économie sans doute. A ces époques, le fil d'or étant massif se prêtait mal au tissage des étoffes, aussi n'en trouve-t-on que dans les broderies, chez le tapissier ou le fabricant de galons. Vers le xii^e Siècle, on eut l'idée d'enrouler une bande de baudruche dorée sur une âme de lin. Le nouveau fil, plus souple, entre alors d'une façon courante dans les étoffes. Pour que la dépense fût moins considérable, on brochait le fil d'or. Dans certains cas la lamelle de baudruche dorée est posée à plat sur le tissu, comme dans les tapis. Nous croyons pouvoir faire remonter à cette époque les compositions à animaux dont certaines parties sont brochées d'or; la tête, les pattes, et ce haut de l'aile des oiseaux formant rosace. Souvent, dans ces mêmes animaux, le corps est moucheté de points semés régulièrement et les membres sont reliés au tronc par des lignes ornementales, de véritables volutes (Pl. VI, n° 7; Pl. XX, n^{os} 1 et 2).

Dans presque tous les tissus façonnés, se trouvent des inscriptions coufiques, versets du Coran, nom du Prophète, d'un sultan, etc.. Les lettres arabes s'y prêtant admirablement par leur forme, seules ou accompagnant d'autres motifs, entrent dans le décor, parfois même à titre purement ornemental sans signification, et l'usage en persistera à travers les siècles. Sont également du xii^e Siècle,

ces tissus à personnages drapés rappelant quelques légendes poétiques, en général abrités par un arbuste fleuri, souvenir du Homa peut-être, mais souple, gracieux et courbé sans rien de la rigidité et de la symétrie des siècles précédents (Pl. VIII; Pl. XXIX, n° 2).

Chez les Maures d'Espagne, dans cette fabrique d'Almeria fameuse par ses tyras, on abandonne de bonne heure, suivant en cela la lettre rigoureuse du Coran, la représentation des choses animées. De là viennent ces tissus à combinaisons géométriques d'inextricable complication de lignes.

Les compositions à ordonnance horizontale de rayures ornées, dans lesquelles des animaux d'un dessin plus nature que les précédents passent au milieu de branches fleuries à feuillages dentelés, sont du XIIIe Siècle. En général, ce sont des brochés or sur un damas vert ou vermeil; le rapport est de dimensions restreintes. Du XIIIe également, les arabesques et palmettes, où la plante servant de modèle se trouve dénaturée par une stylisation excessive.

A partir du XIVe Siècle, un nouveau facteur entrera en ligne dans l'Orient et le fera dévier de ses tendances propres. Les croisés ayant pris le goût des riches tissus deviennent son principal client; tandis que chez les Arabes, les ordonnances du Prophète, proscrivant le luxe et la représentation animée, seront plus rigoureusement suivies.

Notons que, malgré l'interdiction d'affaires avec les chrétiens, le Coran les admet avec les Juifs comme intermédiaires.

L'art arabe se pliera donc devant le génie italien et subira son influence. C'est ce que nous étudions au commencement de l'article suivant.

*_**

DU MOYEN AGE A LA RENAISSANCE
Période Italienne

Historiquement, le Moyen Age est la période comprise entre la chute de l'Empire Romain, Ve Siècle, et la prise de Constantinople par les Turcs (1453). Le haut Moyen Age est obscur. Après la dissolution de l'Empire Carlovingien, pendant les luttes que la Papauté eût à soutenir contre l'Empire Germanique, l'art et l'industrie semblèrent anéantis en Europe. Au XIe Siècle, l'activité renaît. L'Architecture, l'art nécessaire, reparaît d'abord. Partout s'élèvent des églises. Mais l'Italie n'avait eu qu'à désaffecter ses monuments antiques pour y installer la religion du Christ. En Espagne, le Croissant avait imposé son art particulier. En France, au contraire, quelques vestiges de l'occupation romaine, certaines traditions transmises des monastères à monastères, guident seulement l'artiste et le forcent à créer. Après le tâtonnement de l'époque romane, le style ogival naît de son propre génie, servi par le souvenir vague des choses d'Orient, entrevues par les pieux pèlerins du Saint-Sépulcre. Notre pays peut hautement revendiquer la gloire des premières réelles créations de l'art chrétien. Son œuvre architecturale, ses livres enluminés en sont la preuve; mais pendant longtemps encore il restera tributaire ou inférieur dans l'art qui nous occupe spécialement.

Comme nous le disions plus haut, le luxe des Orientaux fut pour les Croisés une véritable initiation et bientôt un besoin. Pour le satisfaire, les Républiques Italiennes, maîtresses des mers, importent des tissus qu'elles vont chercher dans tous les ports de la Méditerranée et de la Mer Noire, partout où arrivent les produits orientaux. Après les Vêpres Siciliennes, elles recueillent les ouvriers chassés de Palerme et fondent des fabriques rivales qui rapidement deviennent prospères. On y tisse les mêmes étoffes. Sans rien changer à la disposition décorative arabe, on introduit bientôt, dans la composition, des symboles chrétiens, des pièces de blasons, croix,

écussons, couronnes (Nos 12, 14, Pl. VI). Les tissus de Palerme nous ont paru plus fermes d'aspect, ceux du Nord de l'Italie plus souples ; d'une façon à peu près constante, les animaux et les plantes y sont réunis.

Au xiv° Siècle, l'Occident s'affranchit de plus en plus de l'influence arabe. L'ordonnance architecturale s'affirme. En général, la composition se divise en deux parties distinctes. La première rappelle les meneaux et les ferronneries des églises gothiques, la seconde décorant le vide sera le fleuron, supprimé parfois au Moyen Age (Ex. Pl. XXI, N° 2). Le N° 3 de la Planche XXI nous montre un exemple caractéristique de la disposition ordinaire de l'ornementation du Moyen Age. Il est de fabrication vénitienne de la fin du xiv° Siècle. Le n° 7 de la même Planche, qui contient à peu près les mêmes éléments, est de la Renaissance, parce que le meneau et le fleuron se trouvent reliés entre eux. A la Renaissance, on supprime parfois le meneau (Ex. nos 8, 10, Pl. XXI). Jusqu'au xvii° Siècle, nous retrouverons cette division initiale en meneau et fleuron dans presque tous les tissus, mais à partir de la Renaissance, ces deux parties tendront de plus en plus à se pénétrer, jusqu'à se confondre dans un motif unique comprenant même plusieurs des anciennes divisions (Ex. n°s 1, 2, 4, Pl. XLVIII).

Au xiv° Siècle, le détail devient plus nature. Dès le milieu du xiii° Siècle, le formalisme de l'art byzantin, la fantaisie extrême de l'art oriental, sont combattus avec ardeur par les primitifs Italiens. De même que les sculpteurs et les peintres s'affranchissent des anciennes formules orthodoxes, l'ouvrier tissutier devient plus réaliste, son art s'inspire plus directement du modèle (Ex. Pl. XIII). Seule Venise subira longtemps encore l'influence orientale, à tel point qu'il est difficile d'assigner un lieu d'origine à certains tissus, velours coupés particulièrement, qui peuvent tout aussi bien avoir été manufacturés à Venise qu'en Asie Mineure (Ex. Pl. XXIV). Nous ferons la même remarque pour les quinconces d'astères, semis de tulipes, d'œillets, etc., détails ornementaux, originaires de Perse et imités couramment à Venise (Nos 2, 5, 6, 7, Pl. XXII).

Venise eut la spécialité des velours coupés jusqu'à leur donner son nom. Nous dirons la même chose pour Gènes et les velours ciselés, aux xiv° et xv° Siècles. — Florence fabriqua des tissus souples à petits dessins. (Pl. XIII, nos 2, 4, Pl. XX, n° 3). En Espagne, le meneau et le fleuron se pénètrent de plus en plus (Pl. XXI) Le décor hispano-mauresque proscrit les animaux. La flore et d'inextricables combinaisons géométriques entrent principalement dans la composition. L'Allemagne et la Flandre copient l'Italie ou en sont tributaires. Cologne, pourtant, a une véritable école, un art particulier. Son renom pour les broderies d'orfrois est considérable. On y préparait des tissus spéciaux destinés aux ornements d'églises, dans lesquels certaines parties seules étaient façonnées, les autres réservées pour être brodées (Pl. XXXX).

DE LA RENAISSANCE A LOUIS XIII

Fin de la Période Italienne.

L'art du Moyen Age était né de l'Art arabe ; la Renaissance exhume l'antiquité et s'en inspire tout en lui imprimant une forme propre. Au point de vue de l'Idée en Italie, la Renaissance embrasse trois siècles, à partir de l'apparition de la Divine Comédie (1308) jusqu'à la mort de notre Henri IV (1610). L'étude change d'objet. On abandonne cette science artificielle de la scolastique, les interminables discussions de mots, on travaille directement les textes vrais au lieu de se contenter de traditions. De même les artistes fouillent la nature et les monuments de notre classique. L'art s'y retrempe, trouvant en outre pour son expansion le concours empressé des souverains, des grands seigneurs et des papes. La fantaisie orientale fait place à une interprétation directe du modèle Au xv° Siècle, les animaux,

dont la représentation allégorique venait de Perse, disparaissent presque complètement. A l'enchevêtrement des lignes arabes, succède une ordonnance clairement exprimée, simple, régulière, à retour, étrangère à toute exagération fantaisiste. L'architecture préside également à l'arrangement général et au détail ornemental de la composition. Les dimensions des dessins grandissent. Dans la flore, le retroussis aigu est un des signes les plus caractéristiques de la Renaissance. L'école de Ducerceau, en France, s'en est servie jusqu'à l'abus (Pl. XXI, n° 12). A la fin du xv° et au xvi° Siècle, les motifs le plus couramment employés sont : motifs floraux avec tiges, fleurs et fruits (Pl. XXII, n° 6, pl. XXI, n°⁸ 1, 3, 4), les types à grenades souvent bouclées or et argent (Pl. XXI n° 7), les meneaux couronnés ou à vases de fleurs, à bouquets symétriques (Pl. XLVIII n° 1), les compartiments à entrelacs, les dessins géométriques plus spécialement usités en Espagne, les fleurons de toutes sortes, à retour avec ou sans meneau (Pl. XXI, n°⁸ 9, 10). Les velours sont coupés à Venise, ciselés à Gênes. A Sienne on fabrique un tissu particulier avec personnages, destiné à remplacer les orfrois des ornements religieux (Pl. XXXXIII, n°⁸ 1, 6, 7, 8). Tous les pays producteurs subissent l'influence italienne et fabriquent les mêmes dessins.

Au xvi° Siècle, l'œuvre immortelle des grands artistes de la Renaissance amène à une hauteur comparable à la perfection antique l'art en général ; il semble que jamais on n'ait eu plus d'expérience, plus de facilité : le développement l'imprimerie, les communications plus fréquentes de peuple à peuple, tout pouvait faire croire à la continuité du progrès. L'essor pourtant s'arrête à la fin du xvi° Siècle. Il semble que dans chaque production on cherche à placer tout ce que l'on a appris; d'où cette surabondance d'ornements dans l'ornement, ivresse de la science poussée au vertige, qui aboutit à l'abus du détail, à l'habileté manuelle, prédominant le goût et le bon sens de la période précédente. C'est pour l'Italie la décadence qu'on a appelée « l'art jésuite » (Pl. LXVIII, n°⁸ 6, 12).

En Espagne la décadence eût une autre cause. Les exigences du tribunal de l'Inquisition, édictant des ordonnances somptuaires, sévères à l'extrême, proscrivent tout luxe et tuent les industries qui en vivaient.

En France, la Renaissance ne se fait sentir qu'au moment des guerres d'Italie, au retour des campagnes de Louis XII, de Charles VIII et de François I". Les alliances de nos rois avec les Médicis, la venue d'ouvriers italiens amenés par eux, renforçant ceux que Louis XI avait déjà appelés, furent un puissant appoint pour la prospérité nationale. Les efforts de Laffemas et d'Olivier de Serres, sous Henri IV, affranchissent la France de la dépendance italienne en couvrant le pays de mûriers.

Sous Louis XIII, à côté de cette abondance factice qui n'est au fond que de la stérilité, certains artistes reviennent à plus de simplicité en interprétant les anciens modèles orientaux tout en leur donnant plus de richesses d'exécution; tels par exemple ces semis de fleurs, fabriqués en France et en Italie (Pl. LXVIII, n°⁸ 11, 13). Dans beaucoup d'étoffes façonnées de l'Époque de Louis XIII, la ligne courbe n'a plus de souplesse, elle se brise, semble plutôt le résultat de combinaisons polygonales (Pl. XLIX, n° 3). On fabrique également des tissus à petits dessins filigranés, menus (Pl. LXX, n° 6, Pl. LXXI, n° 2).

LES LISSES

Parlons ici de ce qui a rapport aux lisses. Tapisseries ou tapis sont des tissus décorés. Le métier employé est des plus simples, toujours le même depuis les siècles les plus reculés, tel qu'on le trouve encore en Asie et en Afrique, à peine perfectionné aux Gobelins. Deux pièces de bois, distantes l'une de l'autre, suivant la dimension de l'ouvrage à exécuter, soutiennent l'ensouple dérouleuse et l'ensouple enrouleuse ; sur la première de ces deux pièces transversales viennent se fixer les fils de chaîne ; sur la seconde, le tissu lui-même à mesure de son avancement. La chaîne, bien tendue, est

divisée en deux parties égales, fils pairs et fils impairs, manœuvrés par les lisses pour le passage des différentes navettes de la trame. Celle-ci concourt seule au dessin, recouvrant entièrement la chaîne. Dans les tapisseries de petite dimension, comme les Gobelins coptes, au lieu d'être enroulée sur son ensouple, la chaîne est tendue sur un tambour. Parfois un fil particulier relié à la chaîne permet certains effets, dits effets de poils. Des ouvrages spéciaux traitent de cette fabrication dans ses détails, nous n'avons pas à y entrer ici. Le Musée de Lyon ne possède pas d'ailleurs un nombre suffisant de spécimens pour que l'étude soit complète. Souhaitons que l'Administration des Beaux-Arts veuille bien y déposer quelques-unes des pièces entassées dans les entrepôts officiels où les travailleurs peuvent difficilement les étudier.

Dans les lisses, chaque fil travaille séparément ; la quantité de couleur est illimitée. Aux belles époques, le nombre en était restreint ; de nos jours, on en a abusé, au contraire, au grand détriment de la tenue générale ; nous n'insisterons pas.

Parmi les tapisseries que nous reproduisons, quatre présentent un intérêt plus considérable. La première, la plus vieille en date, n'est qu'un fragment. Il provient de Cologne, et est vraisemblablement de fabrication arabe. Son ordonnance architecturale est d'inspiration byzantine, son décor, emprunté à la symbolique des peuples d'Orient. C'est assurément un des plus anciens autant que curieux vestiges de l'Art du Haut Moyen Age (Pl. XLVII).

La fin du xv⁰ Siècle est représentée par une merveilleuse composition (Pl. L) paraphrasant le passé, le présent et le futur. Impossible de concevoir plus de noblesse, en même temps que plus de science. Les nus des figures, particulièrement, font penser aux meilleurs maîtres de la Renaissance italienne. Elle est pourtant de fabrication flamande. L'étude de l'arrangement général, du détail précieux des costumes ne permet pas d'en douter.

D'une conservation extraordinaire, la tapisserie que nous représentons dans la Planche LXIII est toute flamande, bien que le donateur soit un prince de Ravennes. C'est un des plus beaux spécimens du commencement du xvi⁰ Siècle que nous connaissions. Signée et datée, elle a un intérêt d'autant plus grand, qu'elle nous montre, dans le détail des draperies une suite de dessins d'étoffes dont par là même elle nous désigne l'âge de façon précise.

Le quatrième spécimen dont nous voulons parler, n'est encore qu'un fragment (Pl. LXIV); précieux également, parce que c'est un des rares échantillons sauvés de cette École de Fontainebleau créée par François I⁰ʳ, et qui n'eut qu'une existence éphémère. La disposition décorative procède de l'École de Ducerceau. — Le médaillon central révèle un carton du Primatice.

Nous pouvons nous étendre davantage sur les tapis d'Orient. Le Musée en possède une collection remarquable sinon complète. Il s'en dégage un réel enseignement au point de vue de l'Art. Constatons avant tout combien s'y pénètrent l'art arabe et l'art chinois. Le combat du dragon et du phénix, lutte du bien et du mal, les grues, les faons, symboles de longue vie, le Tschi, nuage en forme de ruban denté, représentant le ciel, sont autant de sujets empruntés à l'ancien art chinois. Les personnages ailés sont persans ; ce sont les génies bienfaisants. La flore est également de représentation persane. L'œillet, la tulipe, le pêcher, etc., joints à des formes spéciales de palmettes, reparaissent couramment et à toutes les époques, les mêmes d'ailleurs que nous retrouvons dans nos tissus façonnés d'origine persane.

Les tapis persans à décor chinois peuvent remonter au xiv⁰ Siècle. Celui que nous représentons (Planche LIII) paraît être de cette époque. Il provient de la cathédrale de Tours. C'est, dans une disposition à meneaux, l'histoire d'un arbuste, le pêcher probablement, que les djins apprennent aux mortels à cultiver. Le haut et le bas du tapis répètent les mêmes scènes. Mais tandis qu'un animal sauvage, placé dans les médaillons du haut, nous indique que nous sommes dans la forêt, un animal domestique, dans ceux du bas, nous apprend que nous nous trouvons là dans

le jardin où l'on va cultiver la plante recueillie dans la forêt. Au centre, les sujets représentent les mêmes génies offrant au maître de la maison le fruit et la fleur dont nous avons l'histoire.

De disposition plus courante est le tapis de la Planche LIV. Au premier aspect on pourrait croire à de la confusion, à une surabondance de détails que pourtant explique un examen plus attentif. Au centre, une vasque avec des canards : c'est la maison de l'Oriental avec sa pièce d'eau centrale ; autour de cette vasque, le jardin où des génies bienfaisants concourent au bien-être du maître ; les uns l'éventent, d'autres lui servent à boire, etc. Après cette nouvelle enceinte, la forêt, avec ses animaux, sa végétation envahissante. Dans cette partie, la profusion est voulue ; mais tous les détails s'y pondèrent dans une harmonie de taches et de lignes savantes, depuis les quatre principaux motifs d'angle, où luttent ensemble le kelin lion et le kelin taureau, jusqu'à la moindre fleurette s'accrochant aux brindilles qui s'enroulent symétriquement. Une bordure à bandes ondulées, semées de fleurs, amusées de bestioles, encadre le tout. Nous nous sommes étendus sur cette disposition parce qu'elle est commune à un grand nombre de ces tapis.

Un mot, pour finir, sur les tapis dits Polonais, fabriqués plutôt en quelque endroit du Caucase, mais que le roi Sobieski, de Pologne, avait mis à la mode au XVII° Siècle. Ils se recommandent par le charme de leurs colorations, alliées à l'or et l'argent, plutôt que par la science de leur dessin (Pl. LXI).

*_**

LOUIS XIV

Période Française.

A partir de Louis XIV, une histoire de la décoration des tissus devient l'histoire même de l'industrie lyonnaise. Nous indiquons rapidement ici les principales étapes de sa prospérité, nous servant pour cela des notes précieuses que nous communique M. A. Terme.

Bien avant le XV° Siècle, Lyon avait un grand marché, vers lequel accouraient les trafiquants du Sud qui apportaient, entre autres produits, les tissus de l'Orient et des pays Méditerranéens. Les marchands du Nord et de l'Est venaient s'y approvisionner. Louis XI, dont l'esprit pratique cherchait à rendre la France industrielle indépendante des États voisins, décide par décret du 23 Novembre 1466, l'établissement d'une manufacture de soie à Lyon.

En même temps, il est vrai, il l'imposait extraordinairement ; aussi le Consulat lyonnais accueillit-il froidement ce décret qui laissait entrevoir la pensée de monopoliser la fabrication au profit de l'État. Mais dans la crainte de voir déposséder leur ville de deux de ses foires sur quatre, au profit de Genève, les Conseillers comprirent qu'il était prudent d'obéir et en passa par les exigences royales. Ce qui n'empêcha pas d'ailleurs, peu après, Louis XI de décider le transport immédiat à Tours de tous les ouvriers avec leurs métiers, ce désastreux déménagement retombant en plus à la charge de la ville de Lyon (1470). L'institution est détruite par son auteur ; mais le germe est jeté, la population lyonnaise active, intelligente, industrieuse, ne se laissera pas abattre. Ses foires lui restent et soutiennent les persistants. La fabrique, privée de la protection royale, y gagne une plus complète liberté d'action. Jusqu'à François I^{er}, Lyon lutte mais reste tributaire des autres centres de production tant français qu'italiens. En 1536, une ordonnance affranchit de toutes tailles et impôts les tisseurs du royaume. Turquet et Naris, conseillés par un homme éminent, Mathieu Vanzelle, revendiquent le bénéfice de cette ordonnance, obtiennent des Consuls lyonnais l'autorisation de

monter des métiers, et organisent enfin notre glorieuse industrie. En 1540, Lyon était déclaré entrepôt unique de toutes les soies étrangères qui entreraient en France.

Ce n'est pourtant qu'au xvii⁰ Siècle, que la fabrique lyonnaise, prend réellement son essor. L'honneur en revient en grande partie à un maître-ouvrier, Claude Dangon. Praticien consommé, il imprime aux manufactures locales une direction nouvelle et féconde. Son nom mérite d'être inscrit au livre d'or de la fabrique, à côté de ceux de Blache, Galantier, Bouchon, Falcon, les Revel, Vaucanson, Philippe de Lasalle, Jacquart. Henri IV donne à Dangon le privilège de l'exploitation du métier à la tire qu'il a inventé.

Parallèlement, près des métiers qui se multiplient, le nombre des mûriers s'accroît, avec Olivier de Serres et Laffemas. L'élan est donné, la sériciculture française est constituée, et malgré la décadence de la soie sous Louis XIII, le tissage progresse à Lyon. En 1627, on comptait plus de 20,000 ouvriers dans la ville.

Sous Louis XIV, un homme de génie, Colbert, affranchit définitivement la France de la dépendance industrielle étrangère, en même temps que de toute influence artistique. En vain ses prédécesseurs avaient essayé de refréner le luxe; leurs édits avaient été impuissants. L'argent passait la frontière au grand détriment de la fortune nationale, faute d'une organisation suffisante pour satisfaire les besoins d'une clientèle exigeante autant que prodigue. Colbert encourage tous les arts, toutes les industries de luxe. Lebrun prend la direction du glorieux mouvement. Bientôt les étrangers, hier encore nos fournisseurs, doivent venir s'approvisionner chez nous. Ainsi la prodigalité des uns sert du moins la fortune des autres; l'argent reste. Un élève de Lebrun, Revel, vient à Lyon, abandonne le grand art pour se consacrer uniquement au dessin et au tissage des soieries. Avec lui une nouvelle représentation décorative entre dans l'ornement des tissus. Il introduit le modelé, remplaçant les à-plat exclusivement employés jusque-là. Ayant à satisfaire d'autres mœurs et d'autres modes, les dessinateurs français mettent dans chaque type nouveau la caractéristique française, le bon goût et la grâce.

Le style Louis XIV est pompeux, aussi fallut-il des étoffes en harmonie avec l'architecture et le meuble du moment. L'aspect général des compositions donne l'impression de détail floral plus grand que nature, l'interprétation en étant d'ailleurs très réaliste. La vogue des jardins met en faveur les dessins d'architecture (Pl. LXXV, n° 9), de bosquets avec treillages, de vases de fleurs, de bouquets (Pl. LXXV, nᵒˢ 5, 10, 11), de fruits (Pl. LXXVI). La palette devient extrêmement riche, les formes de plus en plus variées. En général, les motifs décoratifs sont juxtaposés en semis, sans liaison d'ornement conventionnel. Les fonds, qui jusqu'alors avaient été le plus souvent unis, s'armurent et se façonnent; les tissus sont surtout des damas brochés. L'or et l'argent s'y mêlent, mais non d'une façon courante, comme sous Louis XV où leur emploi sera constant. A côté de ces brillants tissus brochés, on fabrique aussi d'admirables damas où l'ornement végétal est plus stylisé (Pl. LXXVII).

Chose curieuse à constater, à mesure que le grand roi vieillit, que son règne s'attriste et s'assombrit, l'art au contraire s'égaie, la solennité de l'enseignement de Lebrun fait place peu à peu au charme brillant et plein de fantaisie d'une nouvelle école, qui sera la gloire du xviii⁰ Siècle. La Compagnie des Indes, profitant de la haute protection de Madame de Maintenon, importe les produits artistiques de l'Extrême-Orient. Il est facile de constater leur influence sur les tendances naissantes à la fin du règne de Louis XIV.

Malheureusement, la Révocation de l'Edit de Nantes (1685), interrompt un moment la prospérité de la fabrique lyonnaise. De 10,000 le nombre des métiers est réduit subitement à 2,000. L'Allemagne et l'Angleterre bénéficient principalement de ce désastre, en accueillant les proscrits. Peu à peu pourtant Lyon se remet de cette secousse et répare ses ruines. A la fin du xvii⁰ Siècle, la fabrication en Italie est presque nulle.

LA DENTELLE

La dentelle est le plus délicat des tissus décorés. Au lieu d'être produit par le croisement régulier de deux fils (la trame et la chaîne), le tissu dentelle est le résultat de l'enchevêtrement de différents fils suivant un dessin déterminé.

Les anciens connurent la broderie ajourée. Les Egyptiens y furent maîtres. Le musée de Lyon possède plusieurs échantillons provenant de Thèbes, de Memphis et de nécropoles coptes du commencement de notre ère, et ces échantillons sont de véritables dentelles. En Grèce, à Rome, l'aiguille et la broderie furent en grand honneur. Au Moyen Age, les filles des chevaliers allaient apprendre chez la châtelaine à filer, à broder, à tapisser. Pour égayer leurs travaux, elles chantaient des ballades de circonstance, appelées chansons à toile. Toutefois, on s'accorde à donner comme un produit original les délicats passements italiens de la fin du xv^e Siècle. C'est aux Vénitiens que reviendrait la gloire de l'invention. Ils créèrent l'industrie dont nous nous occupons ici en transformant l'art du brodeur dont les secrets leur venaient des Orientaux.

Les broderies blanches avaient le défaut d'être d'aspect froid et monotone; celles en couleur se décoloraient au lavage; en brodant à fond clair on donna aux broderies le charme et la vie.

Dans une toile initiale on fit des découpures, l'ajourant suivant un dessin que l'on entourait d'un festonnage. Ce fut le *point coupé* (Pl. LXXXVIII, n° 10).

On obtenait aussi des jours en retirant certains fils, trame ou chaîne, de la toile initiale, ne gardant que ceux qui étaient nécessaires pour soutenir ou relier entre elles les parties brodées. Cette broderie s'appelait *à fils tirés* (Pl. XCIII, n° 9).

On se servit également d'une toile claire, *un quintin*, et aussi d'un véritable filet : *le lacis*; on remplissait un certain nombre de mailles suivant le dessin à exécuter, au point de reprise ou de marque. On avait ainsi *le filet brodé* (Pl. LXXXVII, n° 5). Tous les documents antérieurs au xvi^e Siècle, livres de patron, portraits, miniatures, etc., nous prouvent que seules les broderies étaient connues alors.

A Venise, on eut l'idée d'ajouter aux passements un bord de découpures aiguës, faites en l'air, suivant la pittoresque expression usitée, indépendantes de tout support initial. Ces passements étaient dits *dantelés* (Pl. LXXXVIII, n° 10). Telle fut l'origine de la dentelle et du nom qu'elle porte. Notons que jusqu'à la fin du xvi^e Siècle les dentelles s'appelaient des passements, la corporation des passementiers ayant seule le droit, d'après certaines ordonnances, d'exercer cette industrie. On ne commence à se servir du mot dentelle qu'à la fin du xvii^e Siècle.

L'art charmant dont nous parlons ici se perdit presque complètement au commencement du xix^e Siècle, après trois siècles d'existence. De hautes raisons de morale et surtout les progrès de la mécanique en sont la cause. Depuis, il lui manque ce charme inexprimable des œuvres originales fabriquées de toute pièce de la main de fée de l'ouvrière spécialiste. Presque toutes les malheureuses dentellières devenaient aveugles avant trente ans. Péniblement elles gagnaient quelques sous en quinze heures de travail, et encore le plus souvent devaient-elles exécuter ce travail dans des caves humides où le fil restait plus souple, mais où leur santé se délabrait rapidement. De son côté, la mécanique s'est substituée à elles. Les dentelles contemporaines sont le produit de la collaboration de l'artiste et de l'ingénieur; loin de nous la pensée d'en amoindrir la réelle valeur; considérons plutôt que c'est un art nouveau qui a déjà d'ailleurs ses chefs-d'œuvre.

Il y a deux sortes de dentelles, la dentelle à l'aiguille et la dentelle au fuseau. On doit réserver le nom de *point* aux seules dentelles à l'aiguille.

Dans toute dentelle entrent deux éléments, le *fond* et le *dessin* ou *fleur*. C'est leur étude qui permettra de classer les différents genres.

Le fond est à *bride* ou à *réseau*. La bride est un fil plus ou moins régulier, simple ou non, enrichi souvent d'un ornement appelé *picot*, presque généralement fait à l'aiguille, qui relie entre eux les différents détails de la fleur. Le réseau est un filet régulier sur lequel la fleur paraît comme appliquée.

La fleur varie à l'infini, sans s'éloigner pourtant d'un certain nombre de types, dans lesquels rentrent toutes les autres combinaisons.

Pour les dentelles à l'aiguille ces types sont : le *Venise*, l'*Alençon*, le *Bruxelles*.

Pour les dentelles au fuseau la *Malines* et la *Valenciennes*.

C'est évidemment des pays d'origine qu'elles tirent leur nom; toutefois ces noms deviennent rapidement génériques, désignant plutôt tel ou tel mode d'exécution.

Primitivement la *guipure* était une dentelle faite d'une soie enroulée autour d'un gros fil appelé *guipure*, d'où son nom. Depuis on donna ce nom à toute dentelle commune sans fond, dont les diverses parties sont reliées par des brides. *La blonde* est une dentelle de soie.

Dans le point ou dentelle à l'aiguille, l'ornement est d'un aspect général plus lourd, comparativement robuste. La dentelle au fuseau paraît plus délicate.

Les réseaux à l'aiguille sont peu variés ; ils sont bouclés. La boucle sert à enlacer les fils les uns dans les autres, travail relativement facile avec l'aiguille des dentellières; presque impossible au fuseau. Dans le réseau au fuseau, les fils s'entrecroisent, se cordent les uns sur les autres, en de multiples combinaisons. Suivant l'origine, la fleur et le fond s'exécutent simultanément ou à part.

En général le décor est conventionnel en Italie, réaliste en Flandre. En France, conventionnel d'abord aussi longtemps qu'on imite le point de Venise, puis réaliste dès la fin du xviie Siècle jusqu'à rendre la nature avec une fidélité, une exactitude qui feraient honneur au peintre de fleurs le plus méticuleux.

Comparant les deux genres de dentelles, aiguille et fuseau, Charles Blanc dit : « Le caractère dominant des dentelles au fuseau est le fondu des contours; l'aiguille est au fuseau ce que le crayon est à l'estompe. Le dessin que le fuseau adoucit, l'aiguille le précise, en quelque sorte le burine. »

Venise. — Dentelle à l'aiguille — Les passements dantelés de Venise remontent à la fin du xve siècle. Après ce premier essai de point fait en l'air, on fabriqua tout le passement de la même manière. Les plus vieux points à l'aiguille rappellent les anciennes compositions imaginées pour les points coupés, fils tirés, filets brodés. En général ce sont des ornements géométriques, carrés, triangles, rosaces, faits par bandes, reliés entre eux après coup (Pl. LXXXVIII, nos 10, 12, 16). Jusqu'à la fin du xvie Siècle le dessin est traité sans reliefs. Quand ils existent, ils sont faits au point noué et ornés de beaucoup de bouclettes et de picots. Le fond est à bride. Les beaux points à rinceaux et feuillages gothiques rappelant le décor oriental sont de cette époque. Au commencement du xviie Siècle, la dentelle se ressent de l'évolution artistique. De rinceaux, qui s'enlacent et se pénètrent, partent des tiges à flore conventionnelle, festonnées, rebrodées en reliefs parfois très hauts. La mode a fait succéder aux fraises gaudronnées, le rabat, le col plat. Ces hauts reliefs y étaient d'une opulence incomparable. Les hommes surtout en portaient. On fabriquait également de ces dentelles pour le meuble. A la fin du xviie Siècle les goûts changent, on demande des dentelles plus légères. Le point se porte encore, mais l'hiver seulement. Aussi au xviiie Siècle, pour soutenir la concurrence, Venise imagine des dentelles plus menues et, parmi celles-ci, le fameux point de rose, où sur un fond de petites barrettes à picots se déroulent de minces rinceaux enrichis de rosettes, de bouclettes en relief picotées et superposées. On fit également à Venise de la dentelle au fuseau.

Alençon. — Dentelle à l'Aiguille — Le point d'Alençon s'appela d'abord point de France ou point Colbert. Peut-être serait-il plus juste de dire qu'il en dériva. Les premiers essais français sont très imités de Venise, fabriqués même par les ouvriers que Colbert avait fait venir d'Italie. Bientôt le génie

national apporte sa note particulière, au moins dans le détail de la composition qui devient plus nature. Les derniers points de France ont moins de brides ; les fleurs prennent toute la place, avec du relief surtout au centre ; elles sont reliées par de minces tiges, par de plus petites fleurettes, qui les maintiennent. On fait aussi fleur sur fleur en haut relief. La dentelle était exécutée par fragments, réunis ensuite par des points invisibles.

A Alençon, on s'affranchit de la formule vénitienne vers la fin du xvii^e Siècle. Un réseau sans picots, dont la maille est hexagonale, est la spécialité d'Alençon. Mais comme ces réseaux réguliers appauvrissaient l'aspect général, on enrichit la fleur en y introduisant quantité de *jours* ou *modes*. Dans les vieux points de France, la fleur et le fond étaient faits ensemble ; il n'en est plus de même pour le point d'Alençon proprement dit. Dix-huit mains différentes y travaillaient, le maître seul connaissait le résultat final. Les contours de la fleur sont formés de deux fils plats, dans lequel en introduisait du crin. Le réseau se fait par rang, dans le sens du pied au picot. La fleur se remplit au point noué. Quand le fond est à bride, il consiste en grandes mailles à 6 pans recouvertes au point de boutonnière. On faisait rarement de grandes pièces à Alençon, Celles-ci se fabriquaient de la même manière à Argentan. Le travail en était peut-être moins délicat. Pour nous résumer : Sous Louis XIV, dessin imité de Venise avec une flore moins conventionnelle ; au commencement du xviii^e Siècle, fleurs et branchages sur un fond sans solution de continuité, guirlandes et festons encadrant un réseau plus fin avec des jours variés ; sous Louis XVI, semis de petits bouquets, rosettes, feuilles, fleurons, etc. Alençon tombe à l'époque de l'Empire.

Bruxelles. — Le vieux Bruxelles imite également le vieux Venise, avec une flore plus réaliste. Parfois il est difficile de voir au premier abord s'il est fait au fuseau ou à l'aiguille, à cause de l'extrême finesse du fil. Deux sortes de fonds : on emploie d'abord la bride, plus tard le réseau presqu'inclusivement. Dans quelques ouvrages les deux sont employés. Le vrai réseau de Bruxelles était hors de prix, à cause de la ténuité du fil. La difficulté de s'en procurer était une garantie contre la concurrence. Le réseau est fait soit au fuseau, soit à l'aiguille. La fleur est appliquée au point de raccroc. Les dessins suivent la mode. Les plus anciens points sont de style gothique ressemblent un peu à des découpures de papier ; puis viennent les lignes ondulées très agrémentées de jours. Enfin, depuis la Révolution, le style fleuri est en faveur. Sous l'Empire, les dessins en forme de palme, de pyramide, dominent. Jusqu'à la Restauration, le point de Bruxelles s'appelait point d'Angleterre.

Dentelles au fuseau. — La dentelle au fuseau se fait sur un métier appelé carreau, oreiller. C'est en général une boîte de forme carrée, rembourrée intérieurement. Un cylindre, rembourré également, tourne au milieu sur un axe dans une ouverture ménagée au centre du carreau dont la surface supérieure présente une inclinaison très sensible. Sur ce cylindre est fixé un parchemin, piqué de trous d'épingles suivant le dessin du modèle à reproduire. Des fuseaux, souvent très nombreux, contiennent les fils de la dentelle. Des épingles plantées dans les trous au fur et à mesure de l'avancement du travail, servent de jalons et maintiennent le point.

La Valenciennes. — Cette dentelle date du xv^e Siècle. Florissante sous Louis XIV, elle est surtout en faveur au xviii^e Siècle, jusqu'à la Révolution. La même pièce commencée à Valenciennes même et finie hors les murs, présentait une différence notable, bien que faite sur le même carreau par la même ouvrière. A la ville, la dentellière travaillait dans des caves humides. Aux environs, au contraire, en plein air. Le fil s'y séchait et rendait le travail difficile. La Valenciennes se fait avec le même fil, fleur et fond : c'est la dentelle la plus longue à exécuter. Il fallait dix mois à quinze heures de travail par jour, pour achever une paire de manchettes. Le tissu des fleurs ressemble à de la fine batiste. Ce sont en général des tulipes, des œillets, des iris ou des anémones. La fleur n'est jamais cernée d'un cordonnet.

La Malines. — La Malines se fait au fuseau, fleur et fond ensemble. Ce qui la caractérise, c'est

un gros fil plat entourant la fleur. Le toilé de celle-ci est encore plus fin que celui de la Valenciennes, ce qui nécessite justement cette bordure du dessin. Le réseau est une petite treille ronde extrêmement légère. La Malines fut surtout à la mode sous Louis XV; le style rocaille était le plus courant. Sous Louis XVI, on exécute principalement des guirlandes et des enlacements ajourés. Les dentelles de Lille, d'Arras, de Bayeux, sont dans le même genre, mais beaucoup moins fines.

Toutes les autres dentelles se rapprochent plus ou moins de ces cinq genres principaux. Le point d'Espagne est fabriqué à Venise, sous Louis XIII, mais spécialement pour la Péninsule hispanique. De même, on réserve à notre époque le nom de point d'Angleterre à certains points de Bruxelles faits pour l'Angleterre particulièrement. Cette dénomination servait jadis à masquer une contrebande active approvisionnant le royaume Britannique malgré les nombreuses ordonnances somptuaires.

Mme Edouard Aynard et M. Auguste Isaac, actuellement président de la Chambre de Commerce de Lyon, ont été, au Musée de Lyon, les généreux donateurs d'une grande partie de sa collection de dentelles.

LOUIS XV

Le XVIIIe Siècle marque la période la plus brillante de l'Industrie lyonnaise. Les inventeurs s'y succèdent améliorant de plus en plus les métiers. De grands dessinateurs, de grands artistes concourent à son succès et à sa fortune. Malgré le désordre des finances, malgré la décadence de cette royauté absolue à laquelle Louis XIV avait donné une si incontestable majesté, malgré les tristesses de la fin de son règne, le luxe se généralise et devient de plus en plus éclatant dans ses manifestations. A la mort du grand roi, la noblesse, affranchie de sa dépendance, rappelée au pouvoir par le Régent, se livre effrontément au plaisir. De son côté, le tiers-état grandit, le commerce ayant conquis la richesse et l'importance à la bourgeoisie. Le monde des spéculateurs, né du trop fameux système de Law, augmente encore la masse avide de jouir. Les industries de luxe, du moins, en profitent.

Louis XV donne la grâce et l'élégance aux productions pompeuses de son prédécesseur. Les formes esquissées jusque-là par les artistes en quête de nouveauté prennent une allure de réalisme gracieux. Les fourrures, les rubans, les dentelles, les rocailles, naissent des stylisations fantaisistes de la période précédente, la clarté particulière au génie français illumine la composition.

Trois femmes président aux nouvelles transformations. Pour la reine Marie Leczinska, on introduit les fourrures, souvenir de son pays, dans la décoration des tissus (Pl. CI, n° 8). Madame de Pompadour, grand actionnaire de la Compagnie des Indes, met en faveur les dessins inspirés par l'Extrême-Orient. A Madame Dubarry enfin, on fabrique des étoffes semés de bouquets et de fleurs dans une ordonnance de lignes verticales ondulées, vraie caractéristique du style Louis XV. Parmi les décorateurs qui contribuèrent au succès de la Grande Fabrique, comme on disait alors, nous citerons en premier lieu Jean Revel, fils de celui dont nous avons parlé plus haut. Le dessin n° 6 de la Pl. CIII, connu sous la rubrique « Embarquement à Cythère », est de lui. Le premier il réussit à donner aux tissus l'apparence de véritables tableaux, en distribuant la lumière de façon à ce que les ombres se trouvent d'un seul côté. Les Pillement, Huguet, imitent les dessins chinois tout en leur donnant une interprétation originale très personnelle. Les Galli-Gallien, Deschamps, Moulong, Ringuet, Courtois, Dacier, etc., illustrent en même temps leur bonne ville de Lyon.

Toutes leurs compositions sont de proportions se rapprochant de plus en plus de l'échelle du modèle nature. L'or et l'argent sont d'un emploi constant, sous des formes variées, en lamés plus ou moins larges, en fils plus ou moins gros et tordus.

La moire, imitée de l'Orient, fait son apparition. Suivant les fantaisies de la mode, les plumes,

les rubans, les dentelles, les attributs champêtres, les rocailles, les coquilles, les guirlandes, de plus en plus réalistes d'expression, sont d'un emploi courant. Mais, sous Louis XV, l'ordonnance de lignes verticales ondulées est la note la plus caractéristique (Pl. CIII, n°° 2, 3).

LOUIS XVI

Sous Louis XVI, le dessin s'affine encore. La découverte récente des trésors de Pompéï fait revenir au classique dont les petits côtés passionnent les artistes. Tout devient précieux, mince, un peu mièvre, disons-le. A l'ordonnance verticale ondulée succède la ligne verticale rigide semée des mêmes bouquets, des mêmes fleurettes, mais plus grêles, de proportions moindres. Des lignes d'architecture s'allient le plus souvent à l'ornement réaliste. De fins rinceaux à flore conventionnelle partent des brindilles, des guirlandes à peine stylisées (Pl. CVII, n° 12). Dans la disposition générale, le fond prend une plus grande importance à mesure que le décor devient plus menu, et cette remarque est encore plus sensible si nous comparons les productions de l'époque de Louis XVI avec celles de Louis XIV. Aussi sent-on le besoin de donner à ces fonds une richesse propre en les armurant de combinaisons multiples, cannelés, gros, cannetillés, chevrons, etc. Tandis que gronde déjà la tempête révolutionnaire, avant la débâcle qui s'en suivra, il semble que les esprits troublés cherchent dans des fadeurs jolies l'antithèse de leurs graves préoccupations. La reine Marie-Antoinette s'amuse à une vie factice de bergerie enrubannée, et la mode la suit. Tous les accessoires de ces idylles champêtres apparaissent dans les tissus, instruments aratoires, houlettes, cages d'oiseaux, toute la mascarade du petit Trianon. Un artiste pourtant, prestigieux, le plus complet de tous ceux qui travaillèrent à Lyon, donna à la fabrique un éclat extraordinaire. Philippe de la Salle demeure la personnification de l'art pour l'industrie de la soie au XVIII° Siècle. Né à Seyssel en 1723, il mourut en 1804. Après avoir étudié le dessin avec Sarrabat, il travailla pour différentes maisons, jusqu'au jour où les Pernon se l'attachèrent en l'associant. Son œuvre est considérable. Aussi grand industriel que grand artiste, il perfectionne les moulins à soies, les métiers pour le brochage ; il multiplie les couleurs des dessins, tout en conservant le fini et les contours si nets auxquels Revel était parvenu. La Salle représenta sur ses tentures des fleurs, des fruits, des oiseaux, des paysages. La grande médaille d'or destinée aux travaux les plus utiles au commerce récompensait ses efforts en 1783. Grâce, richesse de coloris, science de l'arrangement, perfection du détail, toutes les qualités se trouvent réunies dans son œuvre, qui reste le modèle et l'inépuisable source. Le musée historique des tissus de la Chambre de commerce de Lyon possède heureusement une admirable collection de ses productions, en partie cédées généreusement dans d'exceptionnelles conditions de prix par ses successeurs actuels, MM. Chatel et Tassinori. Un autre artiste de moindre envergure mérite également une mention spéciale dans ce livre. Bony était né à Givors ; élève de l'Ecole centrale, il fit seul son éducation de peintre en étudiant la nature. Dessinateur chez Bissardon, grand fabricant d'étoffes pour meubles, il devint professeur à l'Ecole de dessin, en remplacement de Barabon. C'est surtout dans la broderie qu'il excella. Il se suicida misérablement à Paris vers 1825.

Sous Louis XVI, la mode voulait des étoffes avec dessin. Pour les rendre plus abordables, les fabricants s'ingénièrent et réussirent à produire des tissus *à poil* exécutés avec les *marches*, donnant ainsi une plus grande extension aux petits façonnés, moins coûteux que les grands façonnés fabriqués à la grande tire. Un tissu spécial, le chiné à la branche, eut également une grande vogue à cette époque (Pl. CXII, n° 4). A la fin du règne de Louis XVI, les broderies surtout sont à la mode.

CONSULAT — EMPIRE

A la fin du règne de Louis XVI et pendant la période de la Révolution, la mode est surtout aux broderies. Bony est le principal dessinateur. Est-il besoin de dire que l'Industrie lyonnaise subit d'ailleurs une terrible épreuve. Ce n'est jamais par ses propres fautes qu'elle a été arrêtée dans son développement. Les coups qui l'ont frappée sont toujours venus du dehors. La Révolution disperse les fabricants, anéantit les capitaux, ferme les ateliers. La guerre lui enlève ses ouvriers, et c'est à peine si 2,500 métiers battent, au lieu des 20,000 travaillant quelques années avant. Toutefois, une nouvelle société a surgi des décombres de l'ancienne. Avec la division de la fortune, le nivellement des conditions, l'avènement du plus grand nombre à l'aisance, en un mot la tendance démocratique, tout cela appelle de soi, graduellement, la transformation de la production industrielle. Il s'agira moins désormais de créer des produits somptueux que d'arriver à mettre le luxe à la portée de tous. La tempête révolutionnaire une fois un peu apaisée, la fabrique lyonnaise se relève, comme elle s'était relevée après la révocation de l'Édit de Nantes, et avec les premières années de l'Empire le nombre des métiers remonte à 12,000.

De plus en plus l'ornement architectural se mélange à l'ornement réaliste, sans transformation brusque, depuis que sous Louis XVI le néo-grec a été mis à la mode. Les idées du moment font revenir aux formules antiques. Les fouilles faites à Herculanum et à Pompéï servent amplement les artistes dans cette voie. La palette avait été d'une variété inouïe pendant deux Siècles ; sous le Consulat, les tissus façonnés sont beaucoup plus sobres de couleurs. L'or et l'argent y reparaissent. De leur côté, les fabricants de broderies s'ingénient et emploient mille matières diverses pour en rehausser l'éclat et multiplier les effets. Métaux, perles, paillettes, plumes, fils de toutes sortes et de toutes couleurs, peaux, etc., tout y passe. Le fini de l'exécution est extrême.

L'usage des bordures se généralise dans l'ameublement. La flore réaliste y disparaît presque complètement pour faire place à l'ornement conventionnel, palmettes ou rinceaux. Dans la tenture elle-même, beaucoup de panneaux, imités de l'art des vases étrusques, rappellent l'allégorie païenne. La tonalité générale est très éteinte sous le Consulat : des gris, des bleus, des argent. Nous citerons comme un exemple caractéristique, dans la Pl. CXVII, la tenture du salon de Joséphine, à La Malmaison. Sous l'Empire, au contraire, le ton devient plus soutenu, robuste même : des rouges, des violets, des verts éclatants, avec un décor broché d'or où la feuille de chène, le laurier, la palme, entrent presque exclusivement. La riche collection que le Musée possède des tissus d'ameublements impériaux est assurément unique ; nous en avons reproduit une série assez complète pour qu'il soit inutile de les décrire. L'impression qui s'en dégage correspond admirablement à l'idée de splendeur épique de cette époque glorieuse. Ajoutons que quelques-uns ont un intérêt d'autant plus considérable que les désastres de 1870 et de 1871 ont anéanti, aux Tuileries, à St-Cloud, à La Malmaison, les ameublements eux-mêmes. Sous l'Empire, la broderie est toujours en faveur. Nous donnons dans la Pl. CXXIII une suite de bas de robes brodés sur tissus transparents alors à la mode. Dans la Pl. CXVII, nous reproduisons également quelques spécimens ayant la même destination, mais dont l'ornement est tissé ; la fabrication en était assez spéciale. C'est une gaze brochée sur tour anglais. Les dessins d'étoffes de costumes sont, sous l'Empire, de toutes petites dimensions, ce sont des semis de fleurettes, plus ou moins nature, ou d'ornements minuscules conventionnels. Il nous reste à signaler les velours Grégoire. Les velours chinés en avaient donné l'idée première évidemment De tous les tissus où l'on se propose d'imiter les effets de la peinture, les velours Grégoire approchent le plus de la perfection. Leur exécution demandait malheureusement un travail initial dont le secret ne fût qu'imparfaitement connu. Elle exigeait une main délicate d'artiste et une science spéciale des procédés de teintures. Nous en donnons un exemple Pl. CXX.

A la fin de l'Empire, un illustre enfant de Lyon, Jacquard, servit les efforts de la fabrique lyonnaise en imaginant son fameux métier, application très ingénieuse des inventions de Vaucanson et de Falcon. Jacquard est fils de ses œuvres et de son travail. C'est l'homme qui poursuit opiniâtrement la réalisation d'une idée lumineuse arrivant à son heure. La division de la fortune avait étendu à un plus grand nombre la possibilité du luxe, pourvu qu'il fût moins coûteux. La mécanique Jacquard résolut le problème en abaissant les frais de main-d'œuvre jusque-là considérables.

LA RESTAURATION. — LE ROMANTISME

Pendant la Restauration, la prospérité de Lyon est extrême ; mais il faut bien le constater, cette prospérité est surtout industrielle. Sous l'influence de la paix, le nombre des métiers s'élève à 20,000 en 1819, à 27,000 en 1827. A l'époque de la révolution de 1848 il touchait à près de 50,000. Au moment de la guerre de 1870 ce chiffre s'élève à 120,000, dont 30,000 dans la ville même et le reste dans 6 ou 8 départements environnants. L'art proprement dit subit une crise inverse. La démocratie veut jouir, sans l'éducation préalable du goût. Les nouveaux clients du luxe manquent d'affinement. Aussi les somptuosités de l'Empire s'allourdissent-elles. La facilité de l'étude et la vulgarisation de l'enseignement ont pour résultat d'amener la poussée romantique, qui reprend, sans la conviction des créateurs, et avec des moyens d'exécution inconnus jusque-là, tout ce que les siècles ont produit. La révolution s'était plu aux idées et aux arts des républiques antiques. Sous Napoléon, c'est surtout le Classique de l'Empire romain qui fournit ses formules. Le romantisme sera une revue lente de tous les styles de notre ère. On les copie sans connaissance suffisante, avec un à peu près du plus déplorable effet. Le dessinateur-artiste fait place au dessinateur praticien. Il en résulte une exécution très savante, mais d'un art inférieur incontestablement. Peut-être pourtant sommes-nous trop sévères ; le siècle a produit ses chefs-d'œuvre tout comme les autres, mais ils ont été perdus dans la masse d'une production immense. Le temps et la patience des chercheurs, nous les feront connaître un jour, espérons-le. Nous n'avons pas ici à parler de nos contemporains. Ils bénéficient de l'effort et de l'expérience des siècles, avec des moyens d'apprendre de plus en plus à la portée de tous les travailleurs. Nous voudrions penser que cet ouvrage les aidera.

MM. Bonnetain, Carret, Chambeyron, Chavent, Coignet, Couturier, Duvernay, Favre, Gillet, Guérin, Guinet, Lilienthal, Lyonnet, Mangini, Pauflque, Payen, Permezel, Pila, Ricard, Richard, Teste, Testenoire, Vindry, etc., etc., membres de la Chambre de Commerce de Lyon, ont bien voulu s'associer à notre travail en le subventionnant et en le patronnant ; qu'ils nous permettent de leur exprimer ici notre profonde reconnaissance. Nous avons à remercier tout spécialement de sa bienveillance M. Auguste Isaac, successeur de M. Edouard Aynard à la présidence de la Chambre de Commerce. La cause de l'art et son enseignement à Lyon ont trouvé en M. Aynard et en M. Isaac des défenseurs éclairés dont le dévouement pour la Fabrique ne cesse de se manifester et prépare l'avenir.

<div style="text-align: right;">RAYMOND COX.</div>

L'ART
DE
DÉCORER LES TISSUS

DE L'ANTIQUE AU BYZANTIN

Aux premiers Siècles de notre ère, l'influence de l'Art antique est manifeste dans les tissus Coptes. La composition est correcte de dessin et très sobre de couleur.

A partir du IV° Siècle, l'Art byzantin fournit de nouvelles formules de décoration ; l'inspiration chrétienne se fait sentir, la palette s'enrichit, le dessin perd sa correction jusqu'à devenir barbare au VII° Siècle, tandis que la coloration est éclatante.

PLANCHE I
DIMENSION : MOITIÉ DES MODÈLES

Tissus Coptes provenant des fouilles d'Ahmin et de Fayoum, faits sur un métier analogue à celui des Gobelins : le lin et la laine y entrent seuls.

1. — Tissus d'une grande finesse. — Blanc et pourpre. — Inspiration antique. Antérieur au III° Siècle.
2. — Galon. — Décors d'animaux. — Blanc et pourpre. — Antérieur au III° Siècle.
3. — Portrait équestre. — Dessin noir sur fond blanc rehaussé par place de jaune, de rouge et de bleu. — Inspiration antique. III° Siècle.
4. — Dessin pourpre sur fond blanc. — Danseuse et prisonniers. — Inspiration antique. Antérieur au IV° Siècle.
5. — Sujet mythologique. — Pourpre sur fond blanc, rehaussé de couleurs jaune, rouge, bleu. — Inspiration antique. Antérieur au IV° Siècle.

6. — Galon. — Art copte. — Dessin géométrique, III⁰ Siècle.
7. — Vase avec arbuste et animaux dans le feuillage. — Dessin en laine pourpre et couleurs sur fond de lin écru.
— Inspiration byzantine, IV⁰ Siècle.
8. — Portrait. — Dessin laine de couleurs sur fond de lin écru. — Inspiration byzantine. — Figure nimbée, de l'époque de Constantin.
9. — Sacrifice d'Abraham. — Lin et laines polychromes. — Inspiration byzantine, V⁰ Siècle.
10, 11, 12. — Inspiration byzantine, V⁰-VI⁰ Siècles.
13 — Combat de belluaires. — Lin et laines polychromes. — Inspiration byzantine, VII⁰ Siècle.

PLANCHE II

Nous donnons dans cette planche deux fragments de tuniques byzantines permettant de voir l'emploi de différents motifs d'ornements dans le costume.

DIMENSION : AU TIERS, ENVIRON, DES MODÈLES ; — EXCEPTÉ POUR LES N⁰ˢ 5 ET 7

« FRAGMENTS DE TUNIQUES BYZANTINES »

1, 2, 15. — Tissus damas de soie, VIII⁰ Siècle.
3. . . . — Galon avec animaux. — Inspiration antique. — Gobelins coptes, IV⁰ Siècle.
4. . . . — Le lièvre, symbole de la prudence du chrétien. — Influence byzantine. — Gobelins coptes, V⁰ Siècle.
5, 7. . . — Fragments de tuniques byzantines.
6. . . . — Paragaude, laines polychromes. — Influence byzantine, VI⁰ Siècle.
8. . . . — Galon à ornements géométriques et feuilles de vigne (symbole chrétien). — Art copte. Antérieur au V⁰ Siècle.
9. . . . — Broderie, haute laine, polychrome. — Inspiration antique, IV⁰ Siècle.
10. . . . — Vase feuillages et animaux. — Influence byzantine, IV⁰ Siècle.
11,12,13. — Galons. — Influence byzantine, V⁰ Siècle.
14. . . . — Galon. — Art copte, III⁰ Siècle.

PLANCHE III

Pièces de Costumes. — Laine et Lin.

1. — Largeur du dessin 0ᵐ31. — Laine noire et fil de lin écru. — Art copte. Antérieur au IV⁰ Siècle.
2. — Largeur du dessin 0ᵐ15. — Laine noire et fil de lin écru. — Art copte. Antérieur au IV⁰ Siècle.
3. — Largeur du dessin 0ᵐ24. — Laine noire et fil de lin écru. — Influence antique, antérieur au V⁰ Siècle.
4. — Largeur du dessin 0ᵐ14. — Laine pourpre et lin écru. — Art copte. Antérieur au IV⁰ Siècle.
5. — Largeur de l'étoile 0ᵐ27. — Laine pourpre et lin écru. — Art copte. — Influence chrétienne, V⁰ Siècle.
6. — Largeur du dessin 0ᵐ15. — Personnages polychromes sur fond rouge. — Laine. — Influence byzantine et sassanide, VII⁰ Siècle.
7. — Largeur du fragment 0ᵐ13. — Laine noire et blanche. — Art copte. Antérieur au V⁰ Siècle.
8. — Largeur du cercle 0ᵐ21. — Laine pourpre et fil de lin écru. — Art copte. Antérieur au V⁰ Siècle.
9. — Largeur 0ᵐ36. — Laine pourpre et fil de lin écru. — Art copte. Antérieur au V⁰ Siècle.
10. — Largeur 0ᵐ30. — Laine noire et fil de lin écru. — Art copte. Antérieur au V⁰ Siècle.
11. — Largeur du dessin 0ᵐ27. — Laines polychromes, dessin cerné noir sur fond rouge. — Origine sassanide, influence byzantine, VII⁰ Siècle.
12. — Largeur du dessin 0ᵐ25. — Laine noire et fil de lin écru. — Art copte. Antérieur au V⁰ Siècle.

PLANCHE IV

Art Copte. — IVe Siècle et suivants.

1. — Largeur de l'étoile 0m25. — Laine pourpre et fils de lin écru.
2. — Largeur du fragment 0m25. — Laine noire et fils de lin écru.
3. — Largeur du cercle 0m28. — Laine noire et fils de lin écru.
4. — Largeur du cercle 0m28. — Influence chrétienne. — Laine noire, fils de lin écru.
5. — Largeur du dessin 0m19. — Laine pourpre sur fond blanc.
6. — Largeur du fragment 0m48. — Laine noire sur fond blanc.

PLANCHE V

Schémas de Compositions antérieures au Xe Siècle.

1. — Largeur du cercle 0m19. — Décors soie verte sur lin écru, perroquets affrontés. — Art arabe, VIIIe Siècle.
2. — Largeur du fragment 0m085. — Damas de soie rose, origine sassanide, VIIe Siècle.
3. — Largeur du rapport 0m055. — Petite brocatelle crème, dessin géométrique. — Art byzantin, VIIe Siècle.
4. — Largeur 0m065. — Fragment de paragaude, dessin de laine noire sur fond rouge. — Art copte, VIe Siècle.
5. — Largeur entre deux croix 0m085. — Fragment de tunique, la bande en laine blanc sur rouge : le tissu de la tunique est de lin écru avec ornements brodés de laine rouge. — Inspiration chrétienne, VIIe Siècle.
6. — Largeur du cercle 0m013. — Damas de soie crème. — Art byzantin, influence sassanide, décors roe avec animaux affrontés, IXe Siècle.
7. — Largeur de l'ovale 0m065. — Brocart or sur soie rouge. — Art arabe, IXe Siècle.
8. — Largeur de la bande 0m10. — Décors laines rouges sur lin écru. — Art copte. Antérieur au IVe Siècle.
9. — Largeur de la bande 0m08. — Décors laine noire et lin écru. — Art copte, IIIe Siècle.
10. — Largeur du rapport 0m05. — Lancé-croisé, fond crème, dessin rose et bleu, division architecturale jaune, oiseaux affrontés brun foncé. — Art arabe. Antérieur au Xe Siècle.
11. — Largeur du rapport 0m095. — Tissu laine brune et lin écru. — Art byzantin, VIIIe Siècle.
12. — Largeur du rapport 0m06. — Damas dessin crème sur fond bleu. — Art byzantin, VIIIe Siècle.
13. — Largeur du fragment 0m06. — Décors soie rouge sur lin écru. — Art copte, VIe Siècle.
14. — Largeur entre deux rosaces 0m03. — Fragment de voile de soie. — Dessins rouges sur fond jaune dans la première et la troisième bandes, sur fond bleu dans la seconde ; le voile noir, la bande du bas rouge. — Art arabe, IXe Siècle.
15. — Largeur du rapport 0m12. — Tissu de soie. — Décor noir sur fond gris. — Inspiration byzantine. Antérieur au Xe Siècle.
16. — Largeur du fragment 0m13. — Tissu copte, laine, dessin vert et blanc sur fond pourpre foncée. — Art byzantin, VIIIe Siècle.
17. — Largeur du rapport 0m04. — Lancé-croisé soie, les croissants rouges, bandes jaunes sur fond bleu foncé ; tissu sassanide, VIIIe Siècle.
18. — Largeur du fragment 0m09. — Tissu laine brune et lin écru. — Art copte. Antérieur au IVe Siècle.
19. — Longueur d'une feuille 0m08. — Laine jaune sur fond noir. — Art copte. Antérieur au Ve Siècle.
20. — Largeur du fragment 0m12. — Laine rouge sur fond noir. — Art copte. Antérieur au Ve Siècle.
21. — Hauteur de la bande 0m08. — Dessin laine pourpre foncée sur lin écru. — Art copte. Antérieur au IVe Siècle.
22. — Largeur de la bande 0m035. — Galon laine rouge sur lin écru. — Art copte. Antérieur au VIIIe Siècle.
23. — Hauteur du rapport 0m38. — Brocart or. — Art byzantin, IXe-Xe Siècles.

DU BYZANTIN AU MOYEN AGE

Au contact des peuples d'Orient, le dessin des Byzantins se corrige. De leur côté, les Orientaux empruntent à l'Art byzantin son ordonnance architecturale.

Au vi^e Siècle, la Chine n'est plus seule à produire la soie. Vers le viii^e Siècle, la continuité des guerres, une observation trop rigoureuse des règlements religieux, arrêtent le mouvement artistique à Constantinople. L'industrie passe aux mains des Orientaux, dans tous les pays conquis à l'islamisme. Avec les Croisades, l'industrie reparaît en Europe. Les premières manifestations ne sont que des reproductions de compositions orientales auxquelles on ajoute des symboles chrétiens ou héraldiques.

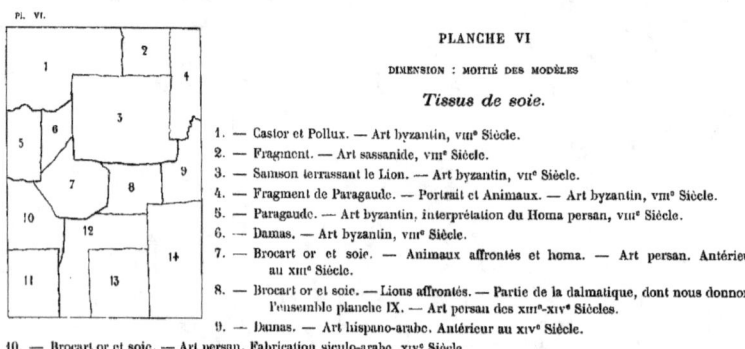

PLANCHE VI

DIMENSION : MOITIÉ DES MODÈLES

Tissus de soie.

1. — Castor et Pollux. — Art byzantin, viii^e Siècle.
2. — Fragment. — Art sassanide, viii^e Siècle.
3. — Samson terrassant le Lion. — Art byzantin, vii^e Siècle.
4. — Fragment de Paragaude. — Portrait et Animaux. — Art byzantin, viii^e Siècle.
5. — Paragaude. — Art byzantin, interprétation du Homa persan, viii^e Siècle.
6. — Damas. — Art byzantin, viii^e Siècle.
7. — Brocart or et soie. — Animaux affrontés et homa. — Art persan. Antérieur au xiii^e Siècle.
8. — Brocart or et soie. — Lions affrontés. — Partie de la dalmatique, dont nous donnons l'ensemble planche IX. — Art persan des xiii^e-xiv^e Siècles.
9. — Damas. — Art hispano-arabe. Antérieur au xiv^e Siècle.
10. — Brocart or et soie. — Art persan. Fabrication siculo-arabe, xiv^e Siècle.
11. — Cerf agenouillé devant une pluie céleste. Représentation de la ferveur religieuse en Perse. — Brocart or et soie. — Fabrication siculo-arabe, xiv^e Siècle.
12. — Brocart or et soie. — Art hispano-arabe, xiii^e Siècle.
13. — Brocart or et soie. — Ordonnance à lignes architecturales, horizontales. — Art persan, xiii^e Siècle.
14. — Brocart or et soie. — Art persan. Fabrication siculo-arabe, fin du xiii^e Siècle.

PLANCHE VII

DIMENSION : LE TIERS DU MODÈLE POUR LE N° 1 ; LES AUTRES NUMÉROS, MOITIÉ DES ORIGINAUX

1. — Velours persan. — Antérieur au x^e Siècle. — Lions affrontés.
2. — Brocart or et soies. — Art persan. — Ordonnance de lignes horizontales. — xiii^e Siècle.
3. — Broché soies. — Perroquets affrontés. — Art persan. Antérieur au xii^e Siècle.
4. — Taffetas imprimé. — Animaux affrontés. — Art persan, xii^e Siècle.
5. — Brocart or et soie. — Art persan. — Antérieur au xiii^e Siècle.
6. — Damas soies polychromes. — Art hispano-arabe, xiii^e Siècle.
7. — Damas. — Art hispano-arabe, xiv^e Siècle.

PLANCHE VIII

Velours coupé ; largeur du fragment 0ᵐ45 c. — Trois tons de bistre et parties lamées or et argent. — Art persan, xiiᵉ Siècle.

PLANCHE IX

Nos Planches Polychromes sont numérotées de gauche a droite en commençant par le haut. — Nos Planches Monochromes le sont au contraire de droite a gauche, a partir du bas

1. — Fragment de dalmatique. — Brocart or et soie rouge tissé au pays de Roum pour le Sultan Ala Edin Kerd Babar en 1314, ainsi que l'indique l'inscription couffique du bas.
2. — Dalmatique. — Brocart or et soie verte. — Art persan. — Antérieur au xvᵉ Siècle.
3. — Dalmatique. — Damas rouge, jaune et blanc. — Art persan, xiiᵉ-xiiiᵉ Siècles.

PLANCHE X

1, 2, 4, 6. — Galons de mitres brodés soies polychromes. — Ecole de Cologne, xiiiᵉ Siècle.
3. . . . — Fragment de la dalmatique n° 7. — Brocart or. — Jésus et la Samaritaine. — Les figures, l'arbre, les étoiles sont en or sur fond satin rose, le terrain sergé vert, ivᵉ Siècle. — Fabrication du nord de l'Italie.
5, 8. . . — Mitres d'évêque. — Soie blanche. — Galon argent, xiiiᵉ Siècle.
7. . . . — Dalmatique dont le fragment est donné ci-dessus n° 3.

PLANCHE XI

1. — Arbre de Jessé. — Broderie anglaise de la fin du xiiiᵉ Siècle, provenant de la collection Spitzer. — Largeur 0ᵐ365.
Les figures — au point de satin — la vigne au point de chaînette — soies polychromes. — Le fond également brodé or, représentant des Léopards passants. — Les figures, la vigne, le fond, sont brodés sur toiles plus ou moins grosses, raccordées ensemble de façon invisible.
2. — Bande de tapisserie de haute lisse. — École de Cologne, xvᵉ Siècle. — Largeur 0ᵐ13.

PLANCHE XII

Au XIIIᵉ Siècle la flore est conventionnelle.

1. . . . — Petit brocart. — Les roses brochés or sur damas rose et crème, décors de lettres arabes ornementales, sans significations. — Art siculo-arabe, xiiᵉ Siècle.
2. . . . — Damas, décors d'oiseaux. — Art byzantin, xiiᵉ Siècle.
3, 4. . . — Petits damas. — Art byzantin, xiiᵉ Siècle.
5. . . . — Petits lampas. — Art byzantin, xiiᵉ Siècle.
6, 7. . — Tissus imprimés, xiiiᵉ Siècle.
8. . . . — Damas. — Décors d'oiseaux affrontés. — Art byzantin, xiiᵉ Siècle.
9, 10, 11. — Art hispano-arabe, xiiiᵉ Siècle.

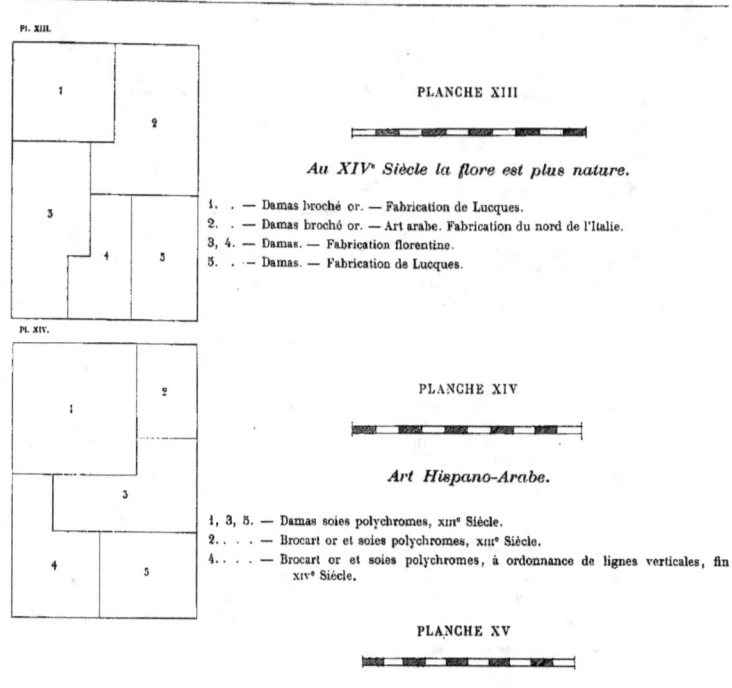

PLANCHE XIII

Au XIV⁰ Siècle la flore est plus nature.

1. . — Damas broché or. — Fabrication de Lucques.
2. . — Damas broché or. — Art arabe. Fabrication du nord de l'Italie.
3, 4. — Damas. — Fabrication florentine.
5. . — Damas. — Fabrication de Lucques.

PLANCHE XIV

Art Hispano-Arabe.

1, 3, 5. — Damas soies polychromes, xiii⁰ Siècle.
2. . . . — Brocart or et soies polychromes, xii⁰ Siècle.
4. . . . — Brocart or et soies polychromes, à ordonnance de lignes verticales, fin xiv⁰ Siècle.

PLANCHE XV

Tissus de Palerme.

Ordonnance de lignes horizontales, xiii⁰ Siècle.

PLANCHE XVI

Inspiration chrétienne, XV⁰ Siècle.

1, 2, 3, 4. — Tissus du nord de l'Italie, xiv⁰-xv⁰ Siècles.
5. . . . — Brocart or. — Inspiration persane. — Fabrication palermitaine, xiv⁰ Siècle.

Nous avons rapproché ces échantillons pour montrer combien les primitifs italiens s'inspirèrent de certaines formules orientales.

A remarquer aux numéros 1 et 4 l'interprétation chinoise du ciel représenté par le Thy (nuage en forme de ruban dentelé).

PLANCHE XVII

Pl. XVII.

DIFFÉRENTES INTERPRÉTATIONS DE LA FLEUR DE LYS
DIMENSION : MOITIÉ ENVIRON DES MODÈLES

1. . . — Reps brodé or, XIII^e Siècle.
2. . . — Tissu copte, fleur d'iris de Cléopâtre, III^e Siècle.
3, 4 . — Brocart or, XIII^e Siècle, époque de Saint-Louis. — Palerme.
5. . . — Damas brodé or, XIII^e Siècle. — Palerme.
6. . . — Brocart or. — Fabrication de Lucques, XIV^e Siècle.
7. . . — Broderie or sur velours, fin XV^e Siècle. — Travail français.
8. . . — Étoile fleurdelysée. — Damas de Palerme, fin XIII^e Siècle.
9, 10. — Broderie, XIV^e Siècle.
11 . . — Fragment de tapisserie, XV^e Siècle. — Travail français.
12 . . — Brocart or du nord de l'Italie, XV^e Siècle.

PLANCHE XVIII

1. . . . — Croix de chasuble. — Broderie or nué. — École de Bruges, XV^e Siècle. (Collection Spitzer.) — Adoration des mages. — Circoncision. — Présentation au Temple.
2 à 7. — 6 médaillons. — Broderie or nué. — École de Bruges, XV^e Siècle.

PLANCHE XIX

1. . — Velours de Venise. — Deux corps. — Rouge et crème, XV^e Siècle.
2. . — Velours coupé de Venise, vert, et dessin satin crème.
3. . — Velours coupé de Venise, vert foncé sur satin vert clair.
4. . — Chasuble. — Velours Venise, vert, dessin satin vert avec orfroi. — École de Cologne.
5, 6. — Velours coupé bleu à deux hauteurs, broché or et argent, XV^e Siècle.
7. . — Brocatelle italienne à décors gothiques du XV^e Siècle.
8. . — Velours coupé de Venise, broché or et bouclé or, XV^e Siècle.

PLANCHE XX

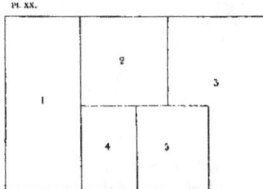

Pl. XX.

1. . — Damas vert broché or. — Animaux affrontés et homa. — Perse, XII^e Siècle.
2. . — Tissu sans envers, broché or. — Animaux affrontés dans une ordonnance Roëa byzantine. — Fabrication persane, XII^e Siècle.
3. . — Tissu broché or, fabrique de Florence. — Inspiration orientale, XIV^e Siècle.
4, 5. — Damas broché or. — Fabrication siculo-arabe, XIII^e Siècle.

DU MOYEN AGE A LA RENAISSANCE

Retour a la clarté dans l'Ordonnance Architecturale

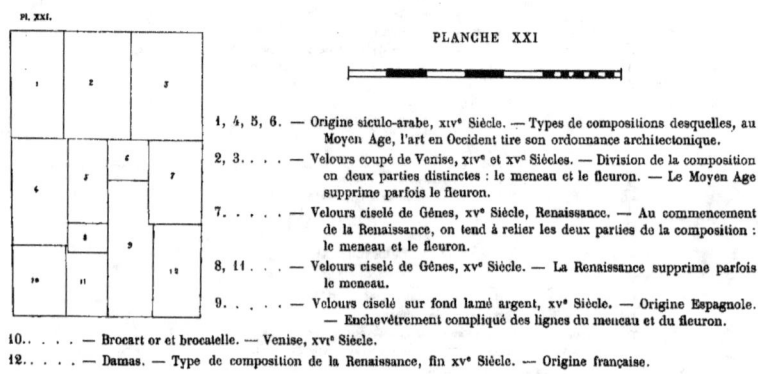

PLANCHE XXI

1, 4, 5, 6. — Origine siculo-arabe, xɪvᵉ Siècle. — Types de compositions desquelles, au Moyen Age, l'art en Occident tire son ordonnance architectonique.

2, 3. . . . — Velours coupé de Venise, xɪvᵉ et xvᵉ Siècles. — Division de la composition en deux parties distinctes : le meneau et le fleuron. — Le Moyen Age supprime parfois le fleuron.

7. — Velours ciselé de Gênes, xvᵉ Siècle, Renaissance. — Au commencement de la Renaissance, on tend à relier les deux parties de la composition : le meneau et le fleuron.

8, 11. . . — Velours ciselé de Gênes, xvᵉ Siècle. — La Renaissance supprime parfois le meneau.

9. — Velours ciselé sur fond lamé argent, xvᵉ Siècle. — Origine Espagnole. — Enchevêtrement compliqué des lignes du meneau et du fleuron.

10. . . . — Brocart or et brocatelle. — Venise, xvɪᵉ Siècle.

12. . . . — Damas. — Type de composition de la Renaissance, fin xvᵉ Siècle. — Origine française.

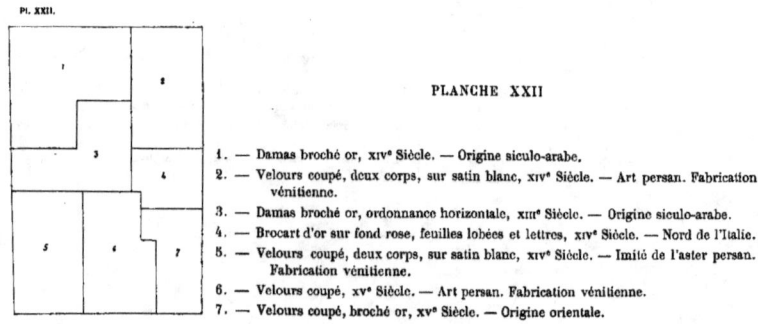

PLANCHE XXII

1. — Damas broché or, xɪvᵉ Siècle. — Origine siculo-arabe.

2. — Velours coupé, deux corps, sur satin blanc, xɪvᵉ Siècle. — Art persan. Fabrication vénitienne.

3. — Damas broché or, ordonnance horizontale, xɪɪɪᵉ Siècle. — Origine siculo-arabe.

4. — Brocart d'or sur fond rose, feuilles lobées et lettres, xɪvᵉ Siècle. — Nord de l'Italie.

5. — Velours coupé, deux corps, sur satin blanc, xɪvᵉ Siècle. — Imité de l'aster persan. Fabrication vénitienne.

6. — Velours coupé, xvᵉ Siècle. — Art persan. Fabrication vénitienne.

7. — Velours coupé, broché or, xvᵉ Siècle. — Origine orientale.

PLANCHE XXIII

1. — Largeur du rapport 0m075. — Brocatelle fond bleu, décor crème.
2. — Largeur du rapport 0m08. — Damas jaune sur fond violet. — Venise, xvie Siècle.
3. — Largeur du rapport 0m13. — Toile imprimée, décor argent sur fond bleu. — Art persan, xive Siècle.
4. — Largeur du rapport 0m16. — Tissu de lin imprimé bistre. — Art persan, xiiie Siècle.
5. — Largeur du rapport 0m06. — Velours coupé violet sur satin or. — Abeilles et fleurs de lis. — Venise, xvie Siècle.
6. — Largeur du rapport 0m25. — Brocatelle crème sur fond jaune. — Venise, xvie Siècle.
7. — Hauteur du rapport 0m095. — Brocatelle jaune sur fond rouge, xvie Siècle.
8. — Largeur du rapport 0m095. — Velours de Gênes rouge sur fond crème, xvie Siècle.
9. — Largeur du rapport 0m08. — Velours de Gênes rouge sur fond crème. — Les fleurs lancées jaune, rose et bleu, xvie Siècle.
10. — Largeur du rapport 0m19. — Toile de lin imprimée or sur bleu, xive Siècle.
11. — Largeur du rapport 0m19. — Damas rose, décor jaune. — Venise, fin du xvie Siècle.
12. — Largeur du rapport 0m09. — Velours de Gênes brun sur fond vieil or, xvie Siècle.
13. — Largeur du fragment 0m18. — Toile de lin écrue imprimée noir, xive Siècle.

PLANCHE XXIV

TISSUS DU XVIe SIÈCLE, EXCEPTÉ LE No 10

1. — Largeur du rapport 0m06. — Petit velours ciselé gris bleu. — Gênes.
2. — Largeur du rapport 0m07. — Petit velours rouge coupé sur fond frisé. — Venise.
3. — Largeur du rapport 0m09. — Velours ciselé de Gênes, bleu, xvie Siècle.
4. — Largeur du rapport 0m16. — Velours de Gênes, rouge sur fond vieil or.
5. — Largeur du rapport 0m10. — Velours de Gênes, vert sur fond lamé argent.
6. — Largeur du rapport 0m055. — Velours de Gênes, deux corps, vert et rose sur satin crème.
7. — Largeur du rapport 0m075. — Velours de Gênes, violet sur satin vert, un lancé jaune, xvie Siècle.
8. — Largeur 0m54. 6 chemins. — Petit damas rose, fleurs avec velours coupé, xvie Siècle.
9. — Largeur du rapport 0m14. — Velours de Gênes, rouge sur fond satin crème.
10. — Largeur de la bande 0m25. — Satin trois lats, étoffe du xve Siècle. — Une partie du dessin est faite par la chaîne, l'autre par la trame.
11. — Hauteur du rapport 0m43. — Velours coupé à deux hauteurs. — Origine espagnole. — Vert et rouge sur fond velours crème.
12. — Largeur de l'étoffe 0m54. 3 chemins. — Damas rouge et jaune.
13. — Largeur de l'étoffe 0m54. 7 chemins. — Petit velours de Gênes, vert sur fond crème.
14. — Largeur du rapport 0m145. — Velours ciselé de Gênes, rose sur satin crème, xvie Siècle.
15. — Largeur du rapport 0m095. — Velours ciselé de Gênes, bleu, xvie Siècle.

PLANCHE XXV

1. — Largeur du rapport 0m135. — Velours ciselé rouge sur fond jaune vieil or, dessin gothique du xve Siècle. — Nord de l'Italie.
2. — Largeur de l'étoffe 0m58. — Brocart espagnol, fond lamé argent; velours coupé vert, bouclé or et argent, à deux hauteurs, xvie Siècle.
3. — Largeur du rapport 0m20.
4. — Largeur du rapport 0m19. — Satin deux lats rouge et jaune or. — Venise, xvie Siècle.
5. — Largeur de l'étoffe 0m58. — Fond satin lancé argent, broché argent, un bouclé or, avec broderie chenillé rouge et or, xve Siècle. — Origine espagnole.
6. — Largeur du rapport 0m14. — Velours de Gênes, bleu sur fond lamé argent, xve Siècle.
7. — Satin broché. Voir planche LXVIII.
8. — Largeur 0m54. 2 chemins. — Brocatelle rouge, décor jaune.

PLANCHE XXVI

Velours d'Asie-Mineure et de Venise, XV° Siècle.

Les n°° 1, 2 et 3 sont plus probablement d'origine orientale. Les autres, de fabrication vénitienne.

PLANCHE XXVII

Largeur du fragment 0™40. — Velours persan, représentant, dans un jardin, un échanson offrant des rafraîchissements. Costume bleu avec bouclés d'or, xv° au xvi° Siècle.

PLANCHE XXVIII

Tissus d'Asie - Mineure.

LARGEUR DES TISSUS 0™64

1. — Tissu lancé, fond rouge; décors trois lacs, blanc, bleu et or.
2. — Tissu lancé, fond vert ; décors trois lacs, blanc, rouge et or.
3. — Tissu lancé, fond bleu ; décors deux lacs, jaune et blanc.
4. — Velours fond satin rouge; décors en velours vert coupé et sergé bleu, xv° Siècle.
5. — Tissu lancé, fond rouge ; décors trois lacs, blanc, vert et or.
6. — Tissu lancé, fond rouge ; décors trois lacs, blanc, bleu et or.
7. — Velours coupé, fond rouge ; décors velours et sergé or et argent, xv° Siècle.

PLANCHE XXIX

Tissus de Perse.

GRANDEUR DES ORIGINAUX

1, 2 et 4. — Antérieurs au xiv° Siècle.
3. . . . — xvii° Siècle.

Le sujet du décor du n° 2 a trait à une légende des Mille et une Nuits. Le Musée possède plusieurs tissus s'y rapportant également. Voir planche LXVII.

PLANCHE XXX

Suivant le classement adopté pour les planches monochromes, nous commençons les explications à partir du bas de la planche, en allant de droite à gauche.

1. — Chasuble en velours rouge lancé or, avec la devise : Espérance. Velours blanc sur fond bleu. Collier de l'ordre de la Cosse de Genêt, en or armuré. Chasuble du duc de Bourbon, cardinal et archevêque de Lyon, 1437-1486.
2. — Chasuble en velours de Gênes rouge. Dessin en velours coupé, sur fond épinglé. — Venise, xvie Siècle. — Croix brodée en soies polychromes et or. — Travail flamand du xve Siècle.
3. — Chasuble en velours épinglé vert, avec effet de peluche, sur un fond de satin vieux rose. — Fabrication espagnole du xvie Siècle.
4. — Chasuble en velours rouge clouté or. — Venise, commencement du xvie Siècle.
5. — Chasuble, velours de Gênes rouge sur fond or. — La croix est un travail français du xvie Siècle.
6. — Chasuble en velours violet sur fond or. — Nord de l'Italie, xvie Siècle.

Pl. XXXI.

PLANCHE XXXI

1. . — Velours de Venise, xvie Siècle.
2. . — Fragment de la chape de la planche XXXIII.
3. . — Velours de Venise, xve Siècle. — Un des motifs les plus courants dans tous les centres de fabrication. Nous en avons trouvé de fréquents exemples chez les primitifs italiens, flamands et français.
4. . — Chape en velours de Venise, xve Siècle. — Les orfrois sont de fabrication flamande de la même époque.
5, 6. . — Velours de Venise. — Type de ferronneries. — On trouve de ces velours dès le xive Siècle.
7. . — Velours persan, ive Siècle.

PLANCHE XXXII

1. — En bas de la planche à droite. Chape du xve Siècle. — Velours de Gênes, gris bleu. — Orfroi et chaperon de l'œuvre de Cologne (*Anno Domini, 1497*).
2. — Chape. Brocatelle, jaune sur fond ivoire, xvie Siècle. — Orfroi flamand de la même époque.
3. — Chape en velours rouge brodé de soies polychromes et or. — Travail anglais du xvie Siècle.
4. — Chape avec orfroi. — Travail flamand du xvie Siècle.

PLANCHE XXXIII

1. . — Petit coffret recouvert d'un velours gris brodé d'or avec armoiries en velours, xive Siècle. — Espagne.
2, 3. — Échantillons de broderie du xve Siècle. — Origine espagnole.
4. . — Chaperon de la chape n° 5. — La planche XXXI en reproduit un fragment.
5. . — Chape de brocart d'or broché et bouclé, et velours rouge, aux armes de différentes provinces d'Espagne, Castille, Aragon, Léon, Grenade, etc., etc. — Fabrication espagnole du xvie Siècle. — L'orfroi est brodé en très haut relief, sur velours rouge, en soies polychromes et or ; le relief est obtenu au moyen de coton.

PLANCHE XXXIV

1 — Chaperon. Broderies soies polychromes et or. Adoration des Bergers. — Travail flamand du xv⁰ Siècle.
2 — Largeur 0ᵐ28. — Petit pan brodé or et soies polychromes. — Travail français du xiv⁰ Siècle.
3 — Chaperon. La Résurrection. Broderies en soies polychromes. Travail flamand du commencement du xv⁰ Siècle.
4 — Chaperon. L'Annonciation. Broderies soies polychromes et or. — Travail flamand du xv⁰ Siècle.
5 — Largeur 0ᵐ21. — Broderies soies polychromes et or. — Inspiration byzantine. Travail de Cologne, xii⁰ Siècle.
6, 7, 12, 13. — Orfrois de chapes, du xvi⁰ Siècle.
8 — Chaperon. Prédication de saint-Pierre. Soies polychromes et or. — Travail flamand du xvi⁰ Siècle.
9 — Largeur 0ᵐ28. — Petit panneau brodé soies polychromes sur fond or. — Travail français du xiv⁰ Siècle.
10 — Chaperon. Prédication de saint Jean-Baptiste. Soies polychromes et or. — Travail flamand du xv⁰ Siècle.
11 — Chaperon. Le Bon Pasteur.
14 — Suite de personnages brodés, pour orfrois de chapes. — Travail flamand des xv⁰ et xvi⁰ Siècles.

PLANCHE XXXV

1. . . . — Largeur 0ᵐ24. — Fond de velours rouge, broderies or. — Flandres, xvi⁰ Siècle.
2. . . . — Largeur 0ᵐ19. — Broderie applications jaunes sur satin rouge.
3. . . . — Largeur du panneau 0ᵐ53. — Panneau. Broderie sur satin rouge, en applications de satin jaune serti d'un cordonnet jaune, xvi⁰ Siècle.
4. . . . — Applications de velours vert sur satin jaune. — Travail espagnol.
5, 10. — Broderies.
6. . . . — Voile de Calice. Applications de satin jaune cerné d'un cordonnet sur satin rouge.
7. . . . — Largeur 0ᵐ25. — Broderie fond velours violet foncé, décor or serti de chenille marron. — Espagne, xvi⁰ Siècle.
8. . . . — Hauteur 0ᵐ38. — Gouttière de lit. Applications de satin blanc et bleu sur drap rouge avec sertis de fils jaunes. — Travail français du xvi⁰ Siècle.
9. . . . — Fragment de broderie, applications satin jaune sur satin rouge.
11. . . . — Largeur 0ᵐ24. — Broderie or sur fond de velours rouge. — Angleterre. — xvi⁰ Siècle.
12. . . . — Largeur 0ᵐ29. — Broderie or sur velours violet. — Italie.
13. . . . — Largeur 0ᵐ18. — Broderie or sur velours rouge. — Travail espagnol, xvi⁰ Siècle.

PLANCHE XXXVI

1. — Largeur 0ᵐ35. — Velours rouge avec empreinte de ferronneries, xvi⁰ Siècle.
2. — Hauteur 0ᵐ37. — Gouttière de lit Henri II. — Travail français.
3. — Hauteur 0ᵐ19. — Broderie or sur fond velours violet. — Travail espagnol, xvi⁰ Siècle.
4. — Largeur 0ᵐ37. — Gouttière de lit Henri II.
5. — Largeur 0ᵐ29. — Couverture de livre, Henri II. Or sur velours violet.
6. — Largeur 0ᵐ15. — Broderie, application, lamé or serti or sur velours rouge. — France, xvi⁰ Siècle.
7. — Largeur 0ᵐ60. — Broderie, applications de satin jaune et de cordonnet jaune sur velours bleu. — Travail français du xvi⁰ Siècle.
8. — Hauteur 0ᵐ27. — Bordure, applications de velours vert sur satin blanc. — Travail anglais du xvi⁰ Siècle.

PLANCHE XXXVII

1. — Chaperon. Broderie en or nué et applications de velours et satin polychromes. — Travail italien, XVIᵉ Siècle.
2. — Chasuble en velours coupé rouge, décor en sergé or. — Fabrication de Venise, fin XVIᵉ Siècle. — La croix est un travail flamand du XVIᵉ Siècle.
3. — Hauteur 0ᵐ25. — Bourse liturgique. La Résurrection. Broderie au point de satin, en soies polychromes rehaussées d'or et d'argent. La bordure est en broderie d'or sur satin rouge. — Travail français du XVIᵉ Siècle. — Don de M. Edouard Aynard.
4. — Hauteur 0ᵐ25. — Bourse liturgique. Mise au tombeau. Broderie en or nué serti d'un cordonnet d'or. — Travail français du XVIᵉ Siècle.
5. — Hauteur du panneau 0ᵐ52. — Panneau de dalmatique. Ornements sur fond d'or brodés à l'aiguille au point de tapisserie. — Travail espagnol de la première moitié du XVIᵉ Siècle.
6. — Chasuble en velours ciselé de Venise, XVᵉ Siècle. — La croix, en broderies polychromes, est un travail flamand du XVᵉ Siècle.
7. — Largeur d'un des panneaux 0ᵐ62. — Parement de brancard. Broderie or et soie sur velours rouge, avec parties d'or nué. — Travail espagnol de la fin du XVIᵉ Siècle.

PLANCHE XXXVIII

Longueur 2ᵐ20. — Devant d'autel (*Antependium*). Broderies en or et soies polychromes. Tableaux en or nué. — Travail exécuté en Espagne, en 1618, d'après un carton, très probablement flamand, de l'École de Floris.

PLANCHE XXXIX

HAUTEUR DU DEVANT D'AUTEL : 0ᵐ76.

Devant d'autel (*Antependium*) représentant trois faits principaux de la vie de saint Jean-Baptiste : la Prédication, le Baptême et le Martyre. — Broderie flamande. — École de Bruges. — Don de M. Ed. Aynard.

PLANCHE XXXX

Tissus de l'œuvre de Cologne, XVᵉ Siècle

Reproduction à la moitié des originaux.

PLANCHE XXXXI

LARGEUR DU PAREMENT : 0ᵐ62.

Parement de brancard pour procession de reliques. Drap d'or bouclé à trois hauteurs, avec application de tableaux en broderie de soies polychromes et or nué. A l'extrémité du parement, frise brodée, ornée d'arabesques et de grotesques. — Travail flamand du XVIᵉ Siècle. — Provient de la Collection Spitzer.
Les deux tableaux en broderie représentent, l'un, la Résurrection ; l'autre, David devant l'Arche remplacée par une monstrance.

PLANCHE XXXXII

1. — Largeur du fragment 0ᵐ36. — Broderie or sur velours bleu. — Fin du XVIᵉ Siècle. — Travail français.
2. — Hauteur 0ᵐ27. — Broderie en haut relief, soie et or. — Travail espagnol, XVIᵉ Siècle.
3. — Hauteur 0ᵐ29. — La Scène. Petit panneau brodé or et soie. — École italienne, du XVIᵉ Siècle.
4. — Largeur 1ᵐ05. — Panneau de tapisserie. — Époque de François Iᵉʳ. — Travail français.
5. — Largeur 0ᵐ76. — Petit panneau brodé au point de marque. La Résurrection — Travail français, daté de 1595.
6, 7. — Hauteur 0ᵐ79. — Deux dessus de portes, provenant du château d'Anet, brodés en soies polychromes par les femmes de Diane de Poitiers.

PLANCHE XXXXIII

Tissus du XVI^e Siècle, sauf le n° 10 qui est du XV^e.

1. . . . — Largeur du rapport 0^m16. — Tissu de Sienne, décor rouge sur fond jaune.
2, 3, 5. — Petits tissus façonnés.
4. . . . — Hauteur d'une bande 0^m05. — Satin rouge, décor lancé or.
6. . . . — Largeur 0^m26. — L'Annonciation. — Tissu de Sienne, décor vert, rouge et blanc.
7, 9. . . — Largeur 0^m27. — Bordures en brocatelle.
8. . . . — Largeur 0^m18. — Tissu de Sienne, décors bleu, vert et blanc sur fond rouge.
10 . . — Largeur du fragment 0^m53. — Fragment de tapis, en velours de Venise, fond rouge à décors or, xv^e Siècle.

PLANCHE XXXXIV

XVI^e Siècle.

1. — Largeur 0^m58. — Brocart fond or, décor vert et rose. — École italienne, fin du xvi^e Siècle.
2, 4, 6, 7, 8. — Damas. — Fin du xvi^e Siècle.
3. — Brocart fond or, décor rouge.
5. — Largeur 0^m26. — Velours coupé rouge sur fond crème. — Fabrication espagnole.

PLANCHE XXXXV

XVI^e Siècle.

1. — Largeur du tissu 0^m54. — Brocatelle, décor jaune sur fond rouge. — École française, fin du xvi^e Siècle.
2. — Largeur du fragment représenté 0^m26. — Tissu persan, sans envers, rouge et blanc. — Fin du xvi^e Siècle.
3. — Largeur 0^m54. 2 chemins. — Damas vert et jaune, décor de dauphins. — École française, fin du xvi^e Siècle.
4. — Largeur du tissu 0^m60. — Brocatelle fond sergé jaune, décor bleu. — Travail allemand.
5. — Largeur 0^m54. 2 chemins. — Brocatelle fond rouge, décor rose. — Fin du xvi^e Siècle.
6. — Largeur 0^m54. 3 chemins. — Damas jaune et rouge. — Fin du xvi^e Siècle.
7. — Hauteur de la fleur de lis 0^m10. — Tissu broché, fond lamé argent, décor broché or serti de soie rouge. — Nord de l'Italie, xvi^e Siècle.

LISSES

Pl. XLVI.

PLANCHE XLVI

Hautes lisses, dites Gobelins-Coptes

1... — Art arabe, viiiᵉ Siècle.
2... — Art sassanide, vᵉ Siècle. — La laine est détruite, il ne reste dans ce fragment que la partie lin.
3... — Inspiration antique.
4, 5. — Art copte proprement dit, de l'époque byzantine, viᵉ Siècle.
6... — Art byzantin, viᵉ Siècle.
7... — Inspiration antique. Antérieure au vᵉ Siècle.
8... — Art sassanide, viiᵉ Siècle.

PLANCHE XLVII

Largeur du fragment représenté 0ᵐ75. — Tapisserie de haute lisse du xiᵉ Siècle. — Travail oriental ; fragment de tapisserie conservé à Saint-Géréon de Cologne. Ce fragment peut être regardé comme la plus ancienne pièce connue de la tapisserie du haut Moyen Age.

PLANCHE XLVIII

Largeur de chaque sujet 0ᵐ70. — Haute lisse allemande du xivᵉ Siècle, représentant l'une, la Pâque, et l'autre, le Baiser de Judas au jardin des Oliviers.

PLANCHE XLIX

Largeur 2ᵐ40. — Haute lisse. — École flamande de l'époque de Louis XI, fin du xvᵉ Siècle. Représentant le départ des Croisés pour la Terre-Sainte.

PLANCHE L. — A, B et C

Largeur totale de la tapisserie 6 mètres. — Nous avons consacré trois planches à la reproduction intégrale de ce magnifique spécimen de tapisserie flamande qui représente le Symbole de la Vie. Époque de Louis XII, commencement du xviᵉ Siècle.

PLANCHE LI

Largeur 2m10. — Les rois Mages. Parement d'autel. — Tapisserie flamande, fin du xve Siècle.

PLANCHE LII

Longueur 6m60, largeur 2m90. — Tapis du nord de la Perse. Travail inspiré de l'art chinois. Sur les flots qui semblent envahir les angles du tapis, voguent des embarcations d'origine portugaise. — La ciselure des velours qui forment bordure est ciselée à différentes hauteurs, xve Siècle.

PLANCHE LIII

Largeur 2m30. — Tapis persan, xiiie au xive Siècle. Médaillons à fond rose et bleu alternés sur un semis de fleurs et de groupes d'animaux combattants, le tout se détachant sur un fond bleu foncé.

PLANCHE LIV

Largeur du tapis 1m83. — Tapis persan ancien, en velours rehaussé d'argent, décoré de fleurettes sur fond polychrome. Bordure fleuronnée. — Scènes de chasses et figures de génies ailés, xvie Siècle.

PLANCHE LV

Largeur du tapis 1m60. — Tapis persan ancien, rehaussé d'argent sur fond brun et rouge. Bordure ivoire, avec inscriptions persanes en noir. Au centre du tapis, rosace rouge avec arabesques et animaux. — Provient de la Collection Goupil.

PLANCHE LVI

Largeur du tapis 1m34 — Tapis persan ancien, dit Tapis de muraille, en velours de soie à fond ponceau, décoré d'oiseaux, d'animaux et de palmettes, xve Siècle. — Provient de la Collection Goupil.

PLANCHE LVII

Largeur du tapis 1m70. — Tapis persan. Fleurs polychromes stylisées, sur fond bleu très foncé, xve au xvie Siècle.

PLANCHE LVIII

Longueur totale du tapis 8 mètres, largeur 4m05, hauteur de la bordure 0m71. — Tapis persan, avec caissons d'inspiration chinoise, xive au xve Siècle.

PLANCHE LIX

Largeur du tapis 1m55. — Tapis persan ancien, à fond rouge décoré d'animaux combattants. Bordure verte aux rinceaux fleuris, xvie Siècle.

PLANCHE LX

Largeur 0m58. — Tableau de haute lisse (Ke-Seu) représentant le dieu Fo (Bouddha) dans sa gloire, vénéré par deux bonzes. — Exécuté en Chine dans les dernières années du xvie Siècle, sous la dynastie des Ming. — Provient de l'ancienne Collection Callery.

PLANCHE LXI

1. — Largeur du tapis 1ᵐ58. — Ancien tapis, dit Polonais, en velours de soie rouge, orné d'arabesques or et argent, xvııᵉ Siècle. — Fabrication orientale.
2. — Largeur du tapis 1ᵐ38. — Tapis dit Polonais, xvııᵉ Siècle.

PLANCHE LXII

1. . . — Largeur du fragment représenté 0ᵐ90. — Tapis indien, xvıᵉ Siècle.
2, 4, 5 — Longueur 1 mètre. — Petits tapis de selle. — Asie Mineure, xvııᵉ Siècle.
3. . . — Largeur 1ᵐ22. — Perse, xvıᵉ Siècle.
6. . . — Largeur du fragment représenté 0ᵐ58. — Perse, xvıɪᵉ Siècle.

PLANCHE LXIII

Largeur de la tapisserie 3ᵐ10. — Tapisserie du commencement du xvıᵉ Siècle. — Travail flamand. — Ambroise Ravenne offre un fruit à l'Enfant Jésus. — Le groupe principal est surmonté de trois anges et entouré d'assistants vêtus de riches costumes, avec parties tissées en or. Bordure, églantines et rubans sur fond bleu.

PLANCHE LXIV

Largeur 2 mètres. — Fragment de haute lisse, aux emblèmes de Diane de Poitiers. — École de Fontainebleau, époque de Henri II. — Provient de la Collection Em. Peyre.

PLANCHE LXV

Haute lisse de Beauvais, xvıɪɪᵉ Siècle, époque de Mᵐᵉ de Pompadour. — Tapisseries pour fauteuil, représentant, l'une, une scène chinoise et les quatre autres des sujets empruntés aux fables de La Fontaine.

PLANCHE LXVI

Largeur 2ᵐ80. — Grande tenture de coton, broderies de fleurs et de feuillages au paon, soies polychromes. Indes, xvıɪᵉ Siècle.

PLANCHE LXVII

1. — Largeur 1 mètre. — Etoffe persane. Sujet de chasse sur fond d'or, xvıɪᵉ Siècle.
2. — Largeur du fragment représenté 1ᵐ45. (Dans le bas figure une partie de l'étoffe n° 7). — Grand panneau d'indienne imprimée, décorée d'un arbre fleuri. — Indes, xvıɪᵉ Siècle.
3. — Hauteur du fragment représenté 0ᵐ30. — Panneau d'indienne, même origine que le n° 2.
4. — Largeur 0ᵐ76. — Tapis de mosquée, en mousseline imprimée de fleurs polychromes sur fond crème. — Indes, époque moderne.
5. — Largeur 0ᵐ82. — Tapis persan, décor d'œillets et de tulipes vert et rouge sur fond blanc de toile, xvıɪᵉ Siècle.
6. — Largeur du fragment représenté 0ᵐ35. — Etoffe de soie façonnée. — Travail persan du xvᵉ au xvıᵉ Siècle. — Scènes de la vie intimes, costumes polychromes sur fond noir.
7. — Largeur du fragment représenté 2 mètres. — Etoffe de Java. Impression, xvıɪᵉ Siècle. — Combat des dieux contre les singes, d'après une légende indienne.

DE LA RENAISSANCE A LOUIS XIII

Pl. LXVIII

PLANCHE LXVIII

De la Renaissance à Louis XIII.

Au XVIe Siècle, le dessin est remarquable de clarté, la composition savante; vers la fin et sous Louis XIII, au contraire, dessin et composition se compliquent jusqu'à la profusion. Toutefois, à côté des tissus surchargés de détails, on aperçoit encore l'ancienne division architecturale en meneau et fleuron se pénétrant de plus en plus; une école plus simple s'inspire des semis orientaux en en compliquant les armures. C'est la décadence italienne.

1, 2. — Velours ciselé, fond lamé or. — Époque Henri II.
3. . — Brocatelle. — Milieu du XVIe Siècle.
4. . — Satin broché. — Milieu du XVIe Siècle.
5. . — Satin lancé, quatre lacs.
6. . — Satin lancé, or et soies.
7. . — Brocart fond or, décor rouge.
8. . — Damas.
9. . — Satin lancé.
10, 12 — Tissus, broché.
11. . — Velours ciselé de Gênes, sur fond lamé or, deux corps.
13. . — Velours ciselé de Gênes, trois corps.

PLANCHE LXIX

Époque de Louis XIII.

1. — Largeur du tissu 0m54. 3 chemins. — Damas rouge broché or. — Origine italienne.
2. — Largeur 0m54. 3 chemins. — Damas broché or et soie sur fond rouge. — Italie, XVIIe Siècle.
3. — Largeur du tissu 0m54. 3 chemins. — Velours ciselé dit de Gênes, décor rouge sur fond jaune. — Italie, commencement du XVIIe Siècle.
4. — Largeur 0m54. 3 chemins. — Velours coupé jaune aurore, broché or. — Italie, commencement du XVIIe Siècle.
5. — Largeur 0m27. — Bordure damas rouge sur fond rose. — Époque de Louis XIII.
6. — Largeur 0m54. 3 chemins. — Velours ciselé, dit de Gênes, six corps, sur fond lamé argent.
7. — Largeur du tissu 0m69. 3 chemins. — Velours coupé, rouge sur fond crème. — Origine espagnole, époque de Louis XIII.

PLANCHE LXX

Tissus brochés, époque de Louis XIII.

Toutes ces étoffes sont tissées en 0m54 de largeur.

1 à 5. — Tissu de fabrication italienne.
6. . . — Tissu de fabrication française.
7 à 9. — Fabrication italienne.

PLANCHE LXXI

Époque de Louis XIII.

Toutes ces étoffes sont tissées en 0m54 de largeur.

1, 5. . . . — Brocart or sur fond rouge. — Italie, époque de Louis XIII.
2. — Petit tissu façonné. — Fabrication française.
3, 4, 6, 7. — Tissus brochés. — Italie.
8. — Velours ciselé, dit de Gênes, rouge sur fond bronze.

PLANCHE LXXII

1 à 6. — Diverses étoffes, d'origine italienne, de l'époque de Louis XIII, tissées en 0m54 de large.

PLANCHE LXXIII

Époque de Louis XIII.

1. — Hauteur 0m89. — Broderie en soies polychromes avec or et argent. — Travail français.
2. — Hauteur 0m10. — Broderie en soie blanche, très haute de relief, sur drap rouge. — Origine espagnole.
3. — Hauteur des personnages 0m31. — Broderie de dais, en relief. — L'exécution de ce travail a nécessité l'emploi de morceaux découpés et ajustés. Les pleins du relief sont obtenus par une épaisseur de coton.
4. — Largeur 0m23. — Broderie pour entourage de dais, haut relief, soie sur satin jaune. — Travail espagnol.
5. — Hauteur, au milieu, 0m17. — Broderie haut relief, en fils d'or et d'argent sur fond satin rouge. — Origine espagnole.
5bis. — Voile de Calice. Broderies sur fond rouge, décors en fil d'or et de soie. — Travail français.

PLANCHE LXXIV

Époque de Louis XIII.

1. — Hauteur du fragment représenté 0m37. — Applications de satin bleu et rose serti d'or, sur satin rose. — Travail français.
2. — Largeur du fragment 0m54. — Broderie sur satin rouge, applications de petits lamés de 3 millimètres de large, or et argent, s'enchevêtrant les uns dans les autres. — Travail anglais.
3. — Largeur 0m28. — Fragment de gouttière de lit, applications de velours de et cordonnet. — Travail français.
3bis. — Largeur 0m21. — Couverture de livre, travail de haute lisse, décor or et argent sur fond noir.
4. — Hauteur 0m29. — Bordure, brocatelle rouge sur fond jaune. — Travail français.

ÉPOQUE DE LOUIS XIV

Pl. LXXV.

PLANCHE LXXV

Louis XIV.

Avec le XVII^e Siècle, la supériorité française s'affirme. Lyon est le principal centre de production. A la confusion des compositions italiennes notre pays oppose l'expression claire, très lisible, de dessins s'inspirant directement de la nature. Pour la première fois apparaît le modelé du détail, qui jusqu'alors avait été stylisé en à plat et sans exception. Les fleurs et fruits sont, en général, plus grands que nature.

1, 2 — Formules courantes de décorations de damas et brocatelles.
3, 4 — Damas de la fin de Louis XIII, de fabrication française.
5, 8, 9, 10, 11 . — Tissus brochés de Lyon, à la manière de Jean Revel.
6 — Velours de Gênes. — Fabrication italienne.
7 — Tissu broché. — Commencement de Louis XIV.
12, 13 — Tissus brochés, or et couleurs, de fabrication italienne. — Dans ces trois derniers spécimens l'influence française est évidente.

PLANCHE LXXVI

1 à 8. — Largeur de chaque tissu 0^m64. — Tissus brochés, décors à gros fruits. — Époque de Louis XIV.

PLANCHE LXXVII

1. — Largeur 0^m54. — Brocatelle, décor rouge sur fond jaune.
2. — Largeur 0^m66. — Tissu genre brocatelle, en coton, décor jaune sur fond bleu. — Fabrication du nord de la France.
3. — Largeur 0^m54. — Brocatelle, décor jaune sur fond bleu.
4. — Largeur 0^m59. — Lampas, décor rouge et vert sur fond jaune bronze. — Travail français.
5. — Largeur 0^m65. — Brocatelle, décor rouge sur fond sergé jaune.
6. — Largeur 0^m59. — Brocatelle, décor vert d'eau sur fond bronze.

PLANCHE LXXVIII

1. — Largeur 0m54. — Velours ciselé de Gênes, cinq corps, sur fond de satin crème.
2. — Largeur du fragment 0m18. — Fragment de tenture, en velours ciselé rouge et vert sur fond lamé or. — Fabrication italienne.
3. — Largeur 0m54. — Damas broché or et soies polychromes. — Fabrication lyonnaise, d'inspiration italienne.
4. — Largeur du fragment 0m28. — Fragment de lampas rouge, vert et blanc. — Tissu italien. — Époque de Louis XIV.
5. — Largeur 0m54. — Brocart à fond argent armuré; décor en soies polychromes et or. — Fabrication française, fin de Louis XIV.
6. — Largeur 0m54. — Velours de Gênes, trois corps, rouge, jaune et vert, sur satin blanc.
7. — Largeur 0m54. — Damas broché or et soie.
8. — Dalmatique. Velours de Gênes, fond lamé or, décor de velours rouge coupé et frisé.

PLANCHE LXXIX

Tous ces tissus sont en 0m54 de largeur.

1. — Tissu fond armuré bleu, broché de soies polychromes, type à fleurs plus grandes que nature. — Fabrication lyonnaise.
2. — Velours brun coupé et frisé sur fond de perles de verre. — Exécuté à Venise, pour Poniatowski, roi de Pologne.
3. — Brocart, fond argent, broché or, argent et soies polychromes. — Origine italienne.
4. — Tissu italien, deux chemins. Fond orange, décor broché soies et or. — Fin de Louis XIV.
5. — Satin rouge broché or et soies polychromes. — Commencement de Louis XIV.
6. — Largeur 0m54. — Tissu façonné dans la manière de Jean Revel.
7. — Brocart, fond argent armuré, broché de soies polychromes. Type fleurs et fruits. — Dans la manière de Jean Revel. — Lyon.
8. — Satin rosâtre, broché soies polychromes, groupe fleurs et fruits. — Dans la manière de Jean Revel. — Fabrication lyonnaise.

PLANCHE LXXX

1, 2, 3, 4, 5, 8. — Largeur 0m54. — Types à architecture. — Dans la manière de Jean Revel.
6. 7. — Tissus à fond armuré. — Origine italienne.

PLANCHE LXXXI

1 à 7. — Largeur 0m54. — Tissus de l'époque de Louis XIV. — Origine française.

PLANCHE LXXXII

Quatre Chasubles.

1. — Chasuble (en bas à droite). Croix brodée en très haut relief sur un côtelé rouge; les fleurs du fond, sur côtelé blanc, sont brodées en soies polychromes sans relief, au point de satin.
2. — Chasuble brodée en soies polychromes au point de marque — Travail français.
3. — Chasuble (en haut à droite) sur fond lamé argent; décor de rinceaux peints et sertis d'un fil d'or; fleurs et feuillages brodés en soies polychromes. — Travail français.
4. — Broderie sur satin rouge à très haut relief : applications de satin jaune et violet, serties d'un cordonnet, avec parties brodées au point lancé.

PLANCHE LXXXIII

Chasubles et Dalmatique.

1. — Chasuble (en bas de la planche à droite). Brocatelle, décor rose sur bleu pâle. — Fabrication lyonnaise. — Époque de Louis XIV.
2. — Chasuble. Satin vert, broderie au crochet en argent et soies. — Travail espagnol.
3. — Dalmatique (en haut de la planche à droite). Broderie à haut relief, soies polychromes et paillettes d'argent sur satin blanc. Le relief est obtenu à l'aide d'empreintes en carton. — Travail espagnol du XVII° Siècle.
4. — Chasuble. Broderie au point lancé en soies polychromes sur satin crème. — Travail français. — Commencement de Louis XIV.

PLANCHE LXXXIV

1, 3, 6. — Broderies au point de marque.
Largeur du n° 1, 0m53.
Largeur du fragment n° 3, 0m51.
Hauteur du n° 6, 0m49.
2 . . . — Hauteur 0m38. — Applications de satin rouge et ruban, cernées d'un cordonnet jaune sur serge verte.
4 . . . — Largeur 0m49. — La Pentecôte. — Broderie. — Travail français. — Les nus au point de satin.
5 . . . — Largeur 0m53. — Écran, fond satin blanc ; le décor est en applications de velours rouge et vert cernées de cordonnet jaune et de satin jaune très en relief. — Travail français.

PLANCHE LXXXV

1, 5. . — Lampas. — Italie, XVI° Siècle.
2 . . — Tissu façonné gris sur gris. — Italie, XVI° Siècle.
3 . . — Damas broché or. — Italie. — Époque de Louis XIII.
4 . . . — Broderie, application de satins jaune, rose et lamé or sertis d'un cordonnet. — Travail français. — Louis XIII.
6 . . . — Damas broché or. — Venise, XVI° Siècle.

DENTELLES ET BRODERIES

PLANCHE LXXXVI

1. — Largeur du rapport 0m14. — Toile brodée de soie, décor à méandres. — Travail antérieur au x° Siècle.
2. — Largeur du fragment 0m22. — Tissu de lin tramé laine, à dessins géométriques. — Ce fragment, ainsi que les n° 3 et 5, trouvés dans les nécropoles d'Akhmyn, de Fayoum et de Menchieh, sont de fabrication égyptienne, du II° au V° Siècles.
3. — Largeur du fragment représenté 0m27. — Même origine que ci-dessus.
4. — Largeur du fragment 0m26. — Dentelle de lin provenant des fouilles de Thèbes. — Haute antiquité.
5. — Largeur du fragment 0m32. — Même origine que les n° 2 et 3.
6. — Hauteur totale du fragment 0m33. — Broderie or sur satin bleu. — Époque de Charlemagne.
7. — Hauteur de la bordure 0m05. — Même origine que le n° 6.

PLANCHE LXXXVII

1. — Largeur 0m20. — Filet brodé. — École française, xvI° Siècle.
2. — Hauteur 0m35. — Filet brodé. — Travail français, xvI° Siècle.
3. — Hauteur du fragment 0m47. — Filet brodé en soies polychromes. — Perse, xvIII° Siècle.
4. — Largeur du fragment 0m18. — Filet brodé. — Fin du xvI° Siècle. — Origine italienne.
5. — Hauteur 0m42. — Filet brodé. — École française, xvI° Siècle.

PLANCHE LXXXVIII

XVI° Siècle et suivant.

1 à 4. — Largeur de chaque carré 0m15. — Filet brodé.
5, 7. — Largeur de chaque carré 0m08. — Filet brodé.
6. . — Hauteur 0m06. — Filet brodé.
8. . — Largeur 0m13. — Parement dantelé de Venise.
9. . — Largeur 0m11. — Guipure de Gênes.
10. . — Hauteur 0m06. — Point coupé italien.
11. . — Hauteur 0m16. — Point coupé italien.
12. . — Largeur 0m05. — Point coupé italien.
13. . — Largeur 0m15. — Filet brodé.
14. . — Hauteur de la dentelle 0m05. — Parement dantelé de Venise. — Don de M°° Édouard Aynard.
15. . — Largeur 0m10. — Point coupé italien.
16. . — Hauteur 0m10. — Point coupé italien.

PLANCHE LXXXIX

Guipures exécutées d'abord à Venise, vers la fin du XVI^e Siècle, et fabriquées bientôt après dans toute l'Europe Occidentale.

1. . — Largeur 0m07.
2. . — Largeur 0m095.
3. . — Largeur 0m08.
4. . — Largeur 0m055.
5, 9. — Largeur 0m07.
6. . — Largeur 0m06.
7. . — Largeur 0m15.
8. . — Largeur 0m16.
10, 12. — Largeur 0m075.
11. . — Largeur 0m13.
13. . — Largeur 0m08.
14. . — Largeur 0m06.

PLANCHE XC

Point de Venise, XVII^e Siècle, sauf le n° 6 qui est du XVI^e.

1, 2. — Hauteur 0m20.
3, 4. — Hauteur 0m09.
5. — Largeur 0m065.
6. — Hauteur 0m07. — Col en point coupé de Venise. — Fin du xvi^e Siècle.
7. . — Hauteur 0m05.
8, 9. — Hauteur 0m07.

PLANCHE XCI

Point de Venise, XVII^e Siècle, sauf le n° 5 qui est du XV^e.

1, 2, 3, 6. — Largeur 0m10.
4. . . . — Largeur du fragment représenté 0m26.
5. . . . — Largeur 0m10. — Point tiré de Venise, xv^e Siècle. — Don de M^{me} Edouard Aynard.
7. . . . — Largeur 0m11.
8, 9. . . — Hauteur 0m07.

PLANCHE XCII

Point de Venise, XVIII^e Siècle, sauf le n° 5 qui est du XVII^e

1. — Hauteur 0m30. — Point de rose, xviii^e Siècle. — Don de M^{me} Edouard Aynard.
2. — Largeur 0m03. — Point de Venise.
3. — Hauteur 0m08. — Petit col en point de Venise.
4. — Largeur 0m08. — Point de Venise.
5. — Hauteur prise au milieu 0m43. — Largeur totale d'une pointe à l'autre 1 mètre. — Point de Venise, xvii^e Siècle.

PLANCHE XCIII

Espagne.

1. — Hauteur 0m22. — Dentelle au fuseau, xvie Siècle.
2. — Hauteur 0m17. — Point noué, xvie Siècle.
3. — Hauteur 0m25. — Fragment d'un col, point noué, fin du xvie Siècle.
4. — Hauteur 0m11. — Filet brodé, fin du xvie Siècle.
5. — Hauteur 0m09. — Dentelle point noué, xvie Siècle.
6. — Hauteur 0m19. — Point noué, fin du xvie Siècle.
7. — Hauteur 0m09. — Dentelle au fuseau, xvie Siècle.
8. — Hauteur 0m08. — Point d'Espagne, origine vénitienne, fin du xvie Siècle.
9. — Hauteur 0m21. — Broderie à fils tirés, décors à la tulipe, fin du xvie Siècle.
10. — Hauteur 0m09. — Point coupé. — Travail espagnol ou flamand, xvie Siècle.

PLANCHE XCIV

Bruxelles.

1. — Hauteur 0m60. — Aube en fleurs de Bruxelles. — Travail à l'aiguille et au fuseau, xviie Siècle. — Don de Mme E. Aynard.
2. — Largeur 0m24. — Fragment de dentelle au fuseau, xviie Siècle.
3. — Largeur 0m26. — Dentelle au fuseau, fond de bonnet. — Époque de Louis XVI.
4. — Hauteur moyenne 0m08. — Fragment de barbe, fleurs de Bruxelles, aiguille et fuseau.
5. — Hauteur 0m06. — Dentelle de Bruxelles, au fuseau. — Chasse.
6. — Hauteur 0m08. — Fragment de barbe, dentelle à l'aiguille. — Époque de Louis XV. — Don de M. Auguste Isaac.

PLANCHE XCV

1. — Hauteur 0m30. — Bruges, xviie Siècle. — Don de Mme E. Aynard.
2. — Largeur moyenne 0m09. — Binche, xviiie Siècle.
3. — Longueur 0m38. — Malines, xviiie Siècle.
4. — Hauteur 0m035. — Binche, xviiie Siècle.
5. — Largeur 0m06. — Dentelle, fils tirés sur linon. — Danemark, xviiie Siècle.
6. — Plus grande largeur 0m07 ; plus petite largeur 0m04. — Binche, xviiie Siècle.

PLANCHE XCVI

1. — Largeur 0m06 . — Grande guipure de Flandre, sujet de chasse, xviie Siècle.
2. — Hauteur 0m11 . — Fragment de barbe. — Malines. — Époque de Louis XV. — Don de M. A. Isaac.
3. — Fragment de barbe. — Point d'Angleterre, fuseau, xviiie Siècle.
4. — Hauteur 0m05 . — Petite manchette, Malines, xviiie Siècle.
5. — Largeur 0m14 . — Malines, xviiie Siècle.
6. — Hauteur 0m085. — Valenciennes, xviiie Siècle.

PLANCHE XCVII

1. — Hauteur 0m70. — Bas d'aube, en point d'Argentan, à l'aiguille. — Époque de Louis XVI. — Appartenait au Cardinal de Rohan.
2. — Hauteur 0m10. — Point Colbert, dentelle à l'aiguille. — Imitation de Venise, XVIIe Siècle.
3. — Hauteur 0m06. — Lille. — Dentelle au fuseau, XVIIIe Siècle.
4. — Hauteur 0m085. — Point Colbert, dentelle à l'aiguille. — Imitation de Venise, XVIIe Siècle.
5. — Hauteur 0m10. — Mirecourt, point noué, XVIIe Siècle.
6. — Hauteur 0m05. — Point d'Alençon, à l'aiguille. — Fin du XVIIe Siècle.
7. — Hauteur 0m12. — Point d'Alençon, à l'aiguille. — Fin du XVIIe Siècle.
8. — Hauteur 0m06. — Lille. — Dentelle au fuseau, XVIIIe Siècle.
9. — Hauteur 0m12. — Point Colbert, à l'aiguille. — Imitation de Venise, XVIIe Siècle.
10. — Hauteur 0m13. — Point Colbert. — Imitation de Venise. — Époque de Louis XIV. — Provenant de la fabrication organisée par Colbert, de 1665 à 1675.

PLANCHE XCVIII

1. — Hauteur de la broderie 0m20. — Broderie sur toile, bleu sur blanc. — Travail français, fin du XVIe Siècle.
2. — Hauteur 0m09. — Toile brodée à fond réservé. — Travail français, XVIe Siècle.
3. — Hauteur du fragment 0m10. — Fragment de toile blanche brodée de soie verte, décors à fond réservé. — Travail anglais du XVe Siècle.
4. — Hauteur 0m12. — Mousseline brodée rouge, fond réservé. — Même origine que le n° 2.
5. — Hauteur 0m35. — Broderie soie sur toile, fond réservé. — Travail français de la fin du XVe Siècle.
6. — Largeur 0m20. — Broderie or sur fond rouge, donnée, dit-on, par Charlemagne à la Cathédrale de Sens avec un reliquaire contenant un doigt de saint Luc.
7. — Largeur 0m40. — Écharpe de tournoi. — Décors tissés et brodés or et soies polychromes. — Travail palermitain. — Inspiration arabe, XIIIe Siècle.
8. — Hauteur 0m35. — Voile de lin brodé or et soie. — Travail vénitien, XVIe Siècle.

PLANCHE XCIX

1. — Hauteur 0m17. — Couverture de livre, broderie or et soies polychromes, armoiries sur satin blanc. — Époque de Louis XVI.
2. — Hauteur 0m20. — Sac de livre de mariage, broderie soies polychromes et or, sur satin blanc. — Époque de Louis XVI.
3. — Largeur 0m58. — Étendard de la corporation des tisseurs de Rouen. — Broderie soie et or sur toile de lin. — Époque de Louis XIV.
4. — Hauteur du bouquet 0m24. — Broderie en soies polychromes au point de Hongrie, XVIIe Siècle.
5. — Largeur 0m19. — Petit barda de Karamanie, haute lisse, soies polychromes, XVIIe Siècle.
6. — Hauteur de la bordure 0m08. — Bordure soies polychromes sur satin jaune. — Travail de Venise, fin du XVIe Siècle.
7. — Hauteur 0m25. — Bonnet vénitien. — Broderie en soies polychromes et or sur taffetas vert. — Commencement du XVIIIe Siècle.
8. — Gant à manchette brodée en soies polychromes, or et perles fines. — Travail français du XVIIe Siècle. — Ce gant provient de la vente Spitzer.

PLANCHE C

1. — Longueur du fragment représenté 1m10. — Satin vert brodé de fleurs stylisées, de différentes nuances. — Macédoine, XVIIe Siècle.
2. — Largeur 0m32. — Mousseline brodée. — Rhodes, XVIIe Siècle.
3. — Largeur 1m15. — Tapis de prière. — Applications de drap sur drap, cernées d'un petit cordonnet. — Algérie, XVIIIe Siècle.
4. — Hauteur d'une des palmes 0m13. — Satin jaune brodé de fleurs stylisées de différentes nuances. — Macédoine, XVIIe Siècle.
5. — Hauteur d'un fleuron 0m21. — Mousseline brodée. — Alger, XVIIe Siècle.

ÉPOQUE DE LOUIS XV

Sous Louis XV, trois femmes président aux nouvelles transformations. Pour la reine Marie Leczinska on introduit les fourrures polonaises dans les compositions. Madame de Pompadour, grand actionnaire de la Compagnie des Indes, demande des dessins rappelant et pastichant le décor chinois. A Madame Dubarry on fabrique des tissus fleuris à lignes verticales ondulées. Beaucoup d'or et d'argent. Sous Louis XV apparaissent les premiers effets de moire, imitation d'un tissu particulier d'Orient. La caractéristique du Louis XV consiste dans l'interprétation, très près de la nature, de la flore, forme et dimensions, et dans l'ordonnance verticale des lignes ondulées.

PLANCHE CI
Louis XV.

1. — Tissu broché d'ameublement, soies et chenilles. — Imitation de dessins chinois faits pour M^{me} de Pompadour.
2, 3. — Tissus d'ameublement.
4, 5, 6, 7, 10, 11, 13, 14. — Tissus brochés pour robes.
8. — Tissu de robe, broché soies et métaux. — Dessin analogue à celui de l'étoffe de la robe de la reine Marie Leczinska dans son portrait par Vanloo.
9, 12. — Tissus brochés d'ameublement.

Toutes ces étoffes sont de fabrication lyonnaise.

PLANCHE CII
Époque Louis XV.

1. — Largeur du tissu 0^m54, 2 chemins. — Tissu lancé sur fond cannetillé vert, décors bleu, blanc et rouge.
2. — Largeur 0^m74. — Lampas. — Fond rouge, décors vert et jaune.
3, 6. — Largeur 0^m54, 2 chemins. — Tissus brochés.
4. — Largeur 0^m54, 4 chemins. — Damas broché.
5. — Largeur du panneau 0^m55. — Tissu broché sur soie satin jaune, 8 tons. — École lyonnaise.
7. — Largeur 0^m54. — Tissu lancé, fond satin crème, décor sergé, 6 tons. — Italie.
8. — Largeur 0^m54. — Brocart or et argent, broché soies polychromes. — Décor fait pour M^{me} de Pompadour et à ses armes.

PLANCHE CIII

Époque Louis XV.

1. — Largeur du tissu 0m54. — Tissu broché, 5 tons, sur fond de satin jaune.
2. — Largeur 0m54, 4 chemins. — Tissu broché or et soies polychromes sur fond bleu cannelé à rayures.
3. — Largeur 0m54, 2 chemins. — Tissu broché or et soies polychromes sur fond cannelé.
4. — Largeur 0m54, 2 chemins. — Tissu broché argent et soies polychromes sur fond façonné jaune.
5. — Largeur 0m54. — Tissu broché sur fond de gros de Tours crème, décor or et soies polychromes.
6. — Largeur 0m98. — Gros de Tours broché. — Le Voyage à Cythère, composition de Jean Revel, Paris 1684. — Exécuté à Lyon en 1731.
7. — Largeur 0m54, 2 chemins. — Damas broché, soies polychromes.
8. — Largeur du fragment 0m60. — Fragment de tissu sur fond de satin rouge, décor lancé en sergé crème, bleu, rose et noir.

PLANCHE CIV

Époque de Louis XV. — Tissus de l'École Lyonnaise.

1. . — Largeur 0m54, 2 chemins. — Tissu broché, soies polychromes.
2. . — Largeur 0m54, 2 chemins. — Damas blanc broché or et soies polychromes. — Commencement de Louis XV.
3. . — Largeur 0m54, 3 chemins. — Tissu broché, soies polychromes sur fond cannelillé.
4. . — Largeur 0m54, 2 chemins. — Tissu fond rose cannelé, broché de chenille et de soies polychromes.
5. . — Largeur du tissu 0m54, 2 chemins. — Fond rose chevronné, décors de soies polychromes.
6. . — Largeur 0m54. — Tissu à fond crème façonné, décors chenille et soies polychromes.
7, 9. — Largeur 0m54, 2 chemins. — Fond rose cannelé, décors soies polychromes, 11 couleurs.
8. . — Largeur 0m58, 2 chemins. — Tissu broché, soies polychromes.

PLANCHE CV

Époque Louis XV.

1. . — Largeur 0m54. — Tissu broché, à fond cannelé vert, décors en soies polychromes de 8 tons.
2. . — Largeur 0m54, 3 chemins. — Damas broché, soies polychromes sur fond blanc.
3, 8. — Largeur 0m54, 2 chemins. — Tissus brochés.
4. . — Largeur 0m54, 2 chemins. — Tissu broché, fond cannelé rouge, décors en chenille, cordonnet et soies polychromes.
5. . — Largeur 0m54. — Étoffe de soie brochée d'or et de velours. — Lyon, xviii^e Siècle.
6. . — Largeur 0m54, 2 chemins. — Tissu broché or et soies polychromes sur satin rouge.
7. . — Largeur 0m54. — Tissu broché, fond vert cannelé, décors soies polychromes.
9. . — Largeur 0m54, 2 chemins. — Tissu broché, fond cannelé rouge, décors or, argent et soies polychromes.

PLANCHE CVI

1, 2, 3, 6, 7. — Tissus de soies polychromes. — Fabrication polonaise. — Époque de Louis XV.
4. — Largeur 0m54, 2 chemins. — Tissu broché, fond crème, soies polychromes.
5. — Largeur 0m54, 2 chemins. — Damas jaune lancé, 9 lats suivis.

ÉPOQUE DE LOUIS XVI

Sous Louis XVI, ordonnance architecturale de lignes verticales, détail floral plus petit que nature. Peu d'or et d'argent. L'ornement conventionnel est presque toujours accompagné de détails très nature. Philippe de La Salle occupe une place particulière dans l'art de cette époque.

PLANCHE CVII

1, 2, 3, 13 . . .	— Tissus brochés d'ameublement. — Philippe de La Salle.
4, 5	— Petits droguets pour costume.
6	— Bordure.
7, 8, 10, 11, 16 .	— Tissus brochés pour robes.
9	— Lampas d'ameublement.
12	— Broderie au crochet, soies polychromes et chenille, d'après un dessin de Bony. — Type de décoration Louis XVI.
14	— Velours miniature pour voitures.
15	— Lampas d'ameublement, décors dit aux pandours.
17	— Lampas d'ameublement, d'après Clodion.

PLANCHE CVIII

Composition de Philippe de La Salle.

1. — Largeur d'un lé 0m79. — Deux lés.
2. — Largeur d'un lé 0m79. — Faisait partie de la commande donnée par la Grande Catherine de Russie, pour le Kremlin.

PLANCHE CIX

Tissus de Philippe de La Salle.

1 à 3, 5 à 8. — Sept bordures en soies brochées polychromes.
4 — Largeur 0m76. — Portrait de la Grande Catherine de Russie. — Faisait partie de la commande donnée par la Grande Catherine à la maison Pernon, de Lyon, pour les ameublements du Kremlin. — Les portraits des membres de la famille Impériale alternaient dans les médaillons.

PLANCHE CX

1 à 9 . . . — Petits velours miniature, au tiers de l'exécution.
10, 14. . . — Tissus imprimés polychromes, d'après des dessins de Pillement.
11, 12, 13. — Compositions de Philippe de La Salle.

Pl. CXI.

PLANCHE CXI

1. — Largeur 0m50. — Damas.
2. — Largeur 0m57. — Damas.
3. — Largeur 0m76. — Lampas.
4. — Largeur 0m50. — Damas.
5. — Largeur 0m50. — Damas.

PLANCHE CXII

1 . . — Largeur 0m58. — Étoffe soie brochée. — Philippe de La Salle. — Faisait partie de la commande donnée par la Grande Catherine à la maison Pernon, de Lyon, pour les ameublements du Kremlin.
2, 6. — Largeur 0m55. — Petits tissus brochés polychromes, sur fond blanc armuré ; trois chemins dans la largeur.
3 . . . — Largeur 0m56. — Tissu Philippe de La Salle ; bouquet soies polychromes sur fond rouge.
4 . . — Largeur 0m73. — Chiné à la branche, soies polychromes sur fond crème.
5 . . . — Dossier de fauteuil. — Philippe de La Salle.
7 — Siège de fauteuil. — Philippe de La Salle.
8 . . — Largeur 0m67. — Velours ciselé dit de Gênes, soies polychromes sur satin blanc. — Fabrication lyonnaise.

PLANCHE CXIII

Compositions de Philippe de La Salle.

PLANCHE CXIV

Époque de Louis XVI.

1, 2. — Les deux gilets qui figurent au bas de la planche sont brodés sur satin blanc de soies polychromes et de paillettes de métal.
3. . . — En haut, à droite. — Gilet brodé soies polychromes sur satin bleu. — Don de M. Prévost.
4. . . — En haut, à gauche. — Gilet brodé soies polychromes sur satin blanc. — Don de Mme Bourgeoi.

PLANCHE CXV

1. — En bas, à droite. — Habit de velours marron brodé de soies polychromes. — Époque de Louis XVI.
2. — En bas, à gauche. — Habit de taffetas vert brodé de soies polychromes et de paillettes de métal. — Directoire.
3. — En haut, à droite. — Habit de taffetas vert brodé de soies polychromes avec applications de dentelles. — Directoire.
4. — En haut, à gauche. — Habit en velours ciselé violet, avec broderies en soies, fils et paillettes de métal. — Commencement de Louis XVI.

PLANCHE CXVI

1 à 5, 8 à 14. — Réduction au quart des originaux. — Douze broderies pour habits, soies polychromes pailletées or et argent.
6, 7 — Largeur 0m35. — Petit satin imprimé en noir rehaussé de couleur. — Époque de la Révolution.

L'ART DE DÉCORER LES TISSUS — 35

CONSULAT ET EMPIRE

Après la Révolution, on continue à mélanger l'ornement nature à l'ornement conventionnel dans une ordonnance architecturale savante et fantaisiste. Les fouilles faites à Pompéi et à Herculanum déterminent un mouvement de retour à l'antique, correspondant d'ailleurs aux idées du moment, républicaines d'abord, césariennes ensuite.

Sous le Consulat, beaucoup d'argent, du gris, du bleu. — Sous l'Empire, de l'or, du jaune, du rouge, du violet et du vert.

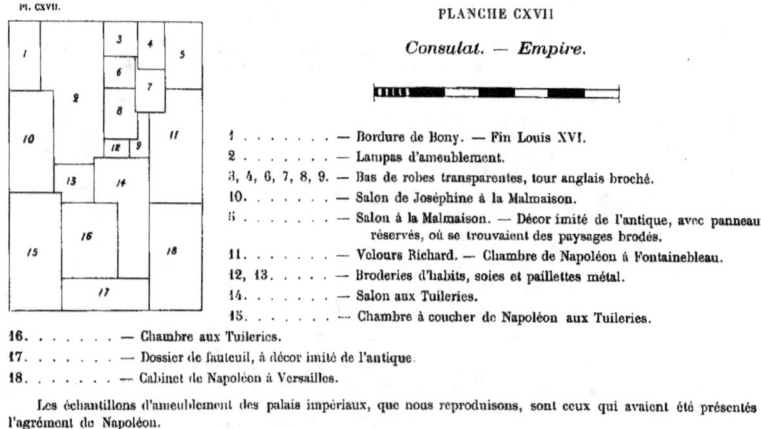

PLANCHE CXVII

Consulat. — Empire.

1 — Bordure de Bony. — Fin Louis XVI.
2 — Lampas d'ameublement.
3, 4, 6, 7, 8, 9. — Bas de robes transparentes, tour anglais broché.
10 — Salon de Joséphine à la Malmaison.
5 — Salon à la Malmaison. — Décor imité de l'antique, avec panneaux réservés, où se trouvaient des paysages brodés.
11 — Velours Richard. — Chambre de Napoléon à Fontainebleau.
12, 13 — Broderies d'habits, soies et paillettes métal.
14 — Salon aux Tuileries.
15 — Chambre à coucher de Napoléon aux Tuileries.
16 — Chambre aux Tuileries.
17 — Dossier de fauteuil, à décor imité de l'antique.
18 — Cabinet de Napoléon à Versailles.

Les échantillons d'ameublement des palais impériaux, que nous reproduisons, sont ceux qui avaient été présentés à l'agrément de Napoléon.

PLANCHE CXVIII

1. — Hauteur 0ᵐ24. — Bordure sur fond bleu ; décor en velours noir coupé, cerné de velours orange frisé. — Époque de l'Empire.
2. — Hauteur 0ᵐ50. — Écran, fond or, brodé de chenille et de fils de soie polychromes. — Dessin de Bony. — Époque du Consulat.
3. — Largeur 0ᵐ73. — Lampas fond bleu broché crème, deux chemins. — Époque du Consulat.
4. — Largeur 0ᵐ54. — Tenture de satin fond rose épinglé, à dentelle et falbalas. — Tissé par Pernon, pour le cabinet de toilette de la reine d'Espagne. — Époque du Consulat.
5. — Largeur 0ᵐ50. — Broderie au crochet. — Dessin de Bony. — Époque du Directoire.
6. — Largeur 0ᵐ75. — Tenture de satin bleu broché or. — Exécuté pour la salle des Maréchaux, aux Tuileries. — Époque de l'Empire.

PLANCHE CXIX

1. — Hauteur 0m25. — Bordure fond satin vert broché or. — Époque de l'Empire.
2. — Hauteur 0m40. — Bordure fond satin blanc, décor de roses en soies polychromes dans l'enroulement d'un ruban à palmettes violet et or. — Dessin de Bony. — Époque de l'Empire.
3. — Largeur 0m28. — Bordure fond velours brun coupé, façonné, couleurs jaune, vert et violet. — Par Dutillieu. — Époque de l'Empire.
4. — Largeur 0m54. — Écran de satin blanc broché, décor couleur bronze. — Par Pernon. — Époque du Consulat.
5. — Largeur 0m37. — Bordure fond vert d'eau, cannetillé, décor de lilas et de roses.— Dessin de Bony.— Époque du Consulat.
6. — Largeur 0m56. — Siège en poult de soie, fond bleu broché or. — Château des Tuileries. — Époque de l'Empire.
7. — Largeur 0m67. — Petit tapis, fond satin vert broché or. — Offert par Napoléon Ier au Sultan de Constantinople. — Époque de l'Empire.

PLANCHE CXX

Velours Grégoire — Voir la Préface.

PLANCHE CXXI

1. — Hauteur 0m13. — Bordure exécutée par Pernon, pour le Grand Trianon : décor or sur fond noir. — Époque de l'Empire.
2. — Hauteur 0m35. — Bordure en satin violet lancé d'argent. — Exécutée pour le salon de musique des Tuileries, 1804.
3. — Largeur 0m54. — Tenture de satin vert à rayures, avec broderies au point lancé et chenilles de soie. — Époque de l'Empire.
4. — Largeur 0m54. — Panneau en satin jaune décoré blanc et violet. — Époque du Consulat.
5. — Largeur 0m55. — Siège et dossier en satin gris bleu, avec décor de velours brun et bleu ciselé. — Époque de l'Empire.
6. — Largeur du tissu 0m75, trois chemins. — Tenture de damas vert décoré d'un semis d'abeilles en soie jaune d'or. — Provient du cabinet de Napoléon Ier, à Saint-Cloud.
7. — Largeur 0m54. — Décor Pompéi, rouge brique sur fond noir. — Époque de l'Empire.
8. — Largeur du médaillon central 0m14. — Petit siège ; fond en gros de Tours blanc, médaillon en satin bleu avec dessin blanc, entourage lancé en soies polychromes. — Époque de l'Empire.

PLANCHE CXXII

1. — Largeur 0m27. — Bordure fond satin rouge, décor de soies jaune d'or. — Époque de l'Empire.
2. — Largeur 0m25. — Bordure fond satin rouge broché or, palmettes impériales.
3. — Largeur 0m25. — Bordure fond cannetillé jaune d'or, décor d'arabesques bleu pâle en velours ciselé.— Par Dutillieu.
4. — Largeur 0m25. — Bordure fond satin vert, décor de palmes et de fleurs jaune orange, brodées au crochet.
5. — Largeur 0m70. — Gros de Tours fond blanc.— Testament de Louis XVI.— Tissé en noir, sur blanc, au métier Jacquart, par Maisiat, en 1827.
6. — Largeur 0m55. — Panneau en satin fond blanc brodé de chenilles polychromes et d'applications de velours Richard. — Dessin de Bony. — Fin Empire. — En haut et en bas, broderies de soies polychromes, même époque.

PLANCHE CXXIII

Broderies pour robes de Cour.

1. — Broderie en soies polychromes sur mousseline.
2. — Broderie sur tulle, fils d'or et d'argent, paillettes or et argent, et soies diverses.
3. — Broderie argent, fils et paillettes d'argent et soies diverses. — Époque du Consulat.
4. — Broderie sur mousseline, soies polychromes.
5. — Broderie or sur tulle. — Époque de l'Empire.
6. — Hauteur 0m65. — Bas d'une robe de Cour, brodée pour l'Impératrice de Russie, Maria Féderowna, femme du Tzar Paul Ier. — Les fleurs sont en peau brodée de soies polychromes, le reste est brodé de soies. — École lyonnaise.
7. — Broderie or sur tulle.
8. — Broderie argent sur tulle. — Époque du Consulat.
9. — Broderie argent sur tulle.

RESTAURATION, ROMANTISME

Continuation des tendances de l'Empire ; juxtaposition d'ornements conventionnels et nature, ces derniers devenant plus lourds.

Pl. CXXIV.

PLANCHE CXXIV

Échelle : environ le sixième des originaux, excepté le n° 3 qui a 1ᵐ08 de largeur.

1. . — Bordure. — Époque de Charles X.
2. . — Fragment d'écran. — Époque de Louis XVIII.
3. . — Ameublement. — Château des Tuileries. — Chambre à coucher de Louis XVIII.
4. . — Ameublement de Saint-Cloud. — Chambre de la duchesse d'Angoulême.
5. . — Ameublement de Saint-Cloud.
6. . — Bordure du meuble n° 3.
7, 8. — Meuble. — Restauration.
9. . — Romantisme. — Tendance à la copie du passé.

PLANCHE CXXV

Échantillons de l'Époque romantique.

PLANCHE CXXVI

Tissus de fabrication lyonnaise. — Époque de Napoléon III, 1850.

PLANCHE CXXVII

Vitrines chinoises. — Tissus chinois anciens et robes de grands dignitaires, à l'exception de la robe à éventail qui est de provenance japonaise.

PLANCHE I

L'Art de Décorer les Tissus
d'après le Musée de la Chambre de Commerce de Lyon

Original en couleur
NF Z 43-120-8

P.Mouillot

PLANCHE I

L'Art de Décorer les Tissus
d'après le Musée de la Chambre de Commerce de Lyon

PLANCHE II

L'ART DE DÉCORER LES TISSUS
d'après le Musée de la Chambre de Commerce de Lyon

P. Mouillot

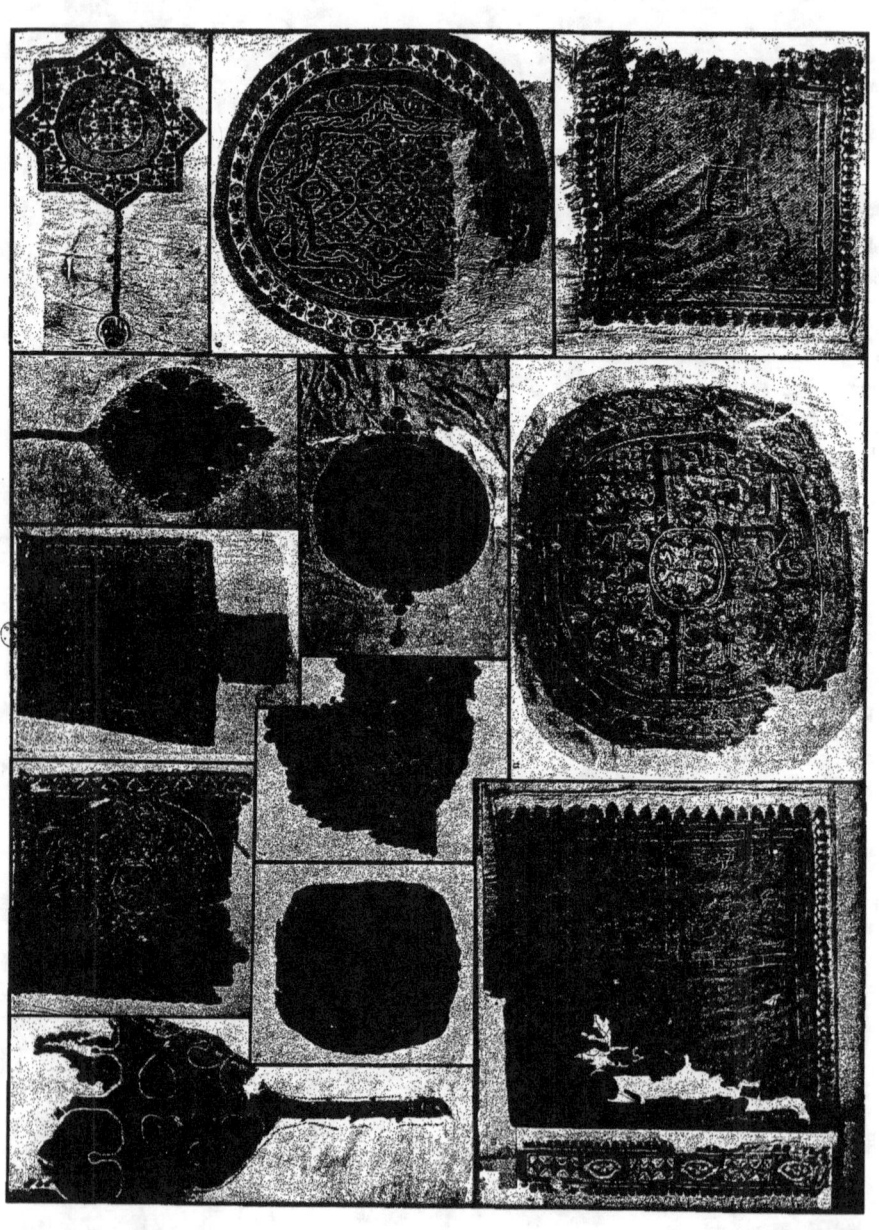

L'ART DE DÉCORER LES TISSUS
d'après le Musée de la Chambre de Commerce de Lyon

L'ART DE DÉCORER LES TISSUS

d'après le Musée de la Chambre de Commerce de Lyon

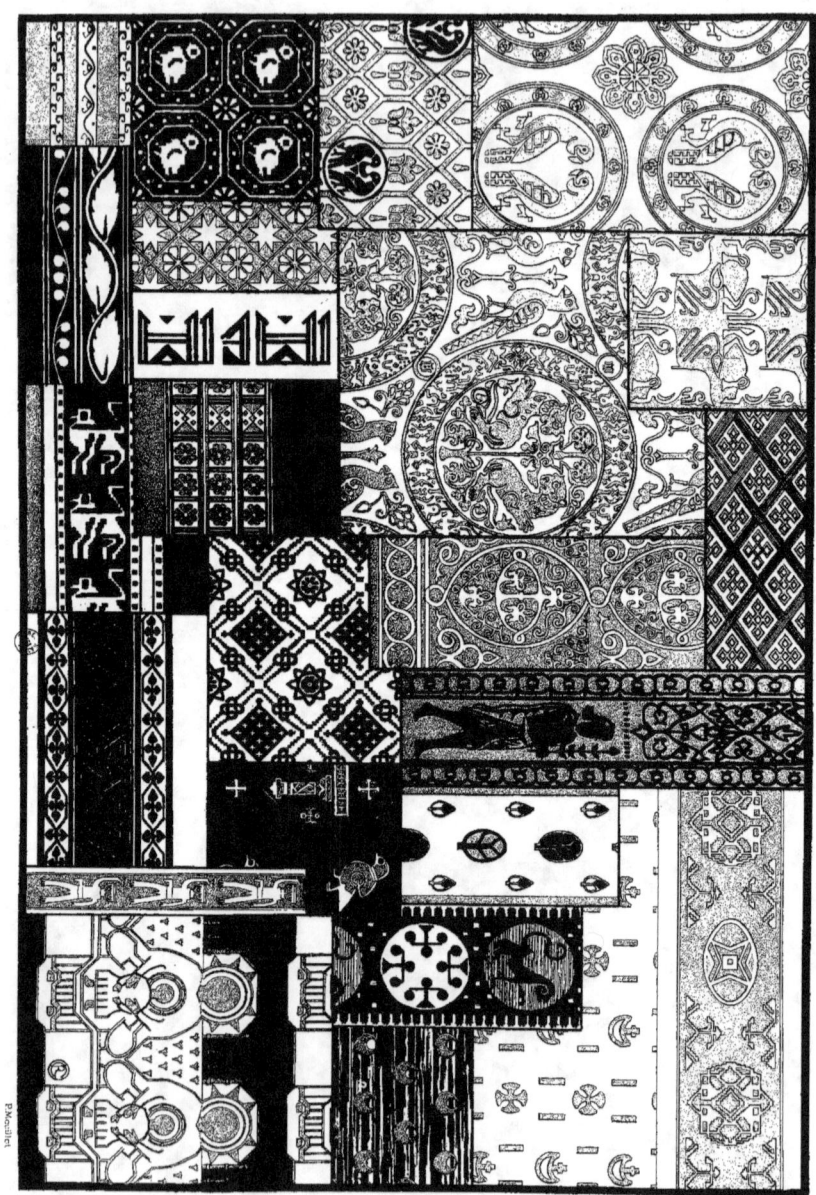

L'ART DE DÉCORER LES TISSUS
d'après le Musée de la Chambre de Commerce de Lyon

L'Art de Décorer les Tissus
d'après le Musée de la Chambre de Commerce de Lyon

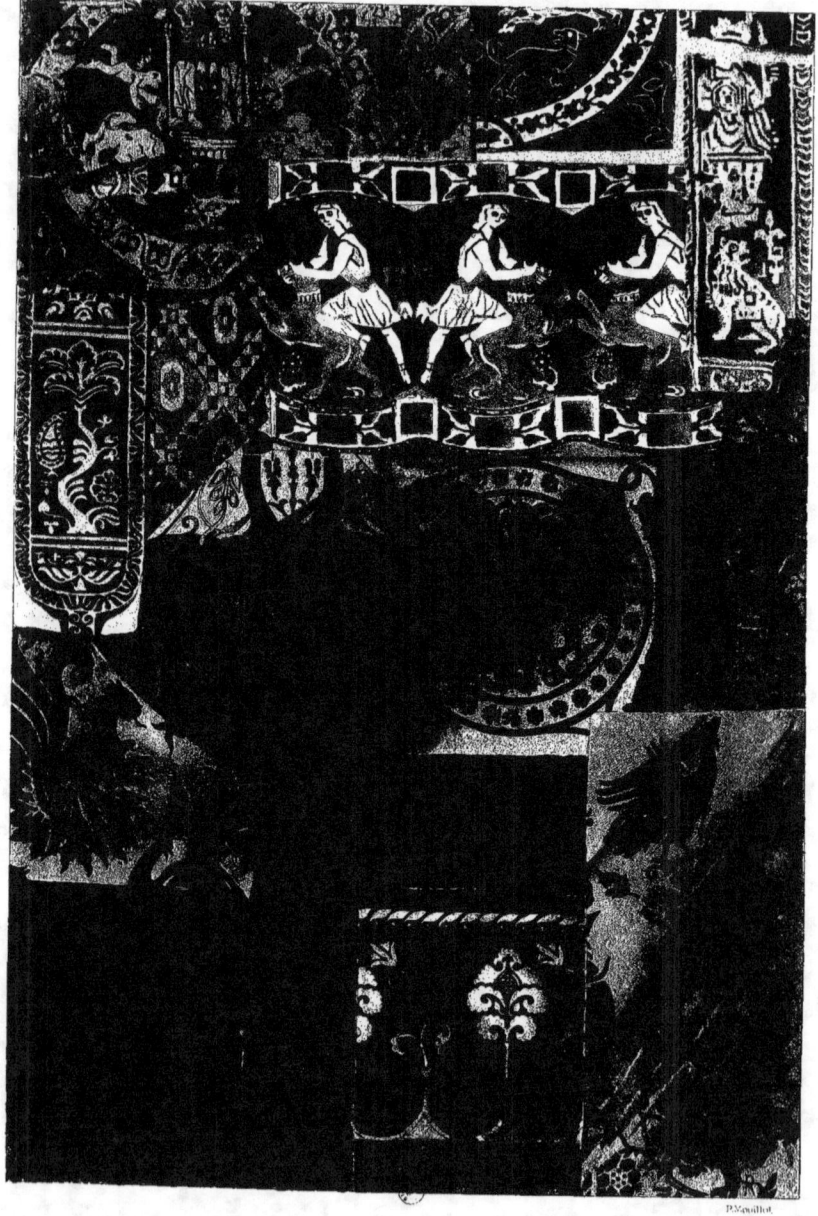

PLANCHE VII

L'ART DE DÉCORER LES TISSUS
d'après le Musée de la Chambre de Commerce de Lyon

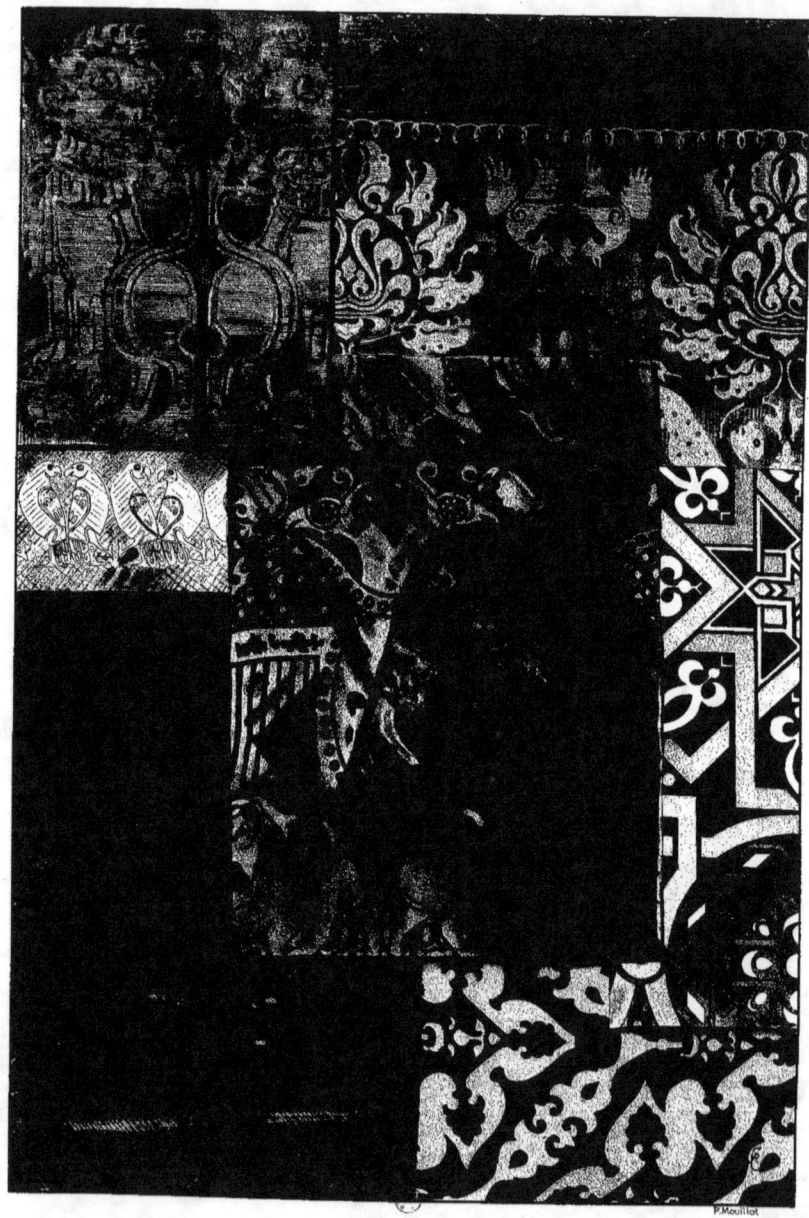

PLANCHE VIII

L'ART DE DÉCORER LES TISSUS
d'après le Musée de la Chambre de Commerce de Lyon

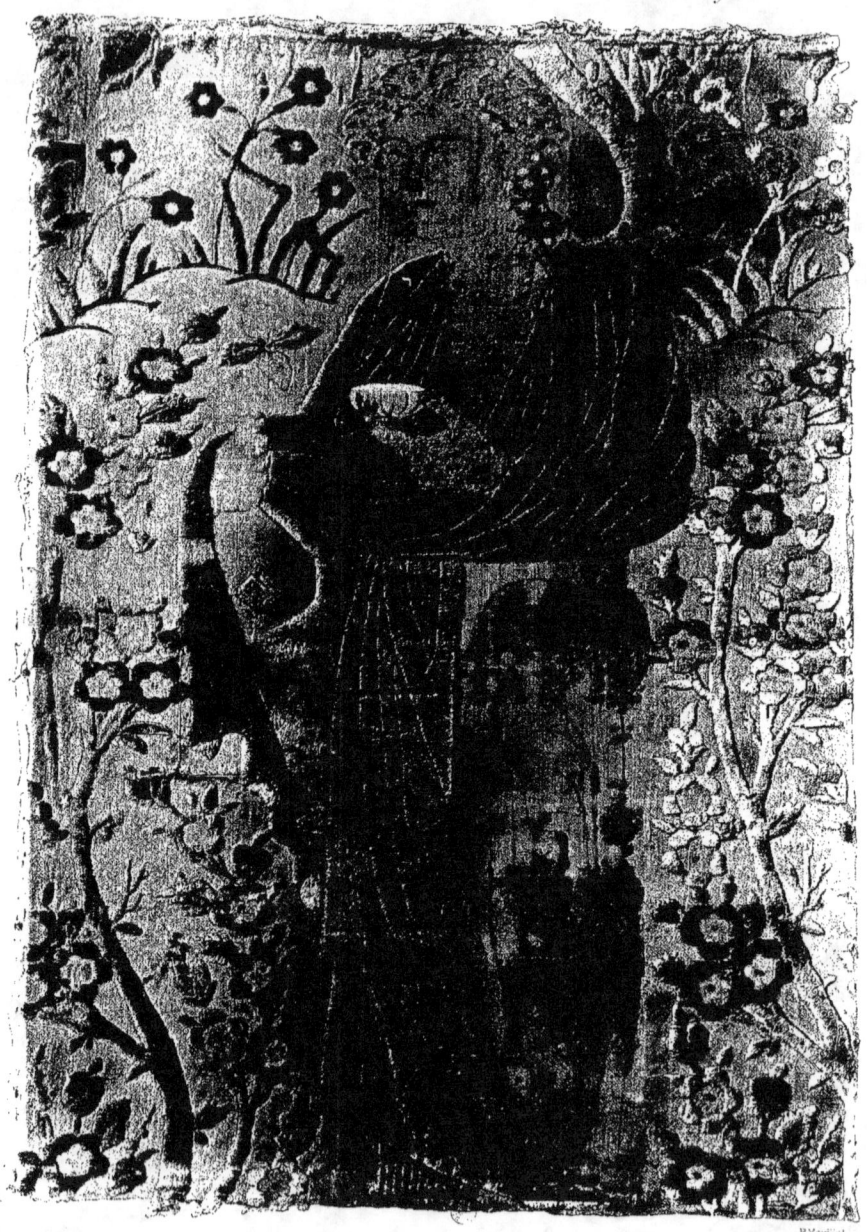

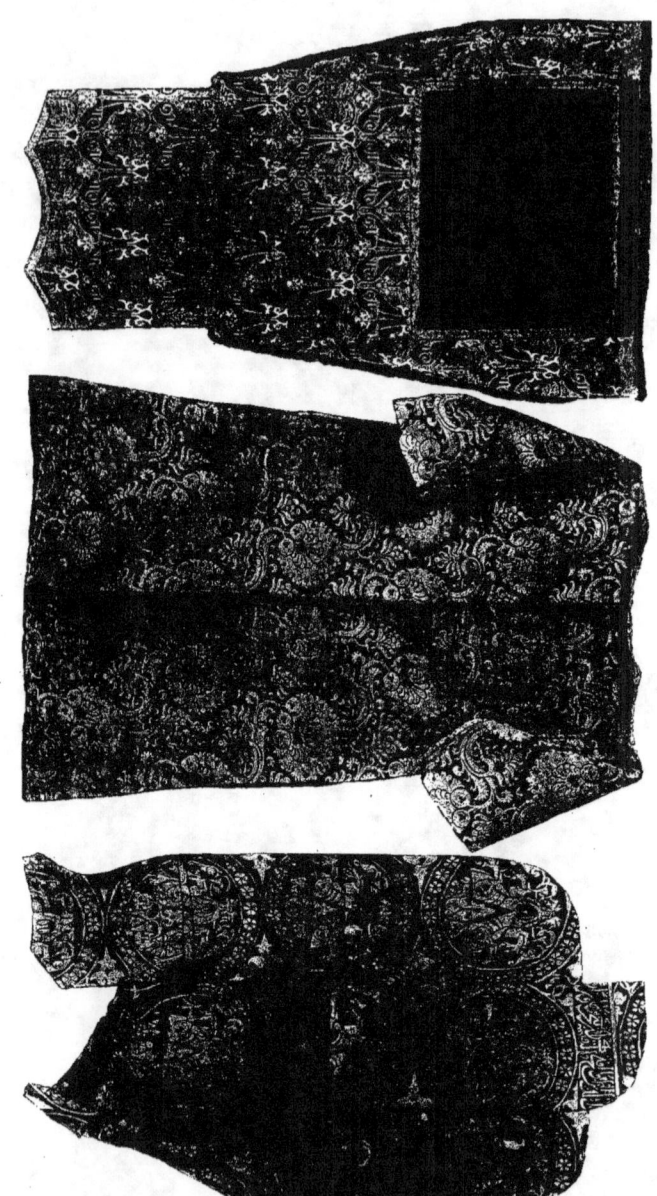

L'ART DE DÉCORER LES TISSUS
d'après le Musée de la Chambre de Commerce de Lyon

L'ART DE DÉCORER LES TISSUS
d'après le Musée de la Chambre de Commerce de Lyon

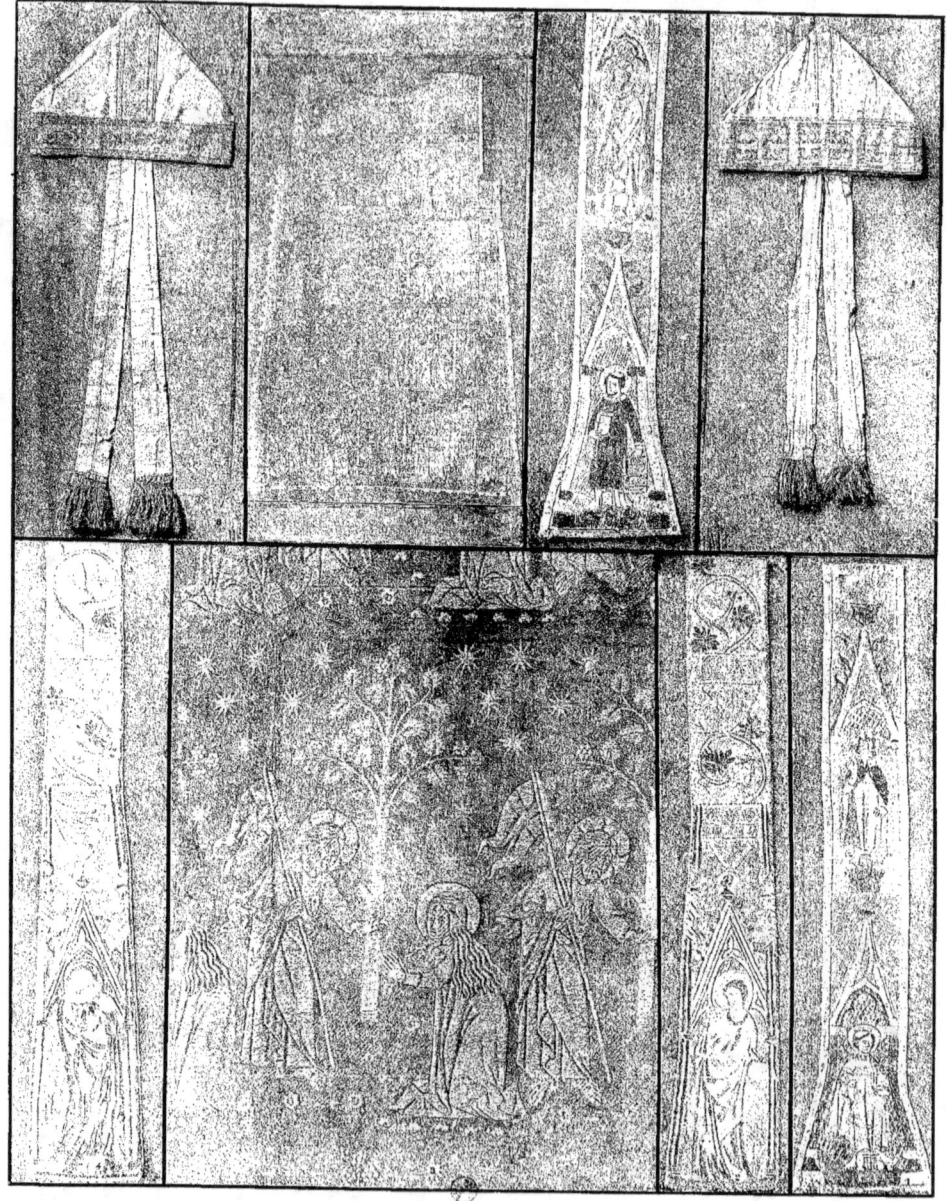

L'Art de Décorer les Tissus
d'après le Musée de la Chambre de Commerce de Lyon

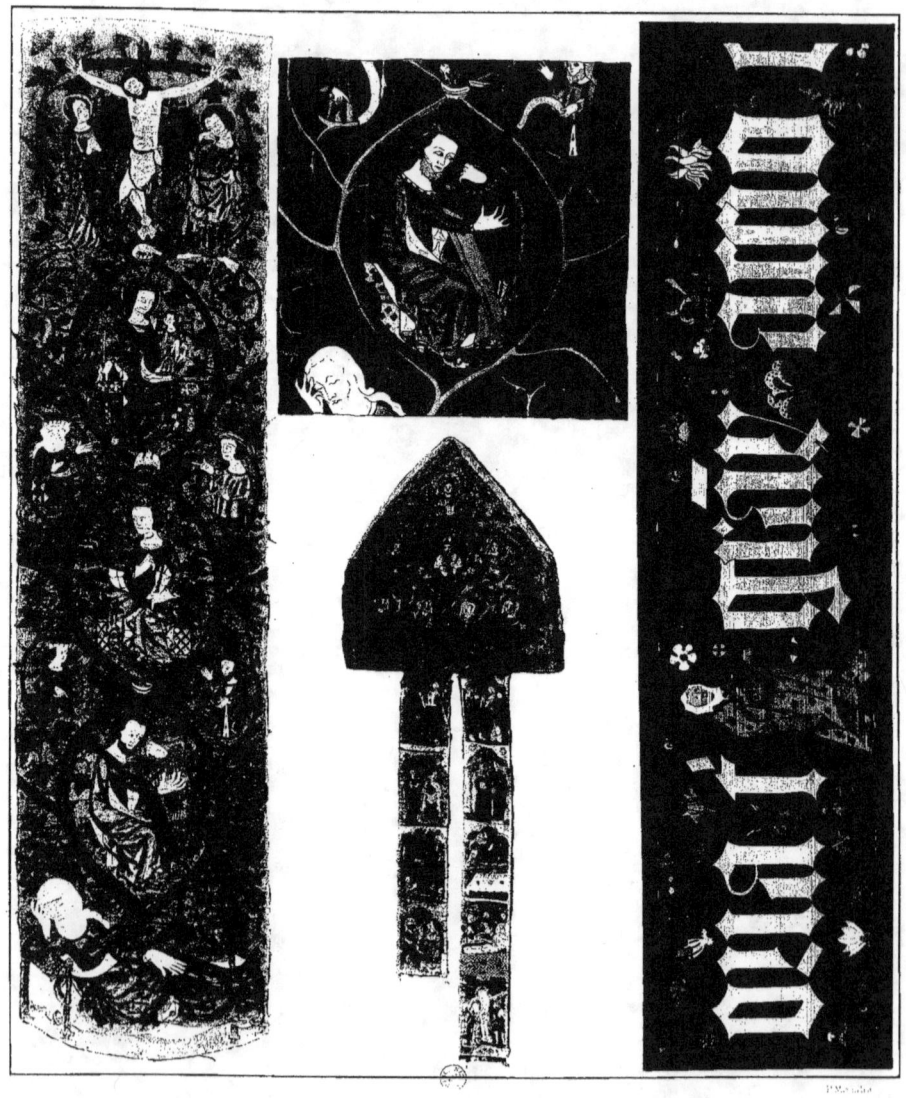

PLANCHE XII

L'Art de Décorer les Tissus
d'après le Musée de la Chambre de Commerce de Lyon

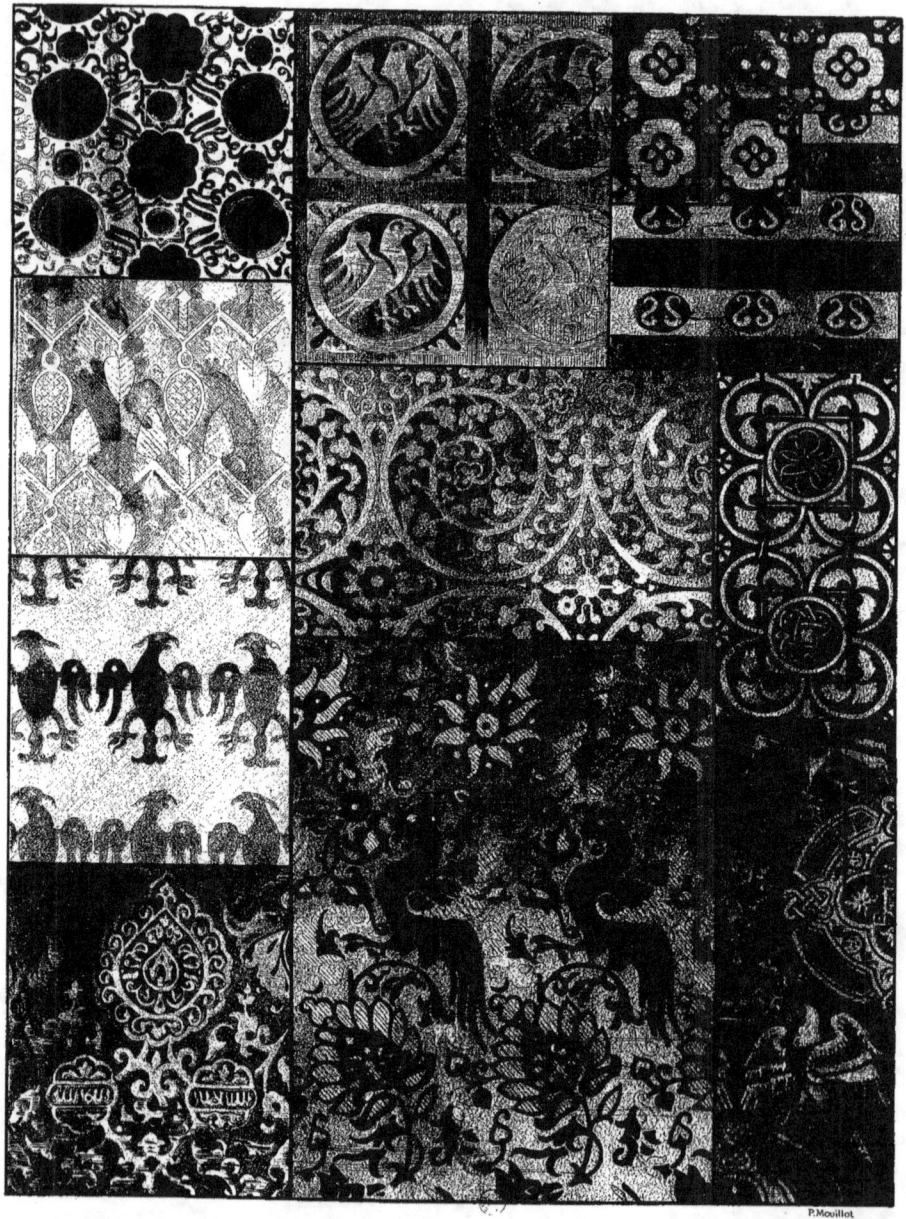

PLANCHE XIII

L'Art de Décorer les Tissus
d'après le Musée de la Chambre de Commerce de Lyon

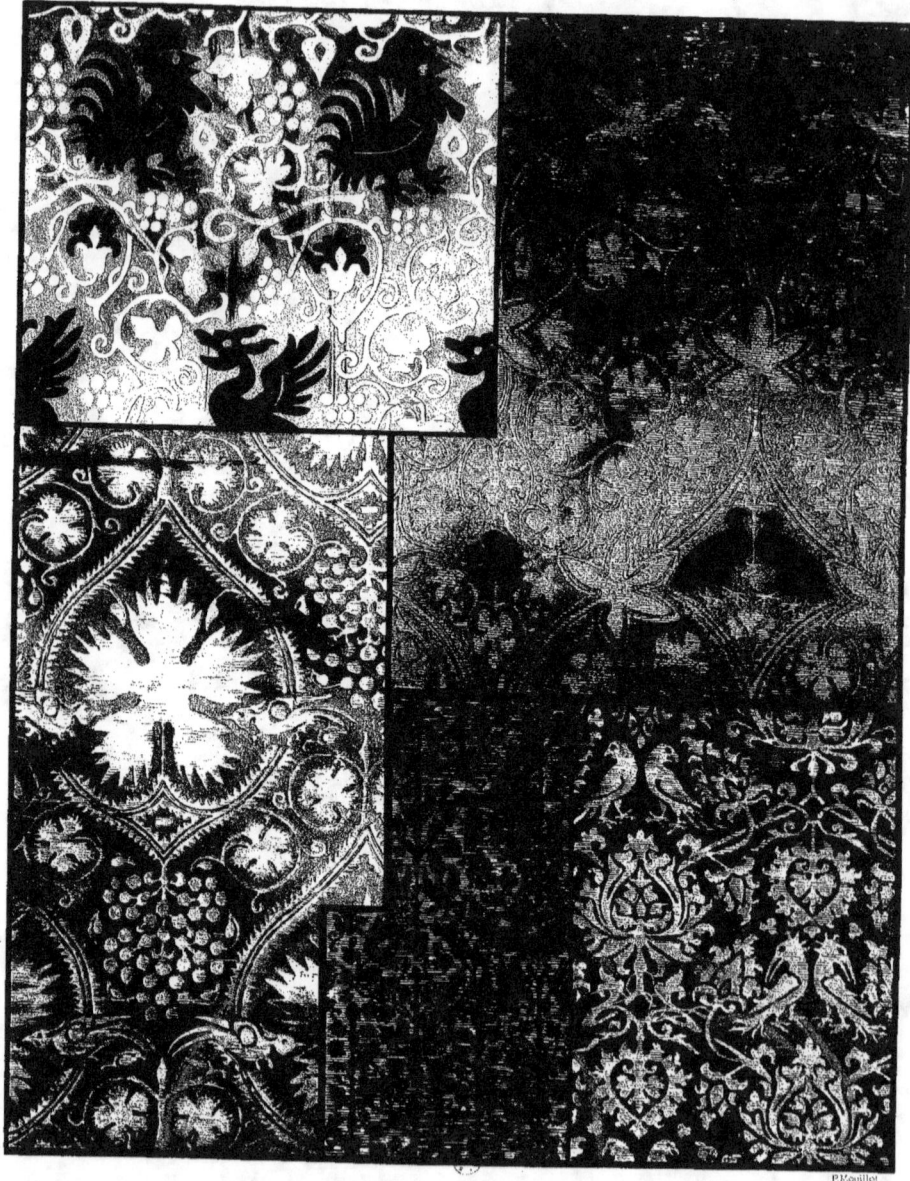

PLANCHE XIV

L'Art de Décorer les Tissus
d'après le Musée de la Chambre de Commerce de Lyon

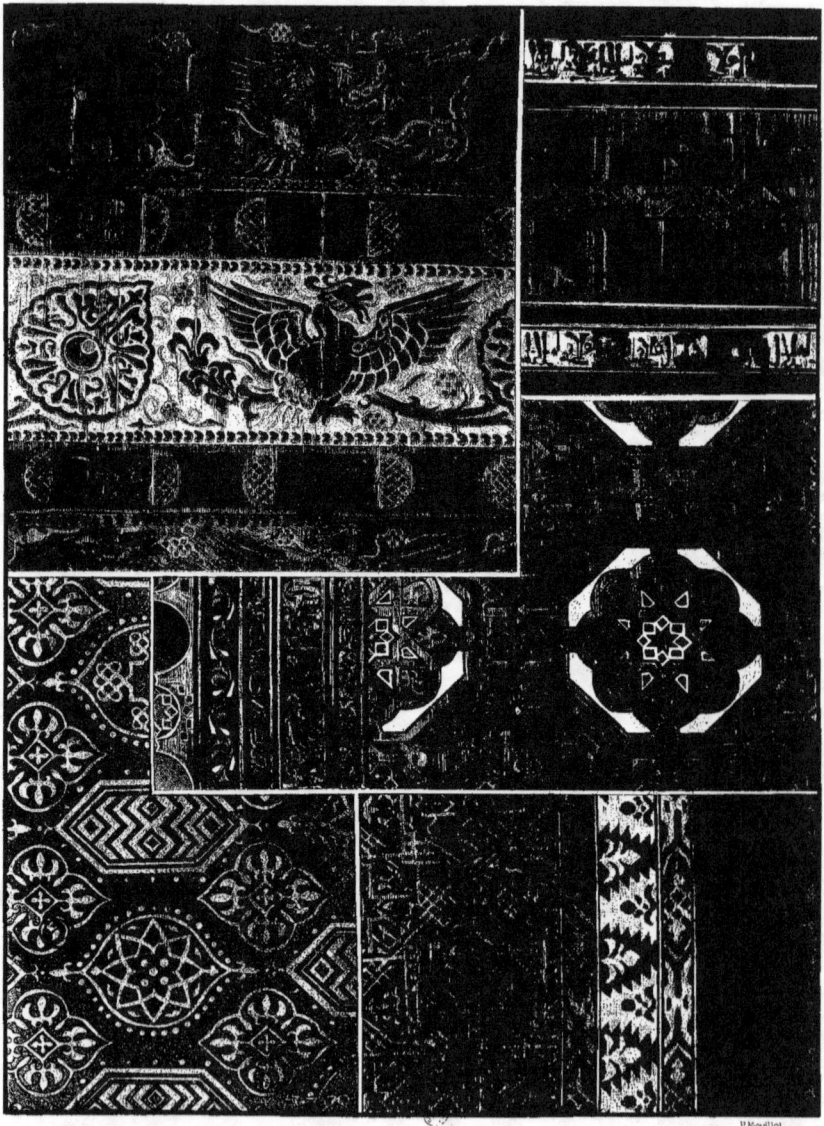

P.Mouillot

PLANCHE XV

L'Art de Décorer les Tissus
d'après le Musée de la Chambre de Commerce de Lyon

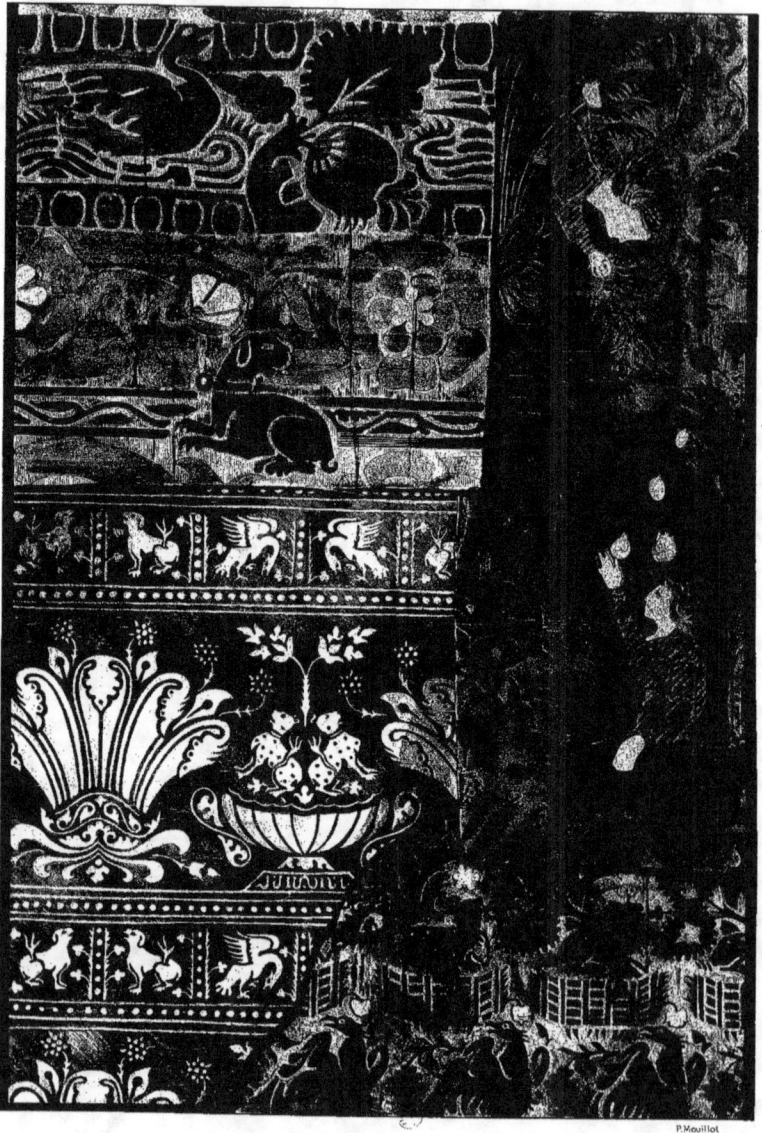

P. Mouillot

PLANCHE XVI

L'ART DE DÉCORER LES TISSUS
d'après le Musée de la Chambre de Commerce de Lyon

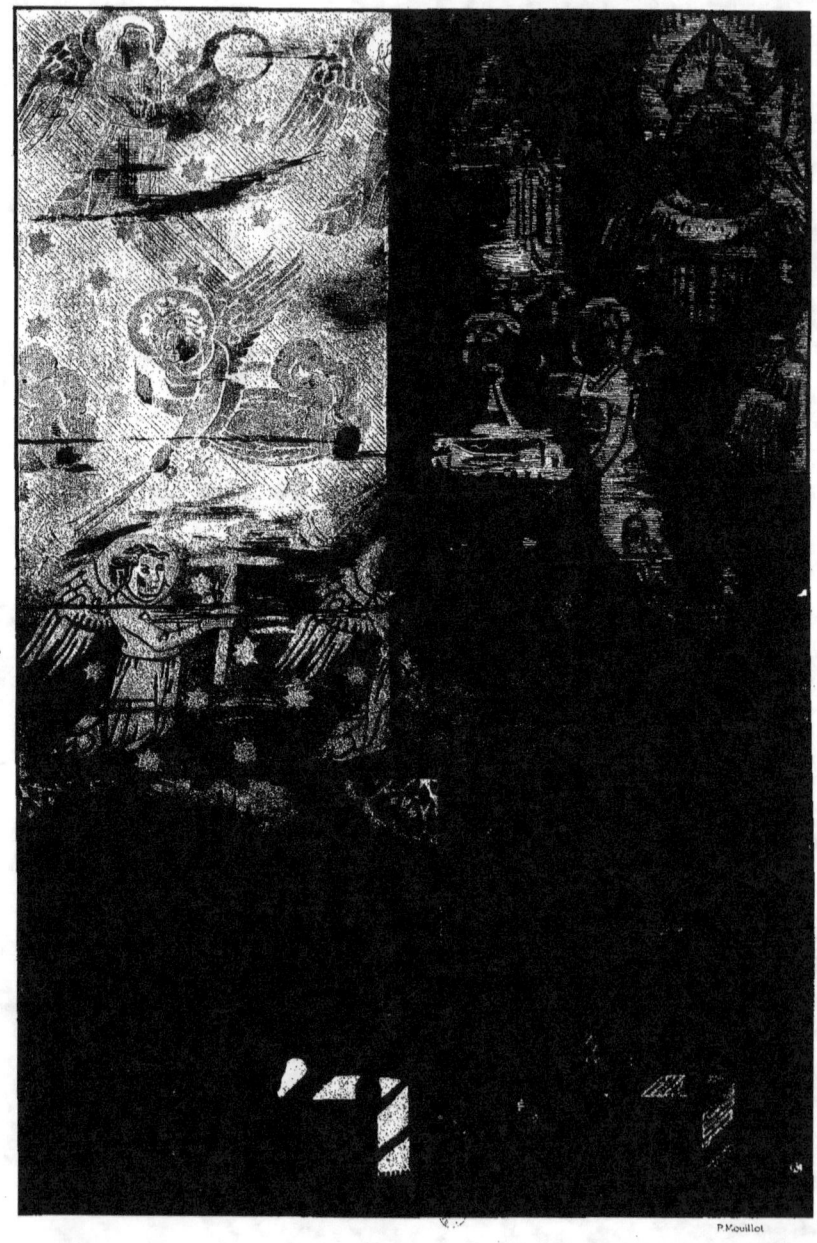

P. Mouillot

PLANCHE XVII

L'Art de Décorer les Tissus
d'après le Musée de la Chambre de Commerce de Lyon

PLANCHE XVIII

L'ART DE DÉCORER LES TISSUS
d'après le Musée de la Chambre de Commerce de Lyon

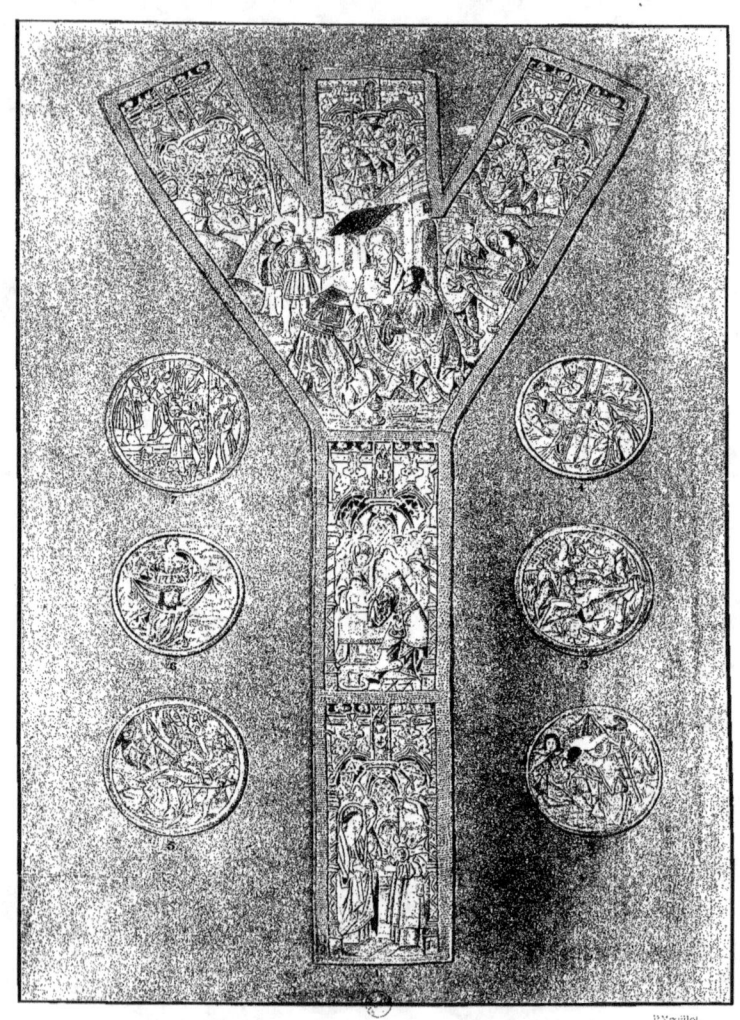

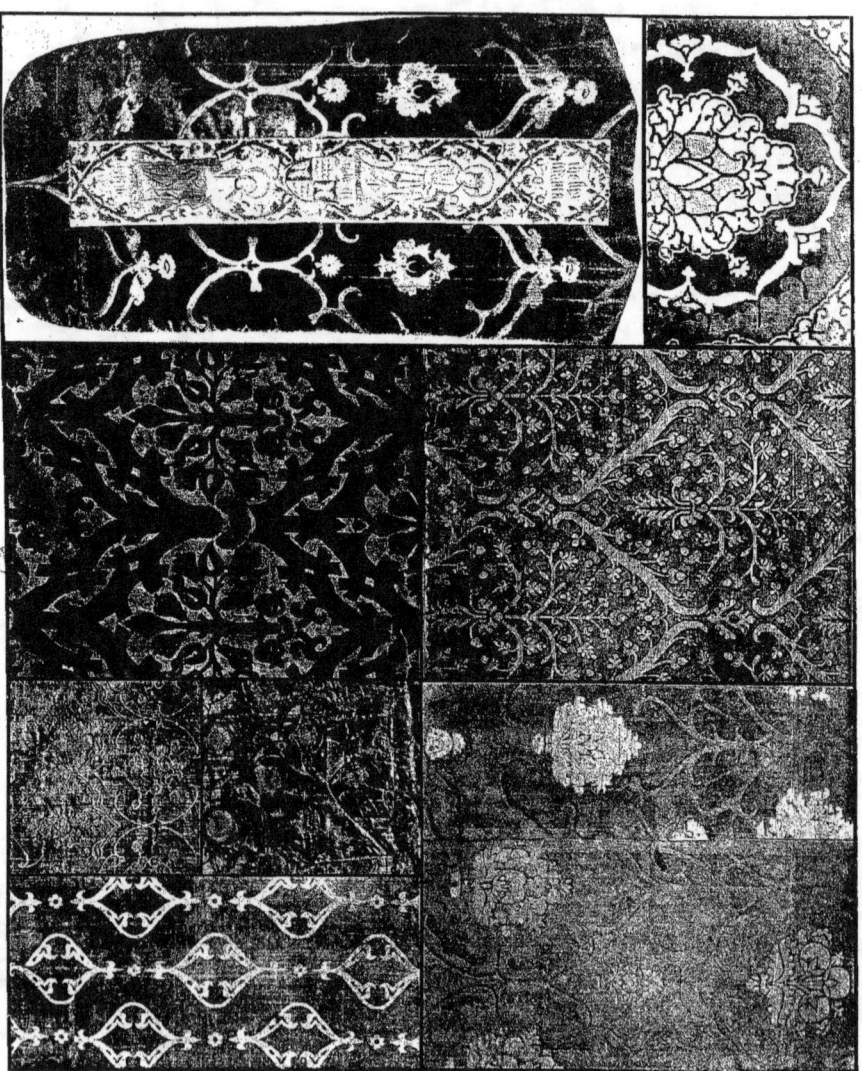

L'ART DE DÉCORER LES TISSUS
d'après le Musée de la Chambre de Commerce de Lyon

PLANCHE XX

L'Art de Décorer les Tissus
d'après le Musée de la Chambre de Commerce de Lyon

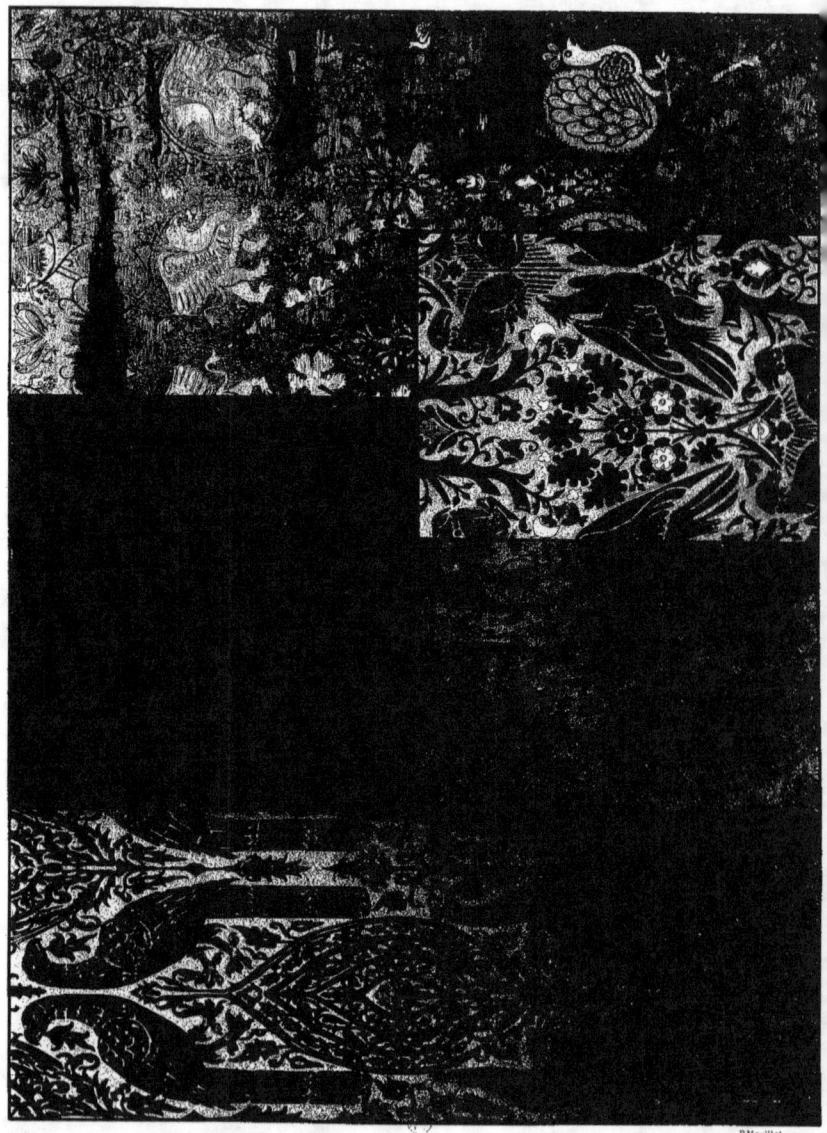

L'Art de Décorer les Tissus
d'après le Musée de la Chambre de Commerce de Lyon

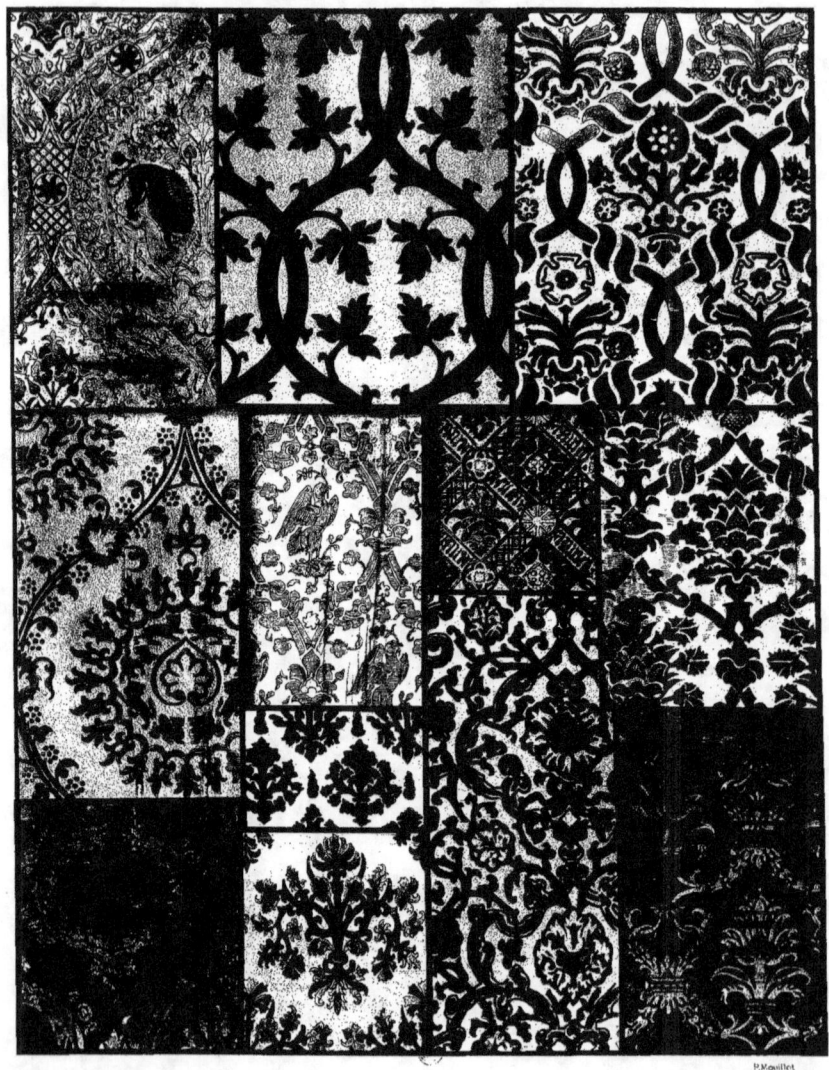

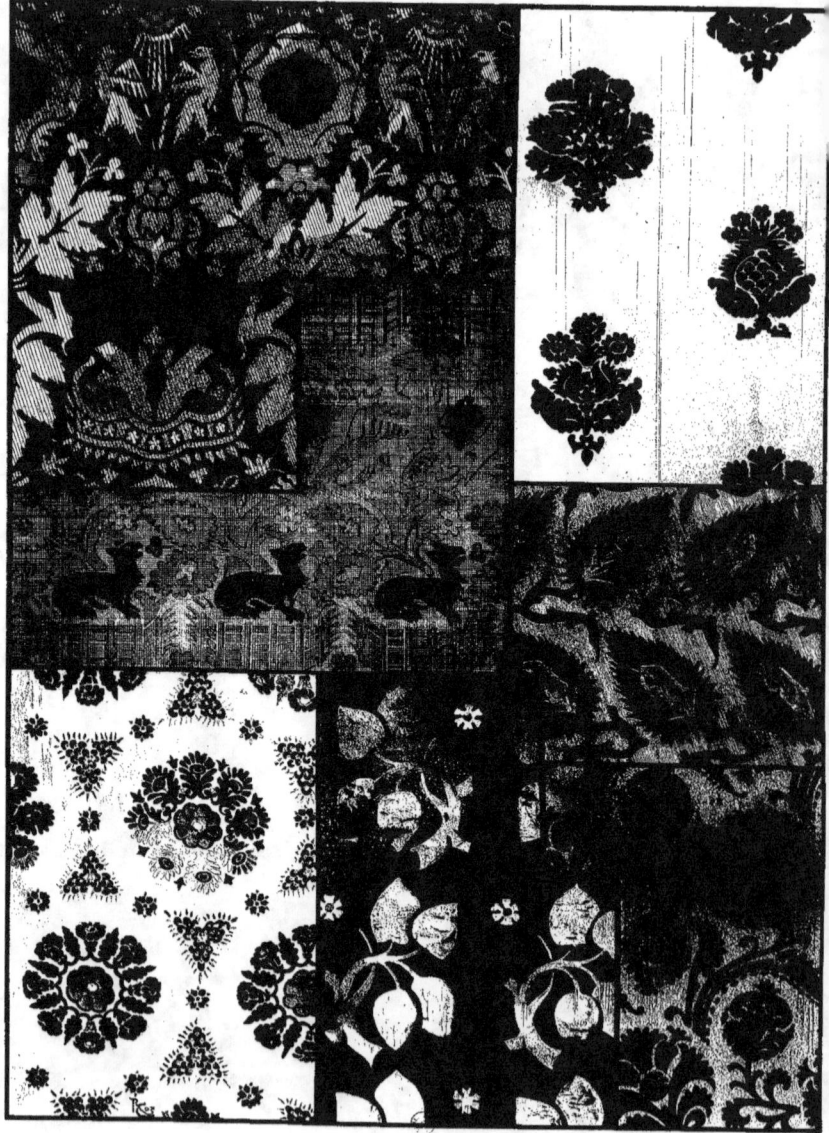

L'Art de Décorer les Tissus
d'après le Musée de la Chambre de Commerce de Lyon

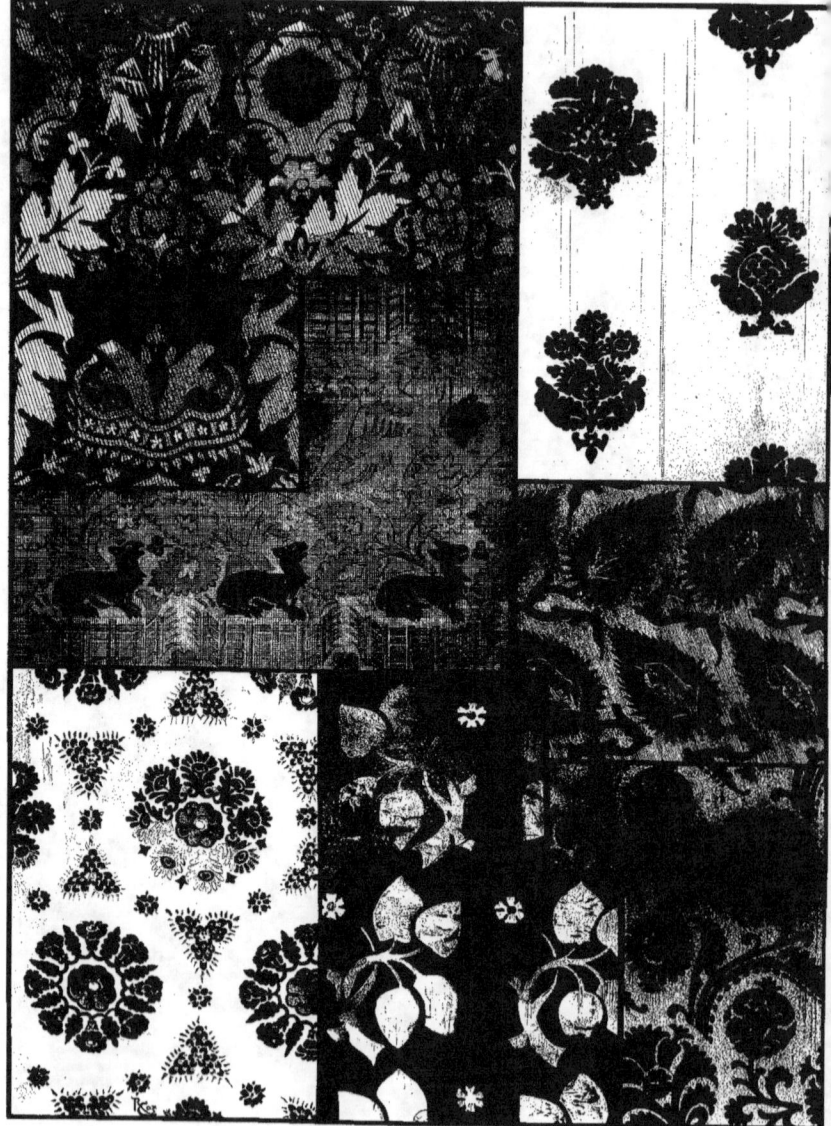

PLANCHE XXII — L'ART DE DÉCORER LES TISSUS
d'après le Musée de la Chambre de Commerce de Lyon

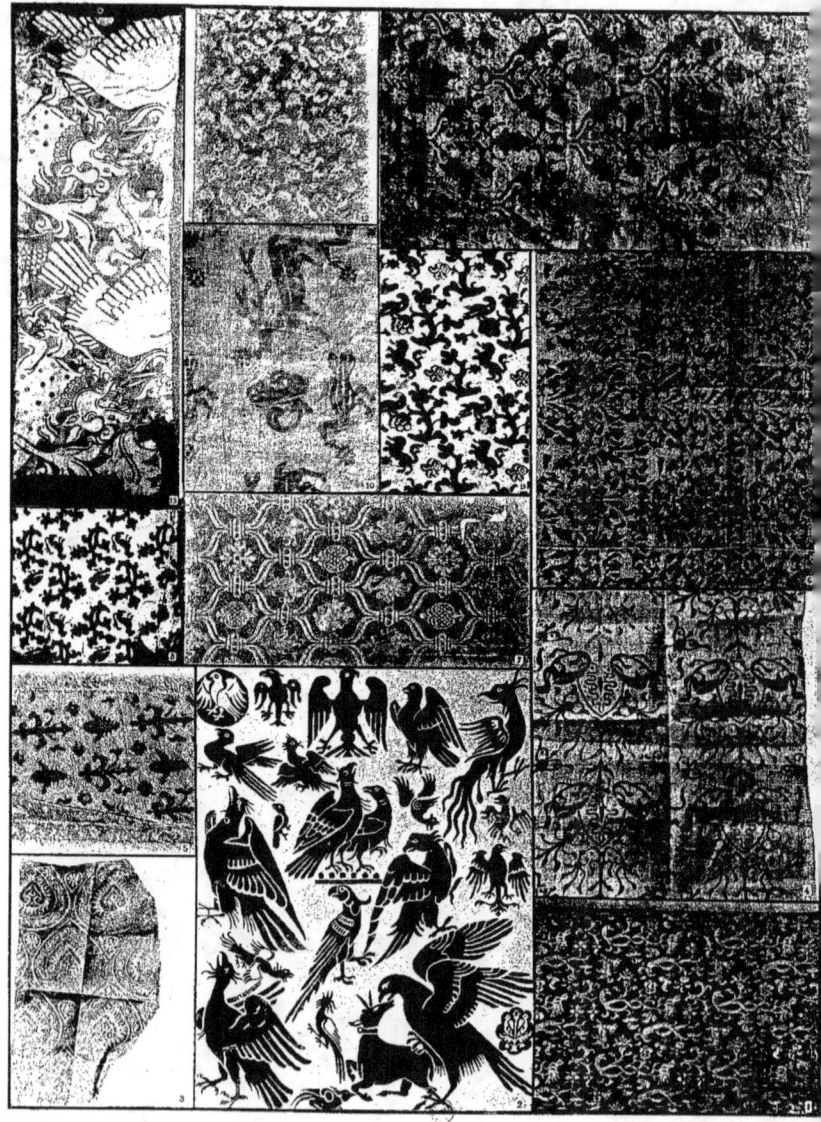

L'ART DE DÉCORER LES TISSUS
d'après le Musée de la Chambre de Commerce de Lyon

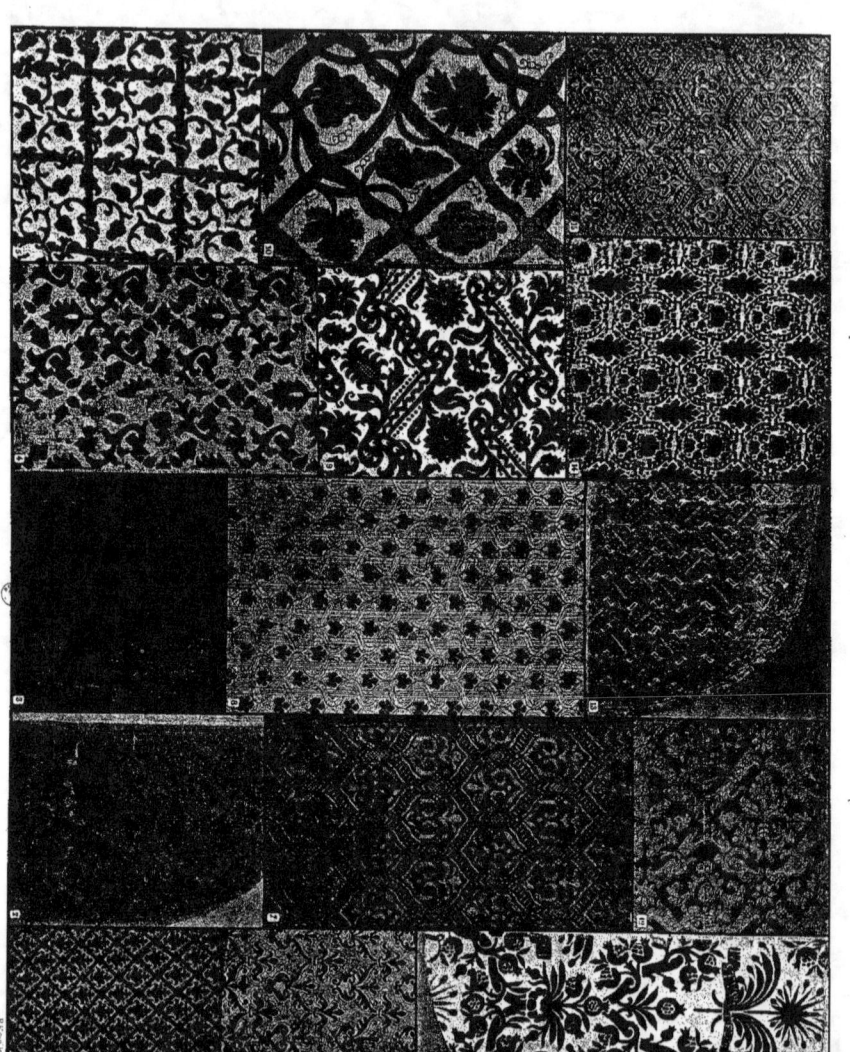

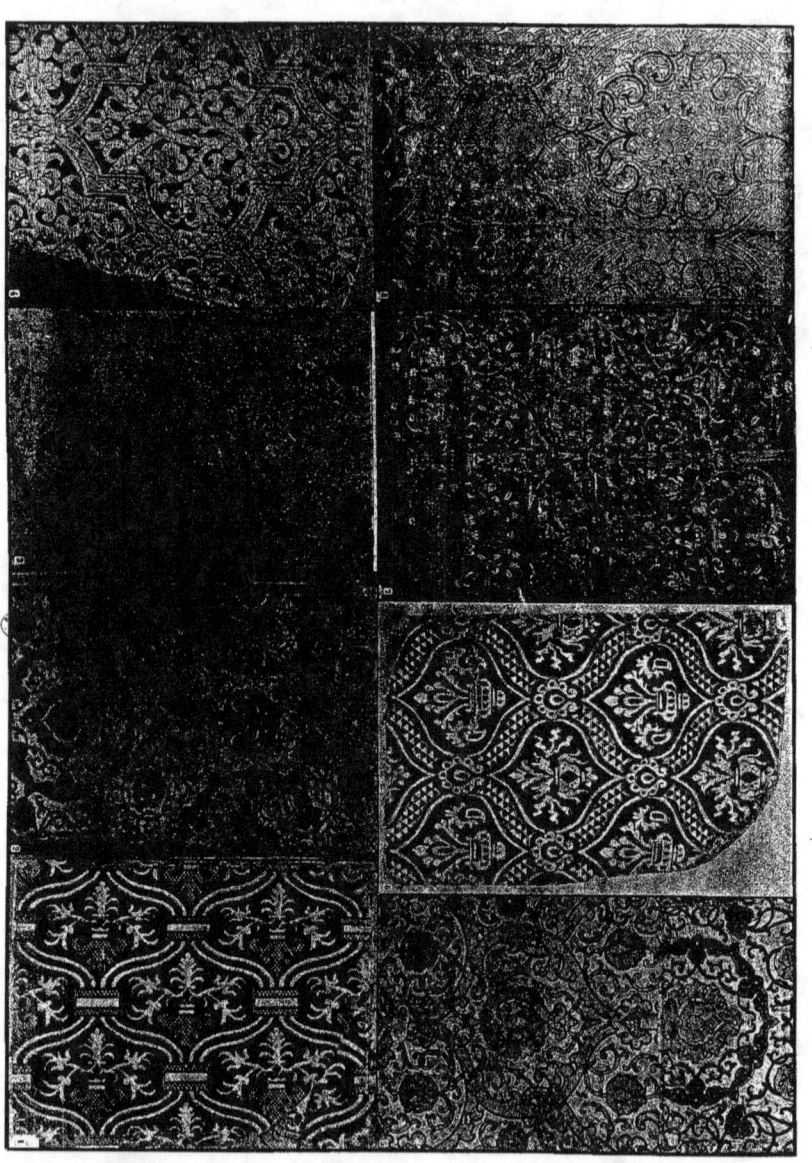

L'ART DE DÉCORER LES TISSUS
d'après le Musée de la Chambre de Commerce de Lyon

PLANCHE XXVI

L'Art de Décorer les Tissus
d'après le Musée de la Chambre de Commerce de Lyon

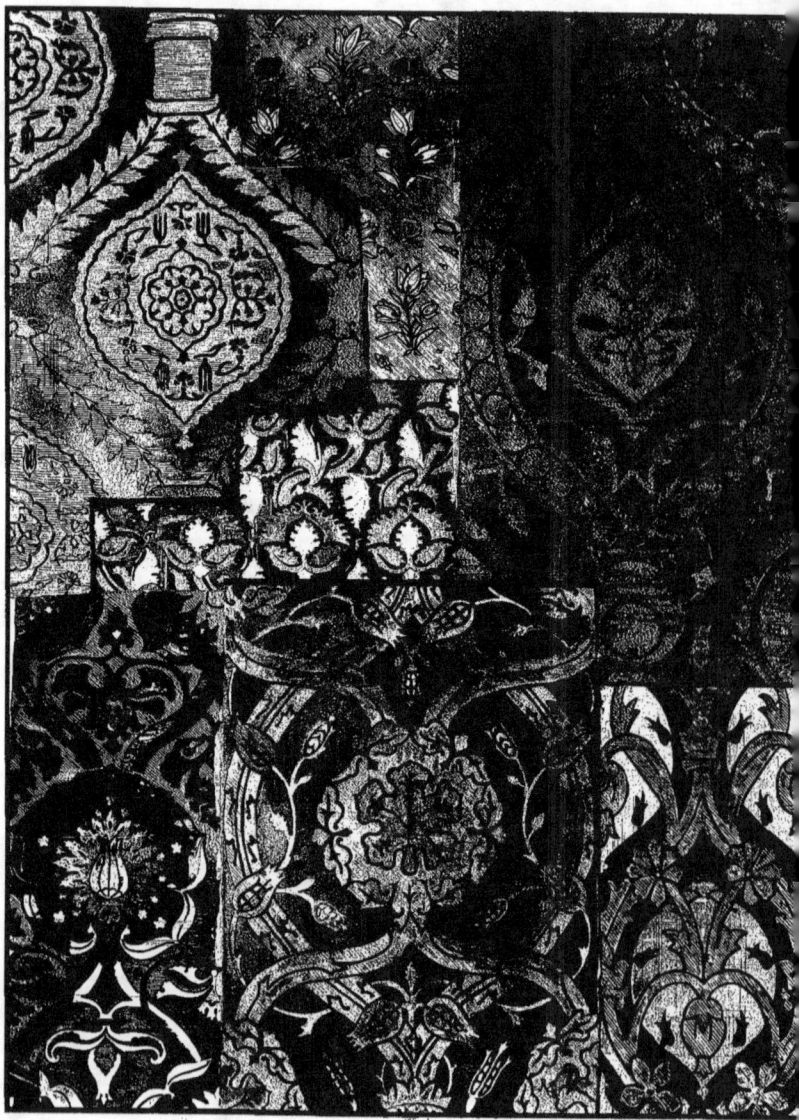

PLANCHE XXVII L'ART DE DÉCORER LES TISSUS
d'après le Musée de la Chambre de Commerce de Lyon

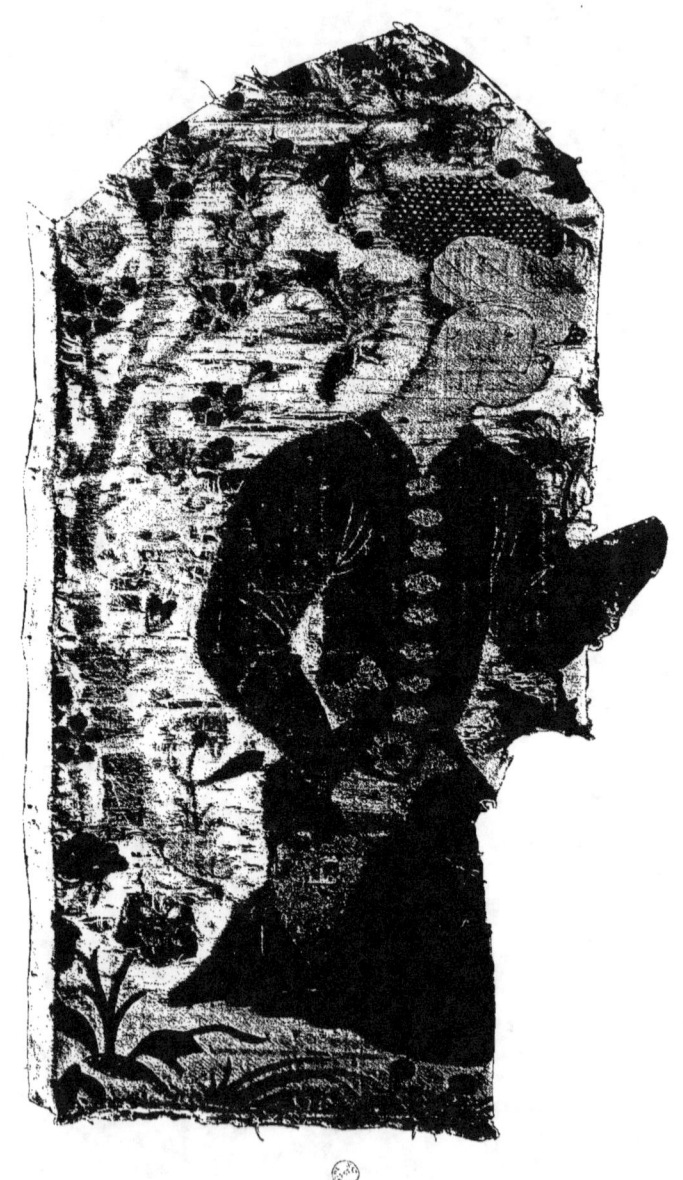

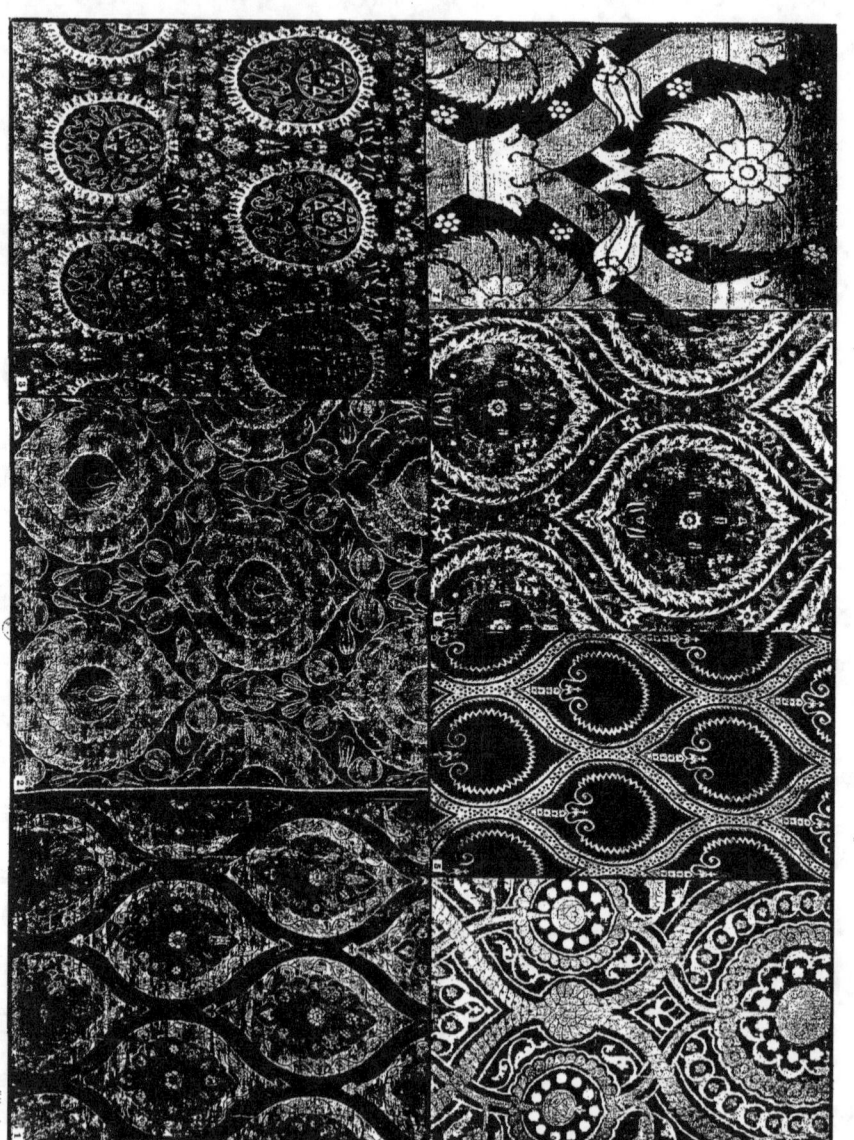

L'ART DE DÉCORER LES TISSUS
d'après le Musée de la Chambre de Commerce de Lyon

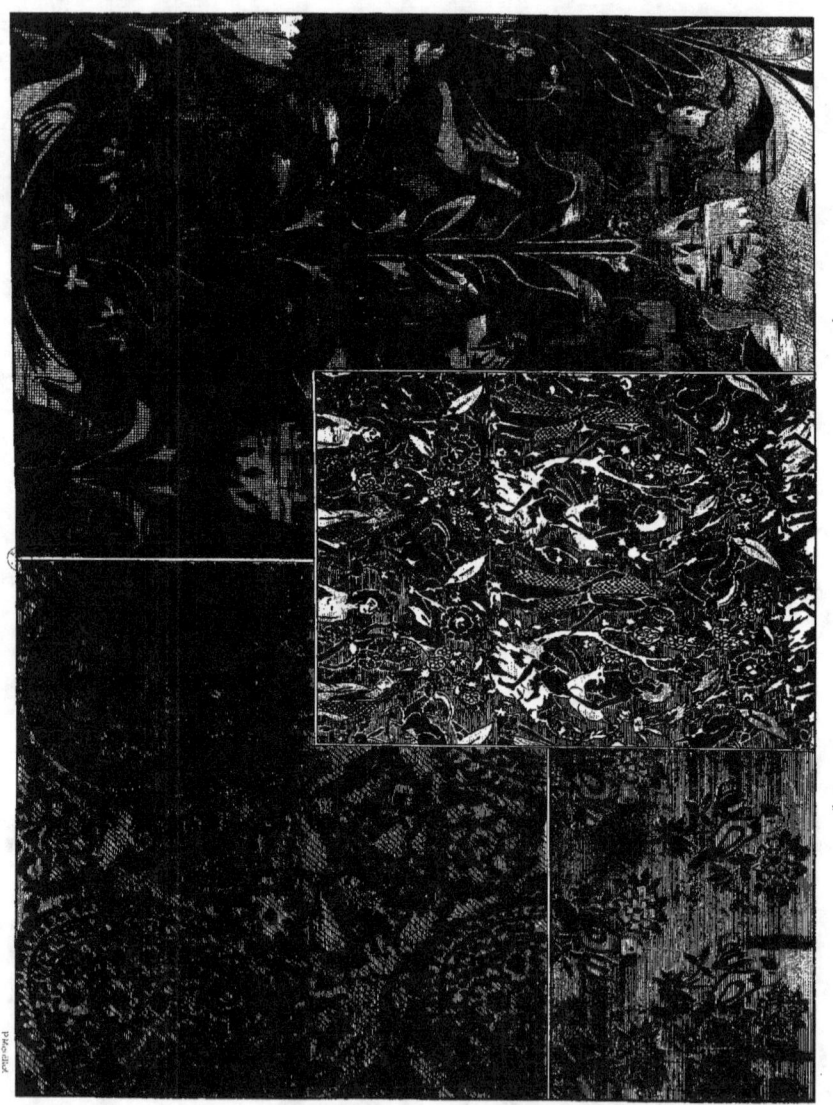

L'Art de Décorer les Tissus

d'après le Musée de la Chambre de Commerce de Lyon

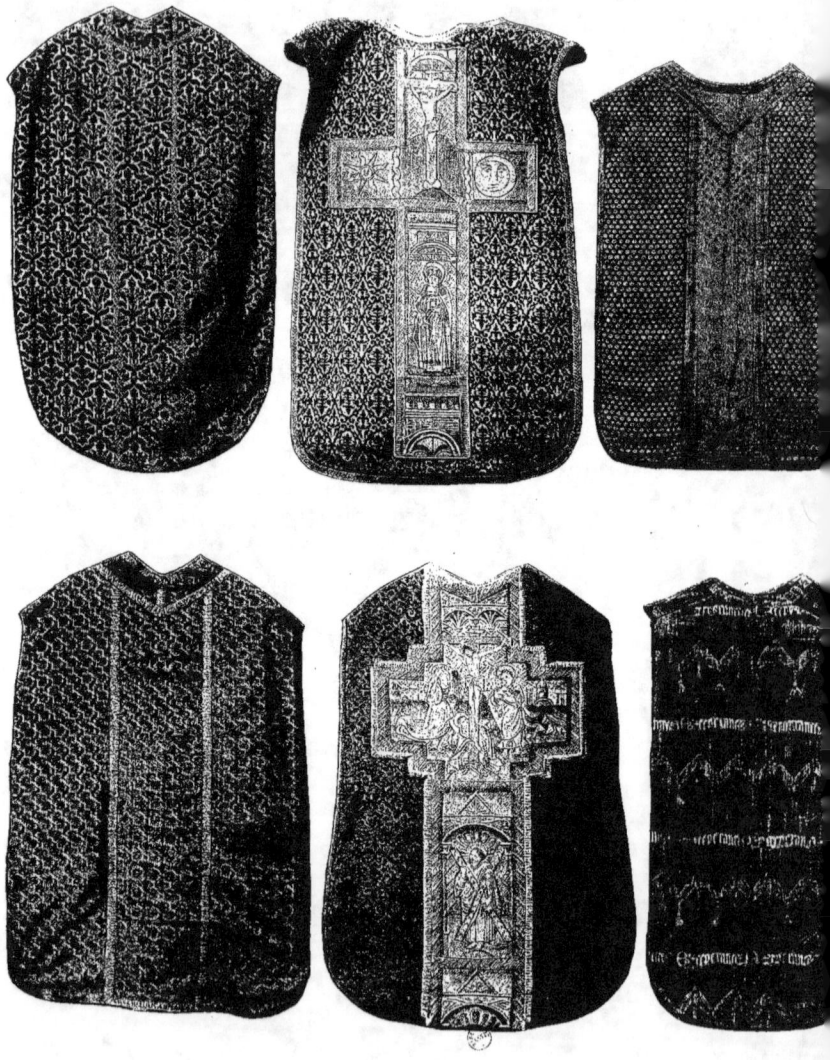

L'ART DE DÉCORER LES TISSUS
d'après le Musée de la Chambre de Commerce de Lyon

PLANCHE XXXI — L'ART DE DÉCORER LES TISSUS
d'après le Musée de la Chambre de Commerce de Lyon

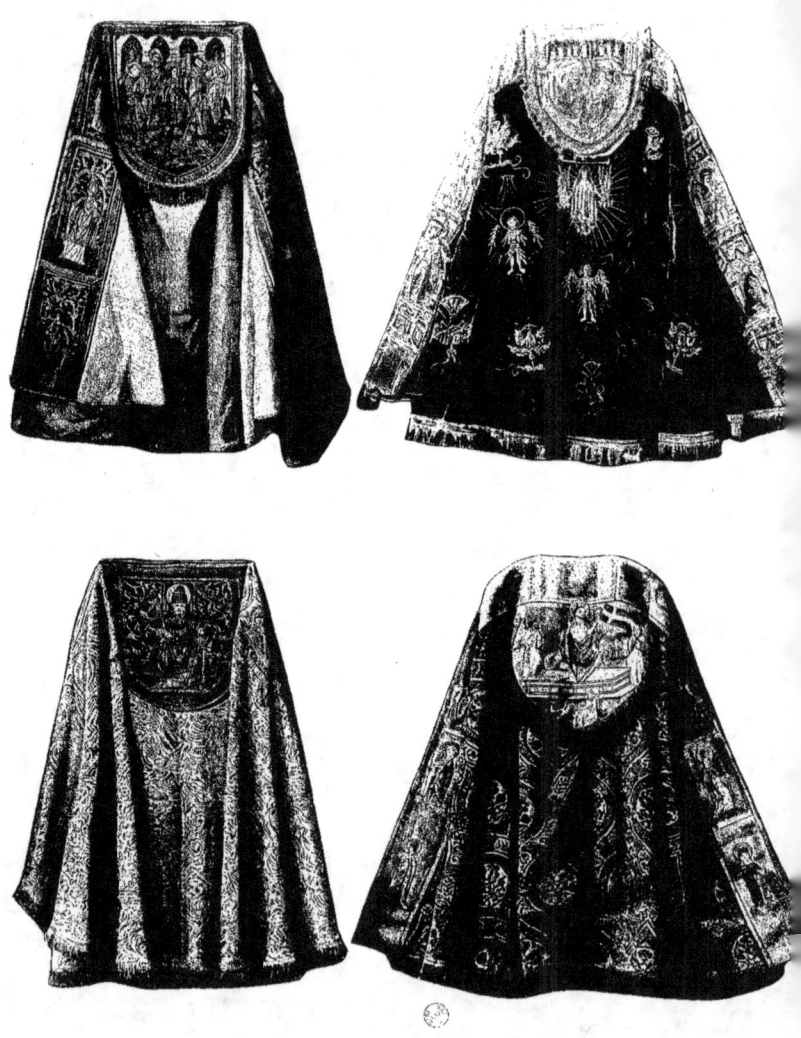

L'Art de Décorer les Tissus
d'après le Musée de la Chambre de Commerce de Lyon

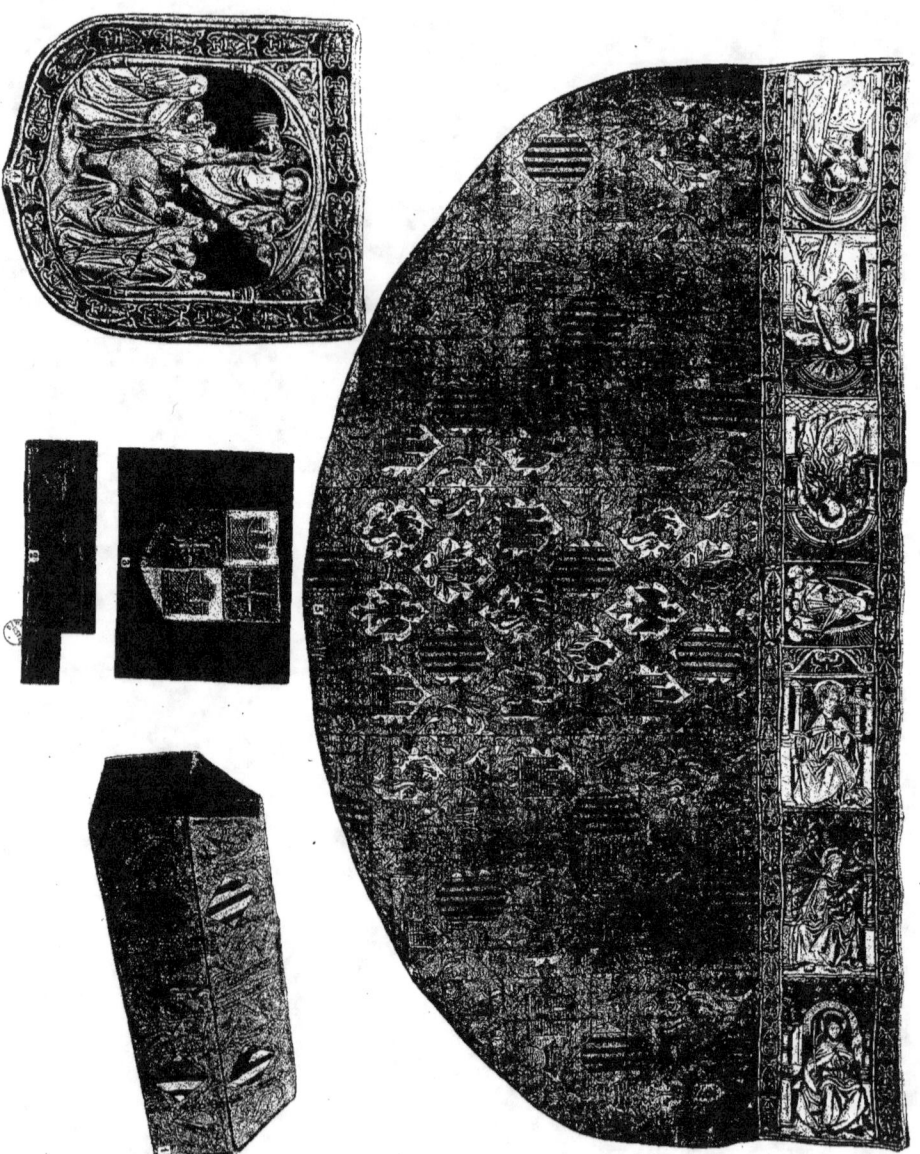

L'ART DE DÉCORER LES TISSUS

d'après le Musée de la Chambre de Commerce de Lyon

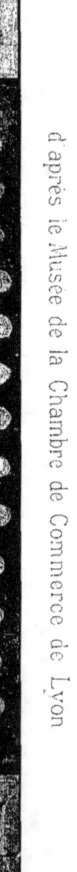

L'Art de Décorer les Tissus

d'après le Musée de la Chambre de Commerce de Lyon

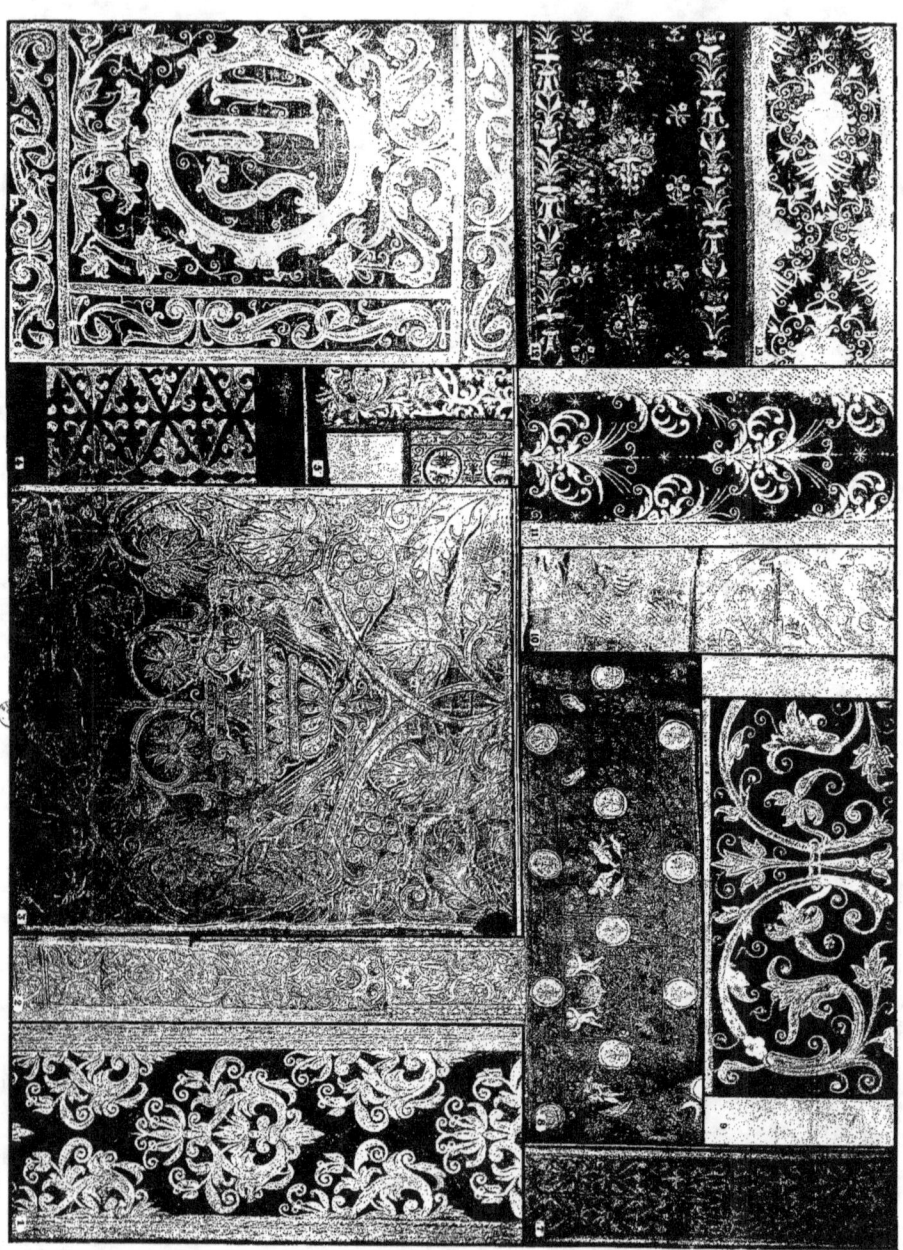

L'ART DE DÉCORER LES TISSUS

d'après le Musée de la Chambre de Commerce de Lyon

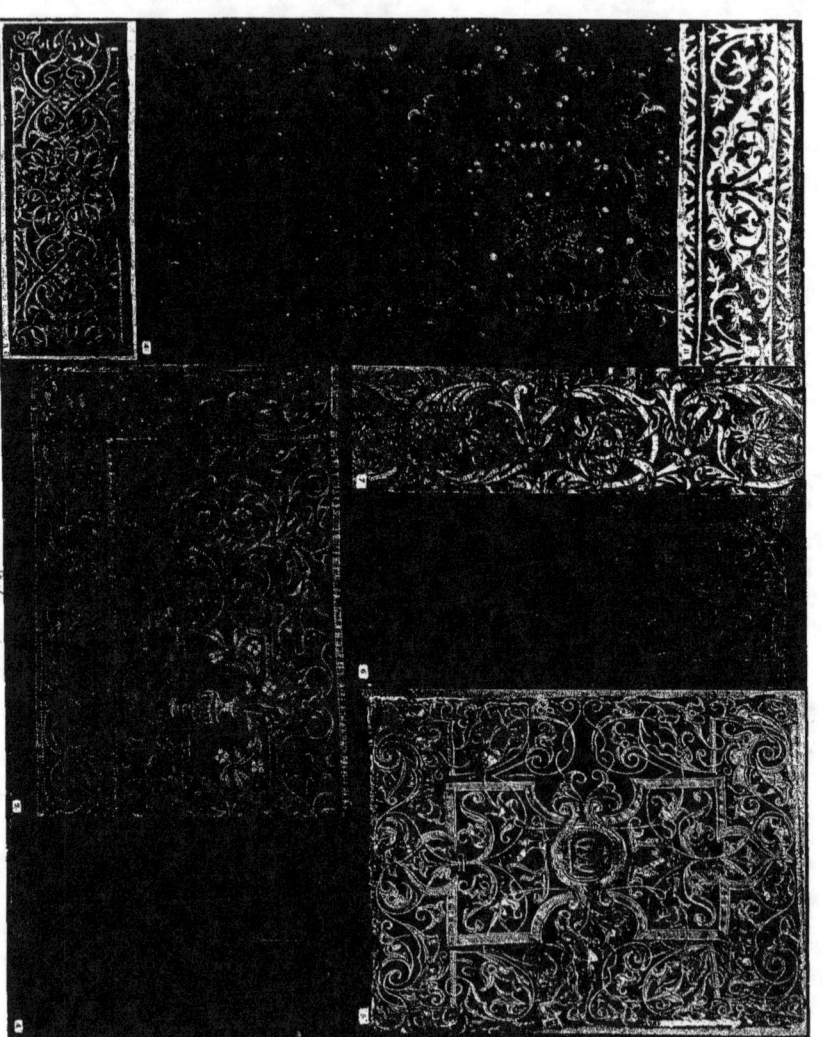

L'Art de Décorer les Tissus
d'après le Musée de la Chambre de Commerce de Lyon

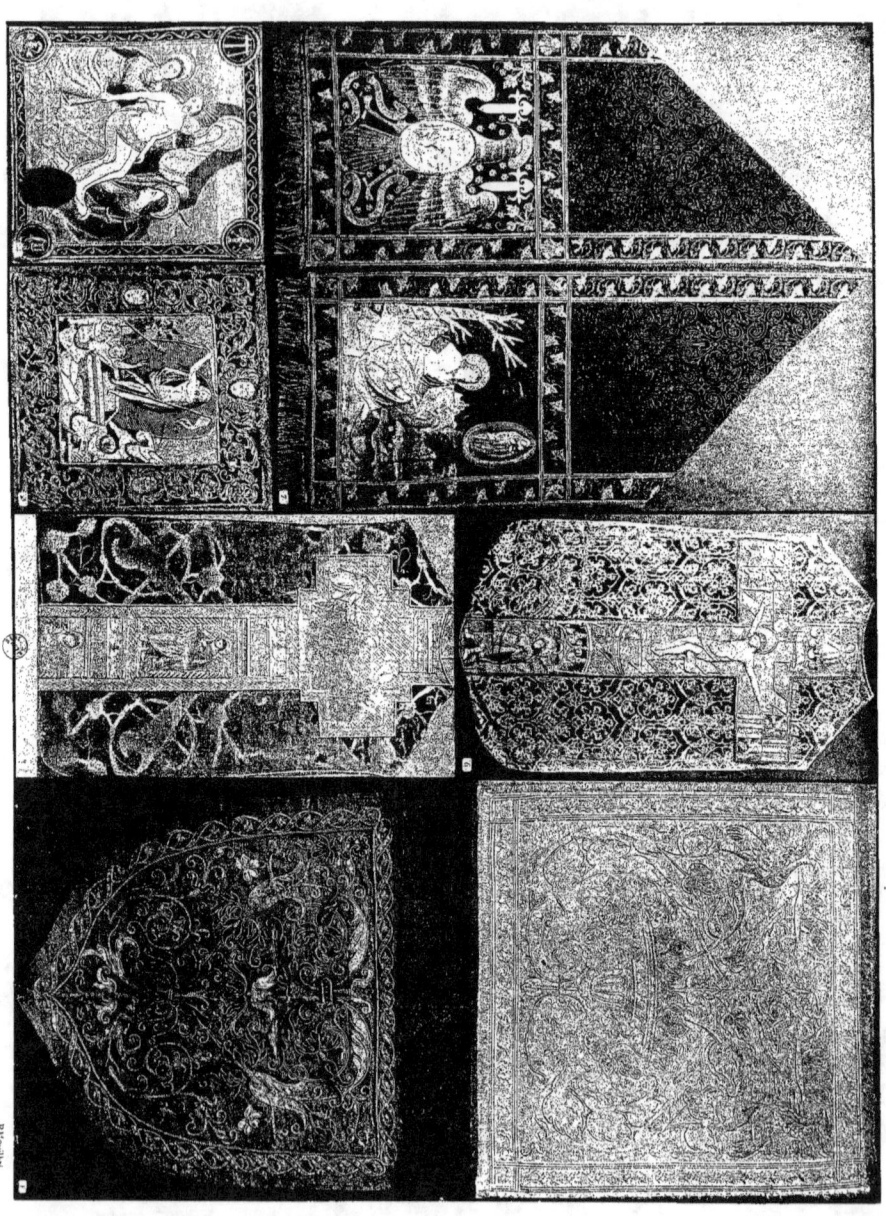

PLANCHE XXXVI

L'ART DE DÉCORER LES TISSUS

d'après le Musée de la Chambre de Commerce de Lyon

PLANCHE XXXVIII

L'Art de Décorer les Tissus
d'après le Musée de la Chambre de Commerce de Lyon

L'Art de Décorer les Tissus
d'après le Musée de la Chambre de Commerce de Lyon

L'Art de Décorer les Tissus
d'après le Musée de la Chambre de Commerce de Lyon

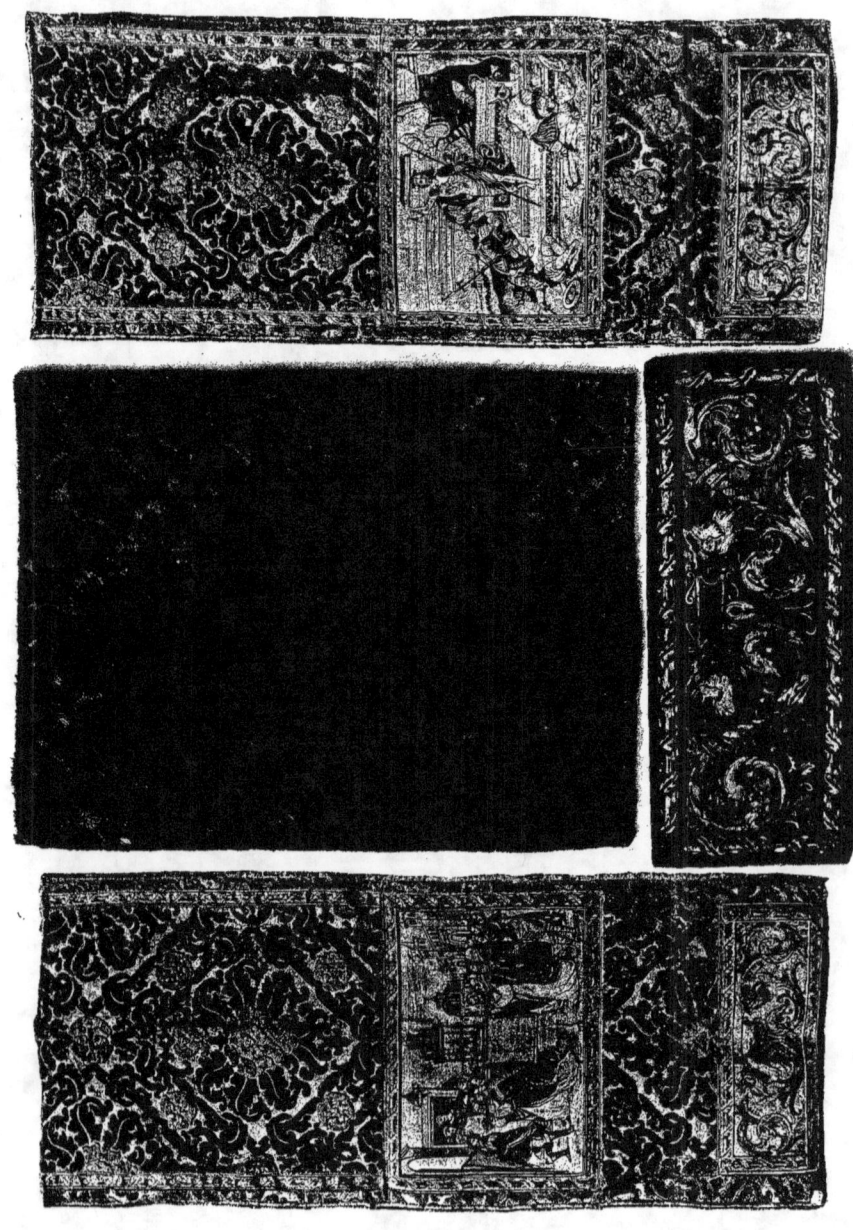

L'Art de Décorer les Tissus
d'après le Musée de la Chambre de Commerce de Lyon

L'Art de Décorer les Tissus
d'après le Musée de la Chambre de Commerce de Lyon

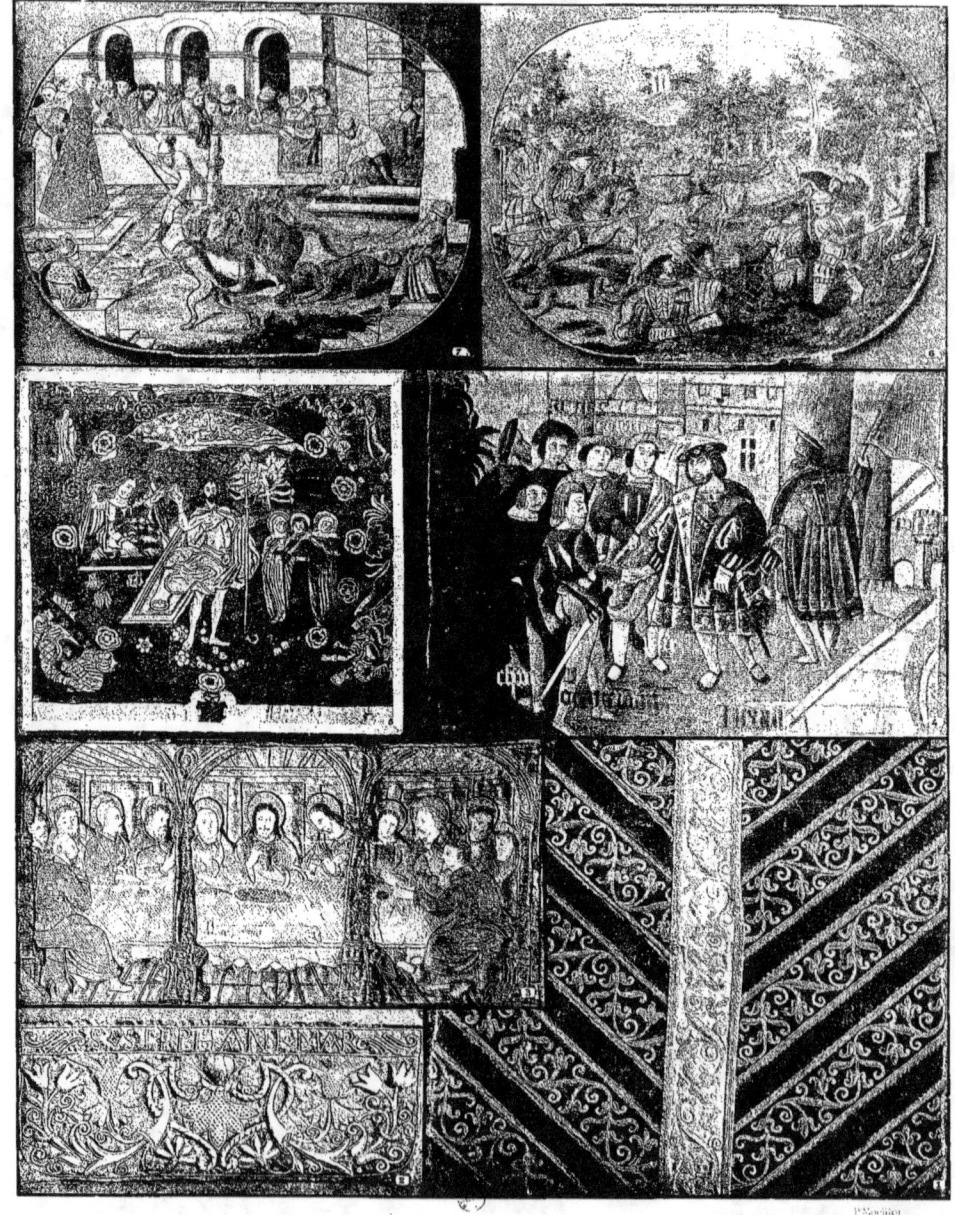

L'Art de Décorer les Tissus
d'après le Musée de la Chambre de Commerce de Lyon

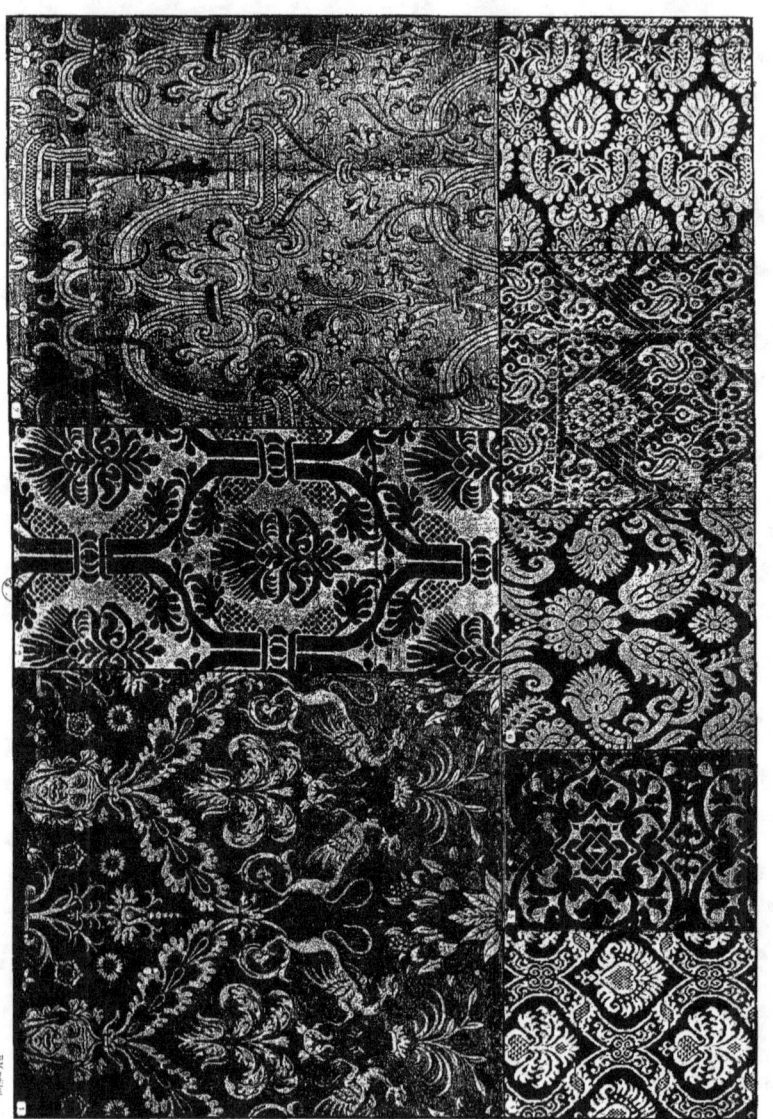

L'Art de Décorer les Tissus
d'après le Musée de la Chambre de Commerce de Lyon

L'Art de Décorer les Tissus
d'après le Musée de la Chambre de Commerce de Lyon

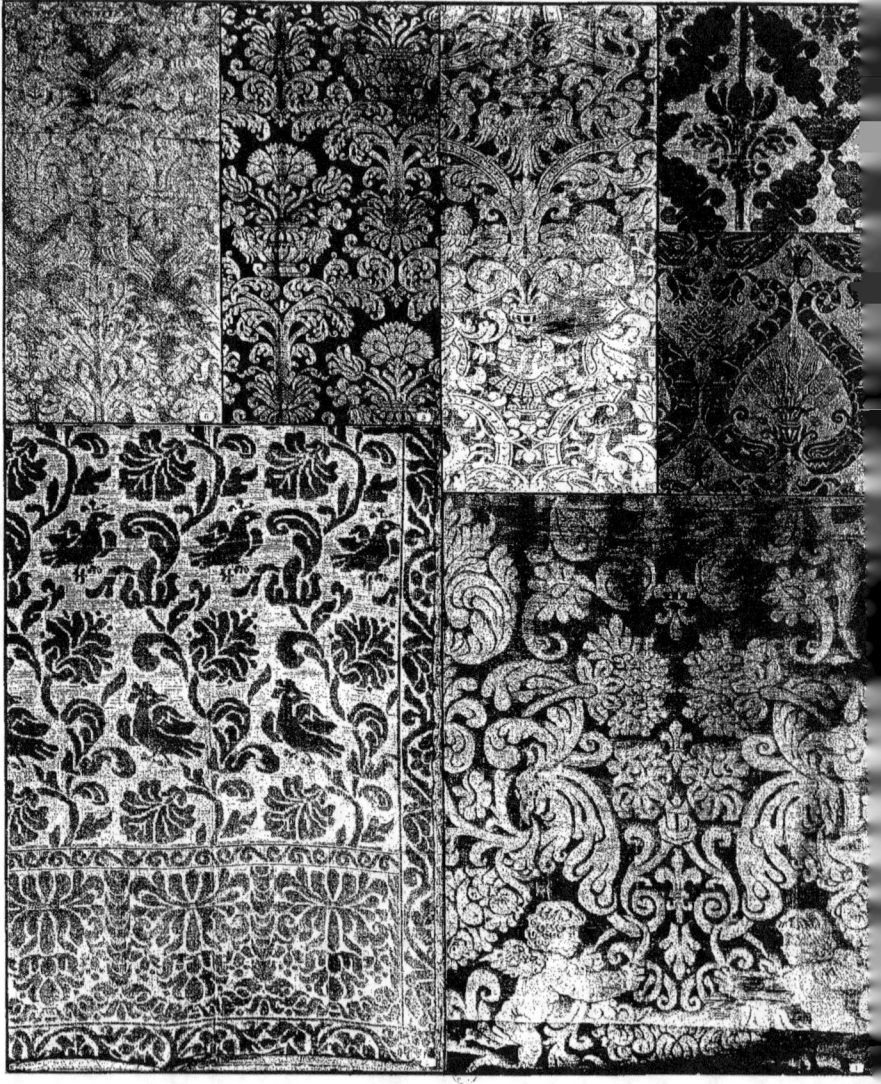

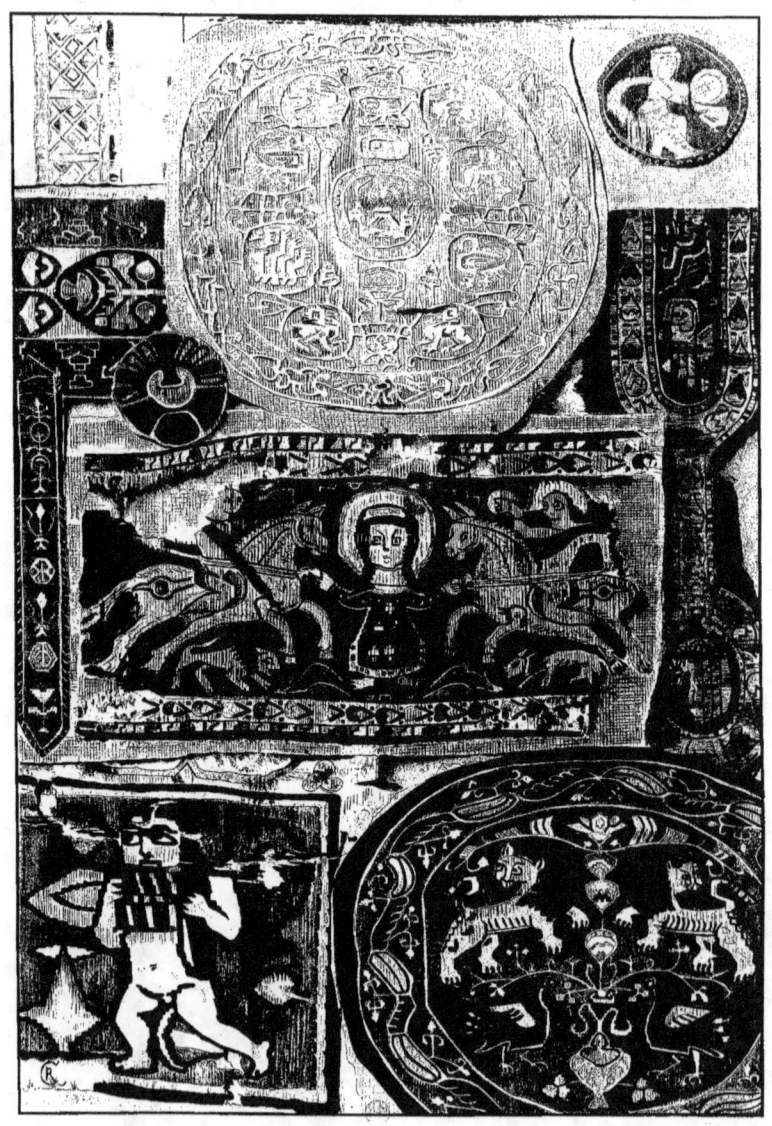

L'Art de Décorer les Tissus
d'après le Musée de la Chambre de Commerce de Lyon

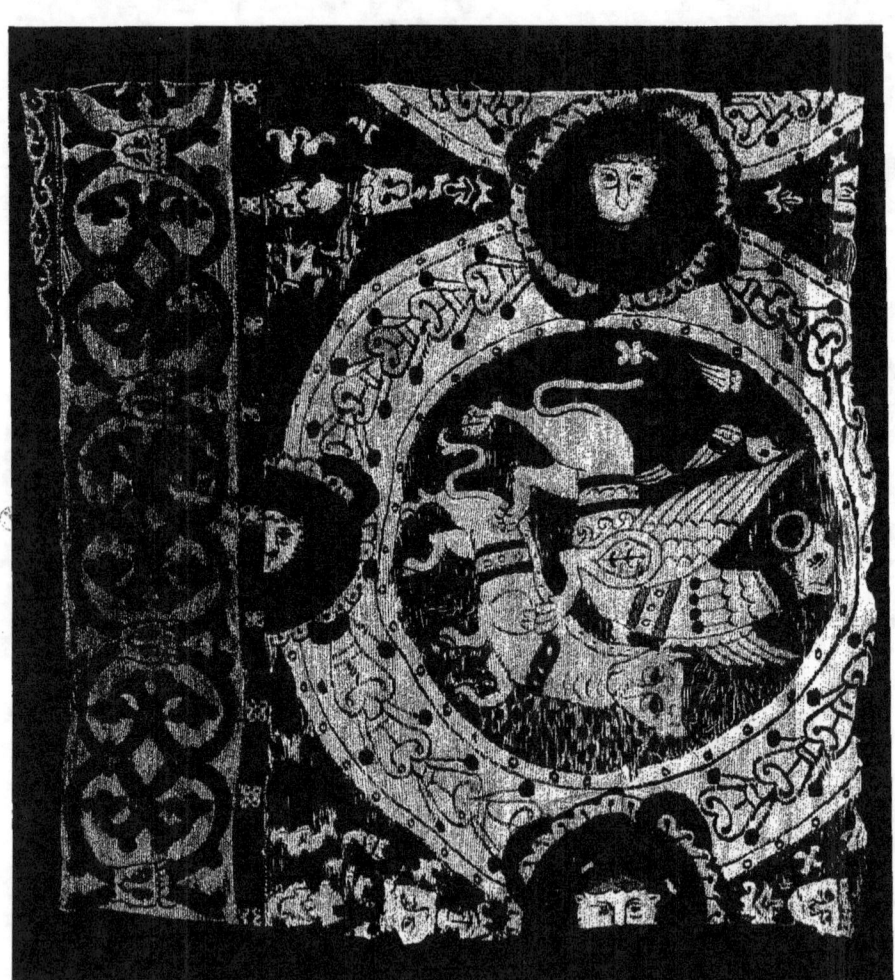

L'Art de Décorer les Tissus
d'après le Musée de la Chambre de Commerce de Lyon

L'ART DE DÉCORER LES TISSUS
d'après le Musée de la Chambre de Commerce de Lyon

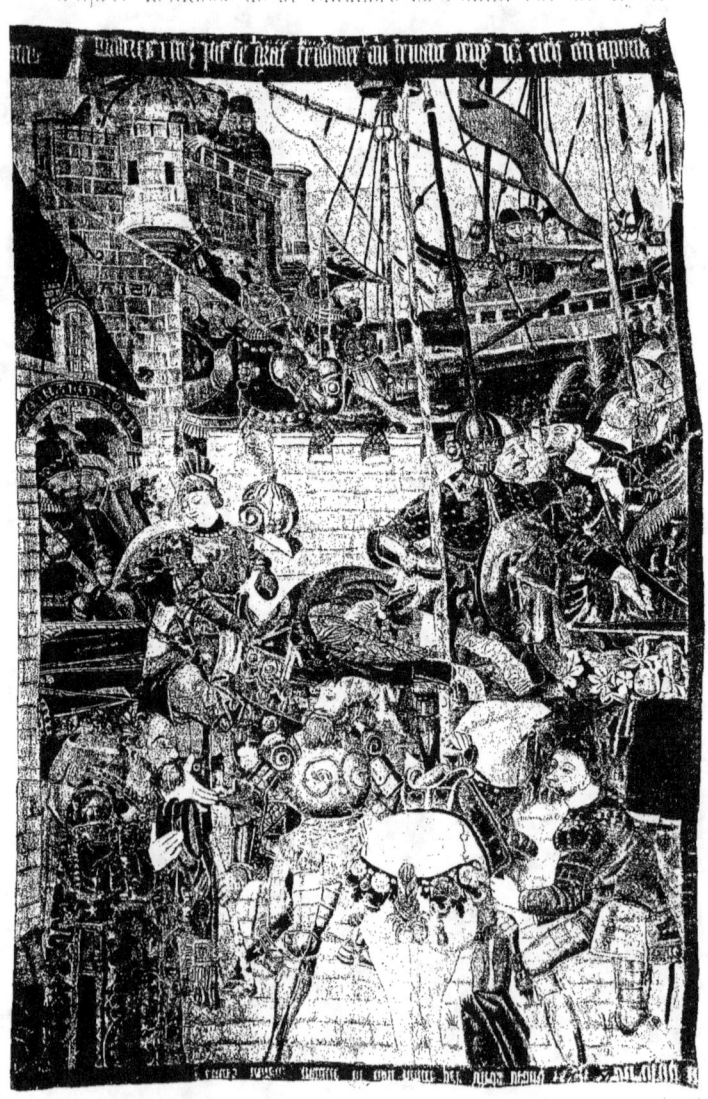

L'Art de Décorer les Tissus
d'après le Musée de la Chambre de Commerce de Lyon

L'Art de Décorer les Tissus
d'après le Musée de la Chambre de Commerce de Lyon

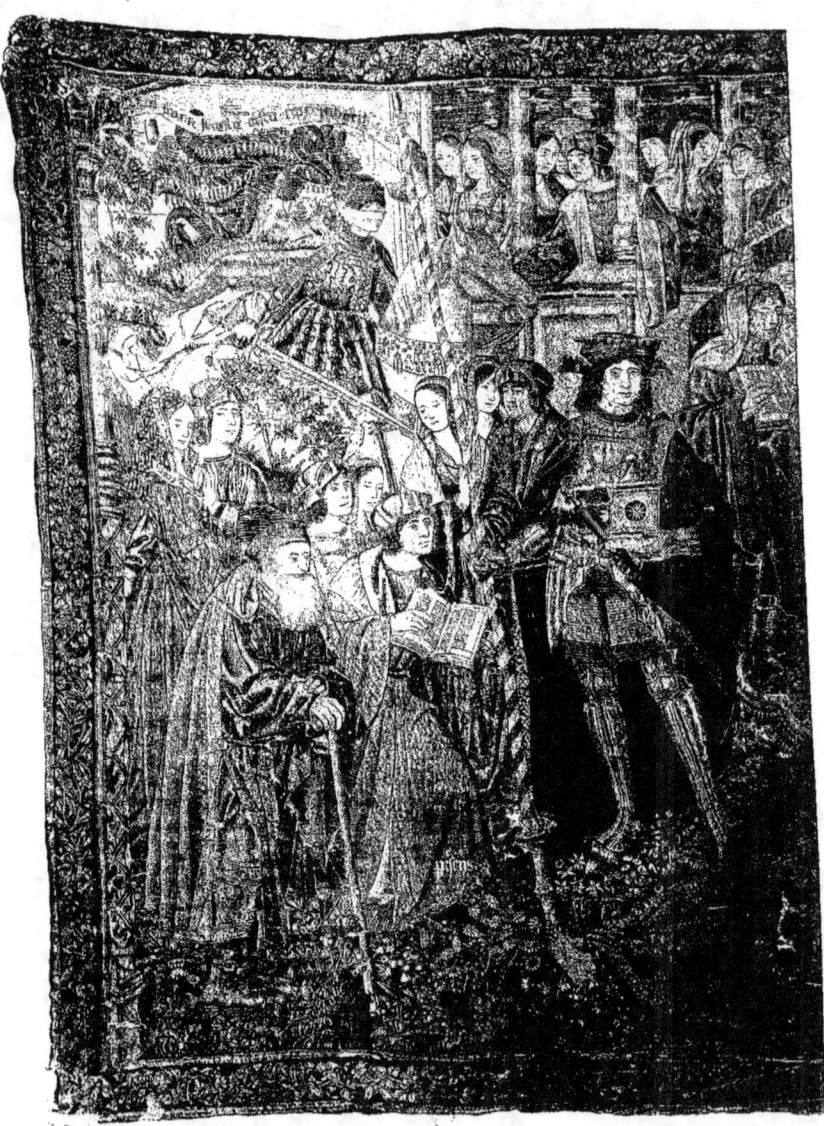

L'Art de Décorer les Tissus
d'après le Musée de la Chambre de Commerce de Lyon

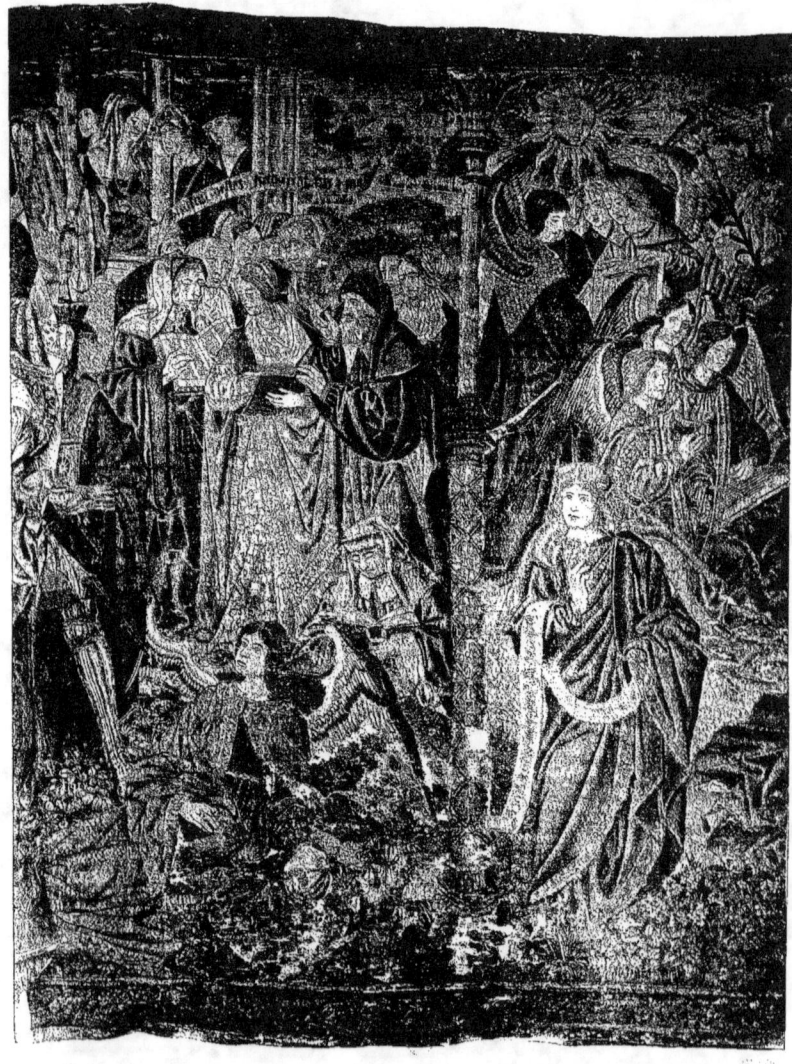

PLANCHE I

L'Art de Décorer les Tissus
d'après le Musée de la Chambre de Commerce de Lyon

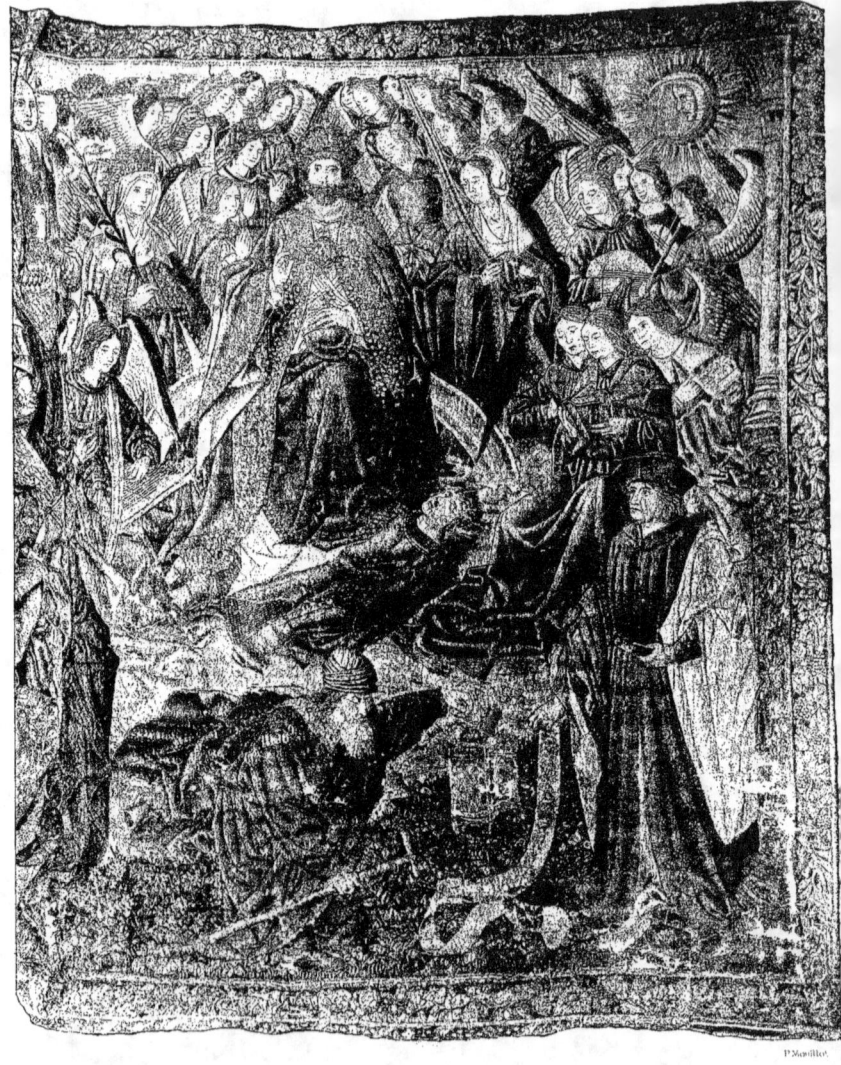

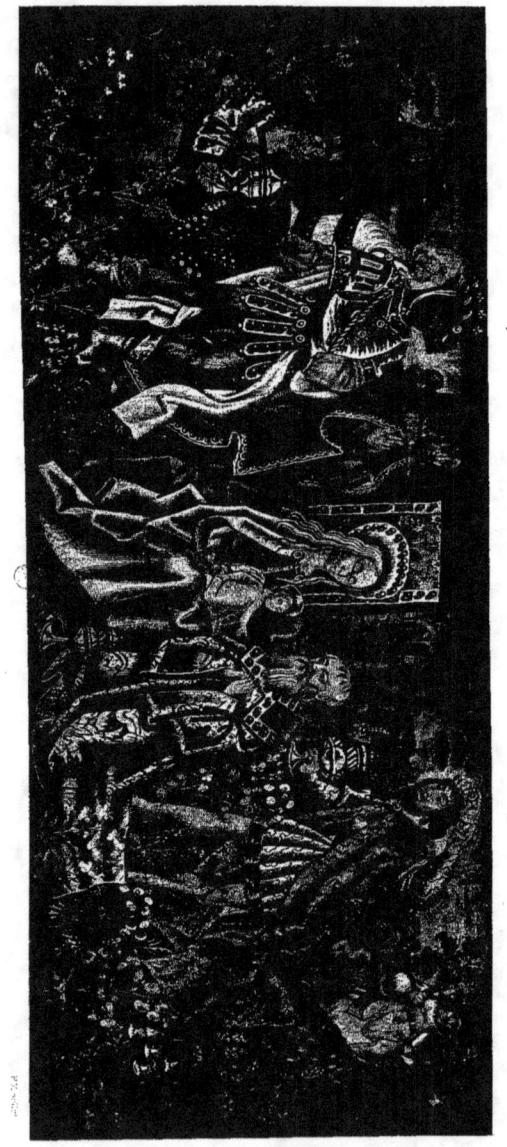

L'Art de Décorer les Tissus

d'après le Musée de la Chambre de Commerce de Lyon

L'Art de Décorer les Tissus
d'après le Musée de la Chambre de Commerce de Lyon

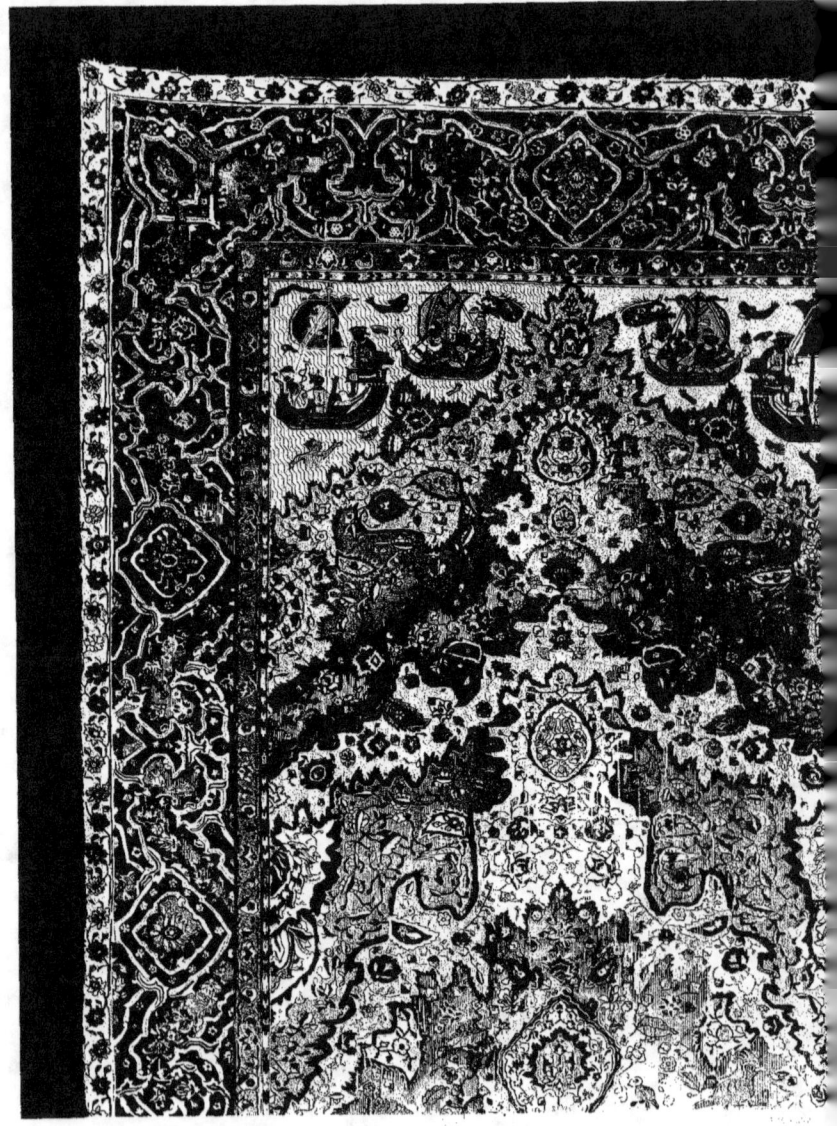

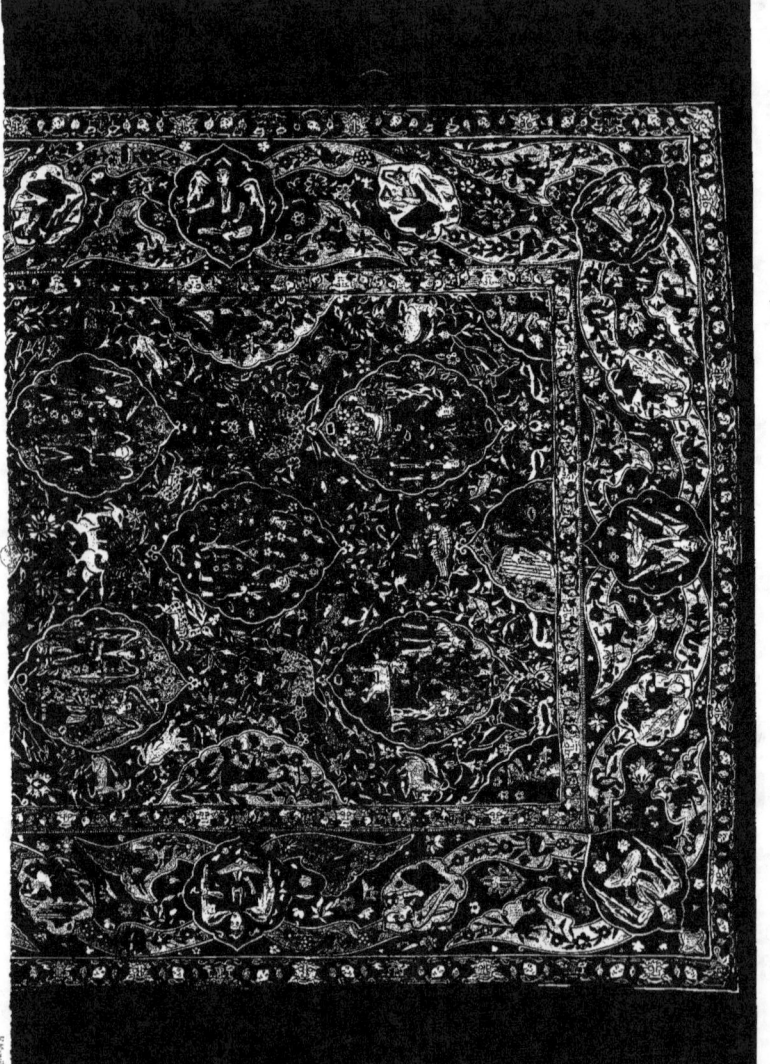

L'ART DE DÉCORER LES TISSUS

d'après le Musée de la Chambre de Commerce de Lyon

L'ART DE DÉCORER LES TISSUS

D'après le Musée de la Chambre de Commerce de Lyon

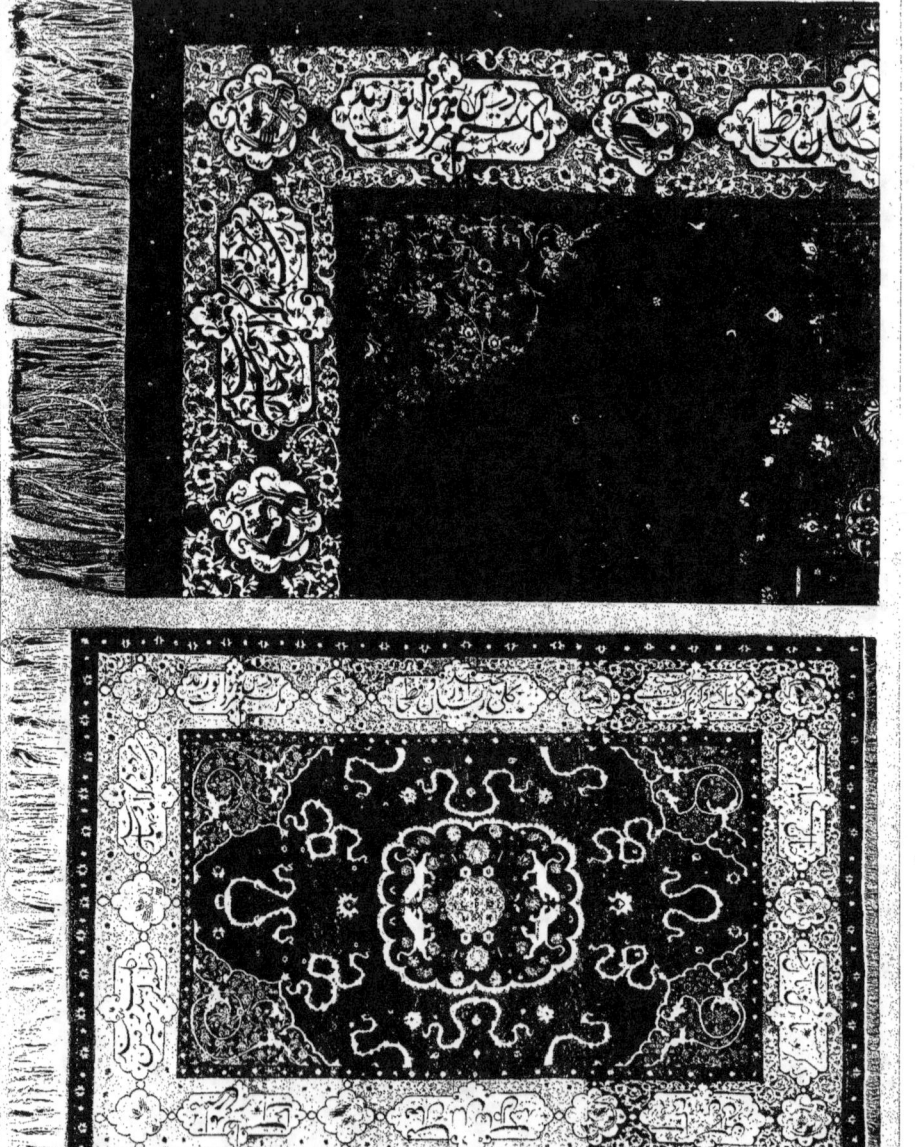

L'ART DE DÉCORER LES TISSUS
d'après le Musée de la Chambre de Commerce de Lyon

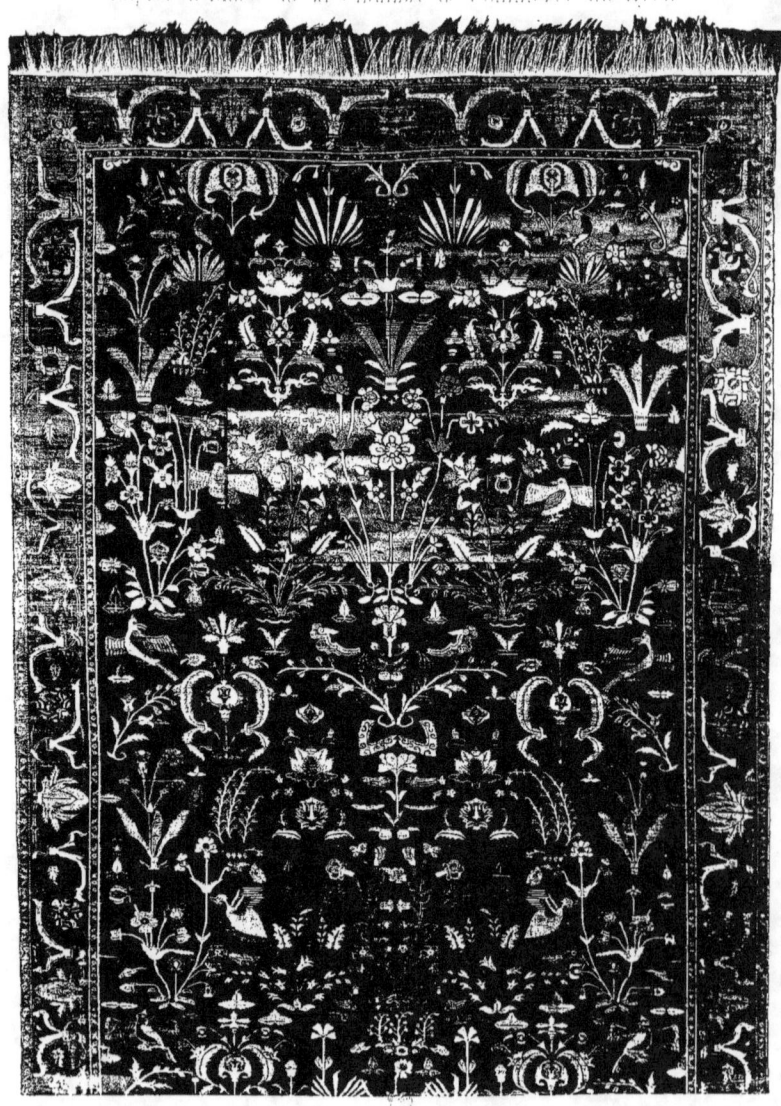

L'Art de Décorer les Tissus
d'après le Musée de la Chambre de Commerce de Lyon

L'ART DE DÉCORER LES TISSUS
d'après le Musée de la Chambre de Commerce de Lyon

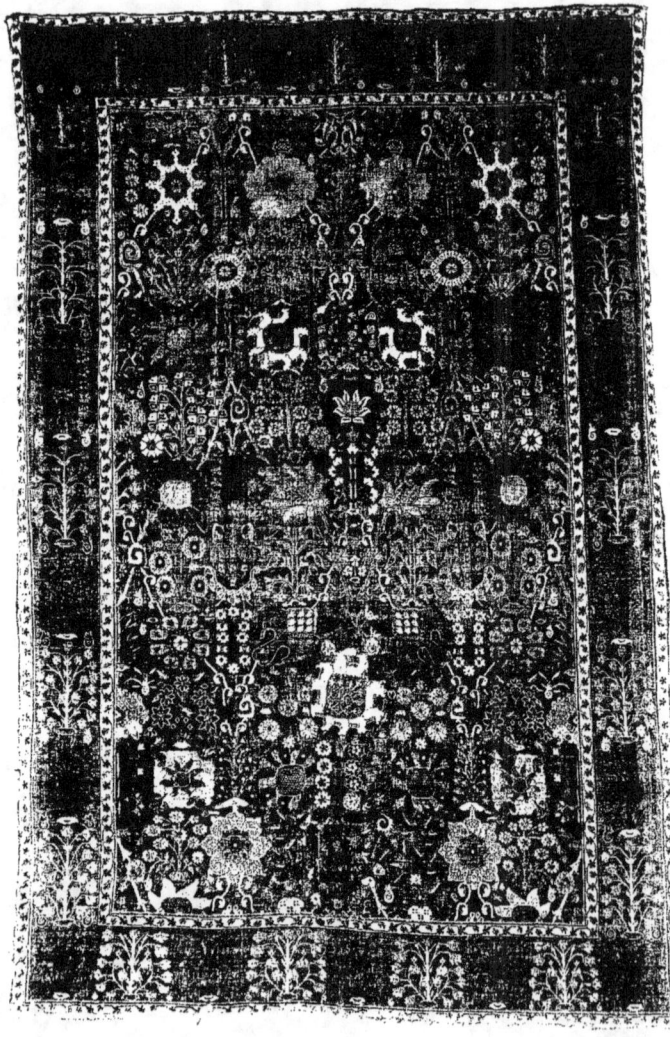

L'Art de Décorer les Tissus
d'après le Musée de la Chambre de Commerce de Lyon

L'Art de Décorer les Tissus
d'après le Musée de la Chambre de Commerce de Lyon

L'Art de Décorer les Tissus
d'après le Musée de la Chambre de Commerce de Lyon

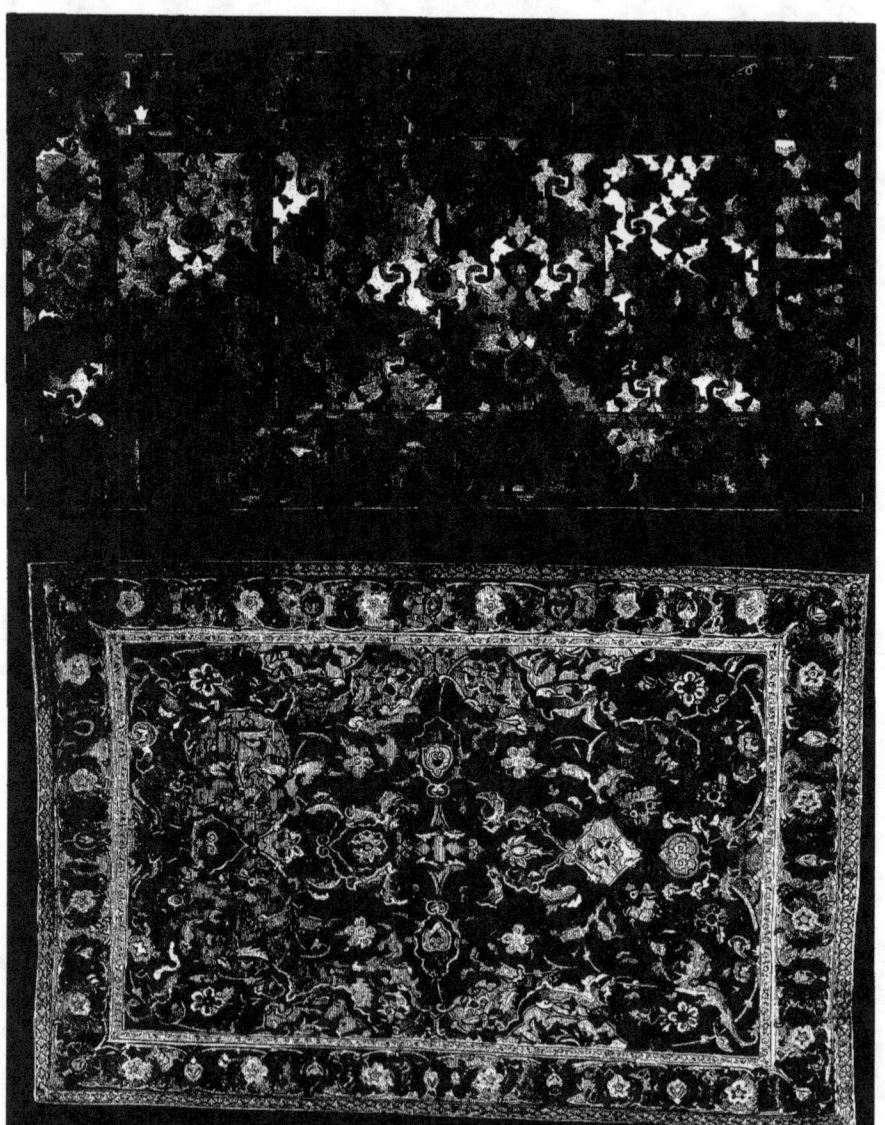

L'Art de Décorer les Tissus d'après le Musée de la Chambre de Commerce de Lyon

L'ART DE DÉCORER LES TISSUS

d'après le Musée de la Chambre de Commerce de Lyon

L'ART DE DÉCORER LES TISSUS
d'après le Musée de la Chambre de Commerce de Lyon

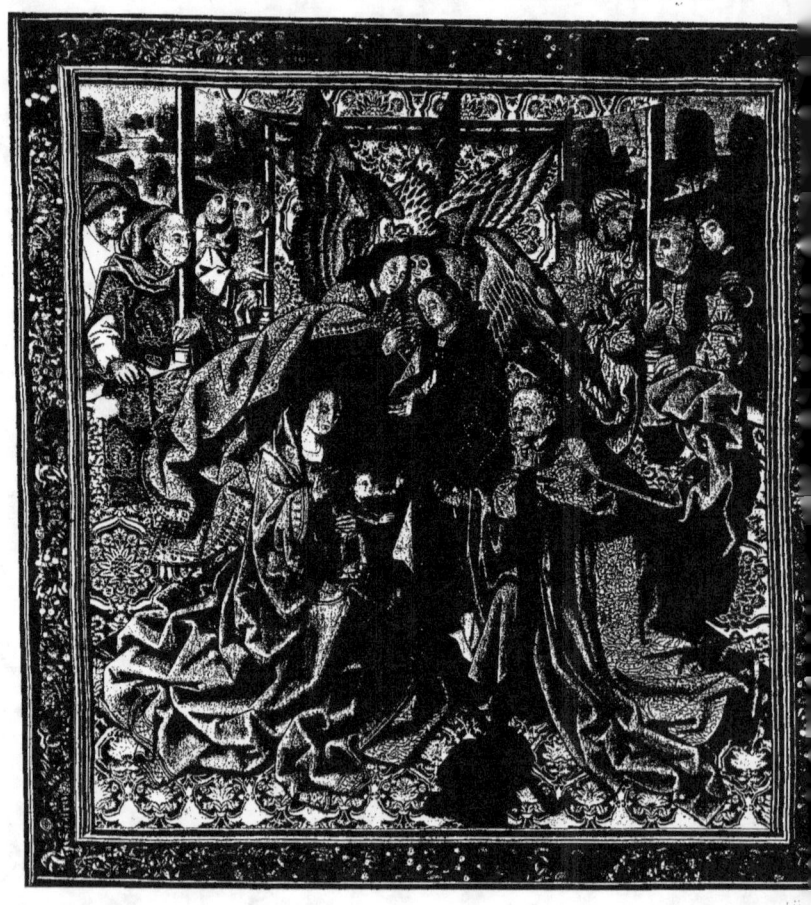

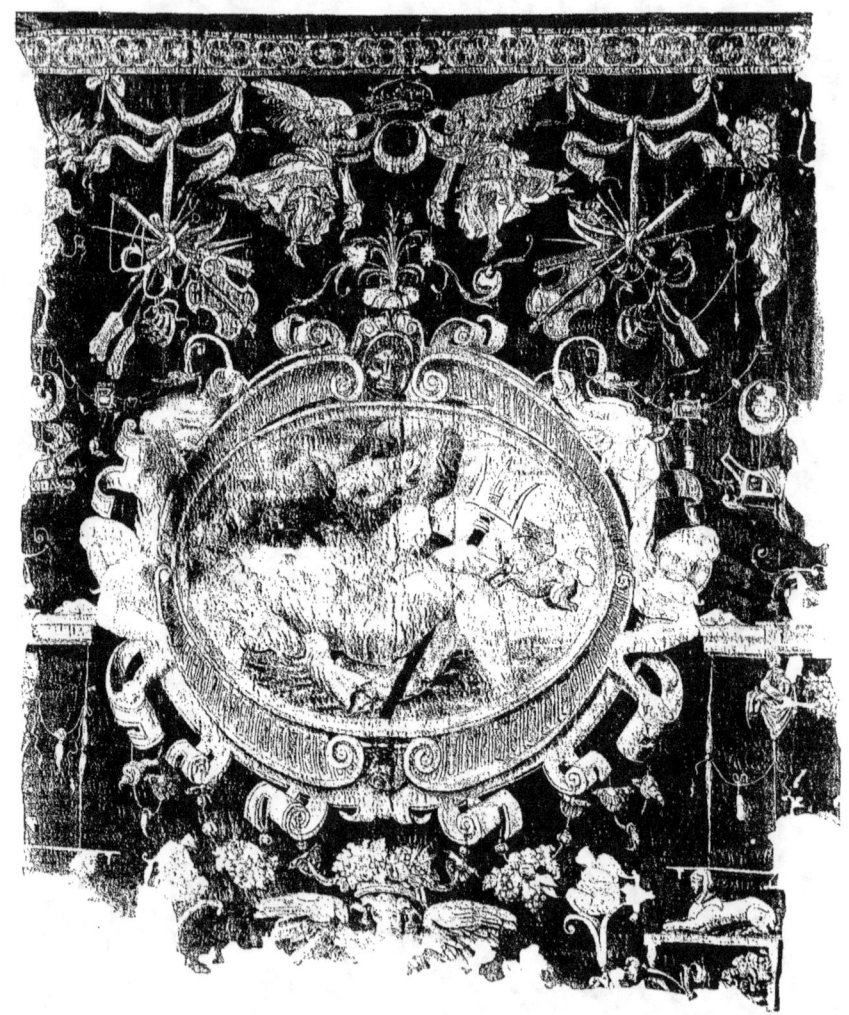

L'ART DE DÉCORER LES TISSUS
d'après le Musée de la Chambre de Commerce de Lyon

L'ART DE DÉCORER LES TISSUS

d'après le Musée de la Chambre de Commerce de Lyon

L'Art de Décorer les Tissus
d'après le Musée de la Chambre de Commerce de Lyon

L'Art de Décorer les Tissus
d'après le Musée de la Chambre de Commerce de Lyon

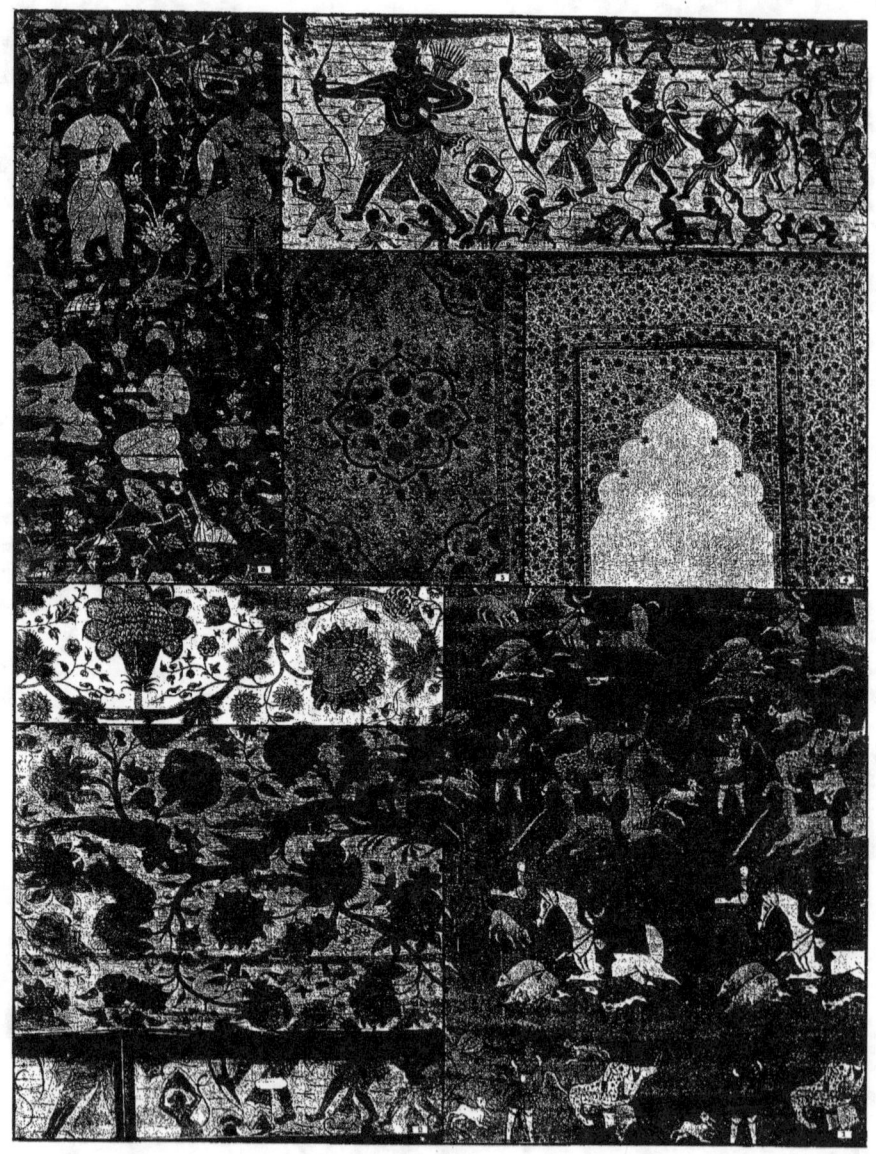

L'Art de Décorer les Tissus
d'après le Musée de la Chambre de Commerce de Lyon

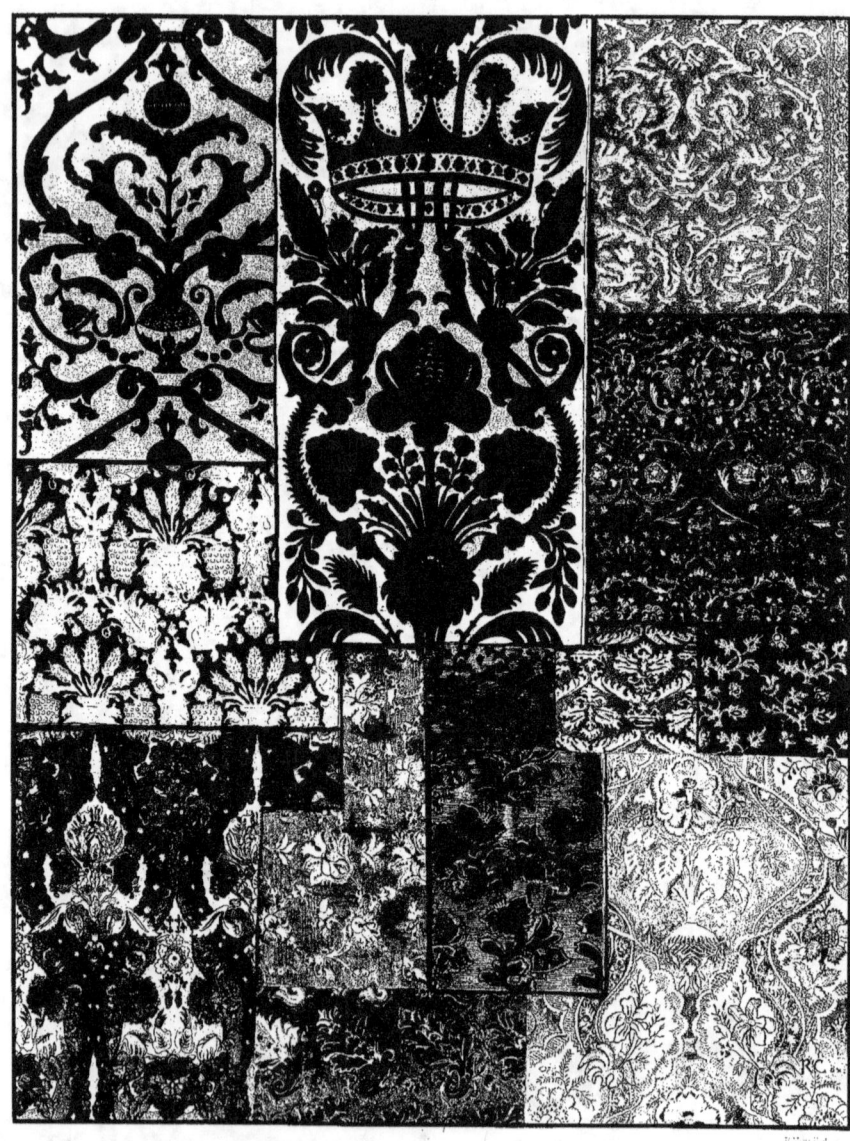

L'Art de Décorer les Tissus
d'après le Musée de la Chambre de Commerce de Lyon

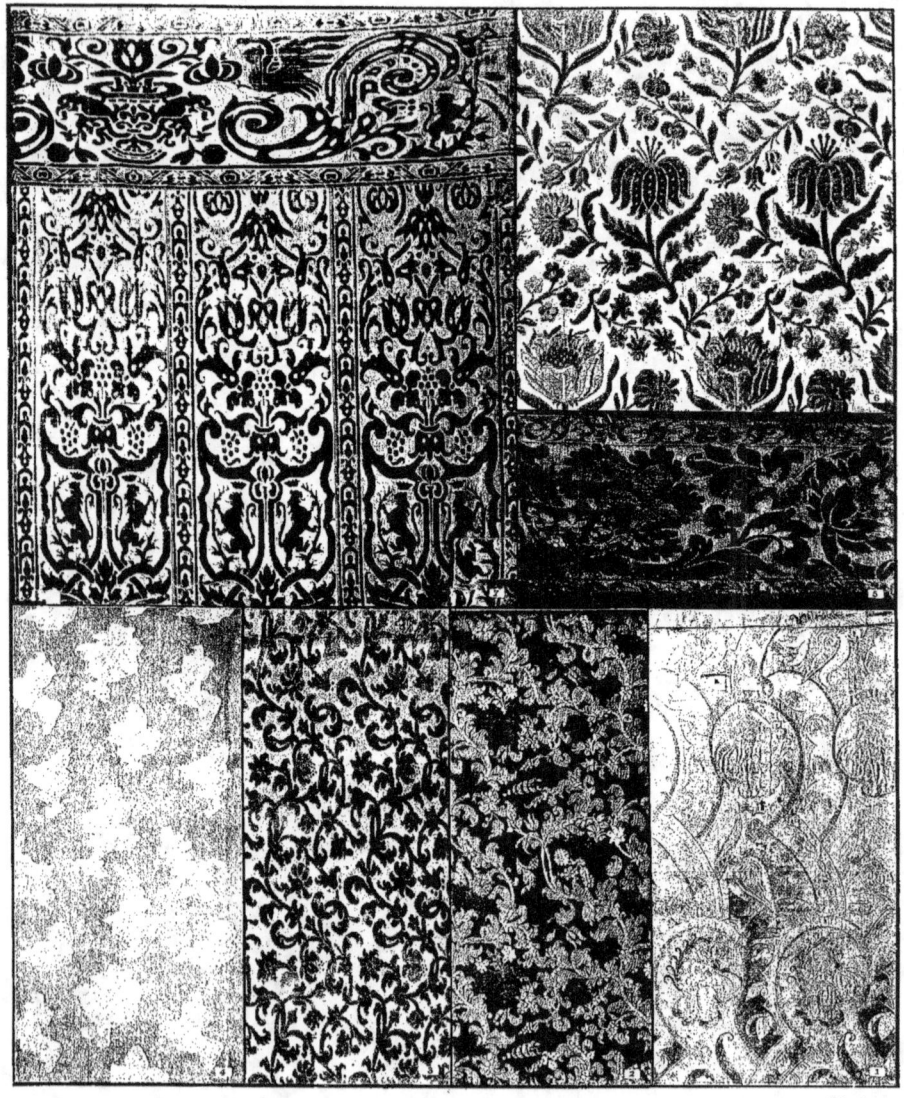

L'Art de Décorer les Tissus
d'après le Musée de la Chambre de Commerce de Lyon

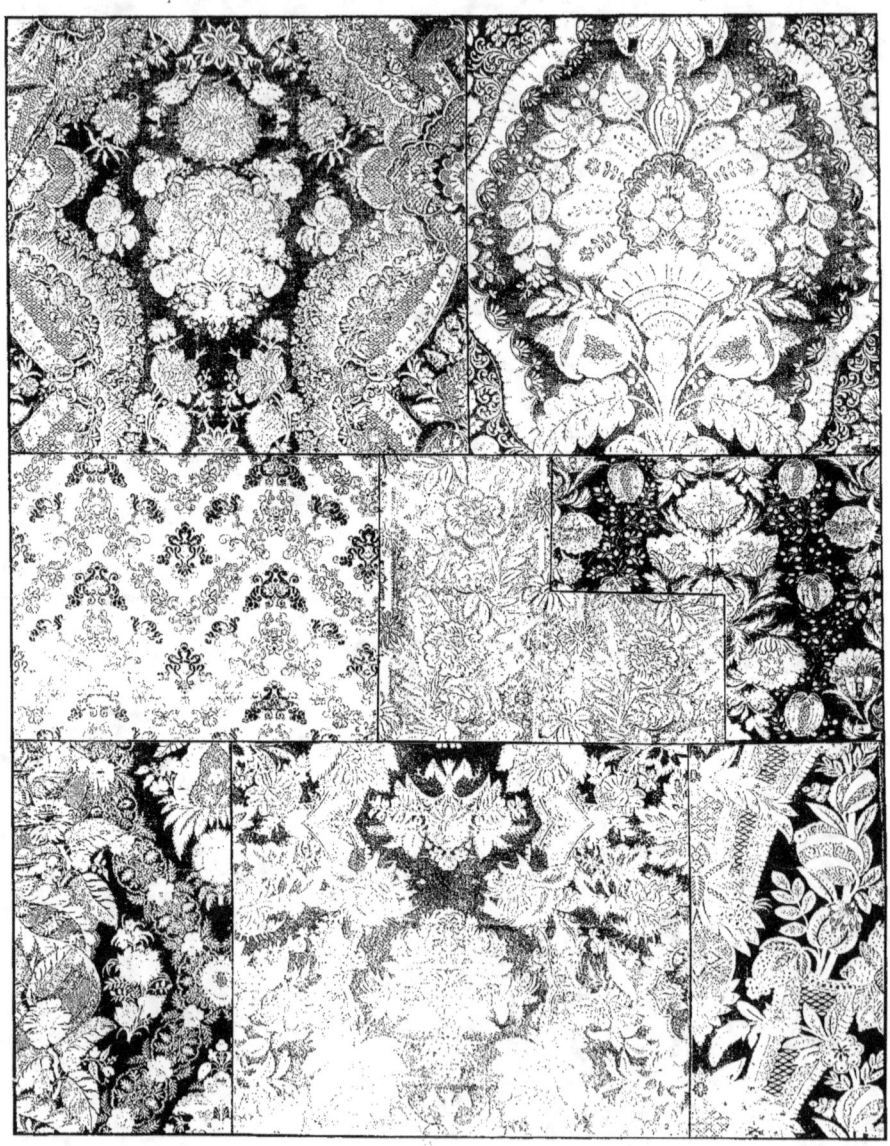

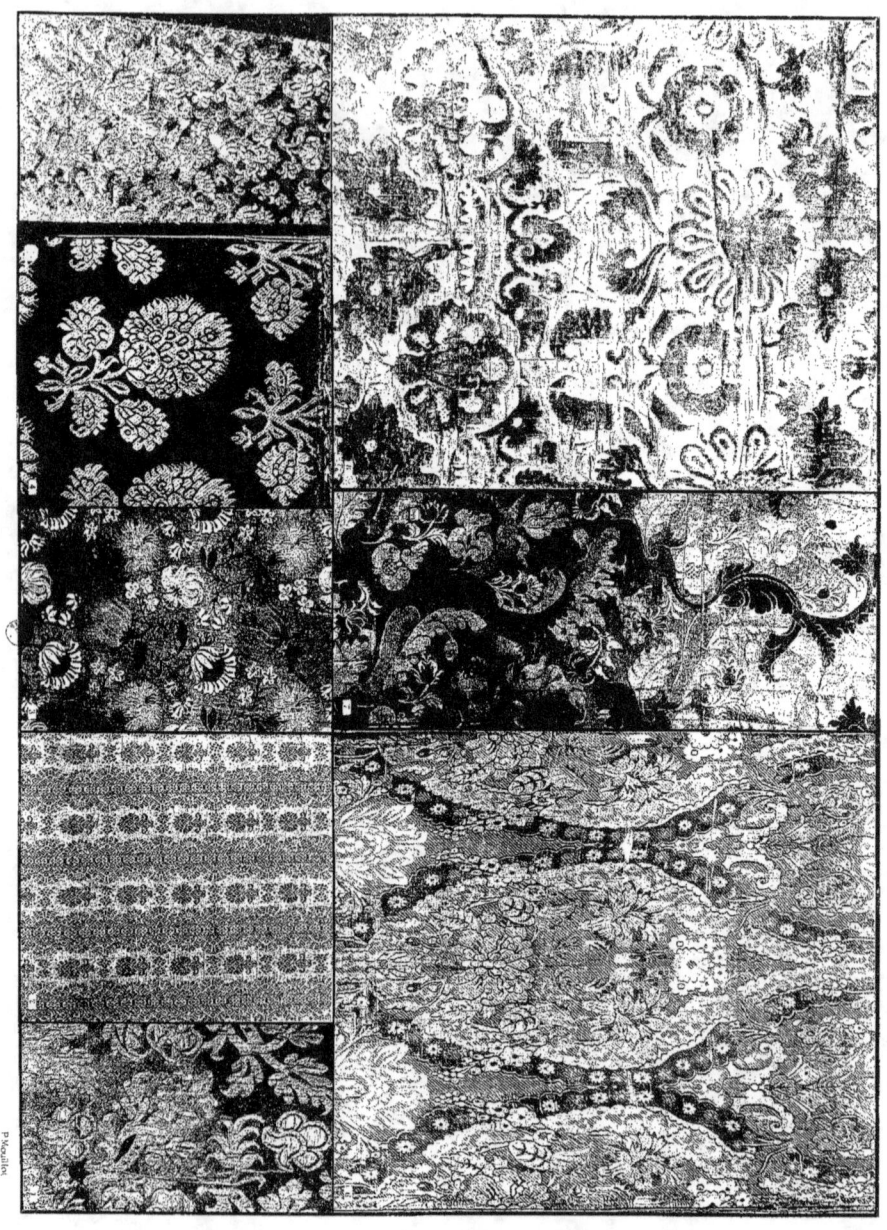

L'ART DE DÉCORER LES TISSUS
d'après le Musée de la Chambre de Commerce de Lyon

L'Art de Décorer les Tissus
d'après le Musée de la Chambre de Commerce de Lyon

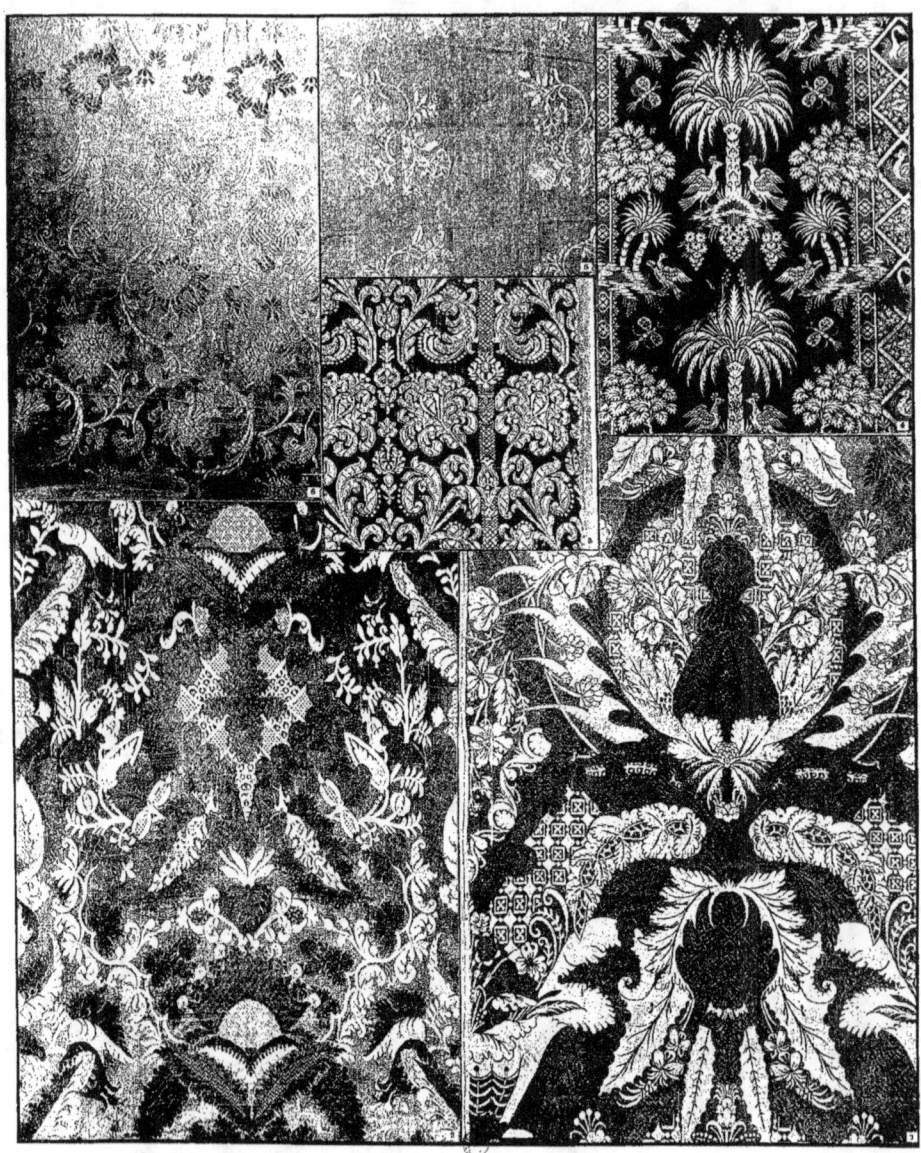

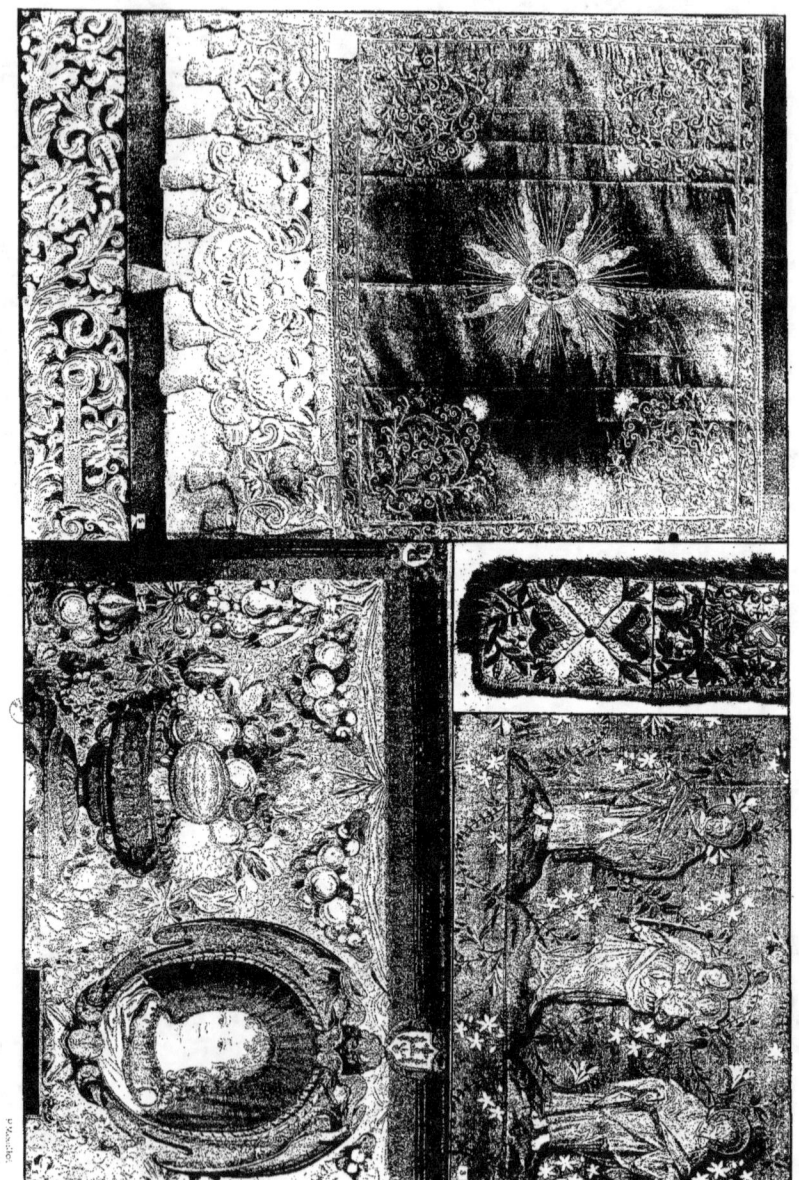

L'Art de Décorer les Tissus d'après le Musée de la Chambre de Commerce de Lyon

L'ART DE DÉCORER LES TISSUS

d'après le Musée de la Chambre de Commerce de Lyon

L'Art de Décorer les Tissus
d'après le Musée de la Chambre de Commerce de Lyon

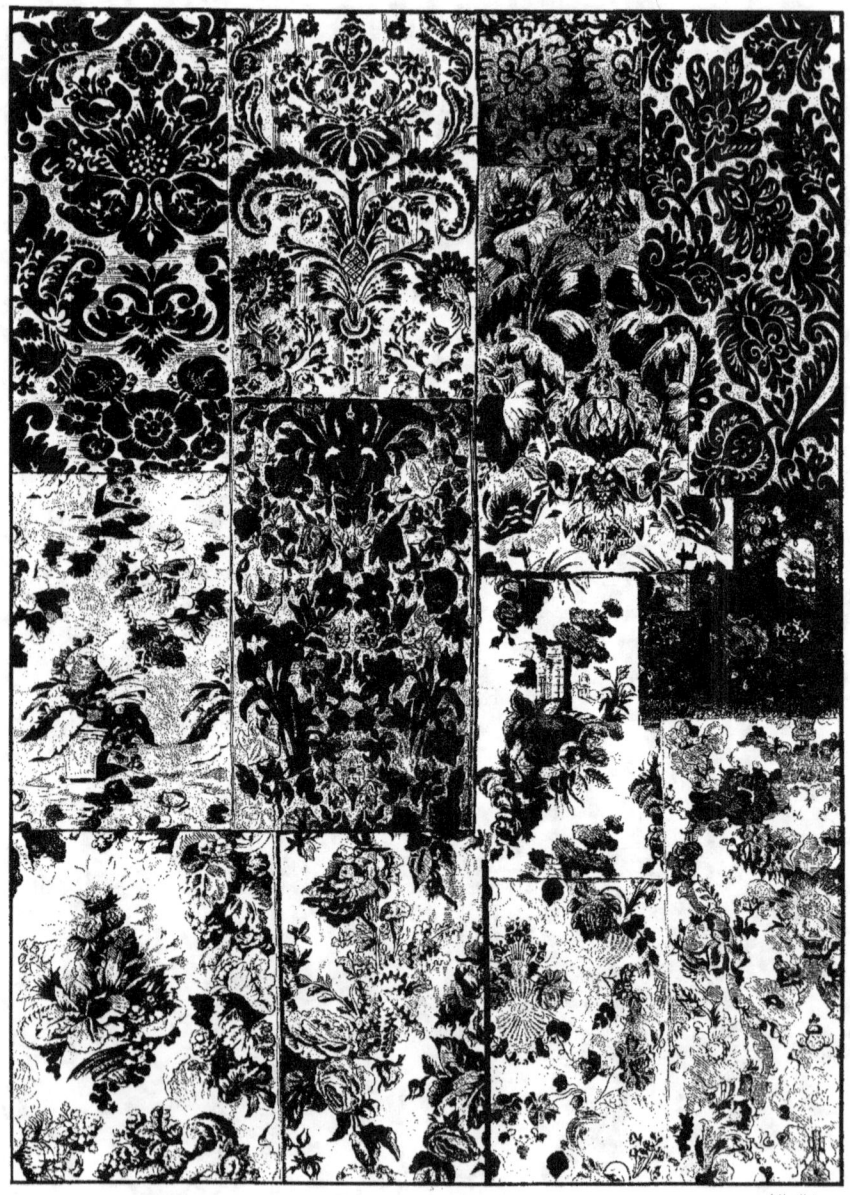

L'Art de Décorer les Tissus

d'après le Musée de la Chambre de Commerce de Lyon

L'Art de Décorer les Tissus
d'après le Musée de la Chambre de Commerce de Lyon

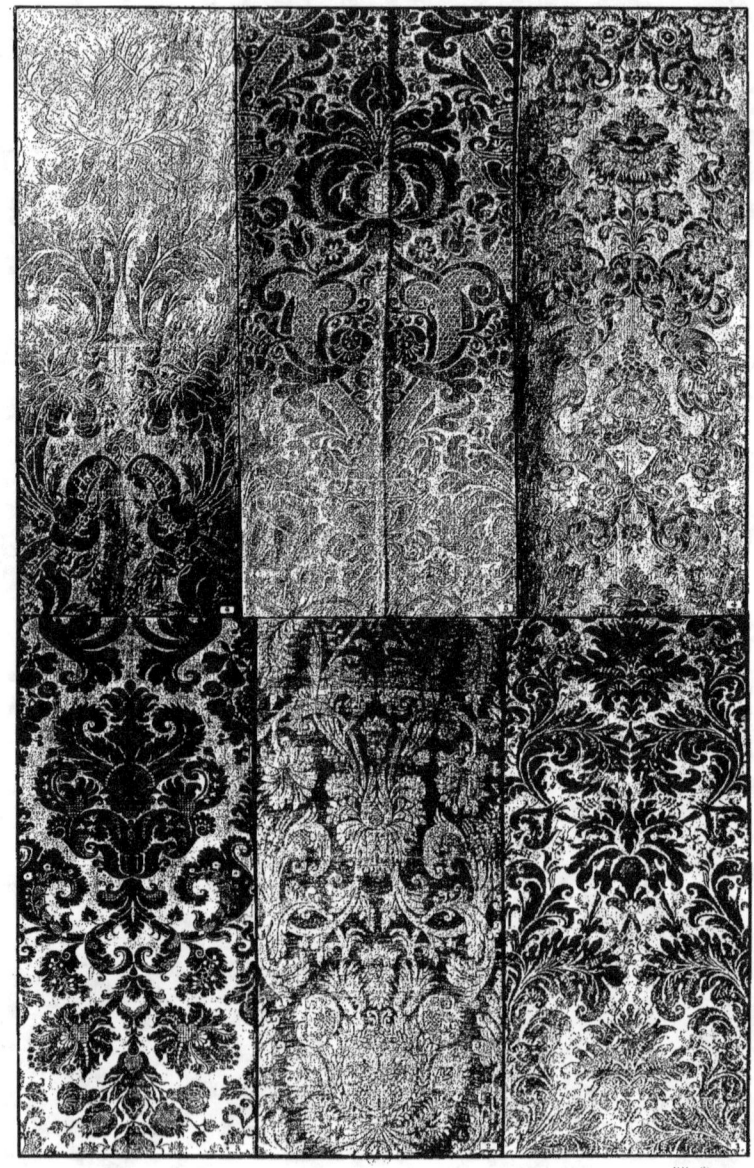

L'Art de Décorer les Tissus
d'après le Musée de la Chambre de Commerce de Lyon

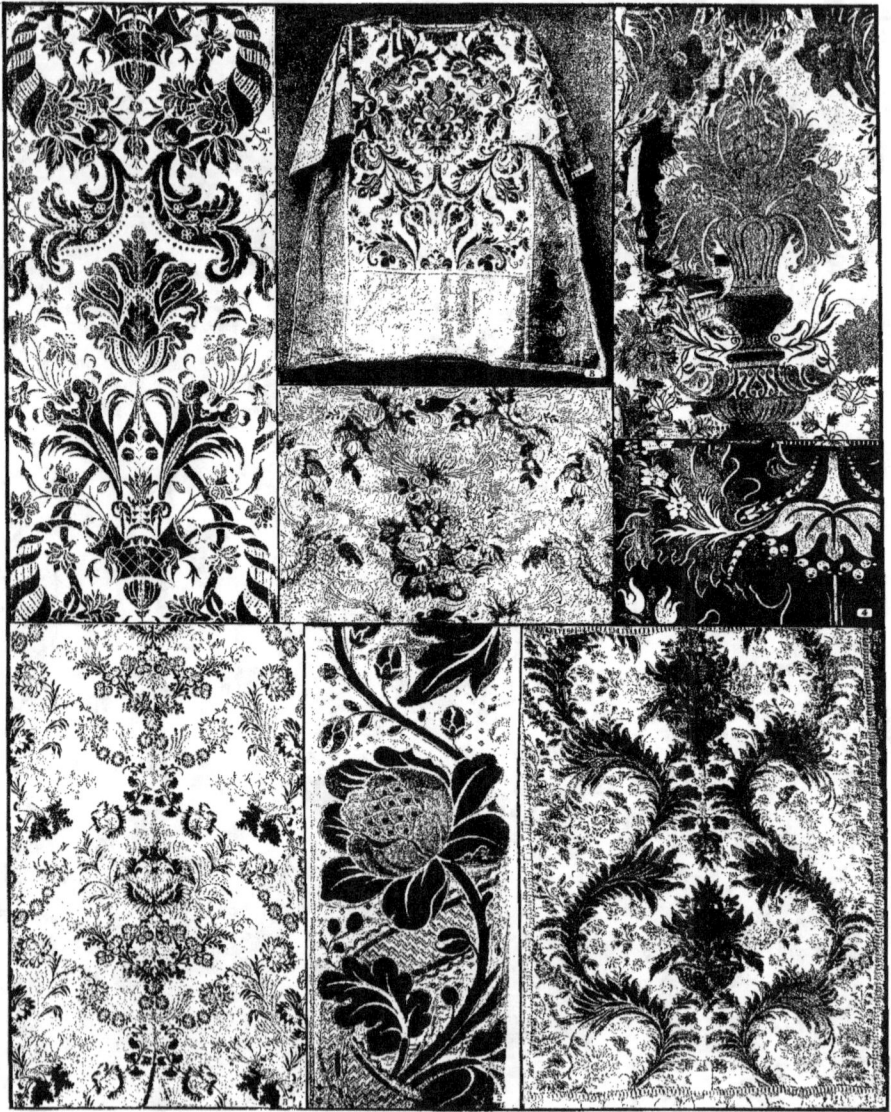

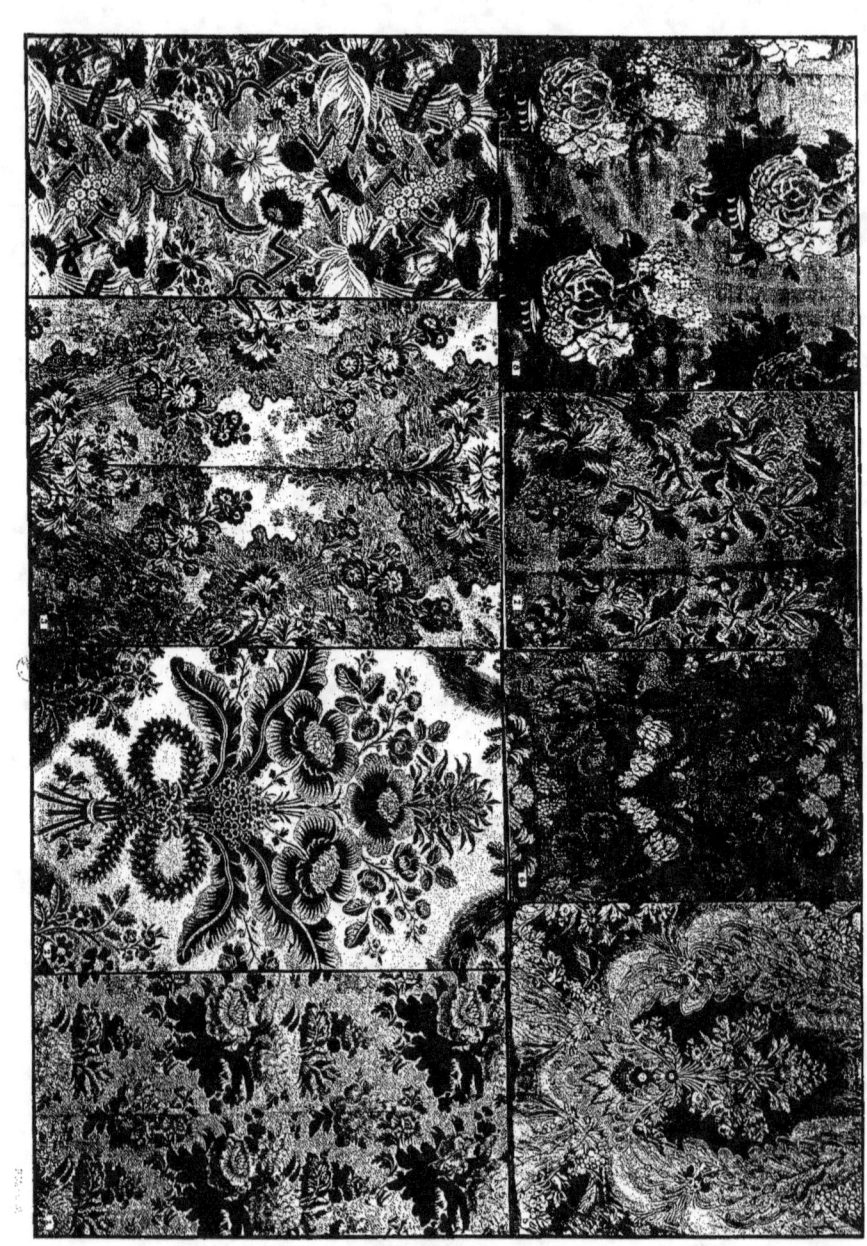

L'Art de Décorer les Tissus
d'après le Musée de la Chambre de Commerce de Lyon

L'Art de Décorer les Tissus

d'après le Musée de la Chambre de Commerce de Lyon

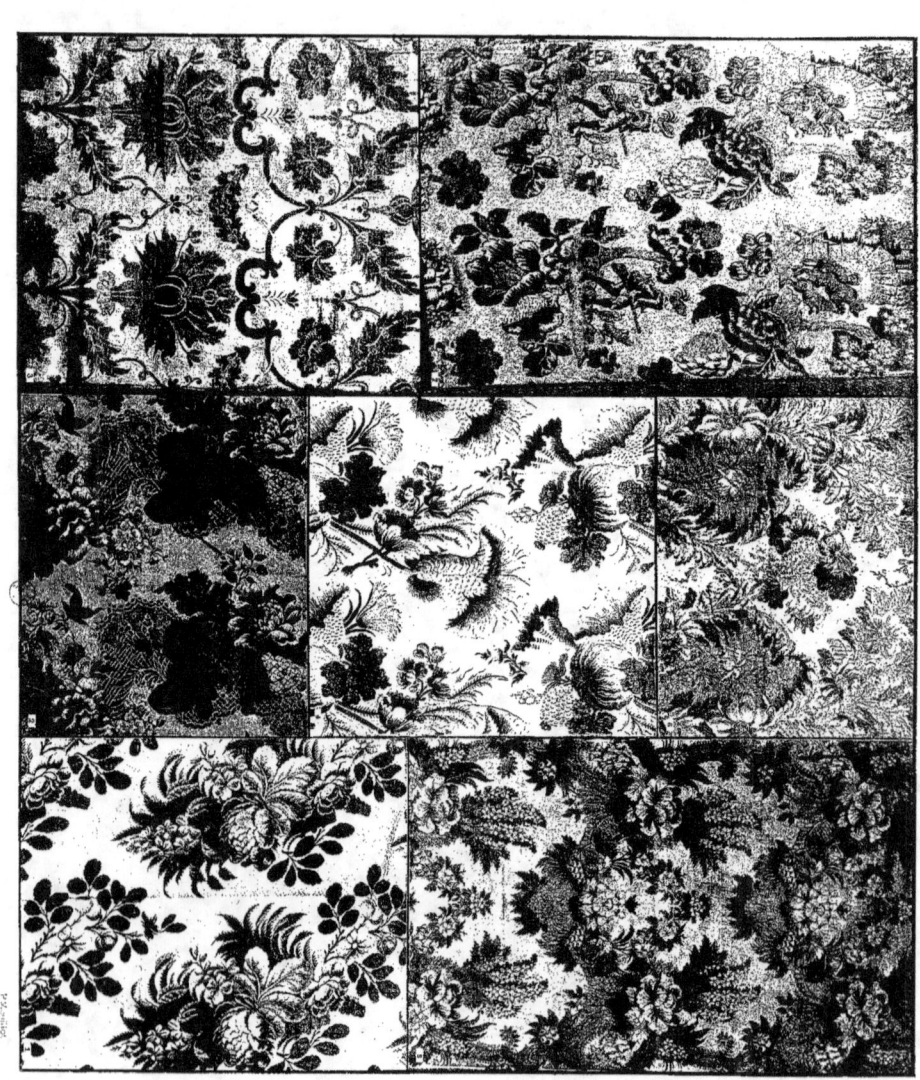

ART DE DESSINER LES ÉTOFFES
d'après le Musée de la Chambre de Commerce de Lyon

L'Art de Décorer les Tissus
d'après le Musée de la Chambre de Commerce de Lyon

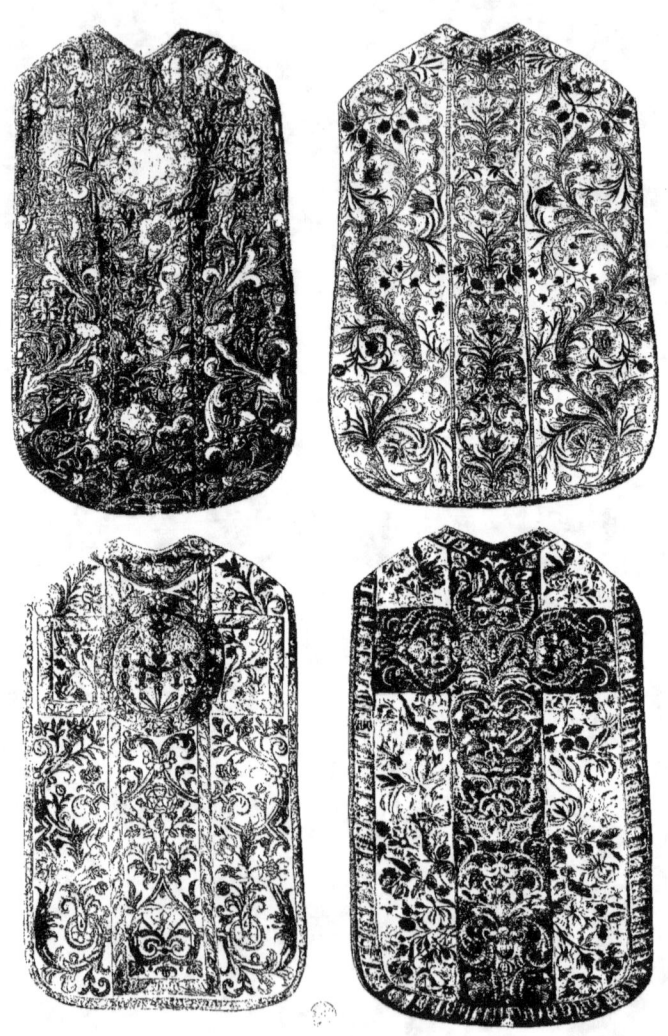

L'Art de Décorer les Tissus
d'après le Musée de la Chambre de Commerce de Lyon

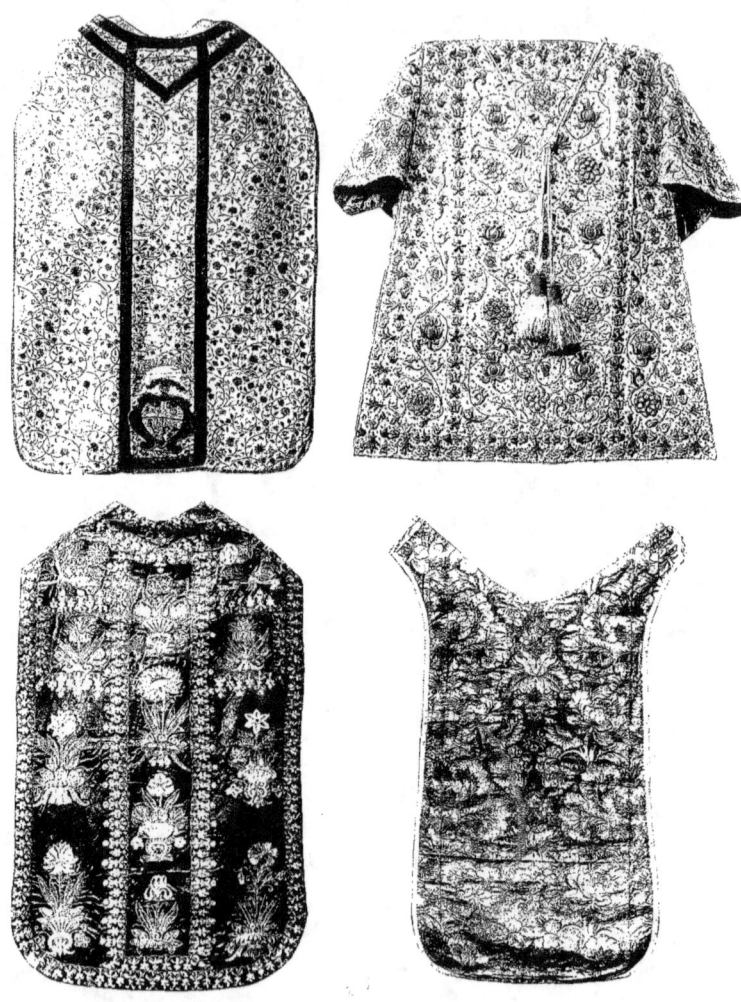

L'Art de Décorer les Tissus
d'après le Musée de la Chambre de Commerce de Lyon

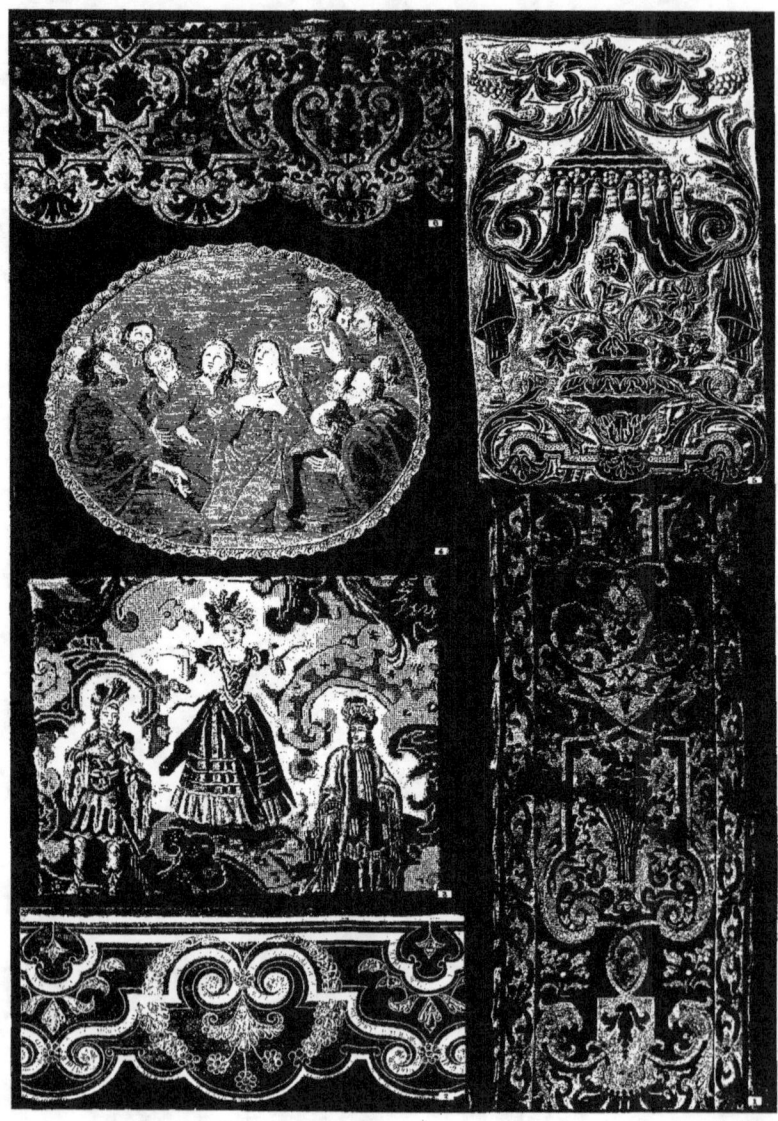

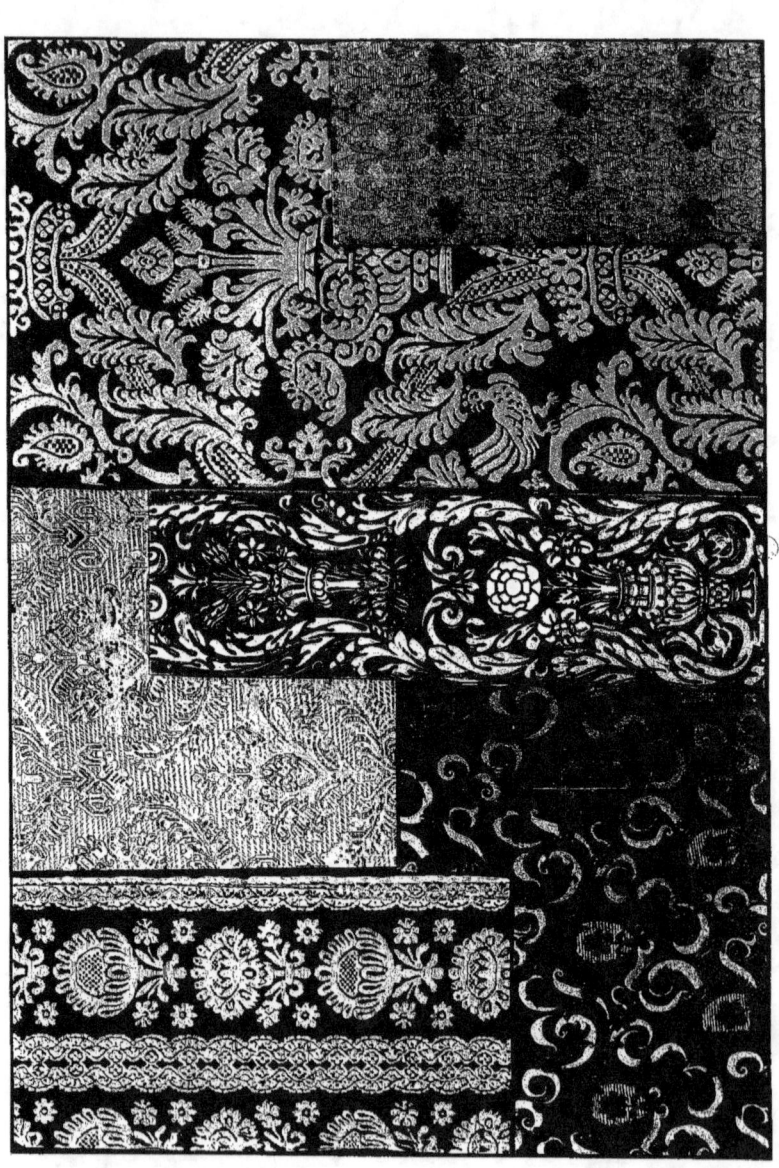

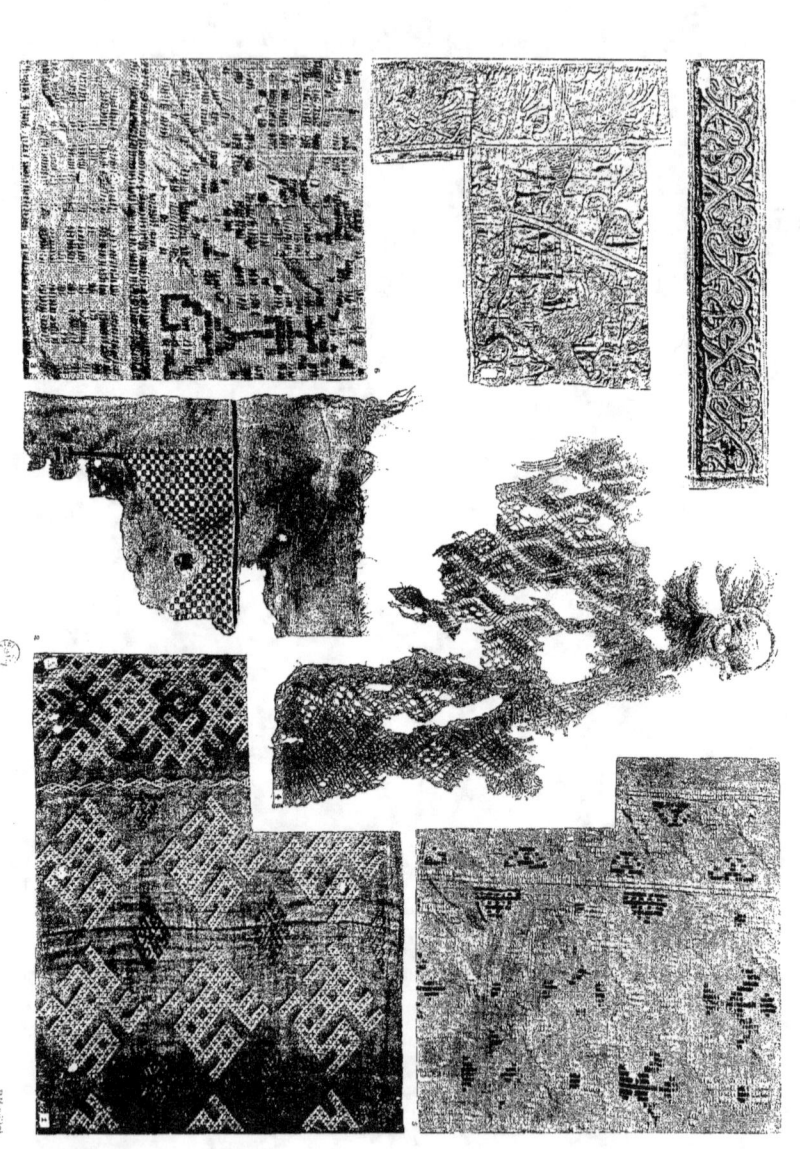

L'ART DE DÉCORER LES TISSUS
d'après le Musée de la Chambre de Commerce de Lyon

L'Art de Décorer les Tissus
d'après le Musée de la Chambre de Commerce de Lyon

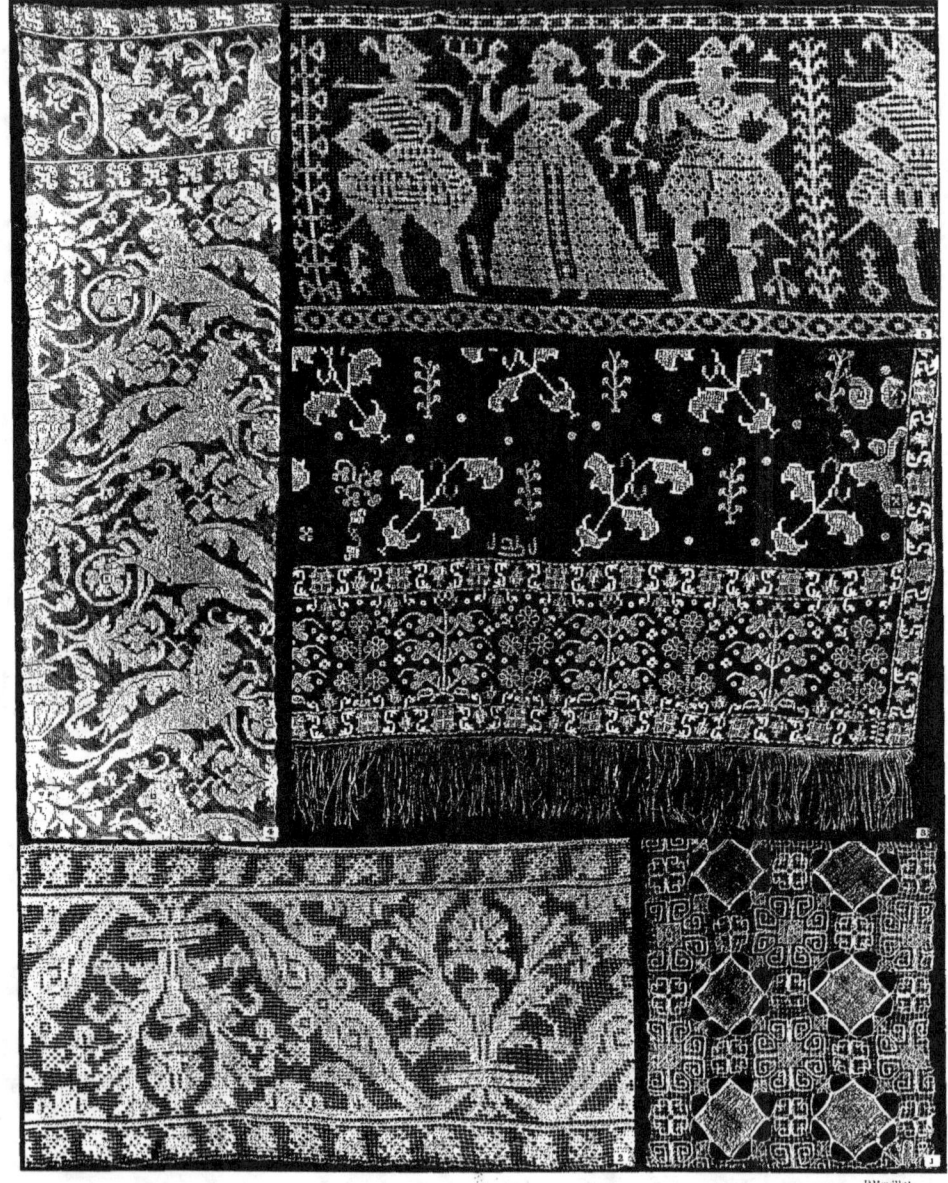

L'Art de Décorer les Tissus
d'après le Musée de la Chambre de Commerce de Lyon

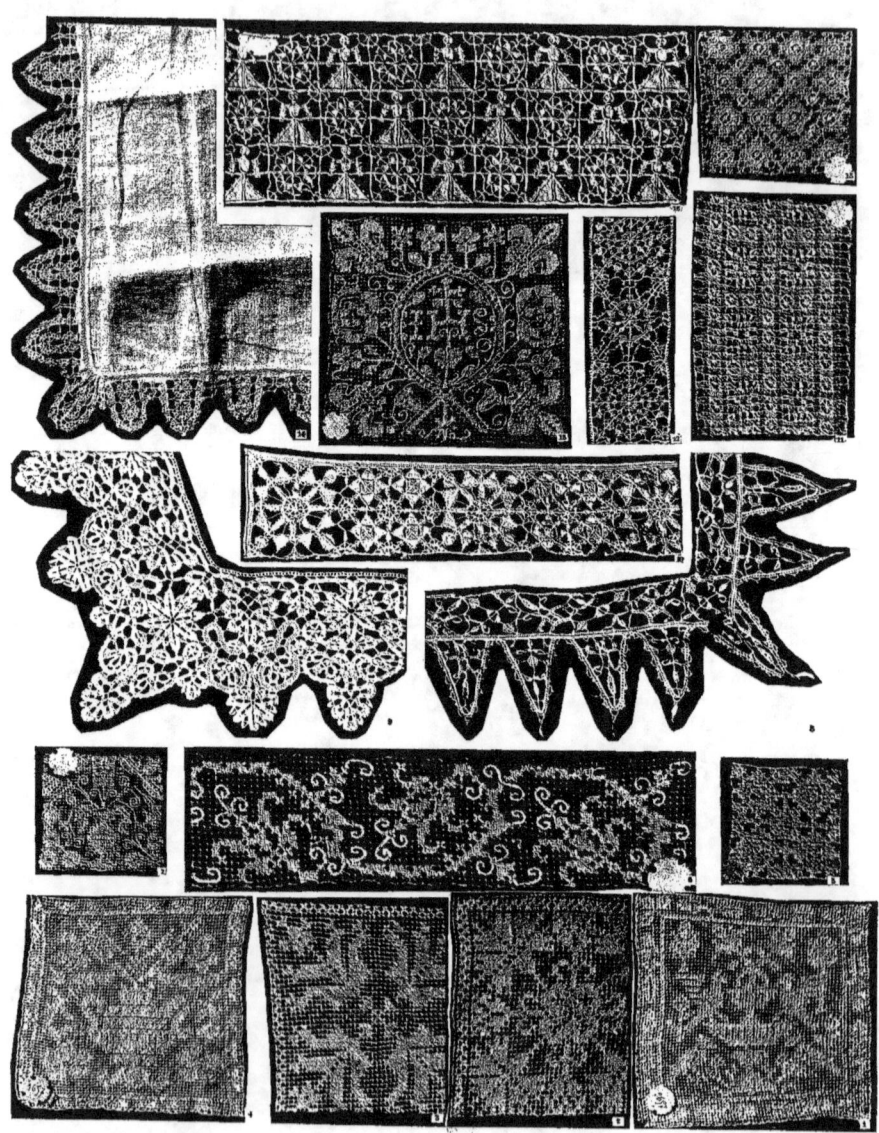

L'Art de Décorer les Tissus
d'après le Musée de la Chambre de Commerce de Lyon

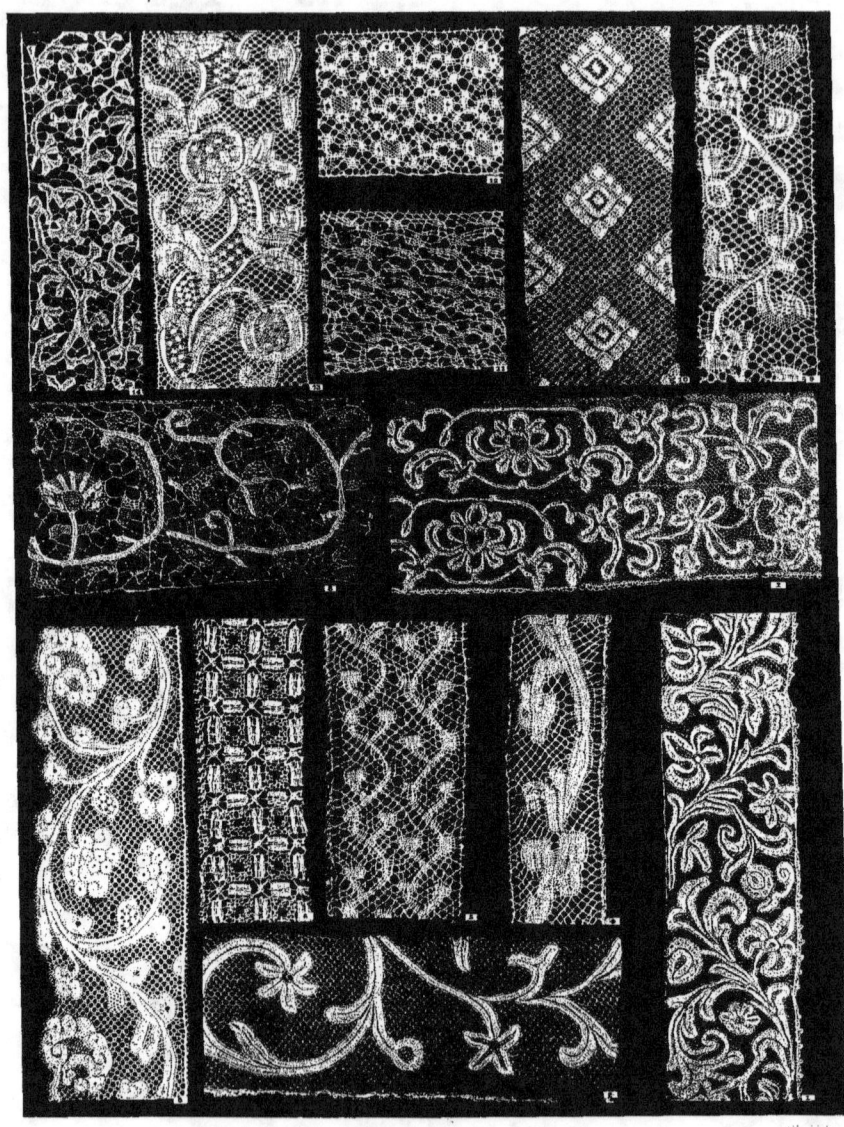

L'ART DE DÉCORER LES TISSUS d'après le Musée de la Chambre de Commerce de Lyon

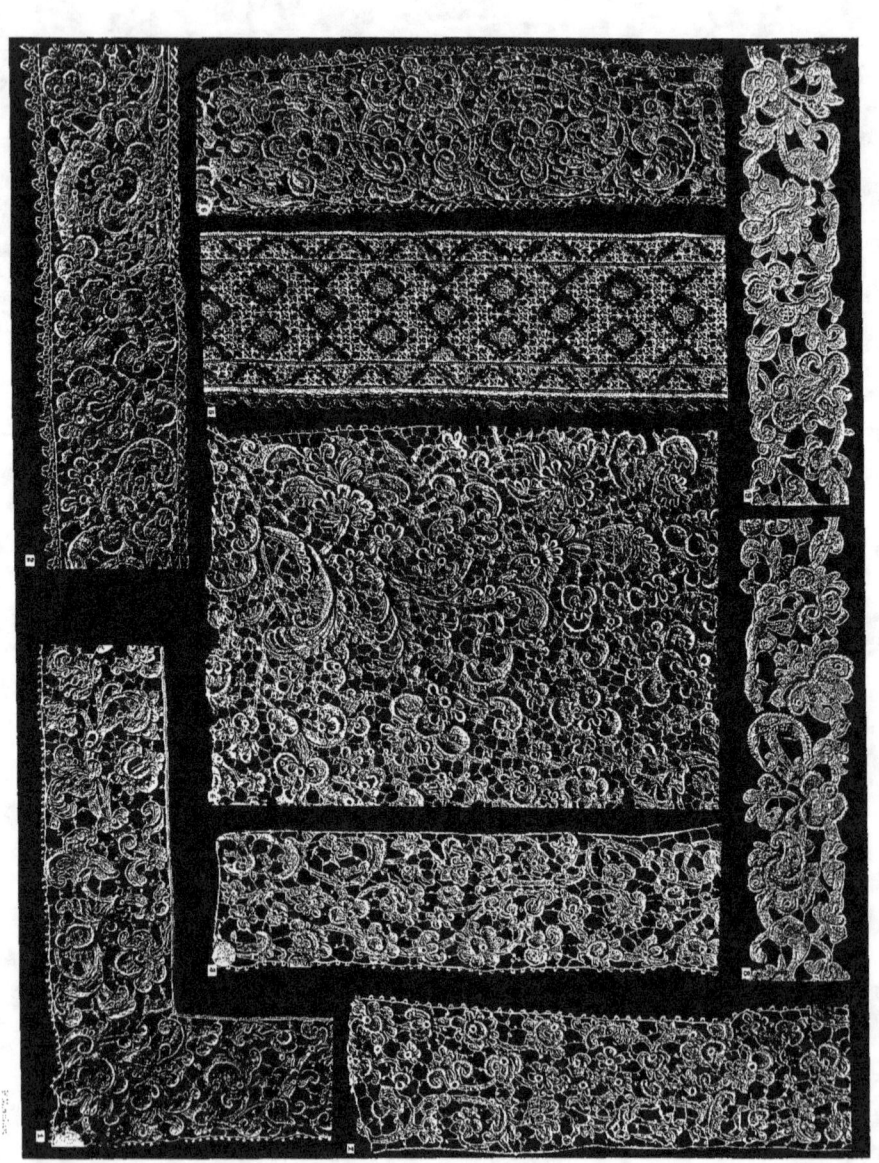

L'ART DE DÉCORER LES TISSUS
d'après le Musée de la Chambre de Commerce de Lyon

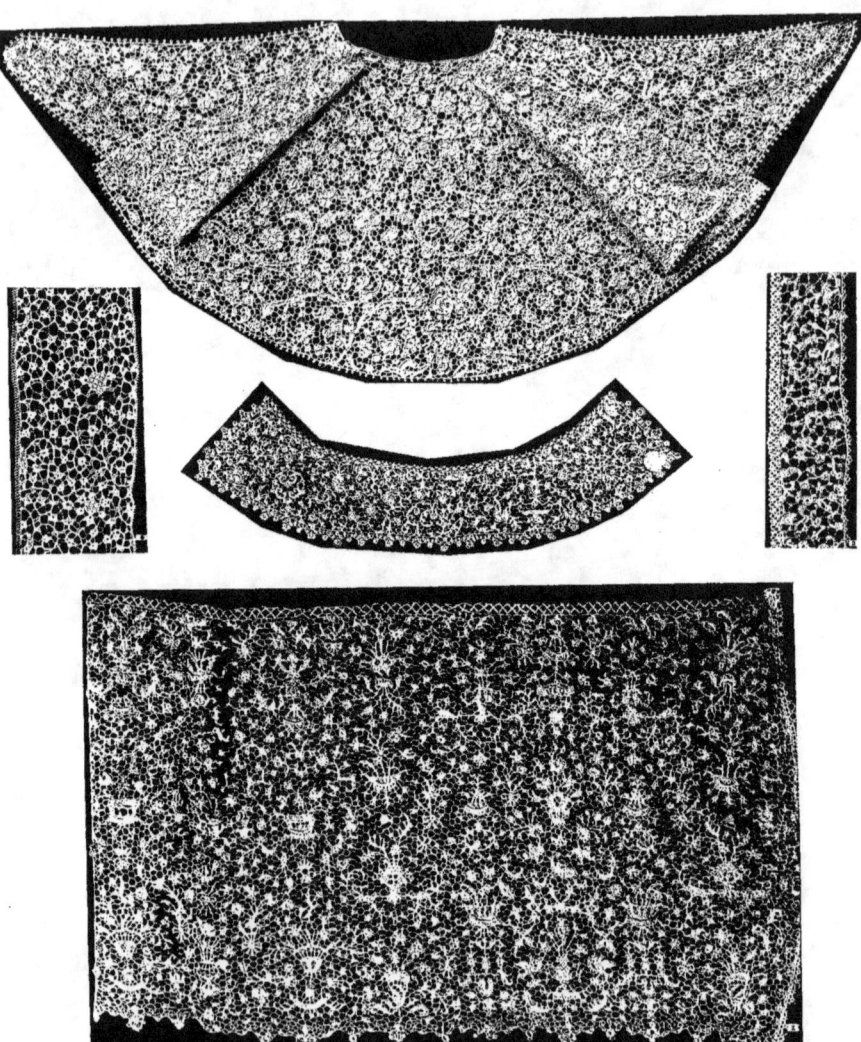

L'ART DE DÉCORER LES TISSUS
d'après le Musée de la Chambre de Commerce de Lyon

L'Art de Décorer les Tissus
d'après le Musée de la Chambre de Commerce de Lyon

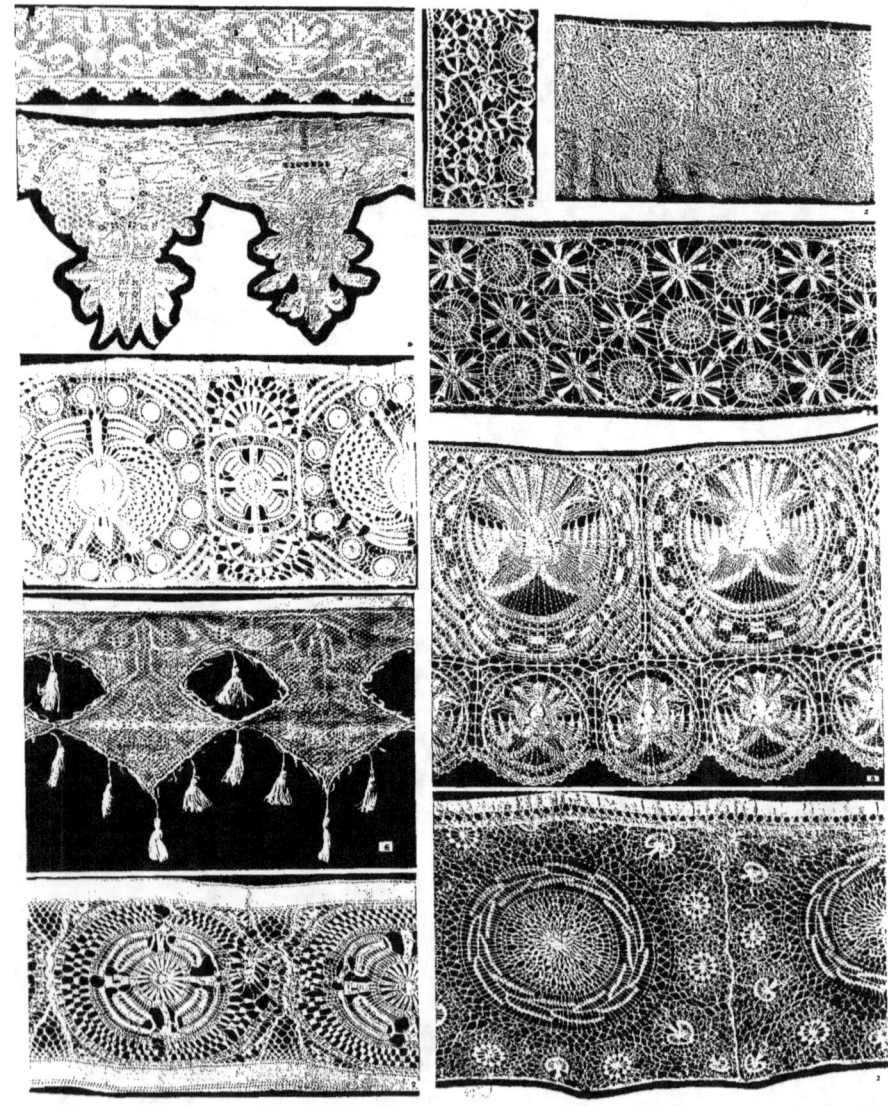

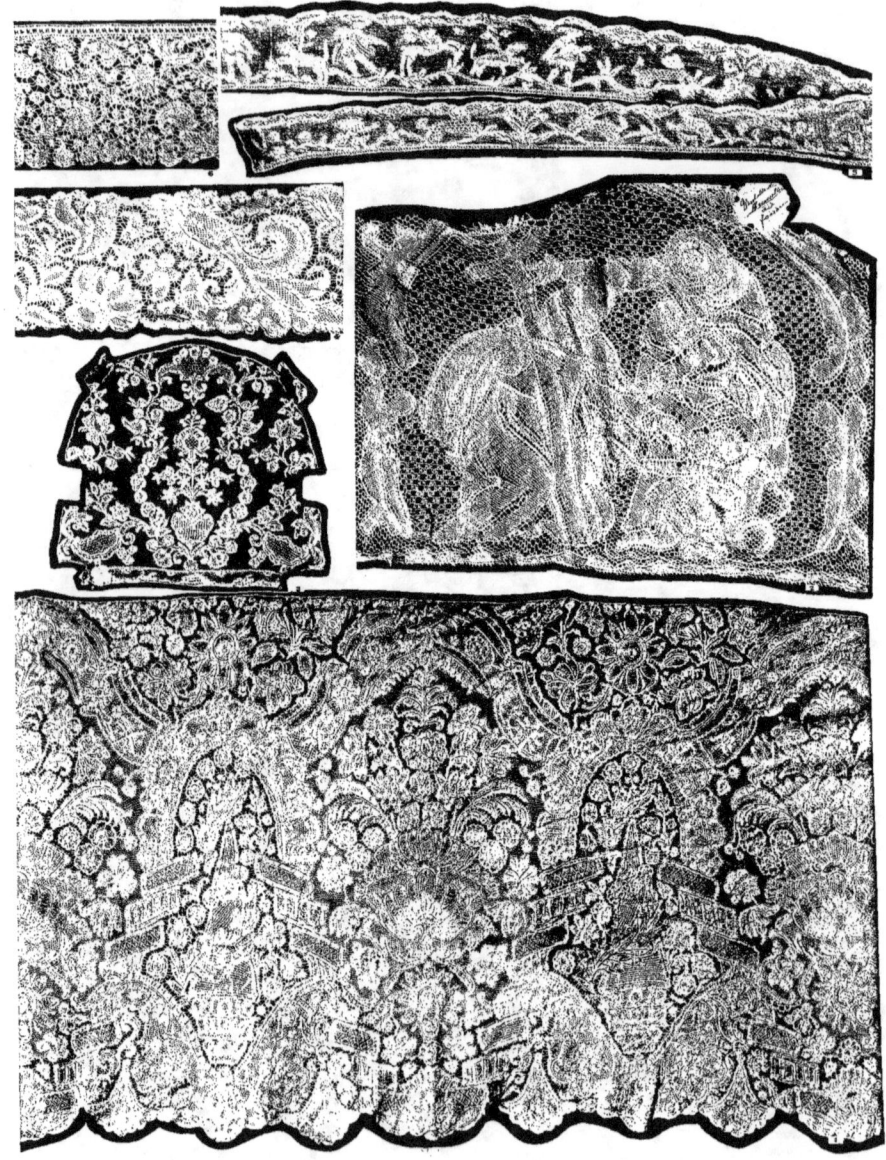

L'ART DE DÉCORER LES TISSUS
d'après le Musée de la Chambre de Commerce de Lyon

L'Art de Décorer les Tissus
d'après le Musée de la Chambre de Commerce de Lyon

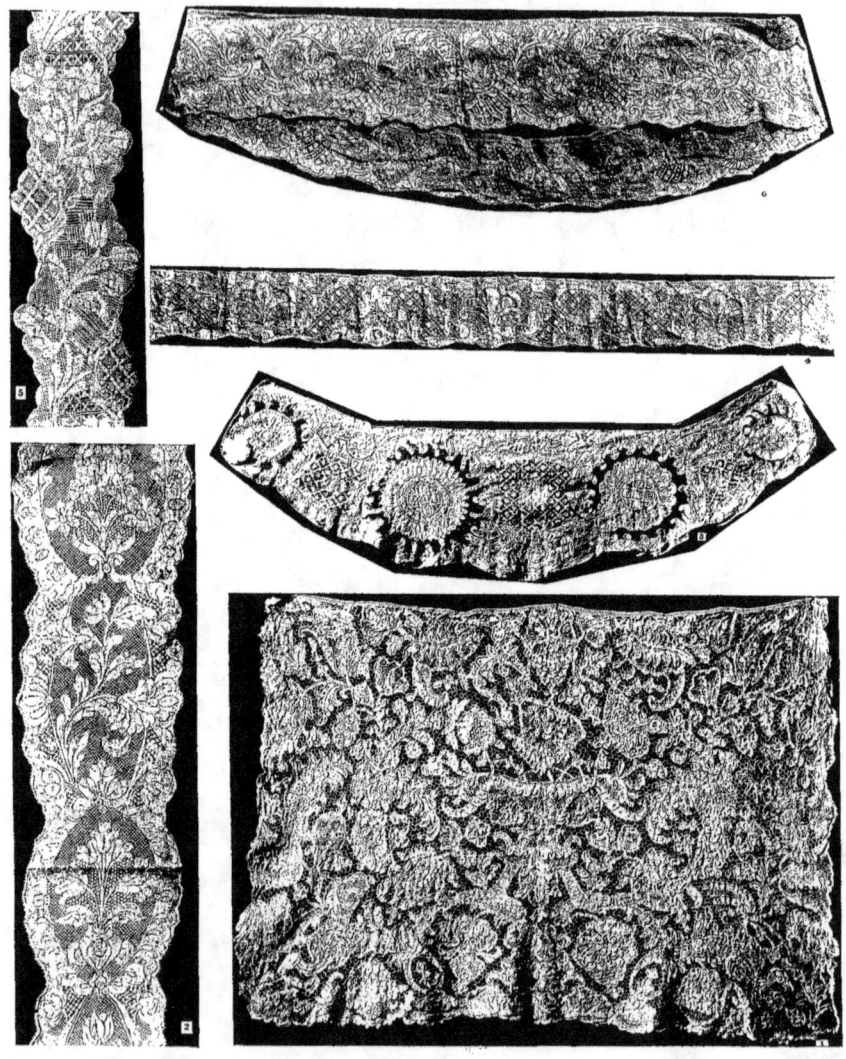

L'Art de Décorer les Tissus
d'après le Musée de la Chambre de Commerce de Lyon

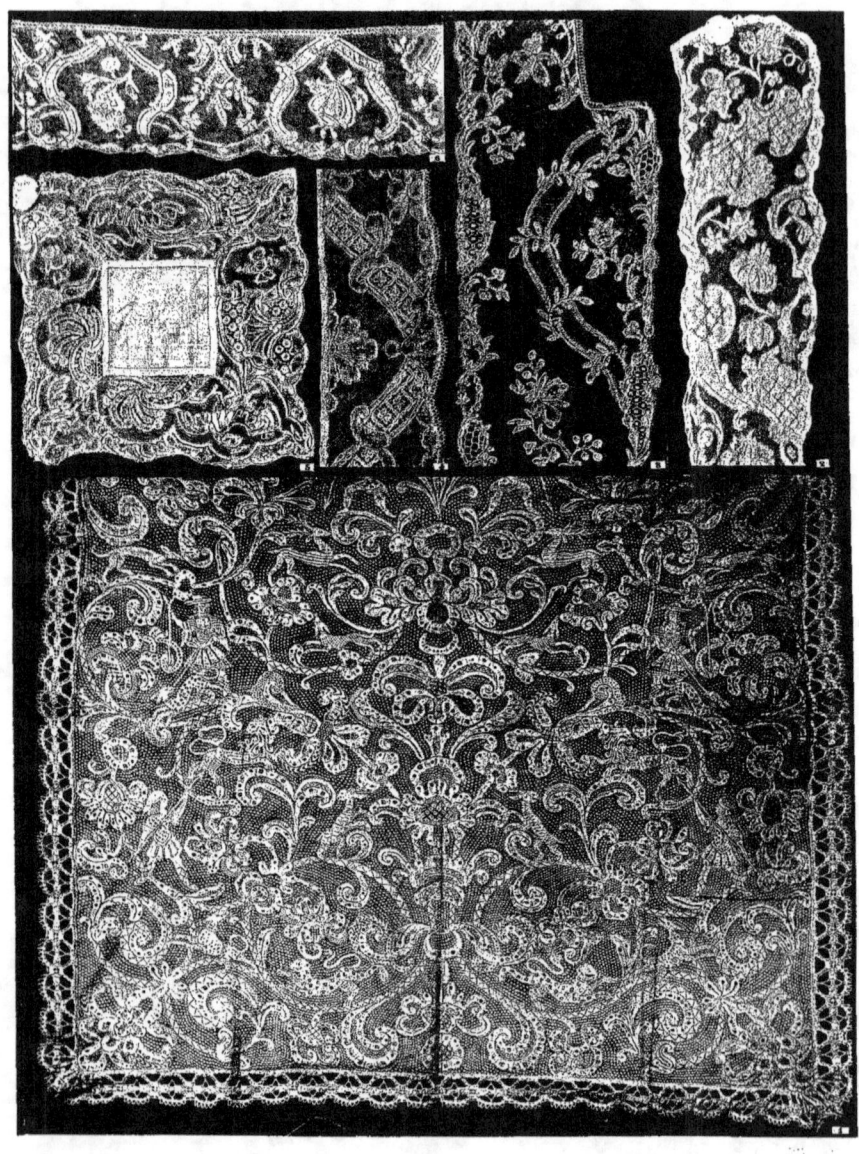

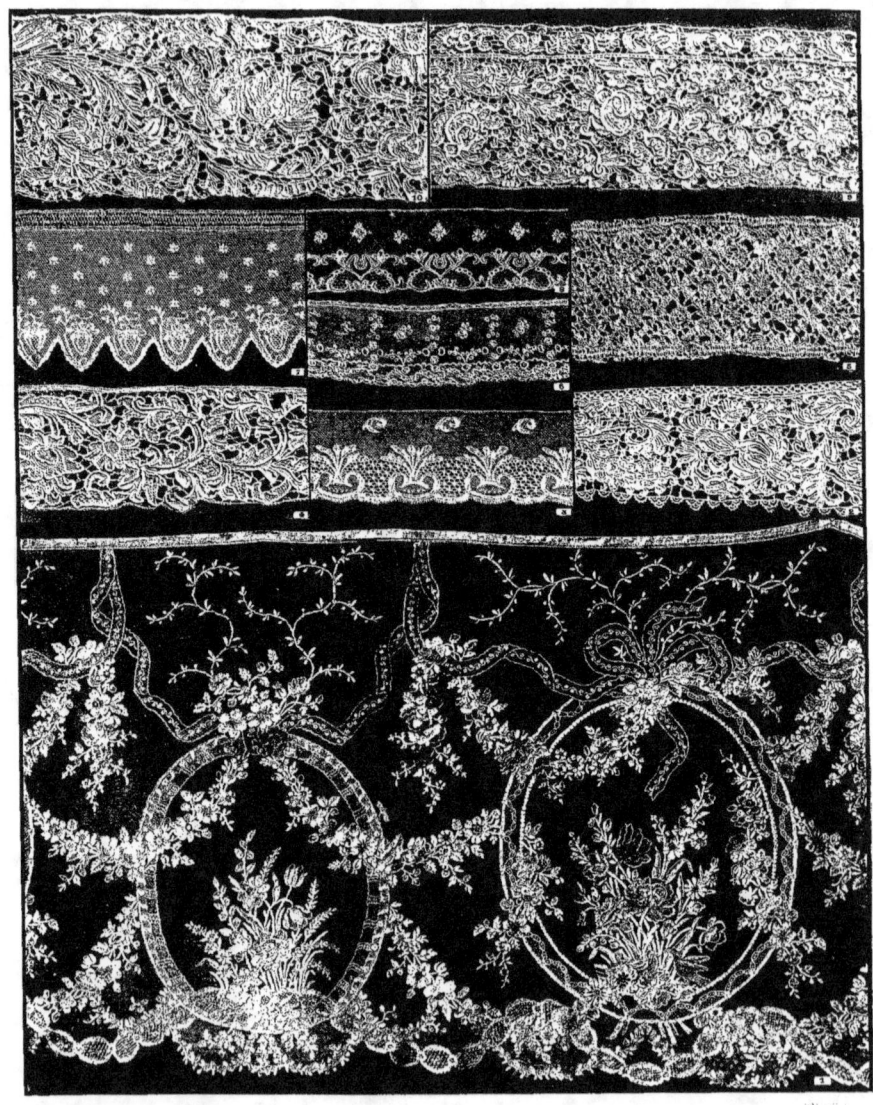

L'Art de Décorer les Tissus
d'après le Musée de la Chambre de Commerce de Lyon

L'Art de Décorer les Tissus
d'après le Musée de la Chambre de Commerce de Lyon

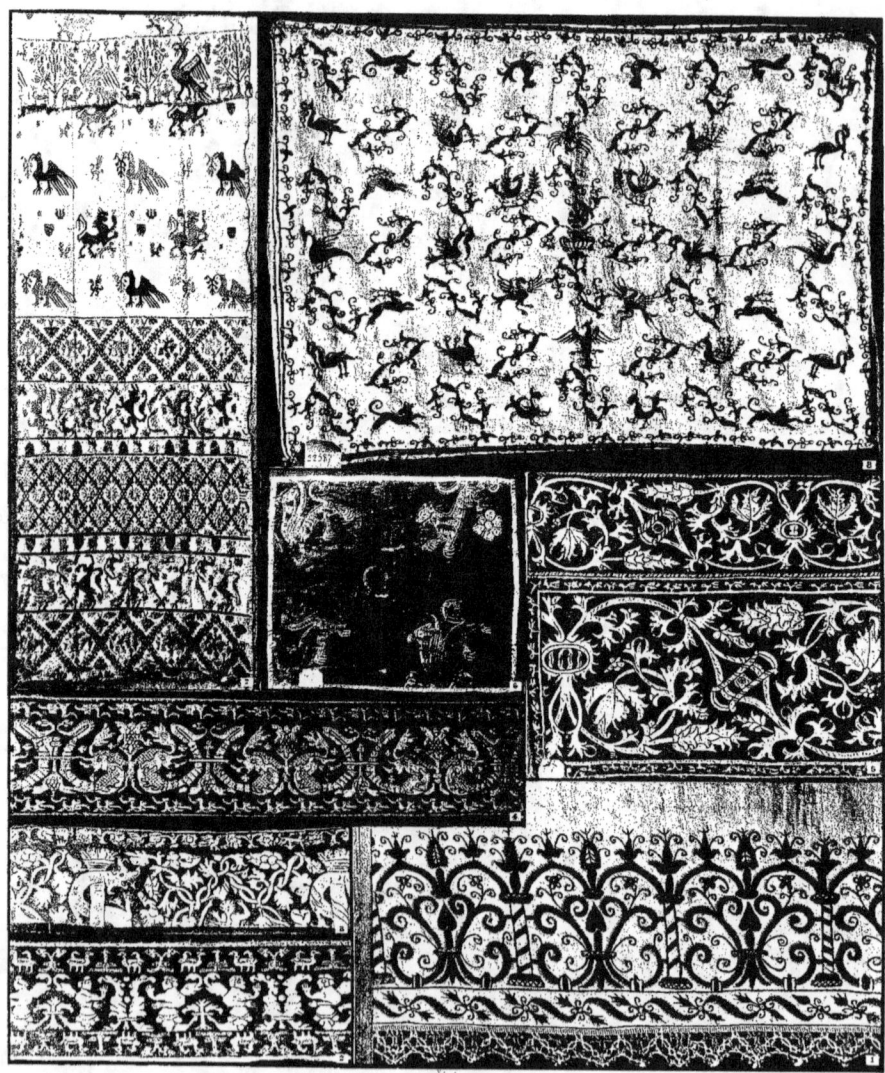

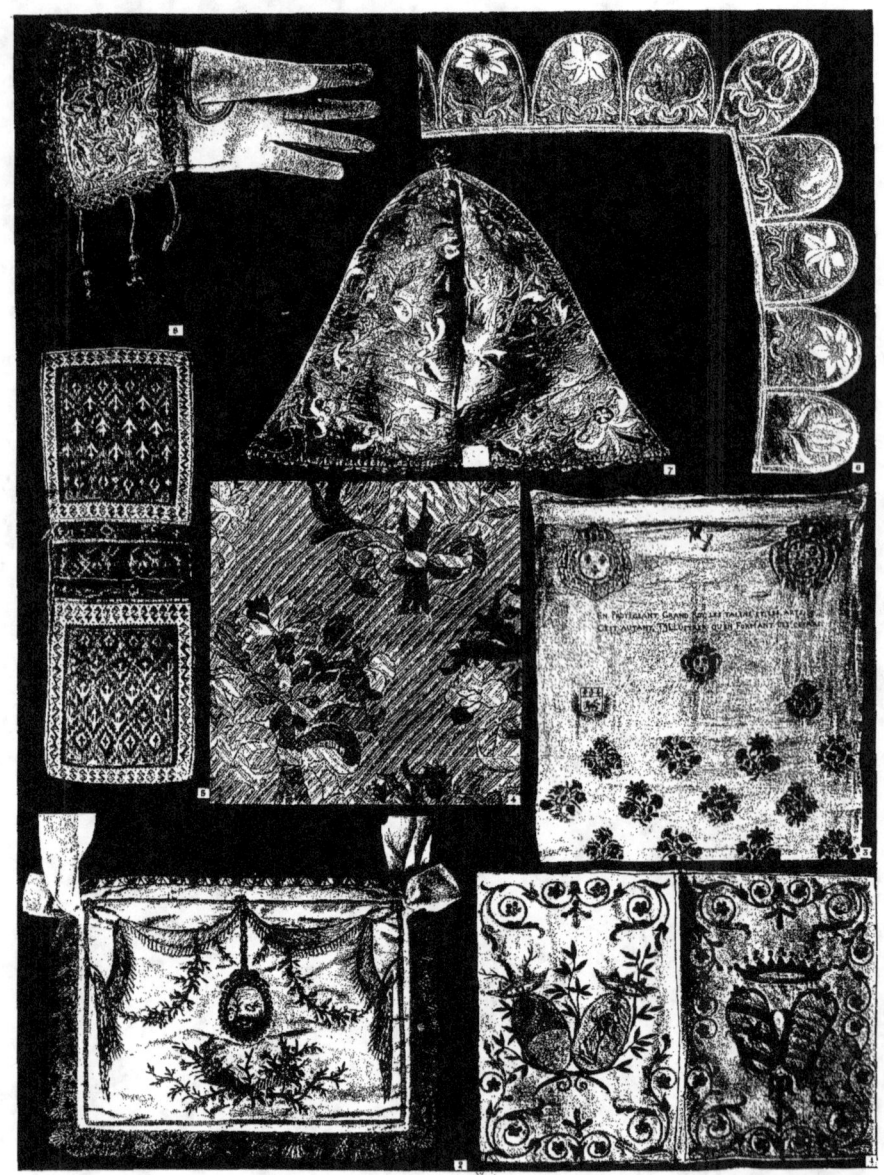

L'Art de Décorer les Tissus
d'après le Musée de la Chambre de Commerce de Lyon

L'Art de Décorer les Tissus
d'après le Musée de la Chambre de Commerce de Lyon

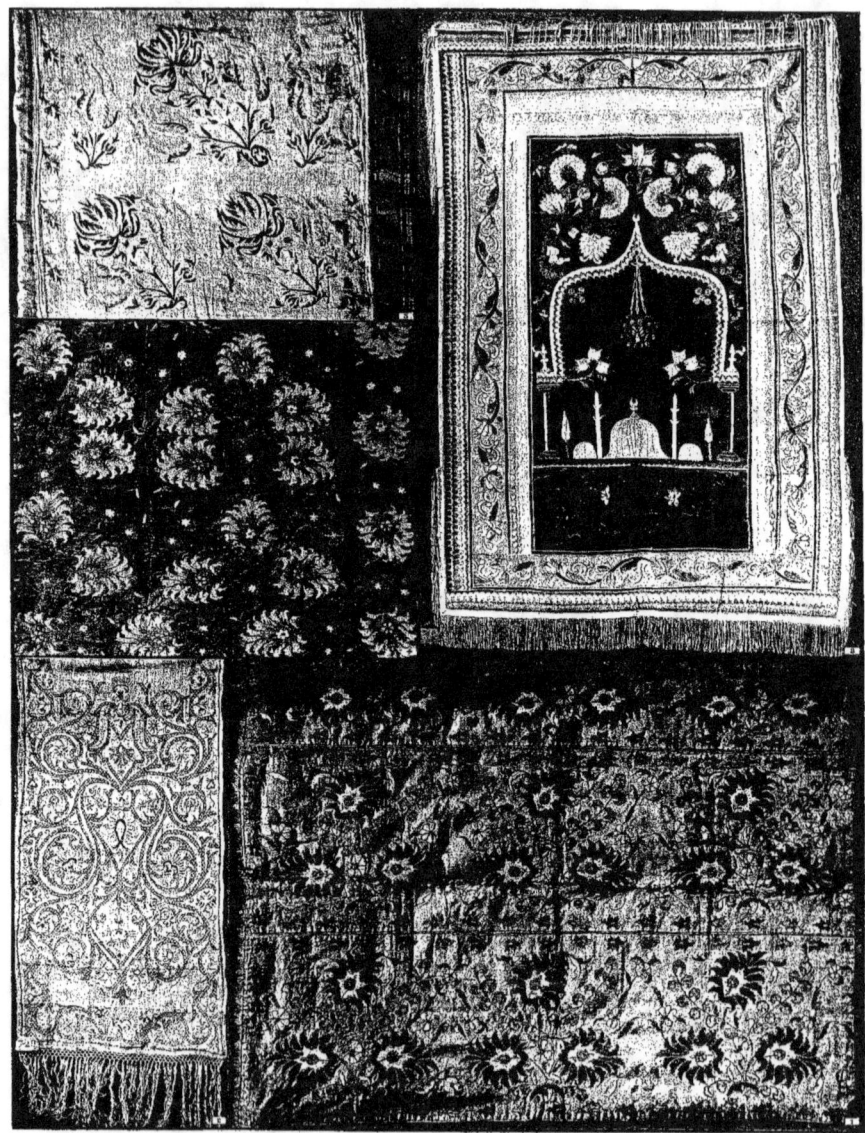

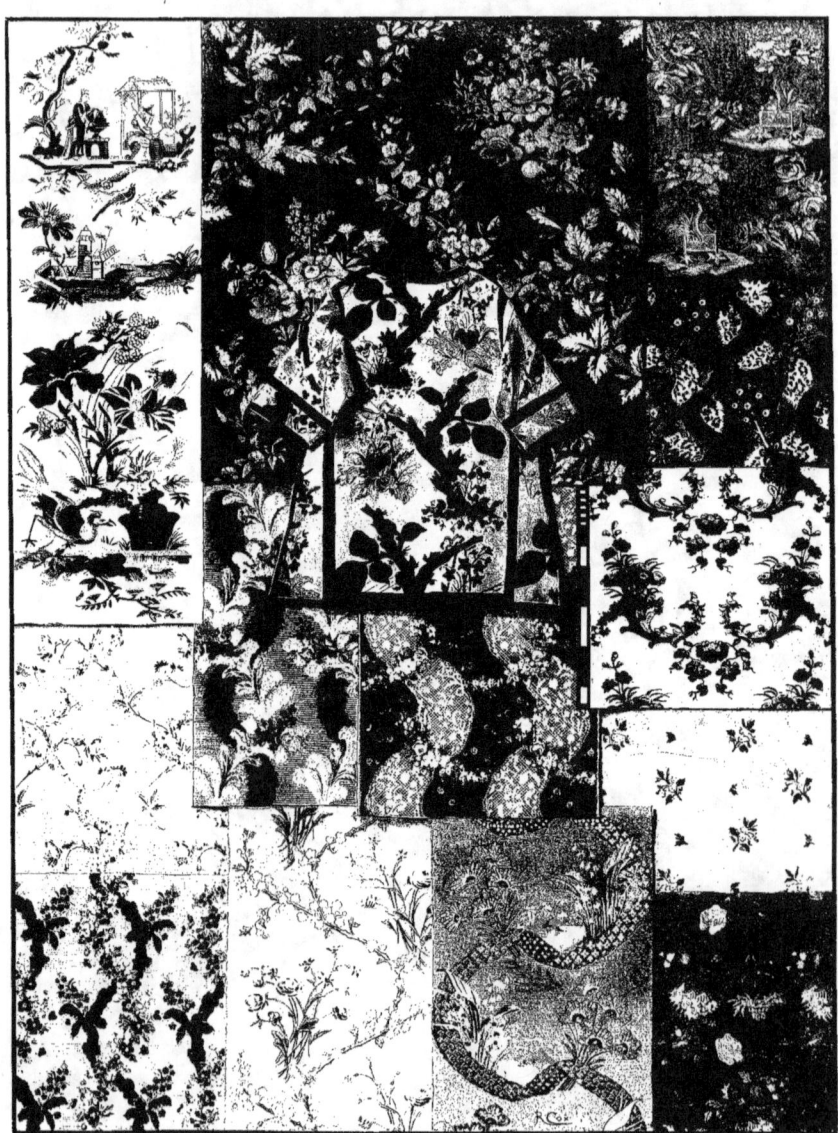

L'Art de Décorer les Tissus
d'après le Musée de la Chambre de Commerce de Lyon

L'Art de Décorer les Tissus
d'après le Musée de la Chambre de Commerce de Lyon

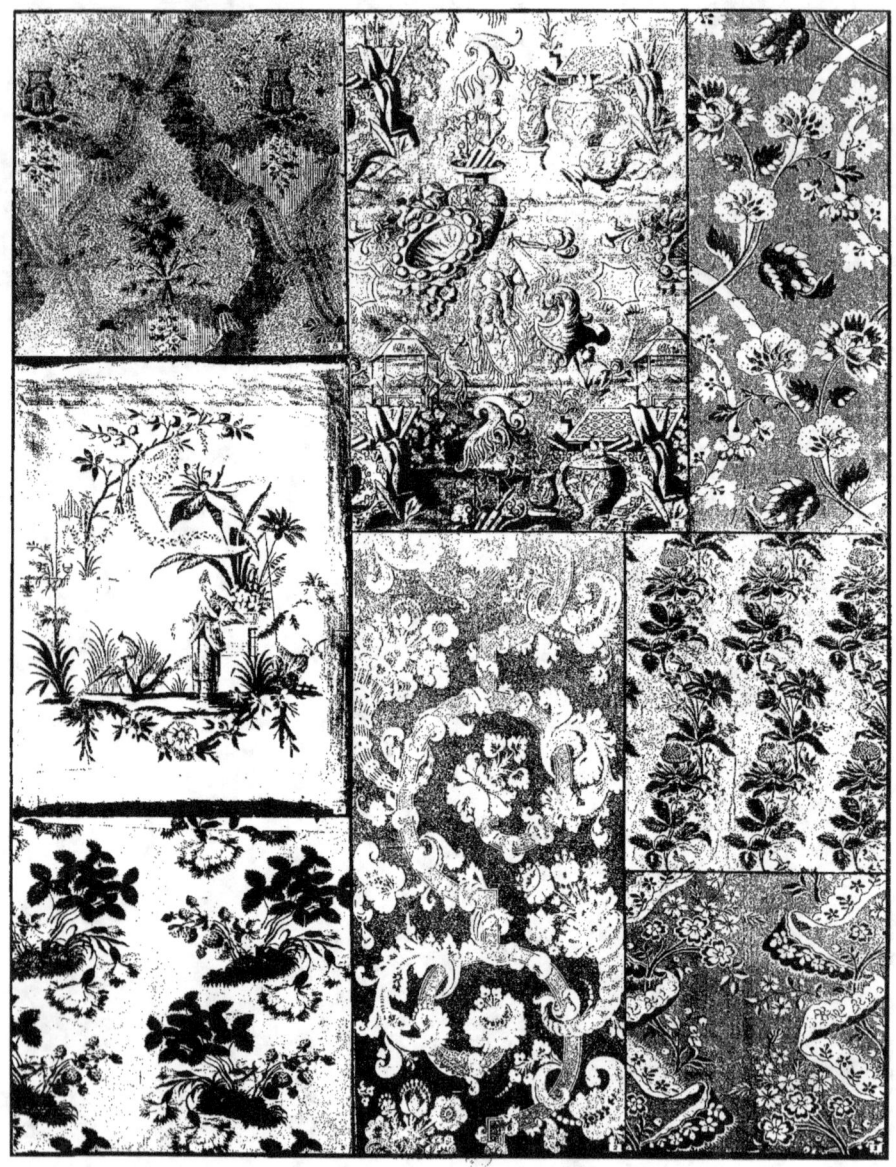

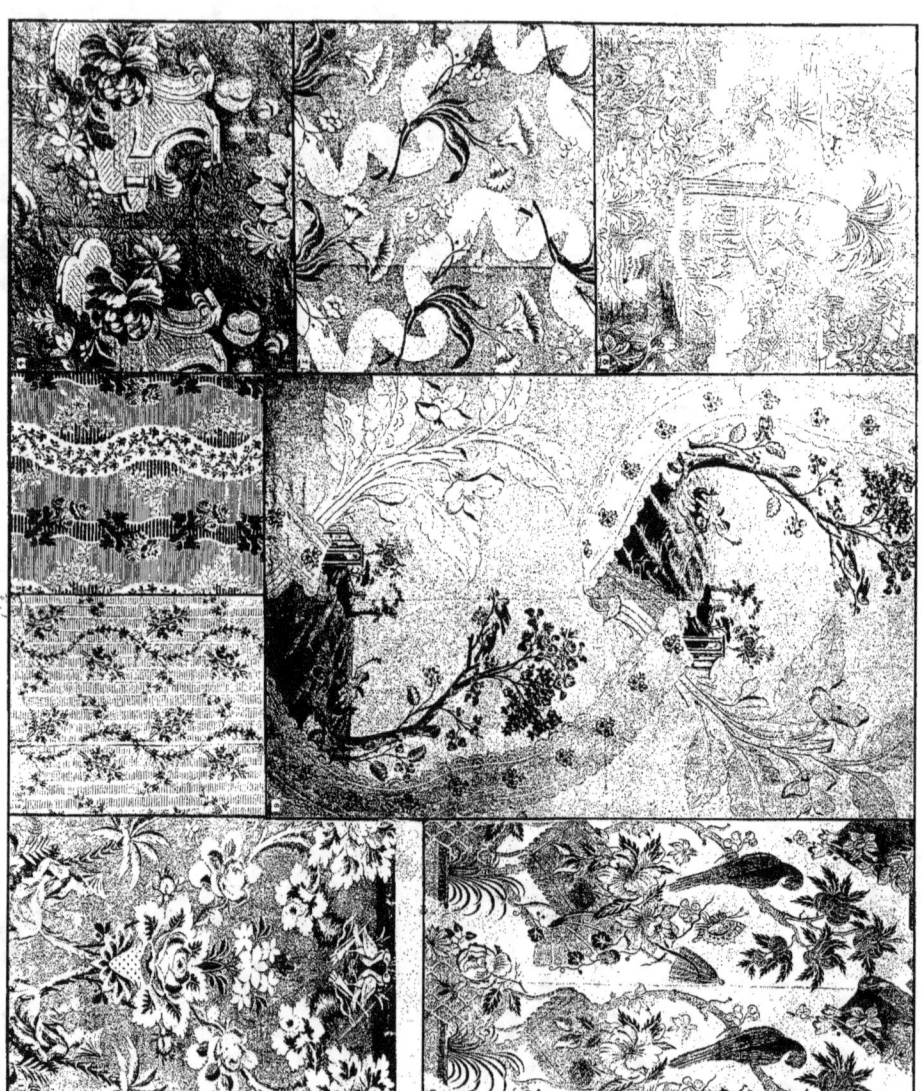

L'Art de Décorer les Tissus d'après le Musée de la Chambre de Commerce de Lyon

L'Art de Décorer les Tissus
d'après le Musée de la Chambre de Commerce de Lyon

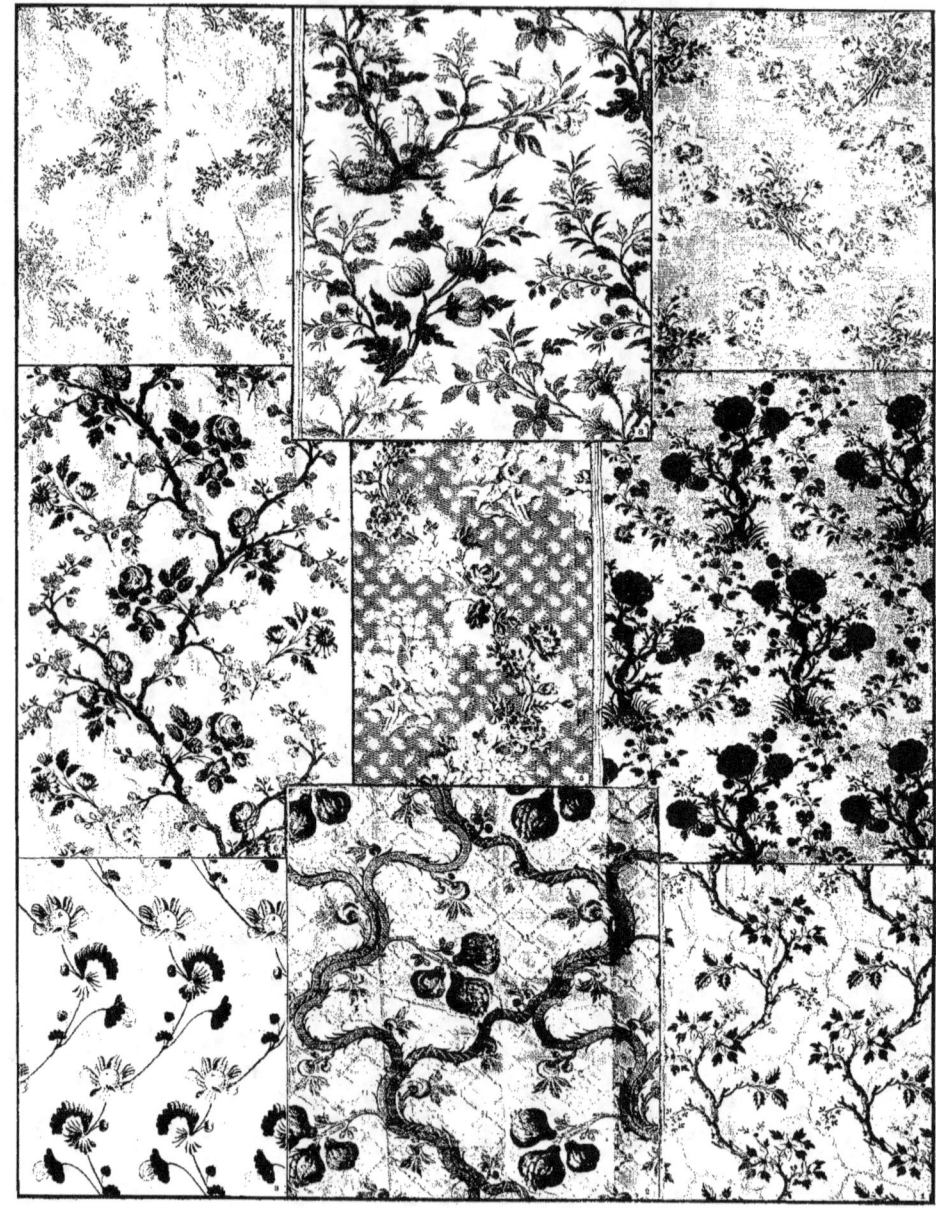

L'Art de Décorer les Tissus
d'après le Musée de la Chambre de Commerce de Lyon

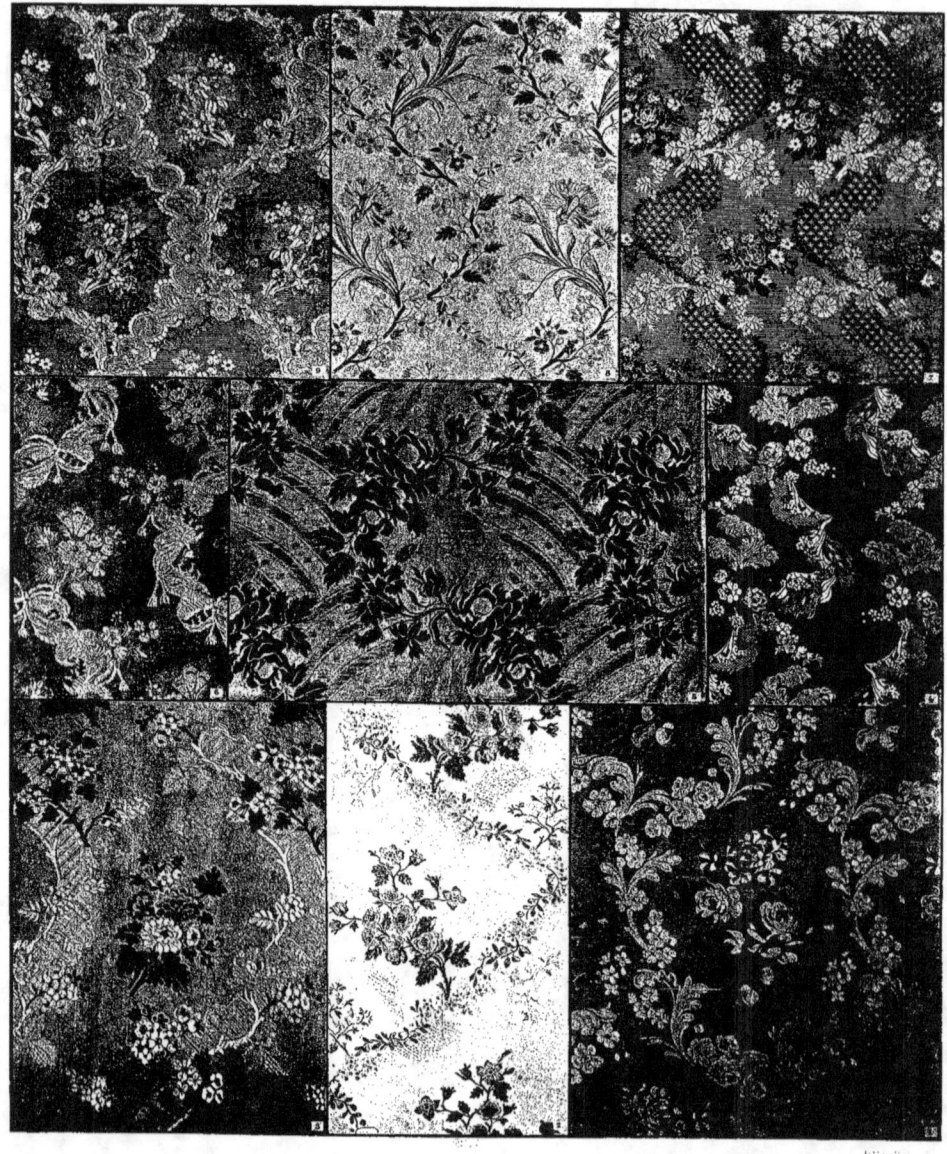

L'Art de Décorer les Tissus
d'après le Musée de la Chambre de Commerce de Lyon

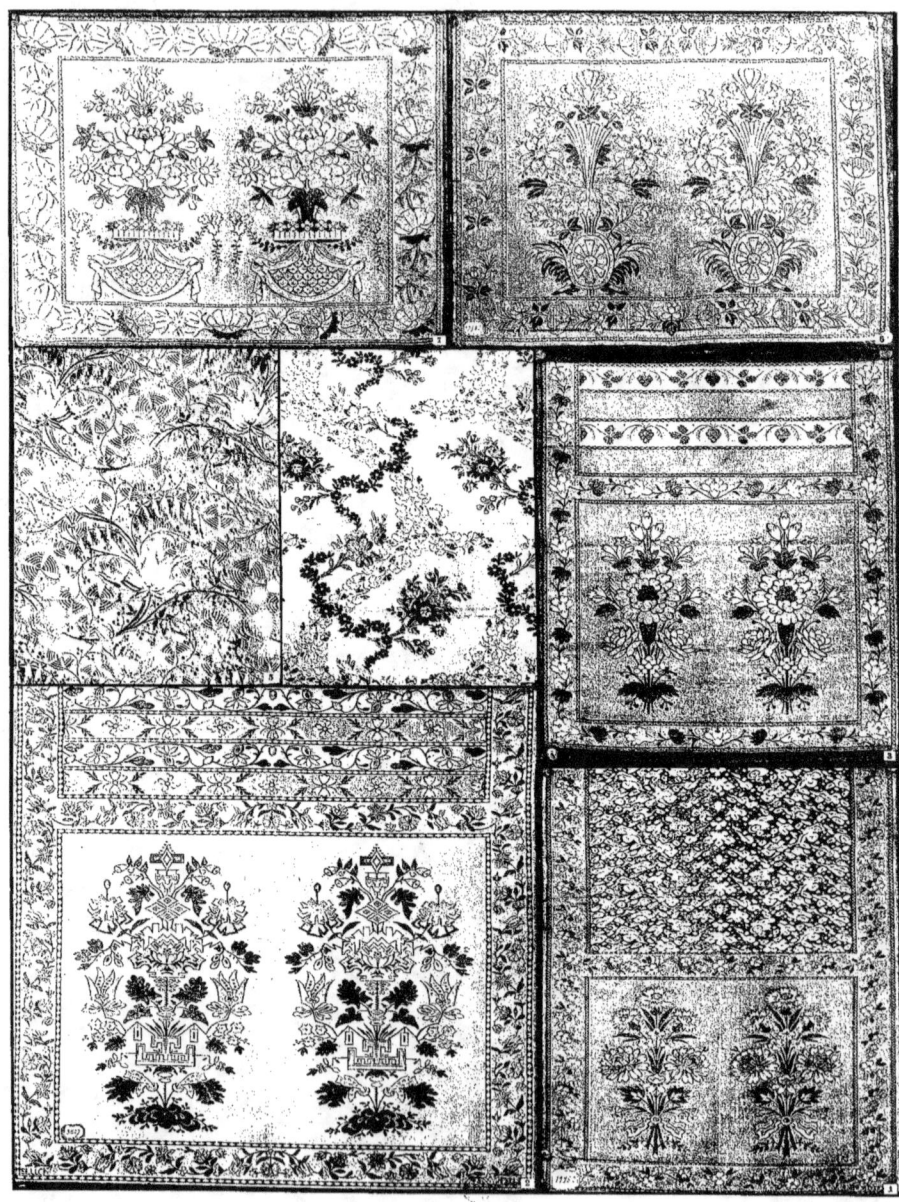

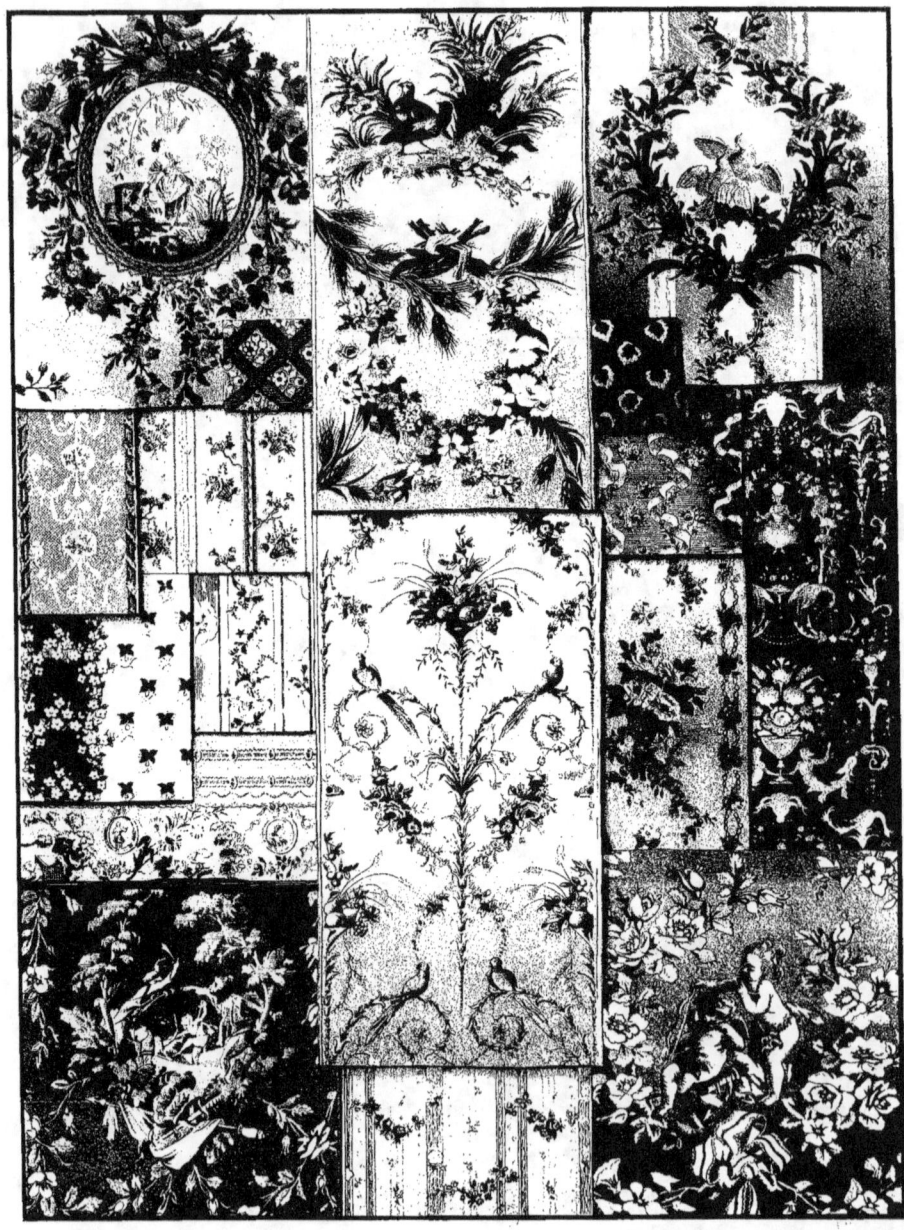

L'ART DE DÉCORER LES TISSUS
d'après le Musée de la Chambre de Commerce de Lyon

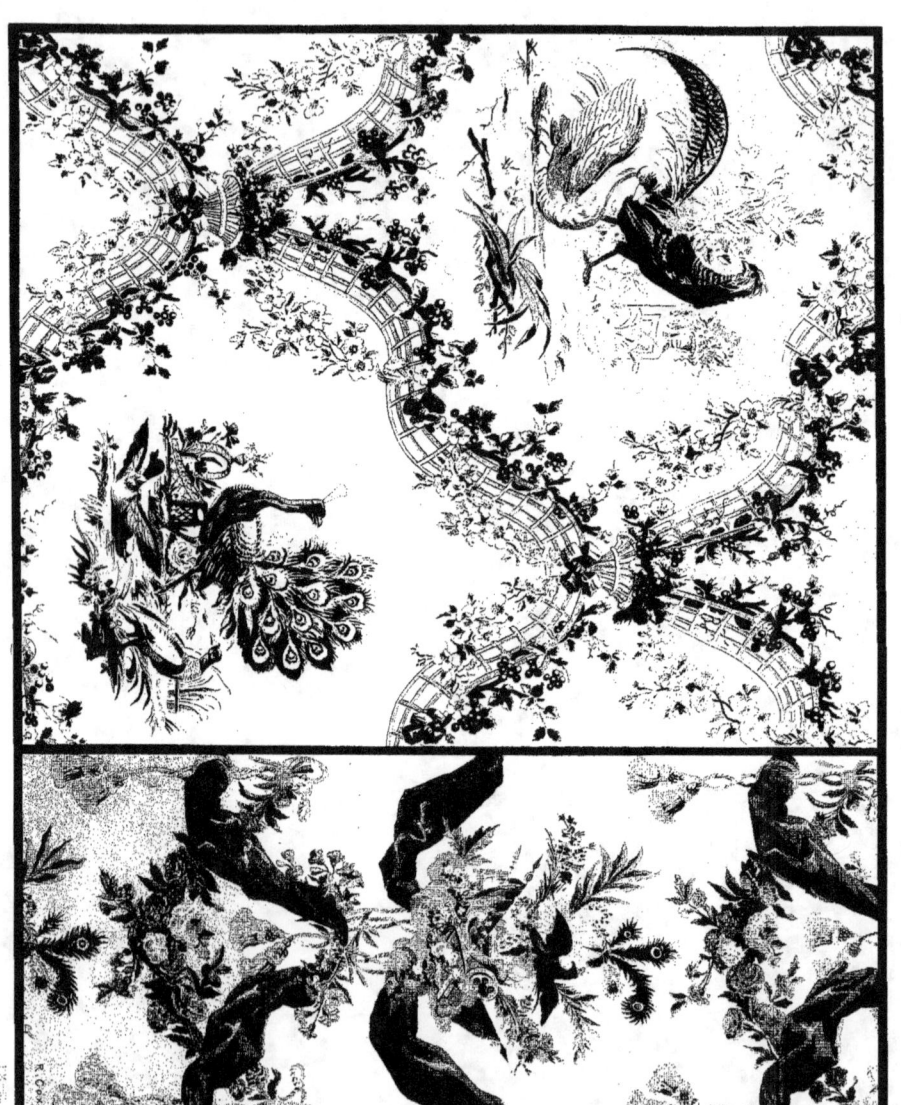

L'Art de Décorer les Tissus d'après le Musée de la Chambre de Commerce de Lyon

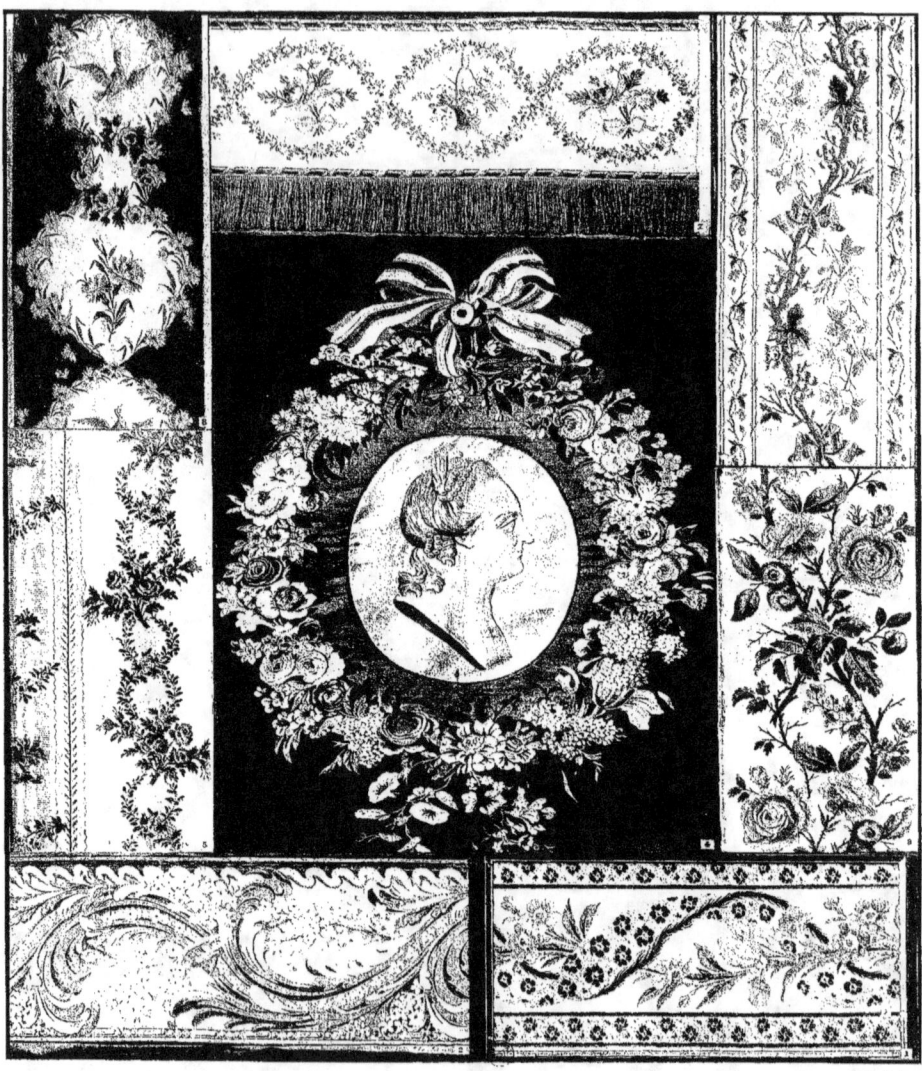

L'Art de Décorer les Tissus
d'après le Musée de la Chambre de Commerce de Lyon

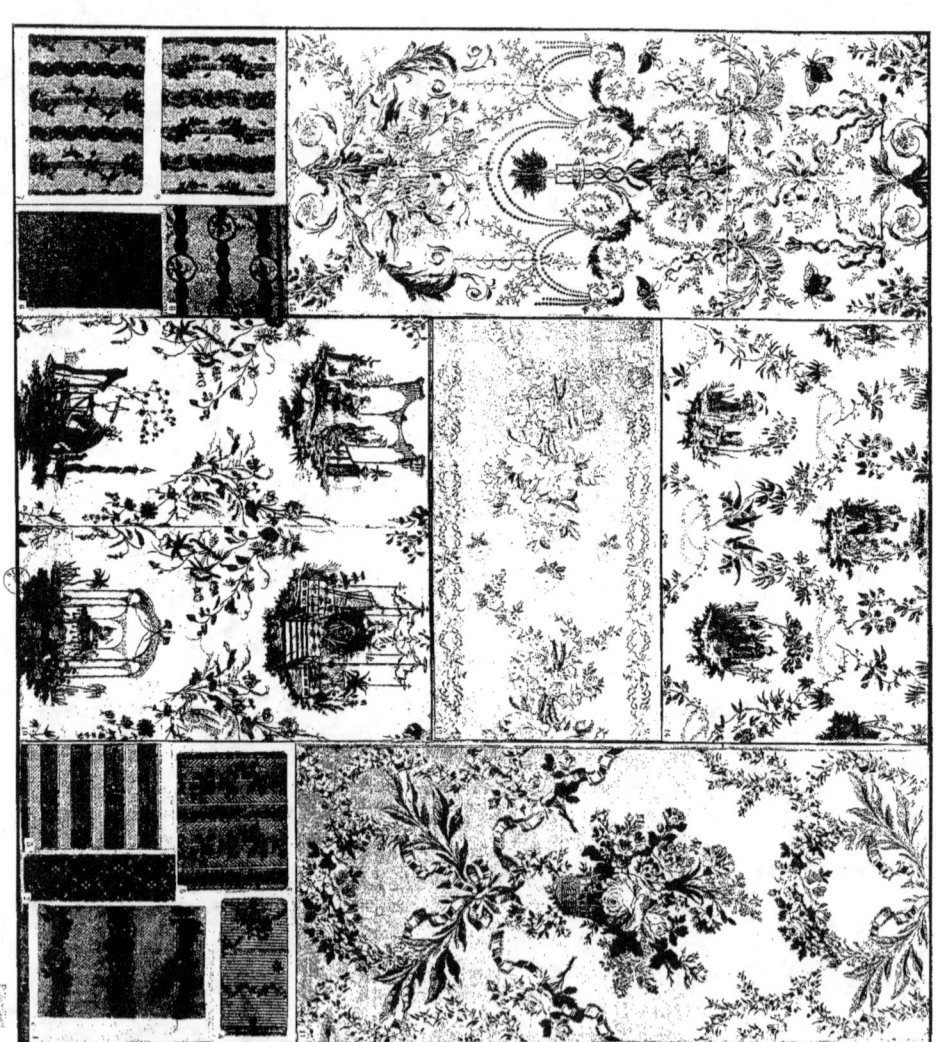

L'ART DE DÉCORER LES TISSUS
d'après le Musée de la Chambre de Commerce de Lyon

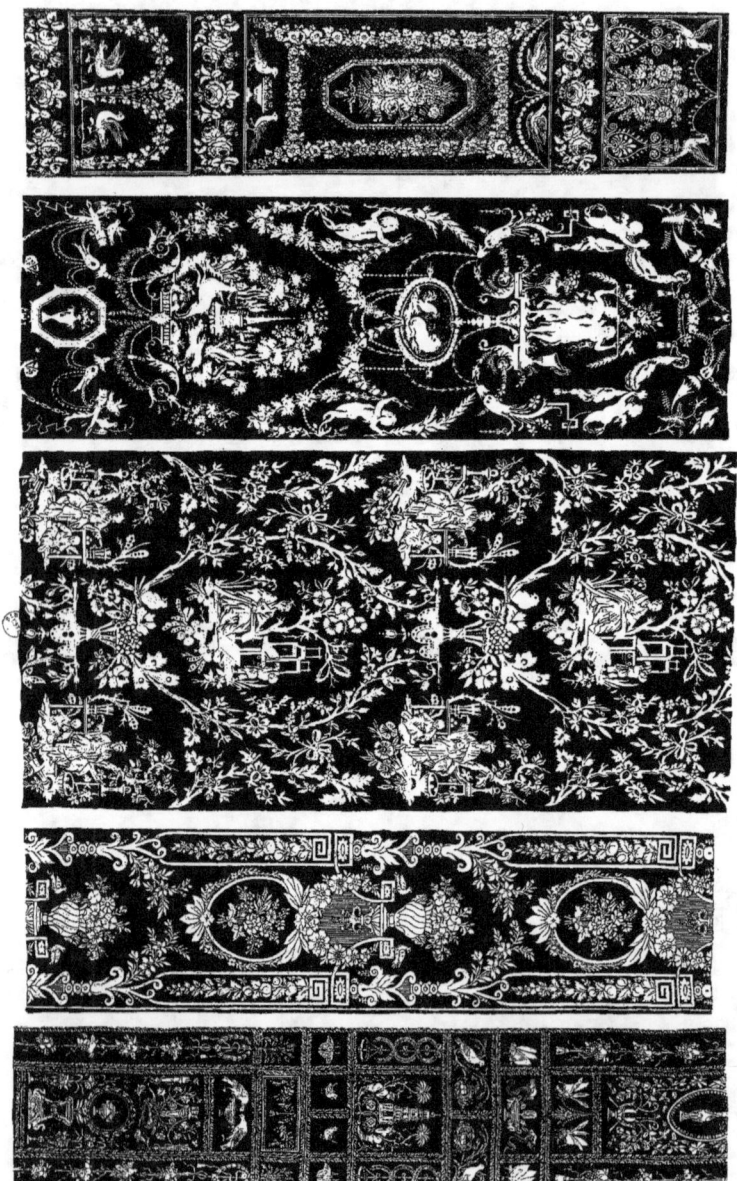

L'Art de Décorer les Tissus d'après le Musée de la Chambre de Commerce de Lyon

L'Art de Décorer les Tissus
d'après le Musée de la Chambre de Commerce de Lyon

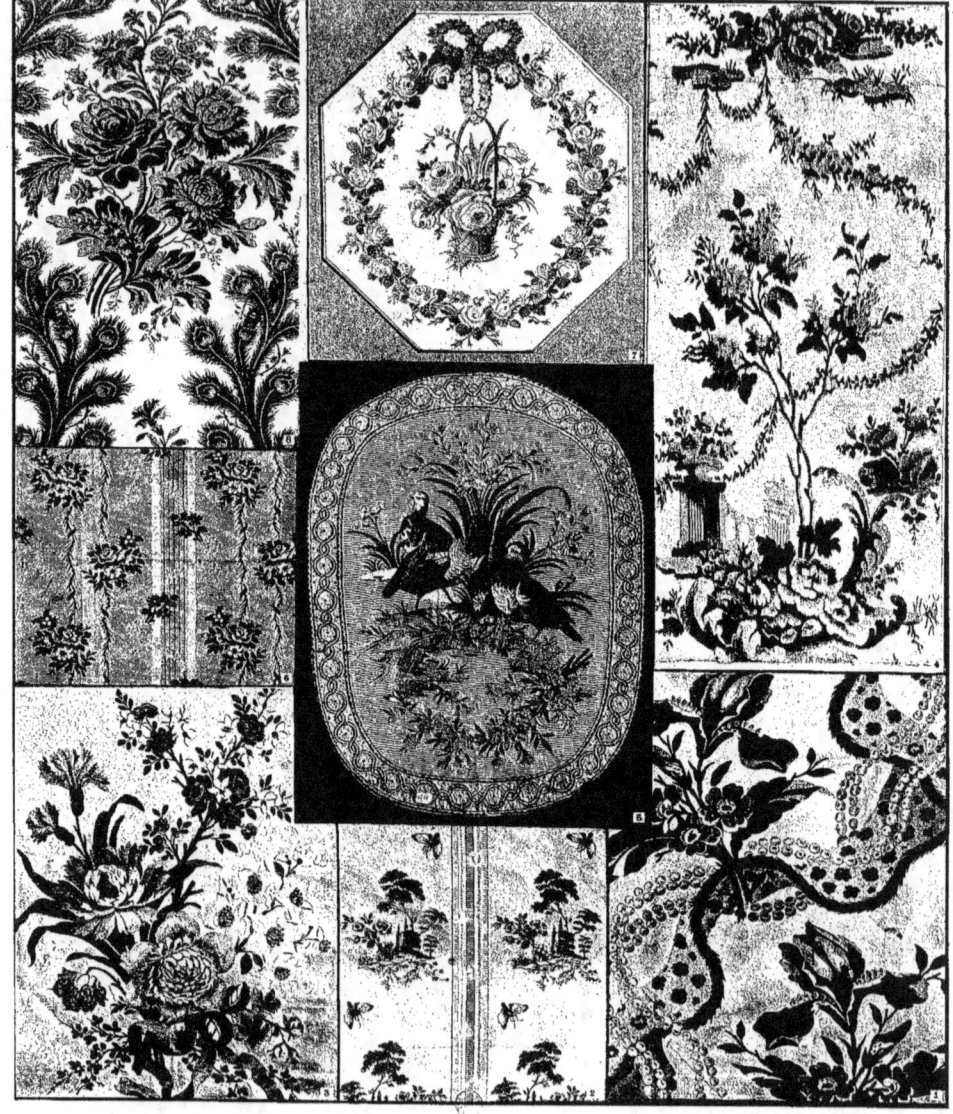

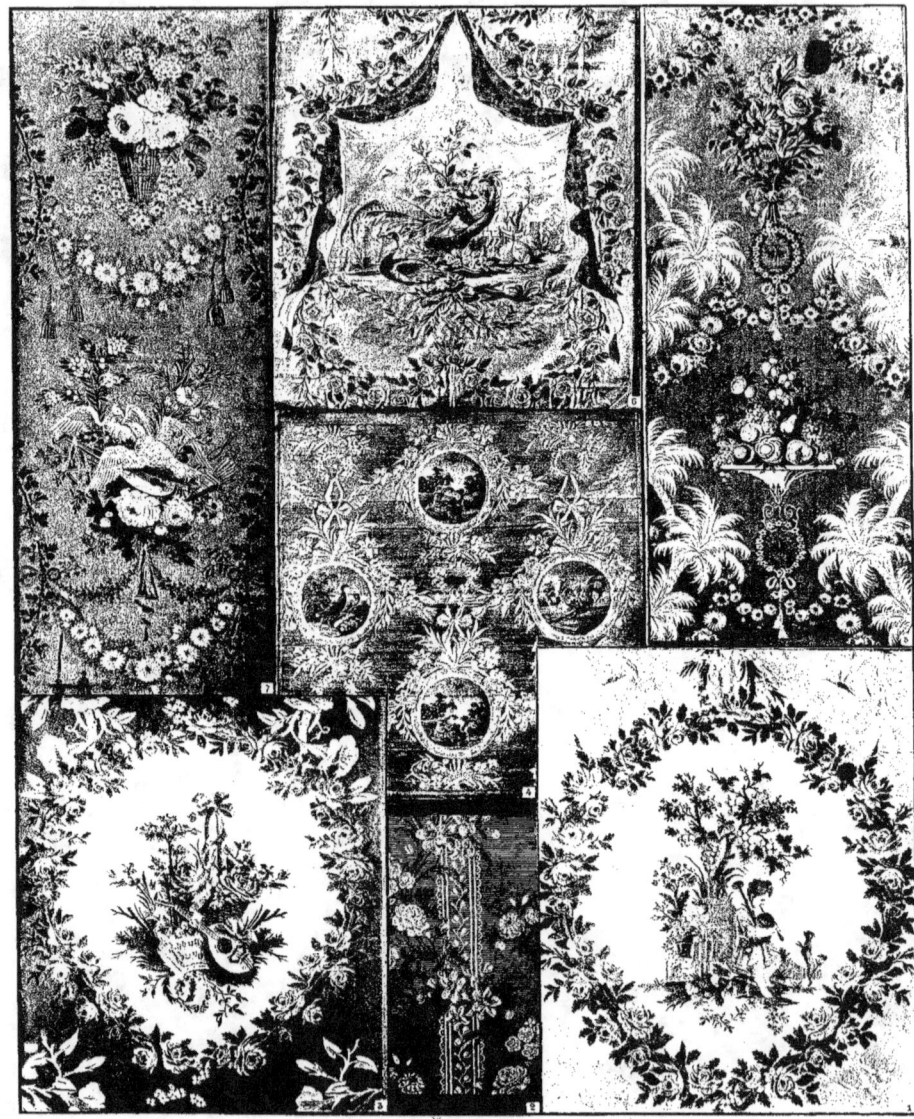

L'Art de Décorer les Tissus
d'après le Musée de la Chambre de Commerce de Lyon

L'Art de Décorer les Tissus
d'après le Musée de la Chambre de Commerce de Lyon

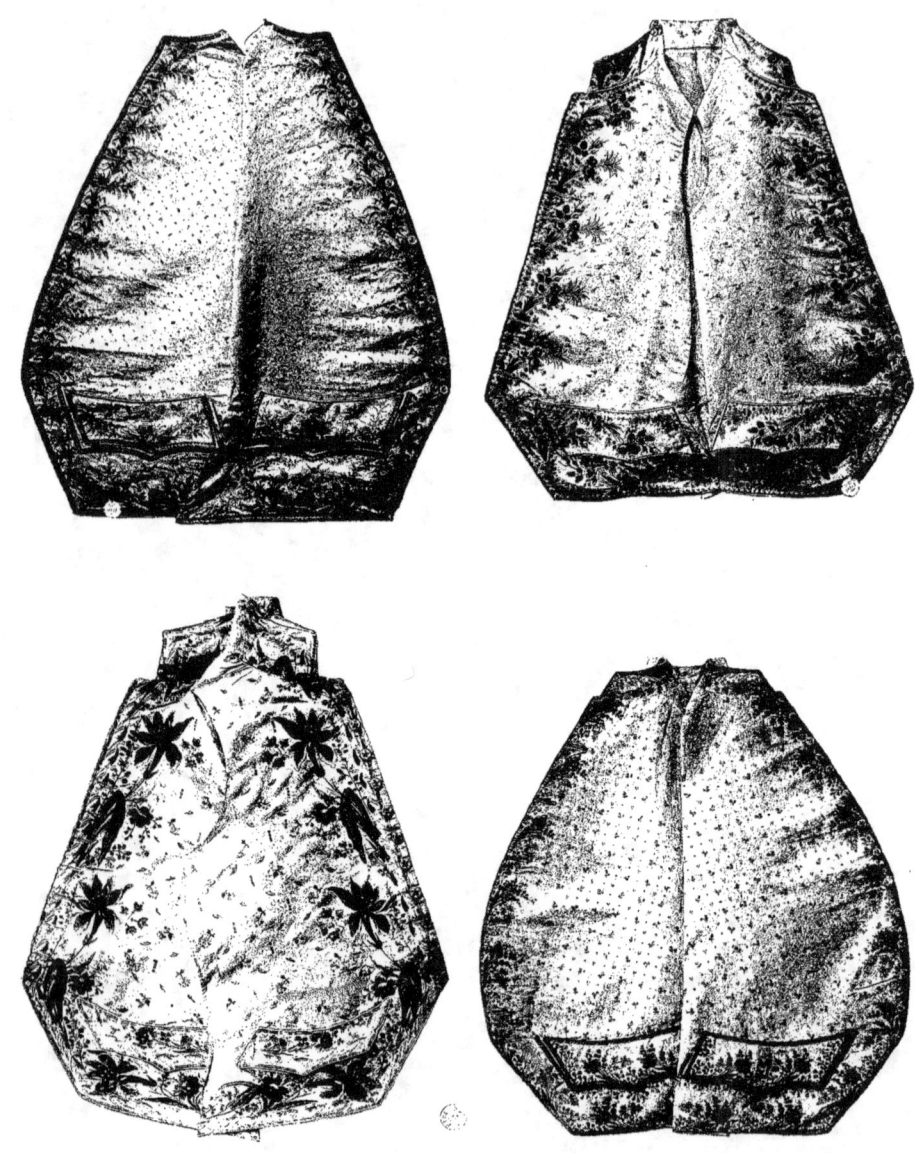

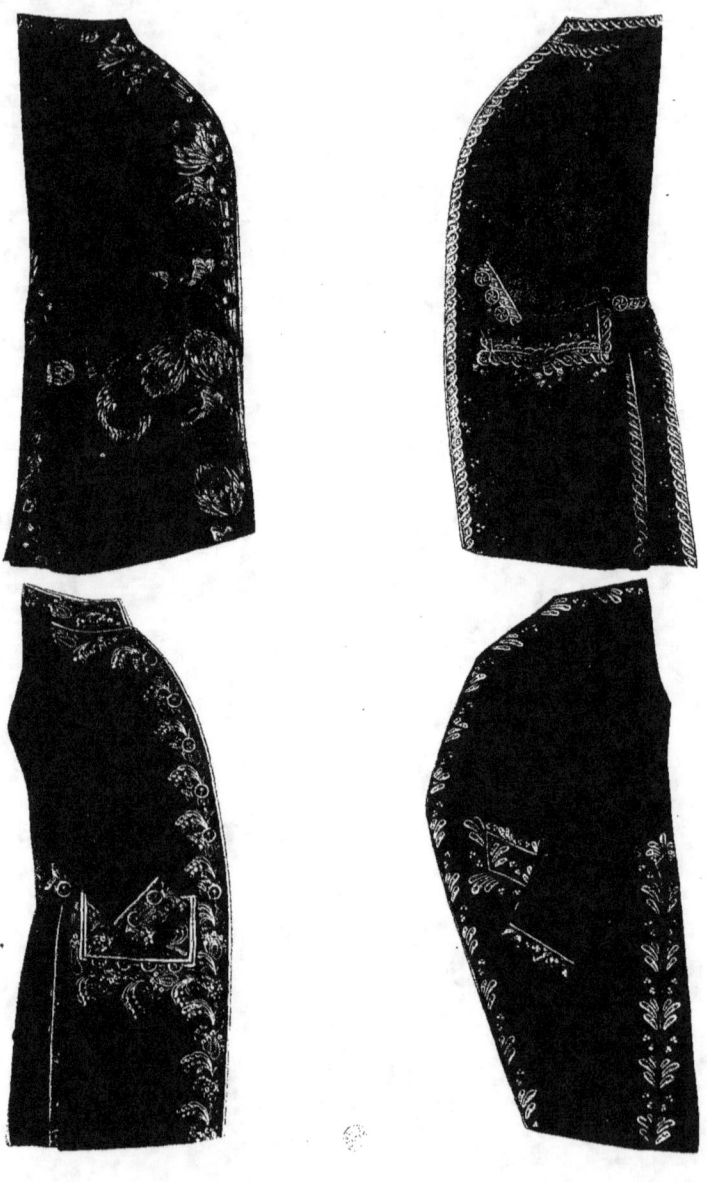

L'Art de Décorer les Tissus
d'après le Musée de la Chambre de Commerce de Lyon

L'ART DE DÉCORER LES TISSUS

d'après le Musée de la Chambre de Commerce de Lyon

L'Art de Décorer les Tissus
d'après le Musée de la Chambre de Commerce de Lyon

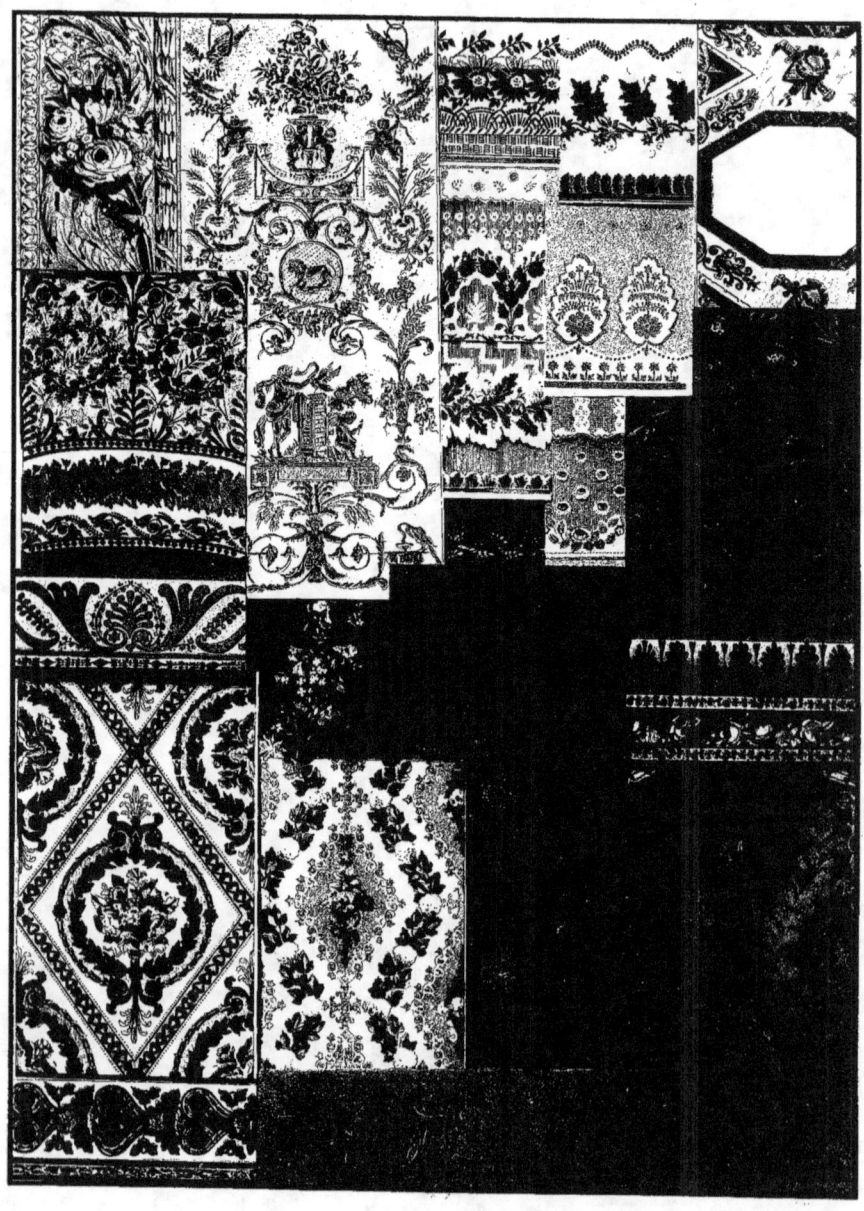

L'Art de Décorer les Tissus
d'après le Musée de la Chambre de Commerce de Lyon

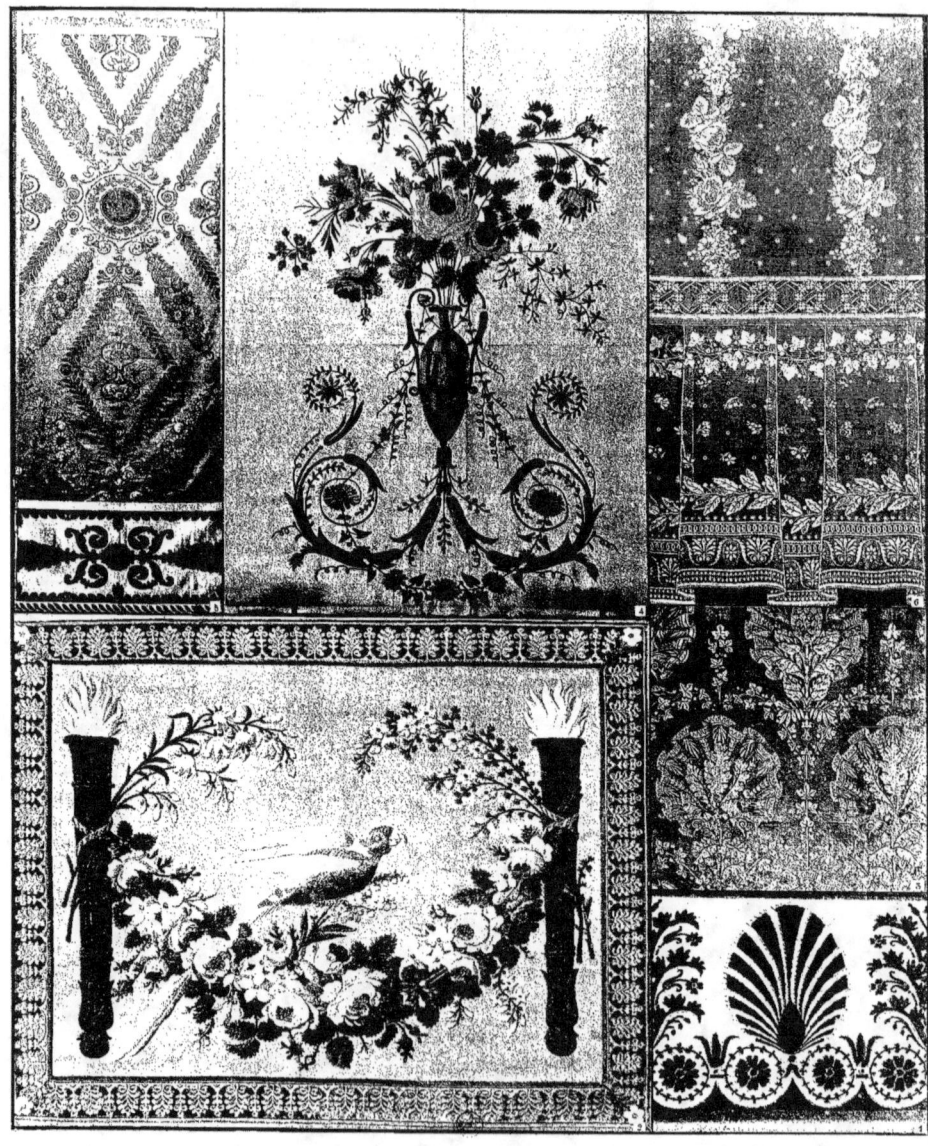

L'Art de Décorer les Tissus
d'après le Musée de la Chambre de Commerce de Lyon

L'Art de Décorer les Tissus

L'Art de Décorer les Tissus
d'après le Musée de la Chambre de Commerce de Lyon

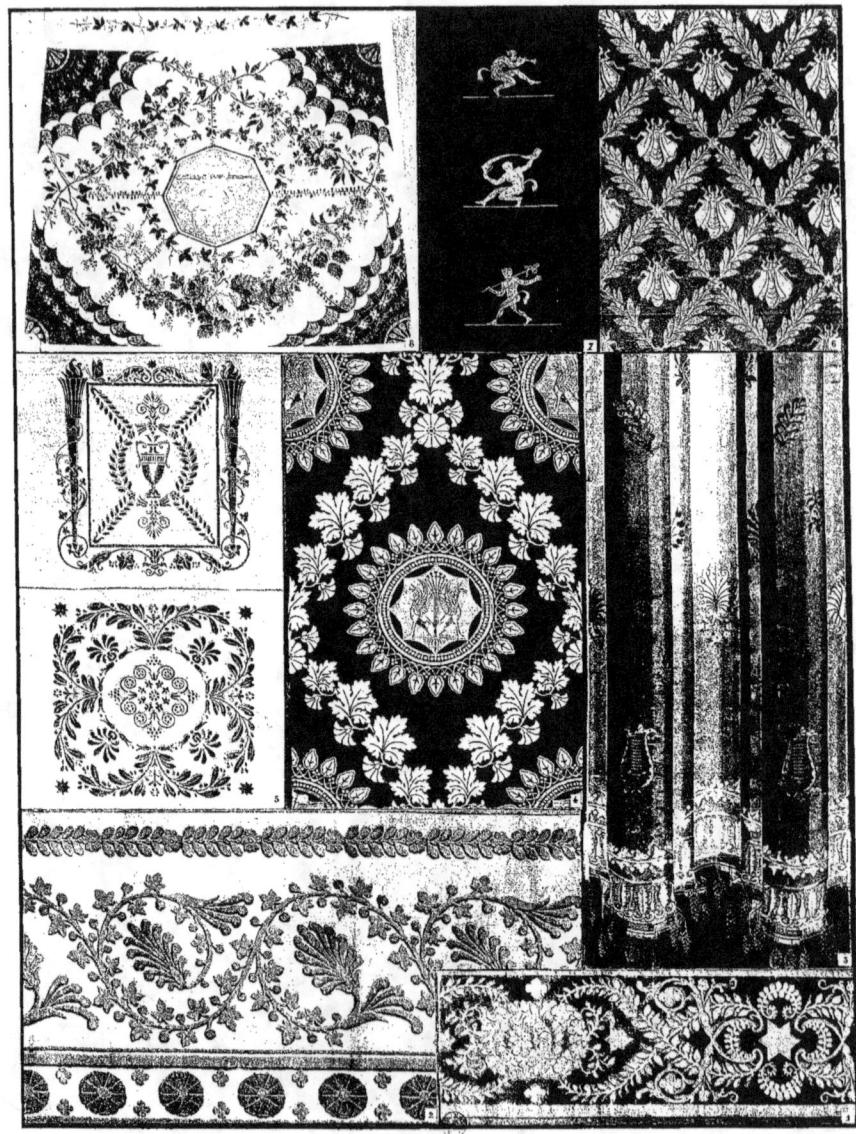

L'Art de Décorer les Tissus
d'après le Musée de la Chambre de Commerce de Lyon

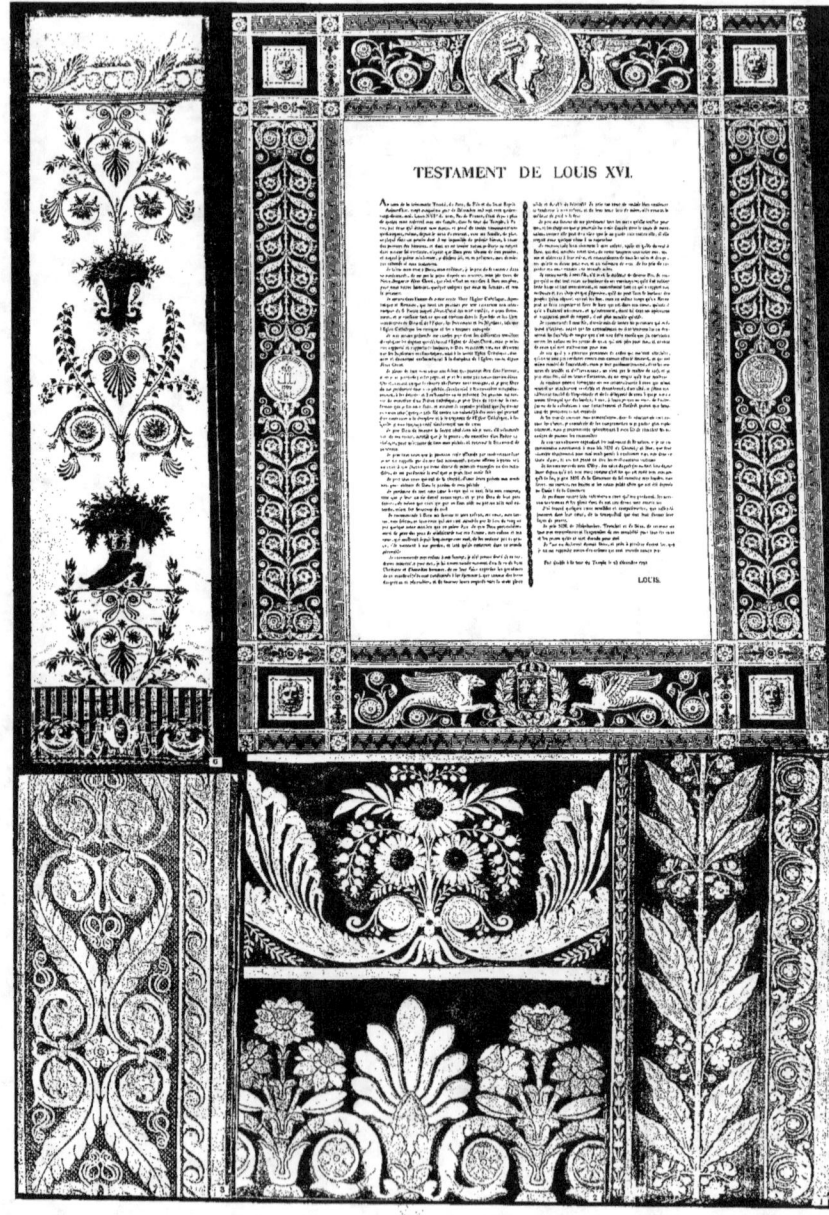

L'Art de Décorer les Tissus

d'après le Musée de la Chambre de Commerce de Lyon

L'Art de Décorer les Tissus
d'après le Musée de la Chambre de Commerce de Lyon

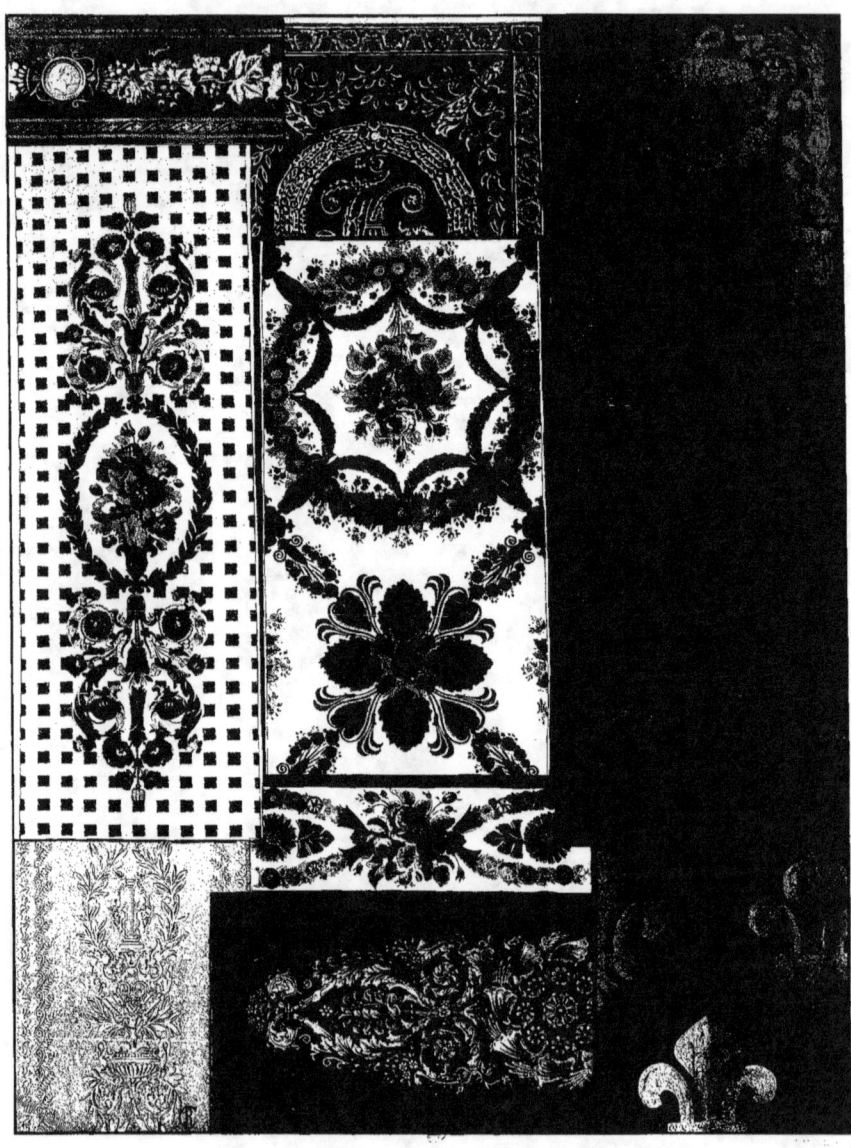

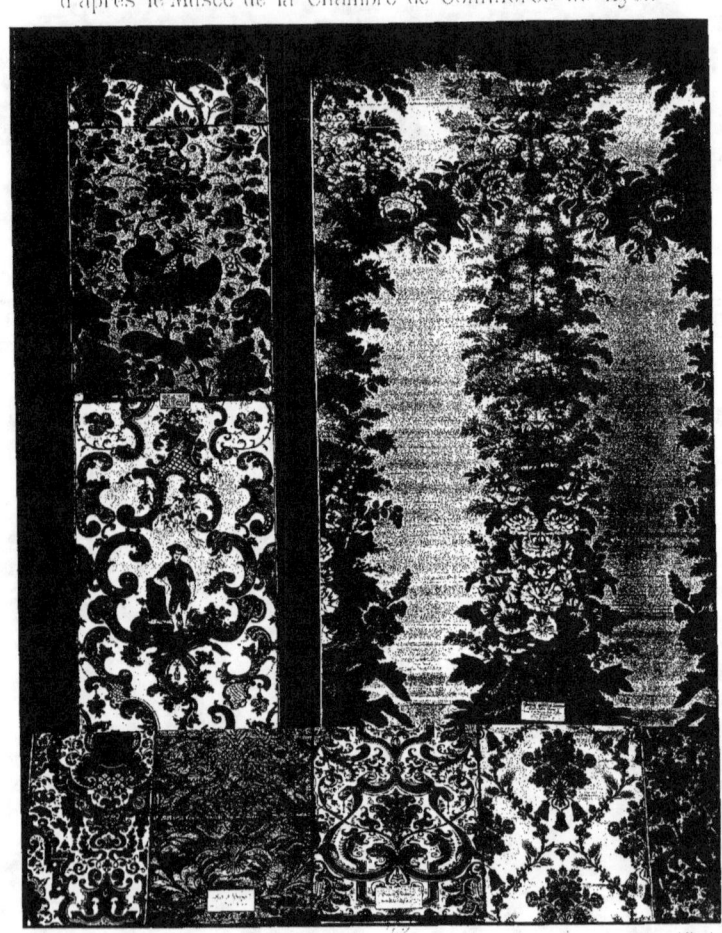

L'ART DE DÉCORER LES TISSUS
d'après le Musée de la Chambre de Commerce de Lyon

L'Art de Décorer les Tissus
d'après le Musée de la Chambre de Commerce de Lyon

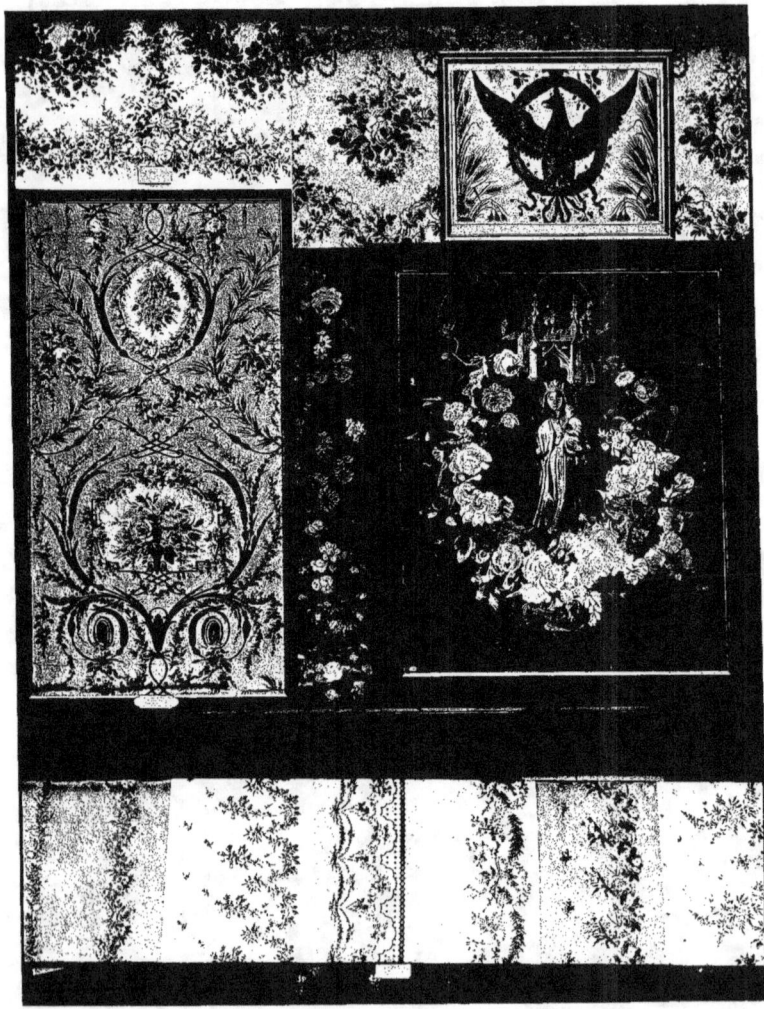

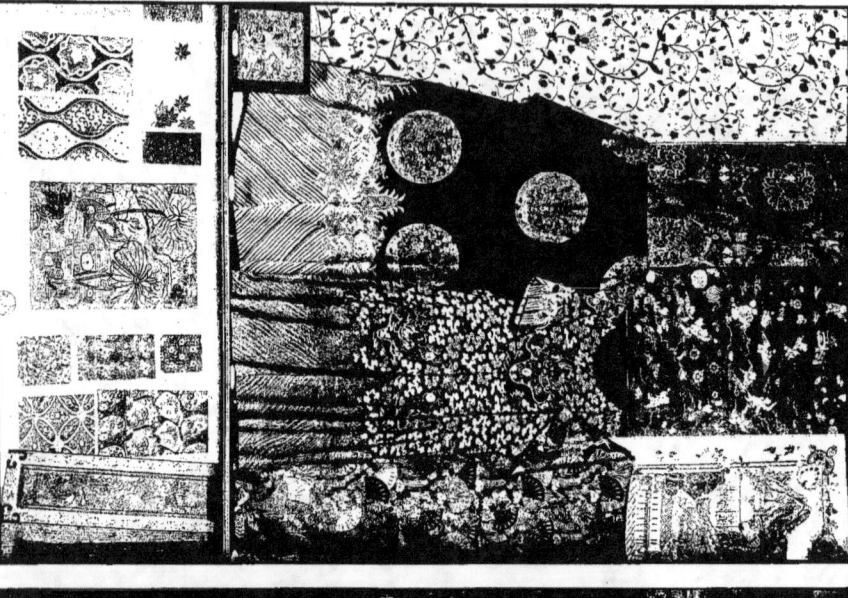
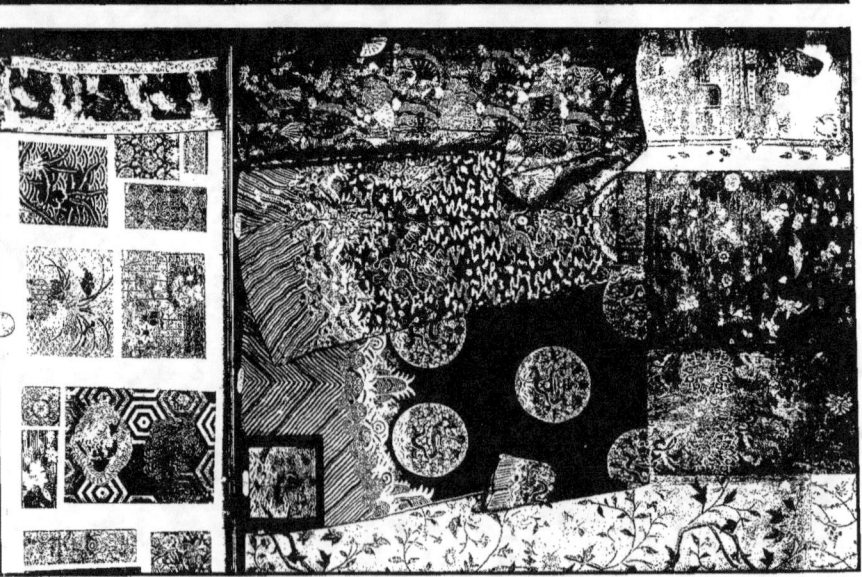

L'ART DE DÉCORER LES TISSUS
d'après le Musée de la Chambre de Commerce de Lyon